살아있는 캐릭터 표현을 위한 실전 스킬

애니메이션 캐릭터 디자인

살아있는 캐릭터 표현을 위한 실전 스킬

애니메이션 캐릭터 디자인

ANIMATION
CHARACTER
DESIGN

3D Total Publishing 지음

멱

CONTENTS

6 **행복하고 엉뚱한 괴물**

— 숀 브라이언트 Shaun Bryant

24 **선인장 침술사**

— 도나 리 Donna Lee

36 **테니스 치는 호랑이**

— 에스터 콘세이차오 Ester Conceicao

48 **응집력 있는 단체 캐릭터 만들기**

— 제임스 A. 카스틸로 James A. Castillo

58 **낚시하러 가요!**

— 홀리 멩거트 Hollie Mengert

68 **헤비메탈 밴드 디자인하기**

— 에두아르두 비에이라 Eduardo Vieira

82 **고전 캐릭터 다시 디자인하기
: 해적 선장**

— 니콜라스 일릭 Nikolas Ilic

92 **서로 연관된 캐릭터 개발하기**

— 토니 레이나 Toni Reyna

104 **표지 그림 제작 과정**

— 아벨린 스토카트 Aveline Stokart

116 **표지 그림 제작 과정**

— 샘 나소르 Sam Nassour

128 응집력 있는 단체 캐릭터 만들기
: 바다 괴물 범죄조직

― 톰 반 리넨 Tom Van Rheenen

140 바짝 추격하기!

― 저스틴 로드리게스 Justin Rodrigues

152 사랑이 피어오르네요

― 누르 소피 Noor Sofi

166 사소한 세 가지 단어

― 라셸 조이 슬링어랜드 Rachelle Joy Slingerland

180 이야기 전달과 분위기

― 라켈 빌라누에바 Raquel Villanueva

192 저 깊은 바다로

― 미치 리우웨 Mitch Leeuwe

206 애니메이션 출연진 만들기

― 버트런드 토데스코 Bertrand Todesco

220 소녀에서 할머니로

― 후안 우세체 Juan Useche

234 화면 밖으로 폴짝

― 저스틴 런폴라 Justin Runfola

248 특색을 살려 동물 캐릭터 만들기
: 기니피그와 늑대

― 멜라니 알투나 Melany Altuna

행복하고 엉뚱한 괴물

숀 브라이언트 SHAUN BRYANT

캐릭터를 만들기 위해 여러 가지 방식을 사용할 수 있습니다. 이 책에서는 캐릭터 스케치를 잘 하는지를 넘어서서 어떻게 하면 구체적인 감정을 단번에 전하는 캐릭터를 만들어낼 수 있는지 정리해 볼 예정입니다. 이야기와 형태를 잘 활용하면 캐릭터의 감정을 구체적으로 드러낼 수 있을 거예요.

딱 한 가지, 감정을 바탕으로 캐릭터를 만들어야 한다는 점만 유의하시면 됩니다. 지금부터 행복함을 온몸으로 발산하는 괴물 캐릭터를 만들어볼 텐데요. 구상을 위해 제가 짧은 이야기를 하나 만들었습니다. 줄거리는 다음과 같아요.

햇살이 눈 부신 산꼭대기에 어마어마하게 큰 괴물이 하나 살고 있었습니다. 괴물이 산골짜기에 내려올 때면 양과 셰퍼드는 모두 겁을 먹고 달아나버렸습니다. 그러던 어느 날 셰퍼드 한 마리가 용감하게 돌아서서 괴물에게 재롱을 피우기 시작했습니다. 잡아먹힐까 두려워하지도 않고 말이죠. 대화 상대가 생긴 괴물은 한껏 기분이 좋아져서 셰퍼드와 즐겁게 이야기를 나눴습니다. 알고 보니 괴물은 양이나 셰퍼드로 허기를 달래고 싶었던 것이 아니라 그저 관심이 필요했을 뿐이었어요.

이제 함께 캐릭터를 만들어보시죠!

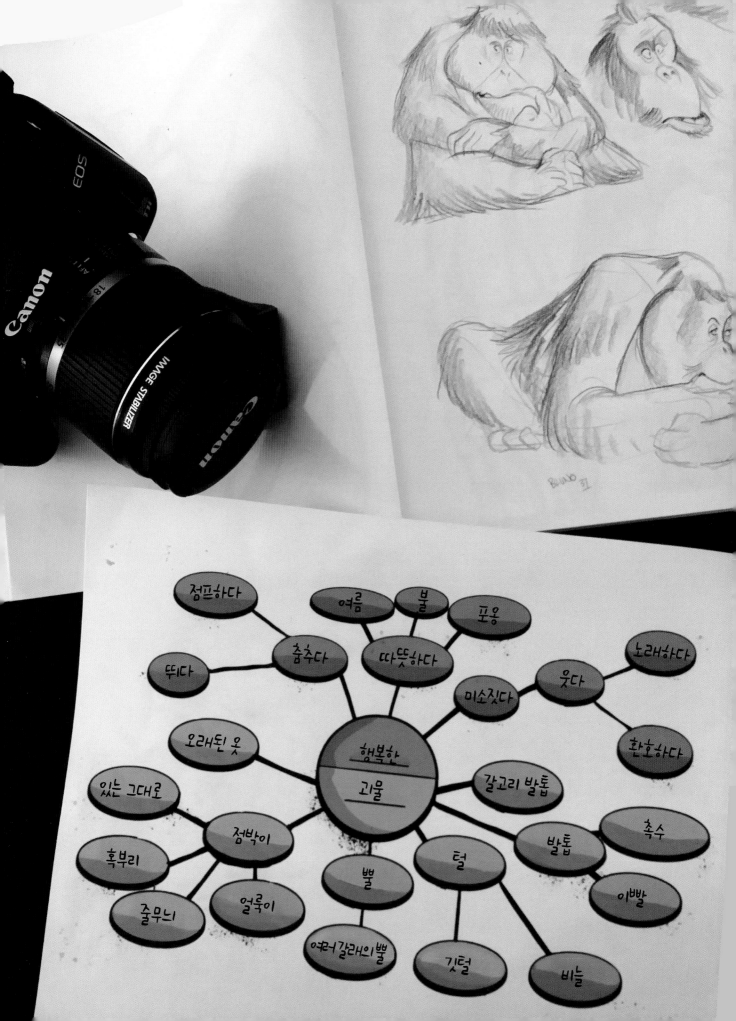

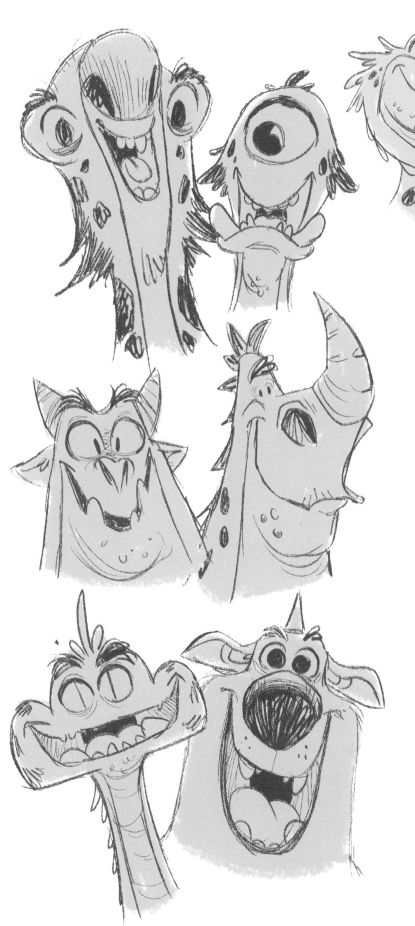

반대 페이지: 필요한 참고자료의 유형에 따라 단어를 분류하세요.

왼쪽: 빠르게 스케치하면서 머릿속 시각 정보 저장소를 비워내세요.

마인드맵 만들기

저는 자유 주제를 받거나 임의로 스케치할 때 범위나 테마를 하나 정해두는 것이 좋다고 생각합니다. 그러면 아이디어를 판단할 기준이 생겨서 쓸만한 아이디어를 빠르게 골라내는 데 도움이 됩니다.

화난 해적이나 행복한 괴물, 어리둥절한 외계인, 놀란 동물처럼 표현해 볼 소재의 감정과 테마를 간단하게 나열해보세요. 그중 하나를 골라서 마인드맵을 만들고 다양한 아이디어를 글로 써서 탐구해보세요. 동사로는 감정을 표현하고 명사로는 캐릭터의 테마를 표현합니다. 그다음에 단어 연상을 통해 탐구용 드로잉을 하는 데 도움이 될만한 아이디어를 거미줄 치기 해보고, 캐릭터 디자인을 위한 나침반으로 삼아 시간을 절약하세요.

참고자료 찾기

참고자료를 찾을 때 마인드맵을 쇼핑 목록처럼 사용하면 무엇을 찾아야 하는지 감이 더 잘 잡히고 시간을 절약할 수 있습니다. 가능하다면 참고 대상을 직접 사진으로 찍어보세요. 동물원이나 박물관, 인체 드로잉 수업에 가서 사진을 촬영하고 습작을 하는 것도 좋은 방법입니다. 이런 활동은 캐릭터의 디테일을 살려서 디자인하는 데 도움을 줍니다.

빠르게 스케치하기

참고자료와 이야기를 다시 한번 살펴보며 생각을 정리합시다. 그런 뒤, 스케치에 힘을 빼고 순간적으로 떠오르는 아이디어를 그립니다. 지금은 잘 그리는 데 집중하기보다는 그저 해당 캐릭터에 무엇이 적절한지, 부적절한지 탐구하는 단계입니다.

각 스케치는 최대 1분에서 2분 안에 끝낼 수 있도록 노력하세요. 다 끝내고 나면 그려둔 스케치의 어떤 면이 마음에 드는지 확인할 수 있습니다. 지금 보니까 외눈이 캐릭터와 파충류 캐릭터는 제가 바라던 디자인 방향이 아니었어요. 오히려 복슬복슬하고 동글동글한 캐릭터에 마음이 가네요.

기본 구성 요소

이 페이지: 똑같은 도형이라도 크기에 대비를 줘서 반복하면 실루엣이 재밌게 나옵니다.

반대 페이지 왼쪽: 실루엣의 형태를 보강하면서 디자인의 대칭을 맞추세요.

반대 페이지 오른쪽: 선에 힘을 빼고 즐겁게 그려보세요.

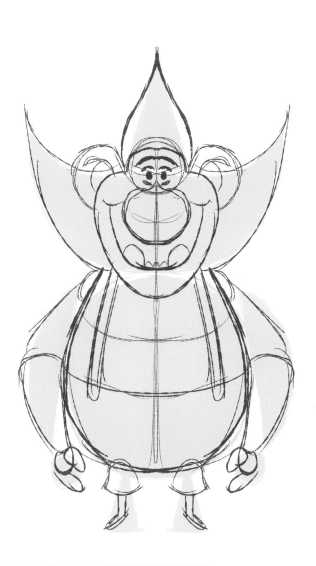

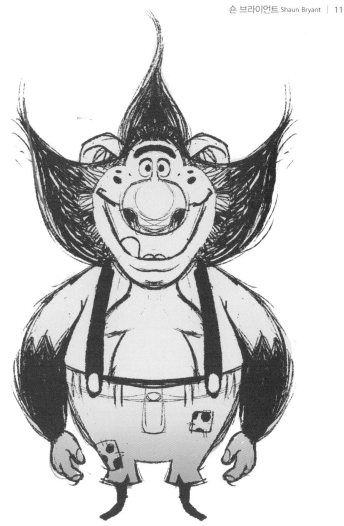

숲에서 나무로 ▶

디자인 단계의 순서를 염두에 두고 있을 때 디자인하기가 가장 수월합니다. 다음 구절을 주문처럼 외워보세요. '숲에서 나무로.' 주요한 큰 형태를 만들고 나서 다시 돌아가 이를 보조하는 작은 형태를 덧붙여야 합니다.

우선 실루엣과 비율, 몸동작이라는 숲을 적절히 만들고 나서 그보다 세밀한 디테일로 넘어가세요. 사소한 디테일에 먼저 빠져서 헤어 나오지 못하면 캐릭터의 디자인 전체가 위태로워질 수 있습니다.

기본 구성 요소

기본 도형을 기본 구성 요소로 사용해서 변화를 줘 가며 실루엣을 여러 개 만들어보세요. 실루엣을 새로 만들 때마다 다른 도형을 써보고 도형의 크기도 다르게 해서 대비와 재미를 살려보세요. 그렇지만 하나의 캐릭터 디자인 내에서 같은 도형을 몇 번 반복해서 쓰면 통일성이 생기고 균형이 잡히기도 합니다.

캐릭터를 상징하는 도형을 하나 떠올려보세요. 이 때 이 도형은 전달하고자 하는 감정에도 걸맞아야 합니다. 저는 웃는 입 모양의 도형을 골랐는데요, '행복'과 '기쁨'의 감정을 불러일으키고자 매 디자인에 이 도형을 여러 번 넣어봤습니다.

좌우대칭 활용하기

초반에 좌우대칭을 맞춰가면서 작업하면 많은 아이디어를 빠르게 처리하는 데 도움이 됩니다. 어려운 자세를 자연스럽게 그려야 한다는 걱정 없이 해부학적 구조에 집중할 수 있기 때문입니다. 저는 계속해서 웃는 입 모양에 집중했습니다. 이 디자인 아이디어를 살리기 위해 가장자리는 위로 뾰족

하게 솟아있고 밑면은 둥글게 곡이 진 형태를 여러 가지로 만들어봤습니다. 캐릭터 디자인상 가장자리가 뾰족해서 위험해 보임에도 불구하고 둥그런 밑면 덕분에 괴물의 행복하고 선한 천성이 더욱 강조됩니다.

좌우대칭을 맞춰서 그리다 보면 캐릭터가 밋밋해지기 쉽습니다. 원근감 격자를 지표 평면에 두고 전체 형태를 그려서 디자인의 입체감을 살리면 밋밋한 느낌을 피할 수 있습니다.

디자인에 디테일 넣어보기

디자인에 디테일을 넣어보면 입체감을 확실히 살리는 데 도움이 됩니다. 디자인에 재미를 더 주고 싶다면 마지막 단계에서 좌우대칭을 깨고 테마와 잘 어울리는 디테일을 넣어보세요. 이 말은 곧 지금 단계에서 세밀한 디테일이나 자세 만들기에 너무 사로잡혀서는 안 된다는 의미이기도 합니다. 지금은 반복적으로 그려보면서 나중에 디자인 과정에서 발전시킬 흥미로운 아이디어를 떠올리는 데 목표가 있습니다.

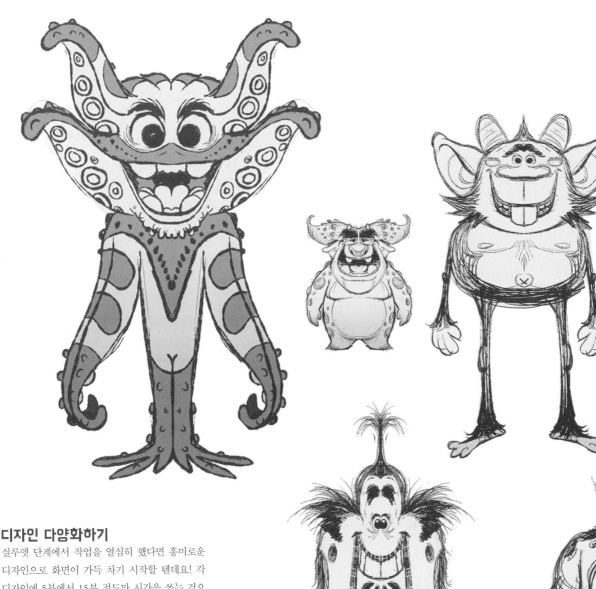

디자인 다양화하기

실루엣 단계에서 작업을 열심히 했다면 흥미로운 디자인으로 화면이 가득 차기 시작할 텐데요! 각 디자인에 5분에서 15분 정도만 시간을 쓰는 것으로 약속하고 실루엣을 하나하나 손봅니다. 마인드 맵과 참고자료를 다시 보면서 신선한 캐릭터를 만들어보세요.

여러 디자인이 비슷비슷하게 나오기 시작하면 생각하는 과정에 변화를 줘야 합니다. 디자인의 특징적인 부분 몇 가지를 골라서 바꿔보세요. 한 가지 디자인에 뿔을 넣었다면 다음 디자인에는 깃털을 사용해보고, 눈을 작게 한 디자인이 있다면 다음 디자인에는 눈을 중심점으로 만드는 것입니다. 캐릭터의 테마와 이야기는 재미있는 캐릭터를 만드는 데 훌륭한 길잡이 역할을 하니 늘 염두에 둬야 합니다.

위: 재미있고 창의적인 캐릭터로 화면을 꽉 채워보세요.

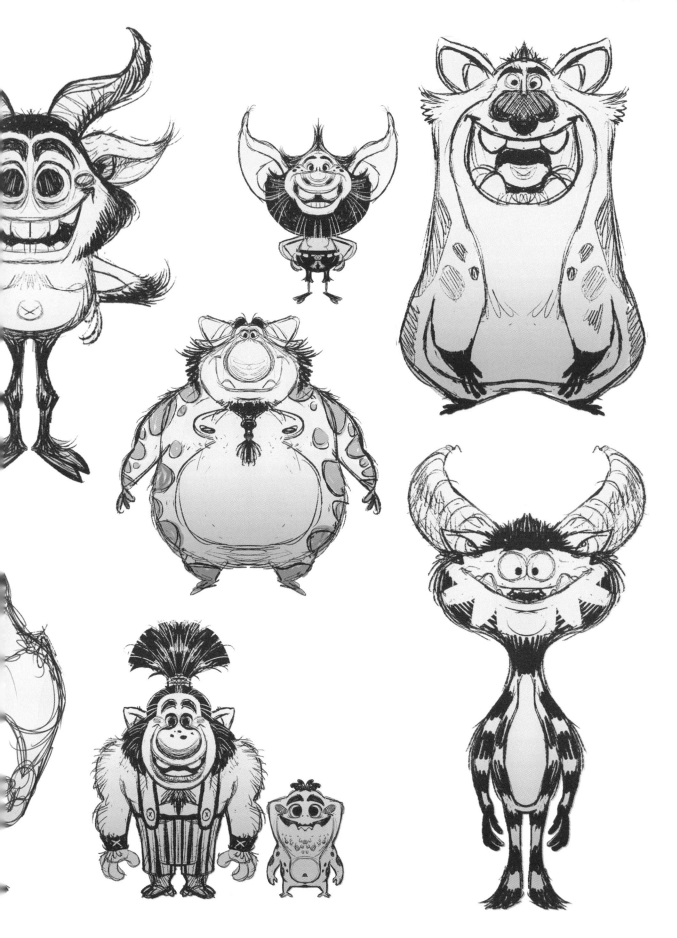

탄탄한 구조 만들기

이제 구조를 확실히 고정해서 디자인을 탄탄하게 만들어야 합니다. 디자인을 하나 고른 뒤에 아래 그림처럼 캐릭터를 180도 돌려가며 측면, 전면, 반측면, 후면을 그려보세요. 이를 '턴어라운드 드로잉'이라고 하는데 여기서 최종 외관을 손보며 캐릭터를 입체로 표현할 때 생기는 문제를 해결할 수 있습니다. 두개골과 손처럼 복잡한 부위는 따로 그려보면 형태를 이해하는 데 도움이 됩니다. 이는 표정과 몸동작을 더 사실감 있게 그리는 데도 유용합니다.

이 페이지: 자세를 그리기 전에 구조 문제부터 해결하세요.

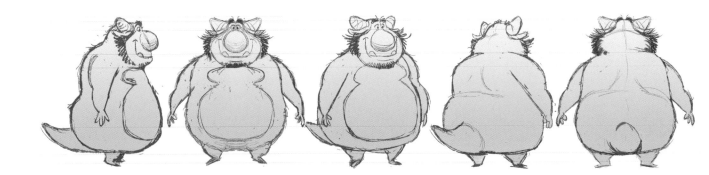

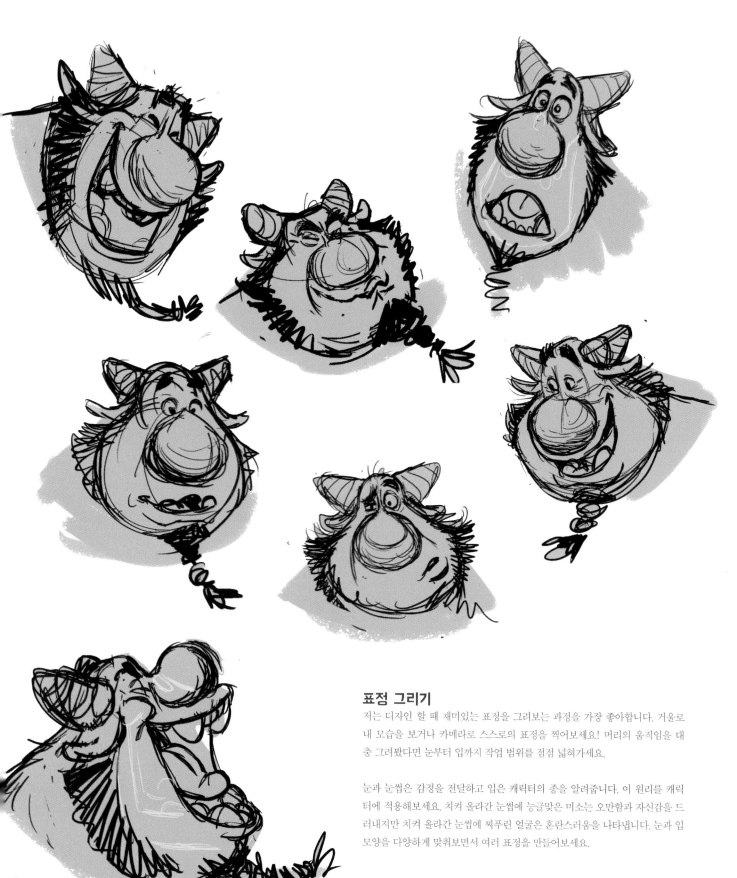

표정 그리기

저는 디자인 할 때 재미있는 표정을 그려보는 과정을 가장 좋아합니다. 거울로 내 모습을 보거나 카메라로 스스로의 표정을 찍어보세요! 머리의 움직임을 대충 그려봤다면 눈부터 입까지 작업 범위를 점점 넓혀가세요.

눈과 눈썹은 감정을 전달하고 입은 캐릭터의 종을 알려줍니다. 이 원리를 캐릭터에 적용해보세요. 치켜 올라간 눈썹에 능글맞은 미소는 오만함과 자신감을 드러내지만 치켜 올라간 눈썹에 찌푸린 얼굴은 혼란스러움을 나타냅니다. 눈과 입 모양을 다양하게 맞춰보면서 여러 표정을 만들어보세요.

위: 표정을 잘 알아야 감정이 있는 캐릭터를 만들 수 있습니다.

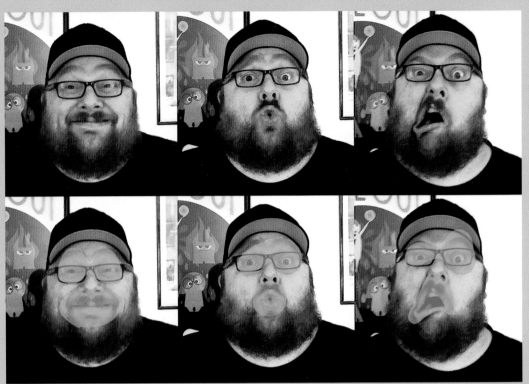

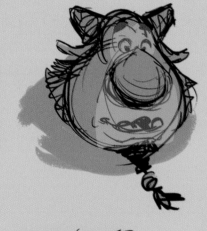

표정 단순화하기

자, 이제 캐릭터의 얼굴을 마음대로 바꿔보면서 어떤 표정을 만들 수 있을지 확인하고 싶을 거예요. 표정을 만들다 보면 얼굴의 세세한 디테일에 사로잡혀서 빠져나오기 힘들 때가 있습니다. 이럴 때는 눈과 입 위주로 형태를 단순하게 생각해보면 일이 훨씬 쉬워집니다.

눈과 입을 감싸고 있는 근육을 따라가 보면 이 근육이 강도의 복면 같은 모양을 이루고 있음을 알 수 있습니다. 강도의 복면이라는 아이디어에 착안해서 모양을 찌부러뜨리고 쫙 늘려보면서 한층 역동적인 표정을 만들어보세요.

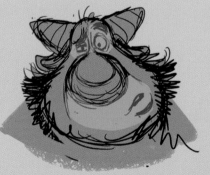

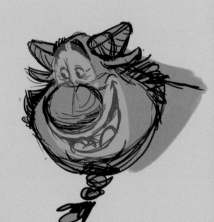

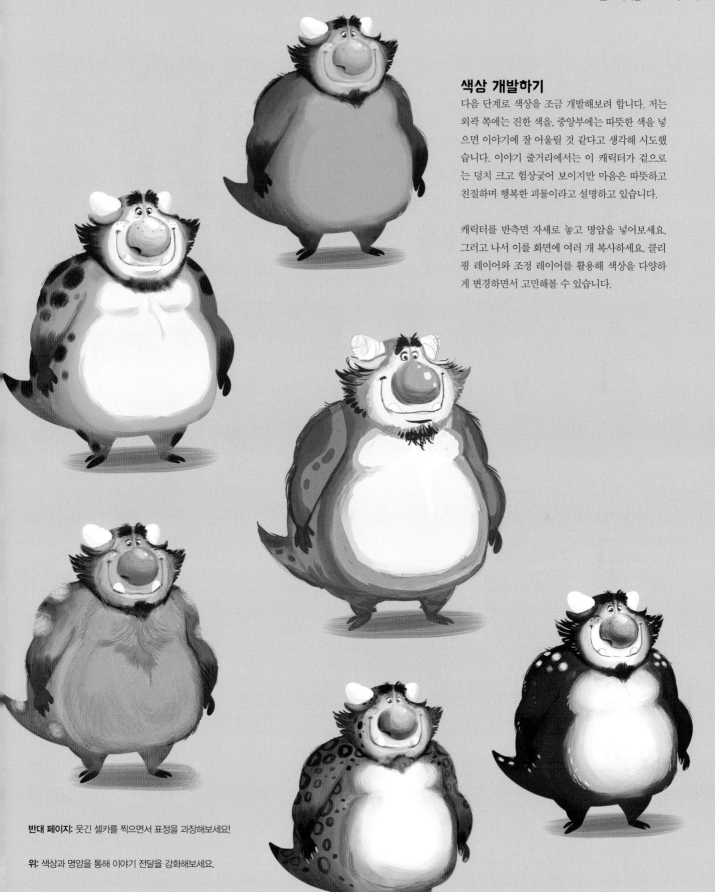

색상 개발하기

다음 단계로 색상을 조금 개발해보려 합니다. 저는 외곽 쪽에는 진한 색을, 중앙부에는 따뜻한 색을 넣으면 이야기에 잘 어울릴 것 같다고 생각해 시도했습니다. 이야기 줄거리에서는 이 캐릭터가 겉으로는 덩치 크고 험상궂어 보이지만 마음은 따뜻하고 친절하며 행복한 괴물이라고 설명하고 있습니다.

캐릭터를 반측면 자세로 놓고 명암을 넣어보세요. 그러고 나서 이를 화면에 여러 개 복사하세요. 클리핑 레이어와 조정 레이어를 활용해 색상을 다양하게 변경하면서 고민해볼 수 있습니다.

반대 페이지: 웃긴 셀카를 찍으면서 표정을 과장해보세요!

위: 색상과 명암을 통해 이야기 전달을 강화해보세요.

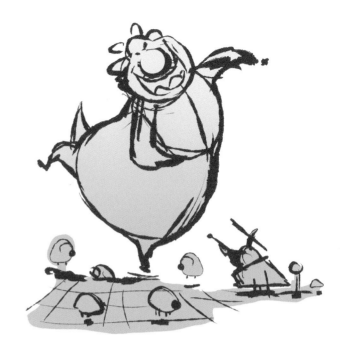

적절한 상황 초안 그려보기

디자인이 구체적으로 나와 있으니 이쯤에서는 캐릭터를 보면 그 바탕에 있는 감정을 알아차릴 수 있어야 합니다. 이제 몸동작과 이야기의 주요 사건에 중점을 두고 여러 페이지에 걸쳐 상황 썸네일을 대략적으로 스케치해봅니다. '웃다', '춤추다', '노래하다' 등의 동사 단어를 다시 한번 쭉 나열해보세요. 캐릭터가 주변환경과 서로 어우러지면서 이러한 행동을 하는 모습을 시각적으로 표현해보세요.

최종 이미지 구성하기

가장 재미있어 보이는 상황 썸네일을 골라서 최종 이미지를 구성하기 시작합니다. 선택한 썸네일을 최종 이미지 크기로 확대하세요. 별도의 레이어에 최종 이미지를 대충 구상해서 그려보세요.

앞서 그렸던 '턴어라운드 드로잉'을 활용해서 캐릭터를 구성한 뒤, 형태별로 세분화하고 처음에 머릿속에 그렸던 그림을 현실로 충실히 옮겨보세요. 각 형태를 그릴 때 선이 입체감을 살리면서 형태 전체를 감싸고 있는지 확인하세요.

"캐릭터가 주변환경과
서로 어우러지는 모습을
시각적으로
표현해보세요."

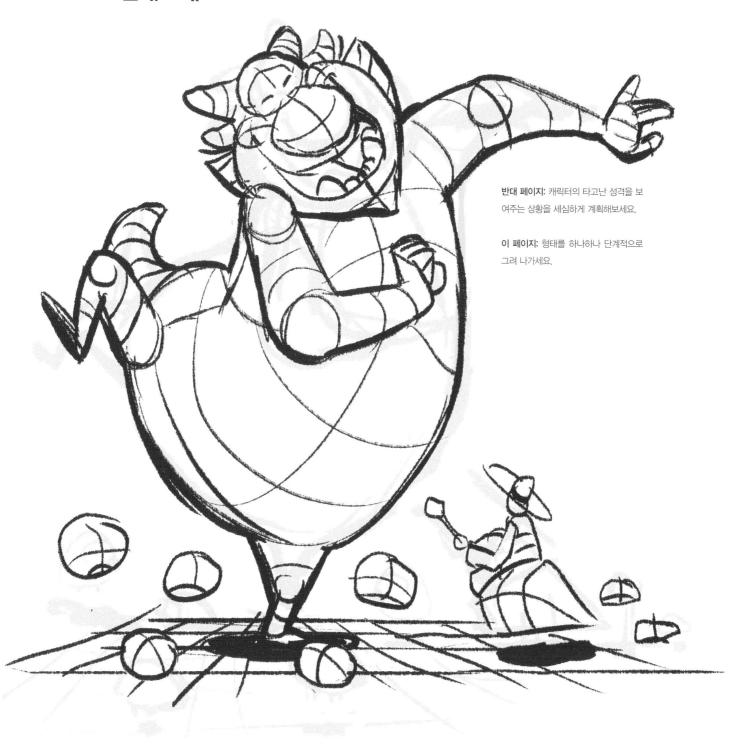

반대 페이지: 캐릭터의 타고난 성격을 보여주는 상황을 세심하게 계획해보세요.

이 페이지: 형태를 하나하나 단계적으로 그려 나가세요.

최종 선화 그리기

이제 최종 선화를 그리기 시작해야 합니다. 이때는 이전 단계에서 해왔던 작업을 마냥 따라가서는 안 된다는 점이 아주 중요합니다. 선을 발전시켜서 그림을 재창조하고 생동감을 더해야 해요.

캐릭터의 몸이 전반적으로 액션 라인을 따라 자연스럽게 움직이는지 살펴보고 확인하세요. 이렇게 하면 그림이 정적이지 않고, 배경과 따로 노는 듯한 느낌을 피할 수 있습니다. 그림에 흐름과 리듬, 평면 사이로 드러나는 입체감이 담겨있으면 좋으니까요. 표정을 종이 한 장에 다 넣어놓고 이를 참고하세요. 디자인 개요서의 내용을 충실히 반영해 최종 그림을 개선할 수 있습니다.

아래: 앞서 구성한 이미지를 활용해서 최종 선화 작업을 하세요.

오른쪽: 못 쓰는 아이디어를 담는 쓰레기통

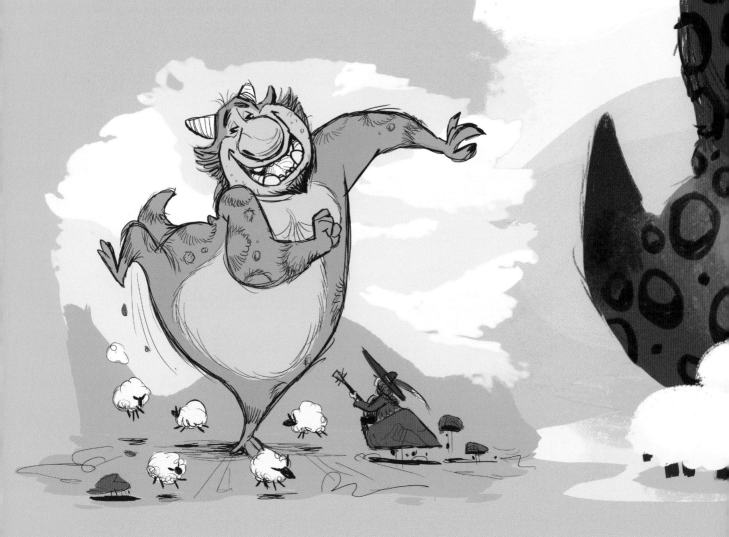

아이디어 쓰레기통

이 그림은 계획 단계를 거치지 않고 채색부터 한 대표적인 예시인데요. 상황 썸네일에서 양과 괴물이 서로 어우러지는 모습에 푹 빠져 이를 바탕으로 곧장 채색부터 시작했습니다. 자세를 연구하거나 내부 구조를 작업하는데 전혀 시간을 들이지 않았습니다. 이 아이디어를 그려야겠다고 마음이 들떠서 앞뒤 재지 않고 채색에 돌입했더니 결국 그림을 망치고 말았습니다.

> "밝은 색상을 사용해
> 엉뚱한 느낌의
> 화풍을 구사했더니
> 행복한 괴물이
> 살아 숨쉬기
> 시작했습니다."

작업 검토하기

최종 캐릭터 일러스트를 위해 이야기와 디자인 개요서를 다시 한번 점검해보고 작업 중인 작품이 요구사항을 충족하는지 확인해야 합니다. 저는 감정을 바탕으로 캐릭터를 만들어야겠다는 목표가 있었고, 캐릭터의 이야기는 매우 기본적인 동화였습니다. 그래서 리틀 골든 북스(Little Golden Books)와 메리 블레어(Mary Blair)의 그림을 참고자료로 찾아보고 영감을 받았습니다. 조사한 자료를 바탕으로 색상 팔레트를 구성하고 딱 맞는 분위기의 화풍을 만들어볼 수 있었습니다. 밝은 색상을 사용해 엉뚱한 느낌의 화풍을 구사했더니 행복한 괴물이 살아 숨쉬기 시작했어요. 구성을 단순하게 해서 캐릭터와 이야기로 시선이 집중되도록 했습니다.

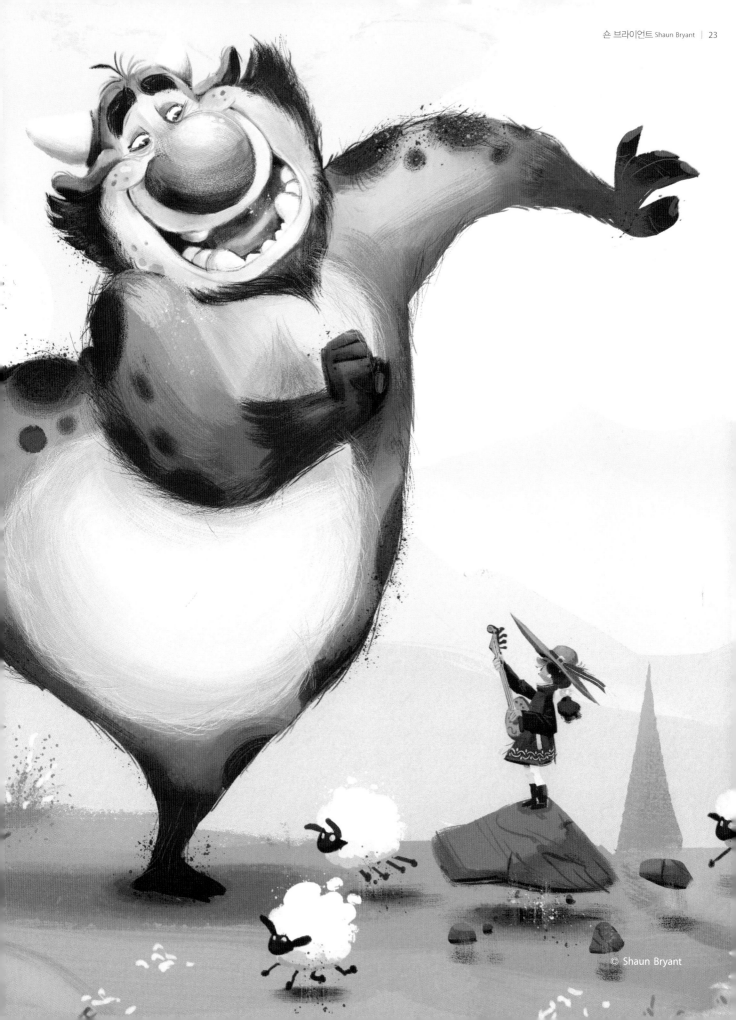

선인장
침술사

도나 리 DONNA LEE

독창적이고 특색있는 캐릭터를 만드는 일은 흥분되면서도 덜컥 겁이 나는 과제입니다. 새로운 프로젝트를 시작한 지 얼마 되지 않았다면 더욱 그렇죠. 하지만 두려워하지 마세요! 대부분의 아티스트가 최종 작업물을 낼 때까지 시간도 많이 쓰고 별 볼 일 없는 그림도 많이 그린답니다. 다들 입을 모아 이야기하죠.

이번 장에서는 '10대 소녀'와 '선인장', '신나는', '치유자', '초록색'이라는 키워드를 디자인 개요로 설정해보려고 합니다. 새로운 캐릭터를 디자인하면서 제가 거쳐 가는 단계를 함께 살펴볼 거예요. 스케치북에 자유롭게 메모와 낙서를 한 뒤, 포토샵으로 디자인 초안을 만들어서 최종 디자인까지 마치도록 하겠습니다.

스스로 대접해주세요!

연필을 들기 전에 정신적으로 준비하는 시간을 가지는 것이 중요합니다. 마음이 편안해지거나 영감을 얻을 수 있는 환경이 있으면 좋습니다. 머리 쓰는 시간이 많아질 테니 맛있는 아메리카노를 한 잔 마시거나 영감을 주는 음악을 들으세요. 미술 서적을 살펴보면서 나를 위한 시간을 보내는 것도 의욕을 다지는 데 좋습니다. 좋은 작업 공간과 알맞은 도구가 있으면 시간 활용을 효율적으로 할 수 있고 즐겁게 작업할 수 있습니다.

이 캐릭터는 어떤 인물인가요?

마음의 준비가 끝났다면 이제 어떤 캐릭터를 만들지 생각해볼 차례입니다. 저는 캐릭터를 디자인할 때마다 '이 캐릭터가 자신만의 생각이 있는 사람이라면 어떨까?'라는 생각을 머릿속으로 떠올려봅니다. 이 작업은 굉장히 많은 도움을 주는 것 같아요. 캐릭터의 성격과 배경을 명확히 설정하면 캐릭터의 꿈과 자세, 표정, 뿜어내는 분위기를 짐작해보는 데도 유용하게 쓸 수 있습니다.

우선 캐릭터의 주된 특징과 함께 머릿속에 순간순간 떠오르는 내용을 항목별로 나열해서 써보세요. 제가 가장 마음에 드는 아이디어 중 하나는 이 캐릭터가 선인장에 사는 작은 사막 요정이라는 설정입니다.

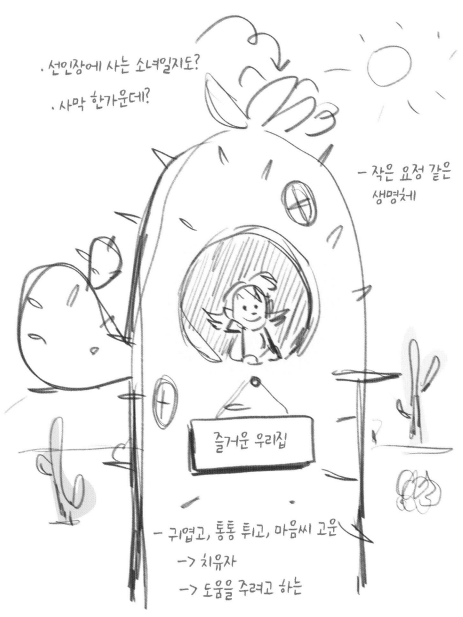

자료 조사

캐릭터 디자인을 위해 자료 조사를 하는 것은 신선하고 새로운 아이디어를 얻는 데에도 아주 좋습니다. 참고자료를 실제로 보는지, 인터넷으로 보는지와는 상관없이 그림을 더욱 실감 나게 그리게 되죠. 그러면 사람들이 그림을 보면서 신뢰를 가지게됩니다. 저는 키워드 중 하나가 '선인장'이기 때문에 인터넷에서 선인장 사진을 검색하고 동네를 한바퀴 산책하면서 선인장을 직접 보기도 했습니다.

나쁜 아이디어는 없어요

자료 조사가 끝났으니 아이디어를 몇 가지 낙서하듯 그려보세요. 이 단계에서는 종이에 에너지를 풀어낸다는 생각으로 힘을 빼고 그림을 그리면 됩니다. 별 볼 일 없는 그림을 그릴까 봐 걱정하지 마세요. 이 과정은 캐릭터 탐구의 일부분일 뿐입니다. 터무니없는 아이디어를 시도해보기에도 좋은 시기입니다. 아직 초반 단계이기 때문에, 지금 이상하다고 생각되는 아이디어도 나중에는 가치 있게쓰일 가능성이 있습니다!

썸네일

상황 썸네일을 그리다 보면 새로운 아이디어를 떠올리고 자세를 만드는 데 자연스럽게 도움을 받을수 있습니다. 틀에 박힌 생각에서 벗어나기 때문에더욱 신뢰가 가는 캐릭터를 만들게 됩니다. 아직은정리되지 않은 그림도 괜찮은 단계이므로 구도를단순하게 잡아도 괜찮습니다.

썸네일 목록을 만들어서 좋은 썸네일을 골라내세요. 캐릭터에 관해 처음 남겼던 메모를 참고하면다양한 선택지를 탐구하는 데 도움이 됩니다. 저는썸네일에 '신나는'이란 키워드를 녹여내고 싶었기때문에 캐릭터에게 장난기 많고 통통 튀는 성격을부여했습니다.

위: 참고자료를 바탕으로 스케치해보고 나중에 다른 디자인 단계에서 사용하세요.

오른쪽: 사실 이 아이디어에서는 선인장이주인공 캐릭터입니다.

반대 페이지: 스케치북에 있는 아이디어를표로 만들어서 계속 살펴보세요.

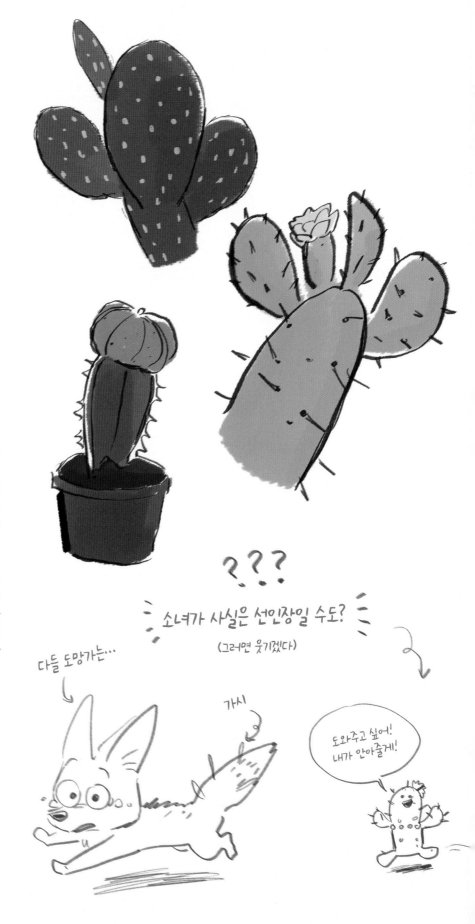

"지금 이상하다고 생각되는 아이디어도
나중에는 가치 있게 쓰일
가능성이 있습니다!"

치유자

의사/간호사?

치유 능력이
있다?

도우미/
다른 사람 돕기

10대 소녀

사람

식물

동물?

선인장

늘 신나있는 소녀

엄청 통통 튀는

소녀가
선인장이라면?

소녀가 선인장의 특성을
가진다면?

신나는

치유할 때만
신나는

절대
화내지 않는

신나면
치유해주는

초록색

피부색

옷

질환?

펜을 떼지 마세요

힘을 빼고 그림을 그리는 한 가지 방법은 스케치가 끝날 때까지 펜이
나 연필을 종이에서 떼지 않는 것입니다. 스케치를 후다닥 끝내려고
노력 중이라고 생각해보세요. 이 정도 속도는 돼야 머릿속에 떠오른
그림을 바로바로 그려낼 수 있습니다. 이 단계에서는 아이디어의 정
제되지 않은 에너지를 있는 그대로 표현하고, 나중 단계에서 보기 좋
게 다듬으면 됩니다.

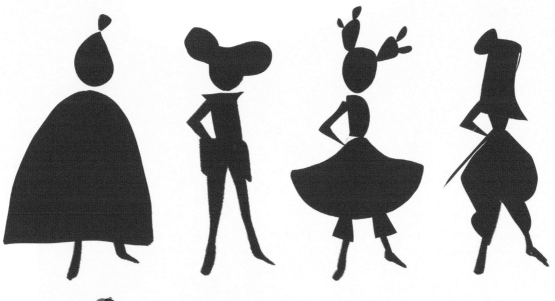

형태 만들기

캐릭터를 디자인하려면 형태를 단순하게 보는 눈을 길러야 합니다. 그래야 깔끔하고 매력적인 실루엣을 만들 수 있습니다. 눈사람을 만든다고 생각해보세요. 눈사람이 똑같은 동그라미 세 개로 이루어져 있다면 딱히 특별해 보이지 않을 것입니다.

시험 삼아 형태에 대비를 주고 직선과 곡선도 넣어보세요. 각 형태가 미치는 영향을 알아보면서 이것저것 시도하세요. 기본 형태가 탄탄하면 디자인을 응용할 때도 매우 유용합니다. 작업하는 내내 캐릭터 디자인을 잘 지탱하죠.

위: 색다른 형태를 사용해서 재미난 실루엣의 캐릭터를 만들어보세요.

왼쪽 및 아래: 점선을 통해 디자인의 전체 형태를 확인할 수 있습니다.

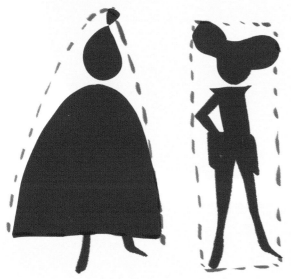

아이디어 쓰레기통

저는 탐구 단계에서 캐릭터가 실제 선인장이라면 어떨지 생각해봤습니다. 선인장이 포옹으로 사람들을 치유해주려는 한다는 발상은 아주 우스꽝스럽고 역설적이긴 하지만 '10대 소녀'를 표현하기는 어렵겠다는 생각이 들었습니다. 아쉽지만 어쩔 수 없이 이 아이디어는 포기하고 쓰레기통에 넣었습니다. 그렇지만 말씀드렸다시피 나쁜 아이디어란 없어서 터무니없는 아이디어라 해도 언제나 시도해보면 좋습니다.

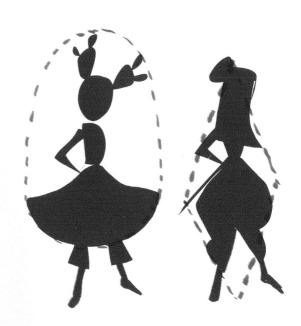

형태 다듬기

이제 디자인한 형태 중에서 더 발전시키고 싶은 안을 몇 가지 골라봅시다. 이 안을 가지고 더욱 세밀하게 작업해볼 수 있습니다. 이때는 '보이지 않는 선이 각 디자인 을 하나의 형태로 결속시킨다'고 생각해보세요. 이를 설명해드리려고 저는 제 아 이디어 주위로 실루엣 점선을 쳐놨습니다. 이 캐릭터는 사막에 사는 요정이니 형 태를 조금 더 유기적으로 설정했고, 가장자리 몇 군데는 가시처럼 뾰족하게 해서 선인장 같은 느낌을 주려고 했습니다.

잘 어울리는 의상

캐릭터의 의상에 따라 디자인의 형태가 달라지기도 합니다. 캐릭터의 의상을 고를 때 재미있는 점이죠. 혹시 의상을 직접 그리기로 마음먹었다면 어떤 소재를 쓰면 좋을지, 캐릭터의 실루엣에 의상이 어떤 영향을 미칠지 잘 생각해보세요. 이는 특 히 캐릭터가 밋밋하다는 느낌이 들 때 디자인을 발전시킬 수 있는 대단히 좋은 기 회입니다.

캐릭터가 입고 있는 의상을 통해 캐릭터의 성격이나 거주지, 좋아하는 스타일 등 많은 내용을 알려줄 수 있습니다. 저는 전통 부족 의상부터 최신 유행하는 옷까지 다양한 스타일을 캐릭터에게 입혀봤습니다.

이 페이지: 선인장을 테마로 한 머리 모양과 의상 아이디어

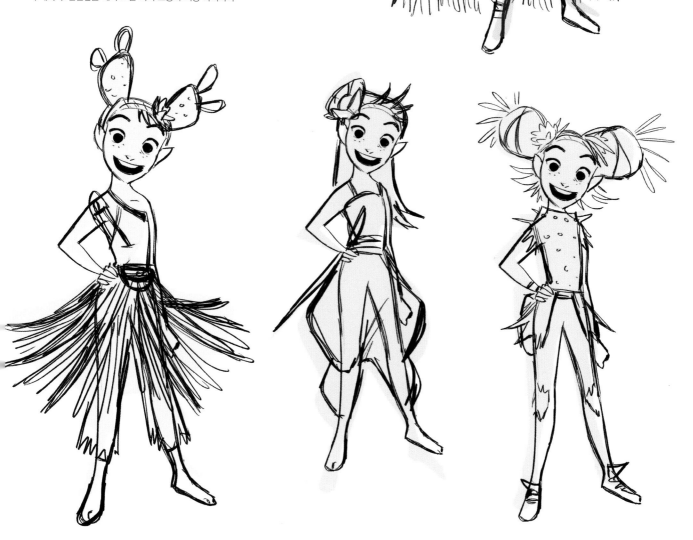

네거티브 스페이스 확인하기

디자인이 어떻게 보일지 확인하는 또 다른 좋은 방법은 디자인 내부를 검은색으로 채워서 주변의 여백, 즉, '네거티브 스페이스'를 확인해보는 것입니다. 이 작업을 통해 디자인의 균형을 맞추고 형태를 한결 간소화할 수 있습니다. 작업이 더 필요하다고 생각되는 곳은 주변 여백을 더하거나 빼보세요.

상황 만들기

작은 삽화나 간단한 이야기를 만들어보면 캐릭터의 깊이를 배가할 수 있으며 사람들을 그림 속으로 끌어들이기에도 굉장히 좋습니다. 저는 개인적으로 이 단계를 참 좋아하는데요. 지금까지 디자인에 담았던 내용 이상으로 캐릭터에 관해 많은 정보를 전할 수 있기 때문입니다.

예를 들어, 제 요정 캐릭터를 침술사로 만들면 '치유자'의 면모를 보여주기에 대단히 좋습니다. '선인장'과 '치유자'라는 키워드에 착안해서 캐릭터가 선인장 가시를 사용해 침술 시술을 한다는 콘셉트가 나왔습니다.

오른쪽: 네거티브 스페이스를 살펴보고 디자인이 탄탄한지 확인하세요.

반대 페이지: 캐릭터가 선인장 가시를 뽑아서 침을 놓는다는 내용이 이야기에 추가됐습니다.

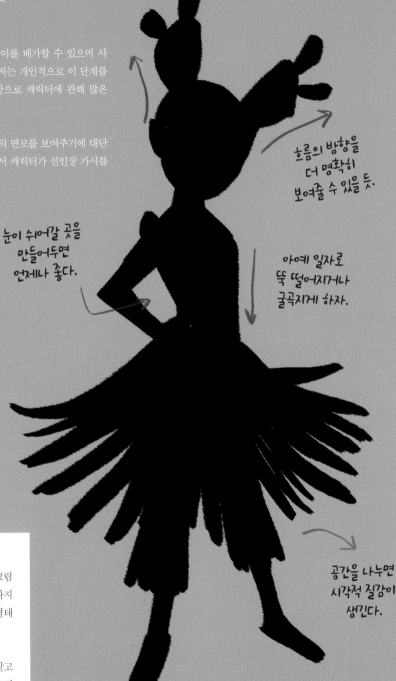

흐름의 방향을 더 명확히 보여줄 수 있을 듯.

눈이 쉬어갈 곳을 만들어두면 언제나 좋다.

아예 일자로 뚝 떨어지거나 굴곡지게 하자.

공간을 나누면 시각적 질감이 생긴다.

지나치게 파고들지 말기!

초반에 스케치해볼 때 중간에 눈을 가늘게 뜨고 그림을 흐릿하게 보세요. 이렇게 하면 그림을 죽어라 파지 않게 돼서 시간이 절약되고, 디자인의 전반적인 형태에 집중하게 됩니다.

디지털 기기로 작업 중이라면 화면을 확대하지 말고 일부러 작게 놓고 그려보세요. 초반에 한 가지 그림에 지나치게 파고들면, 탐구에 쏟을 소중한 시간이 사라지면서 한 장 잘 그려둔 그림마저 무용지물이 될 수 있습니다.

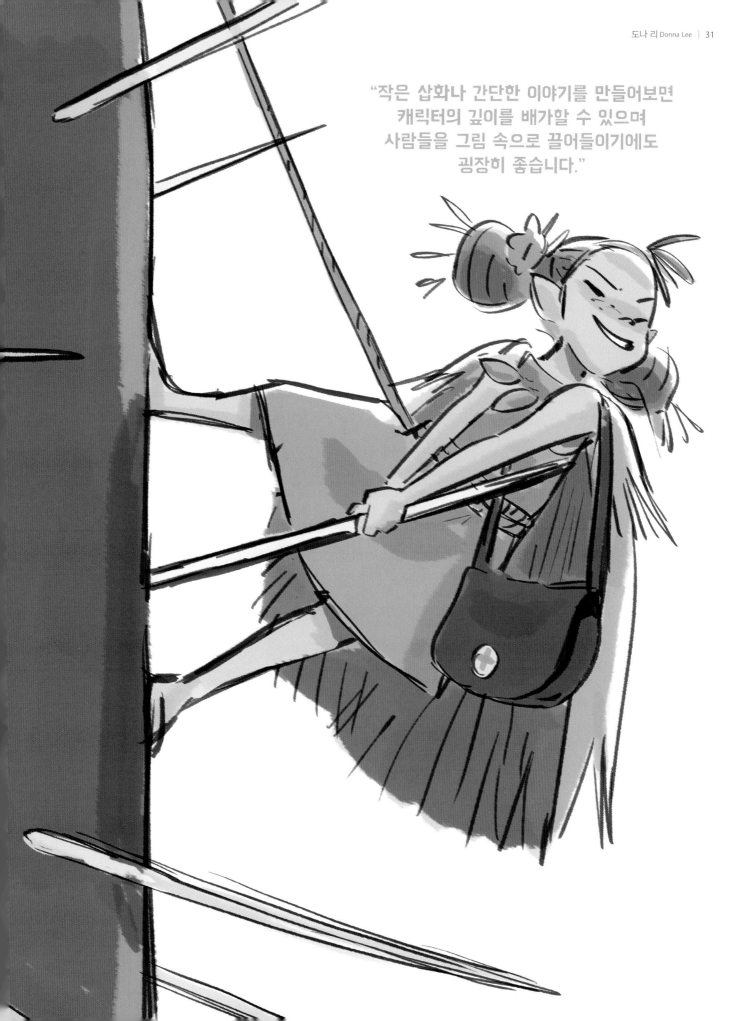

"작은 삽화나 간단한 이야기를 만들어보면
캐릭터의 깊이를 배가할 수 있으며
사람들을 그림 속으로 끌어들이기에도
굉장히 좋습니다."

소품 및 보조 캐릭터

더 풍부한 이야기를 전달하려면 소품과 보조 캐릭터도 추가해보세요. 주인공 캐릭터가 주변환경과 어울려 움직이는 모습을 사람들에게 보여줄 수 있습니다.

이전 페이지의 일러스트에서 제 캐릭터는 선인장 가시를 뽑고 있는데 이를 통해 캐릭터가 침을 놓을 때 쓰는 바늘을 어디서 구해오는지 드러납니다. 새로운 일러스트에서는 이렇게 구해온 바늘을 캐릭터가 다른 생명체를 치료하는 일에 쓰고 있습니다. 스케치에서 캐릭터의 이야기가 시각적으로 일부분 드러나면서 보이지 않는 간극이 메워져 캐릭터 설명이 완성됩니다.

자세와 몸동작

캐릭터의 자세는 캐릭터의 성격과 맞아떨어져야 합니다. 주어진 상황에서 캐릭터가 어떤 생각을 할지, 슬픔이나 속상함, 행복함, 무서움 등 어떤 감정을 느끼고 있을지 스스로 질문해보세요. 어떤 몸동작을 그려야 아이디어에 설득력을 더하면서 캐릭터의 감정도 표현할 수 있을지 고민해보세요. 저는 디자인 진도가 나가지 않는 느낌이 들면 자리에서 일어나 직접 자세를 취해봅니다.

캐릭터의 에너지를 내가 원하는 곳으로 흘려보내기 위해 액션 라인을 길잡이로 그려봐도 좋습니다. 액션 라인은 캐릭터의 움직임의 힘을 보여주는 선인데요. 구도를 잡을 때 쓰면 시선을 그림으로 끌어올 수도 있습니다.

표정

표정을 한 페이지에 모아서 그려두면 나 자신뿐만 아니라 함께 작업하는 사람들에게도 도움이 됩니다. 예를 들면 애니메이션 제작 시 다른 작화 담당자가 이를 찾아보고 참고자료로 활용하는 것이죠. 앞서 자세와 몸동작을 그려볼 때처럼 표정도 내가 직접 지어봐야 합니다. 두려워하지 말고 캐릭터의 이목구비를 일부 찌부러뜨리고 늘려보세요. 그래야 원하는 표정을 표현할 수 있습니다.

위: 환자에게 선인장 가시로 침을 놓는 캐릭터의 몸동작을 자세히 나타낸 스케치.

오른쪽: 주인공 캐릭터가 선인장 가시를 사용해 보조 캐릭터인 사막여우를 치료하고 있습니다.

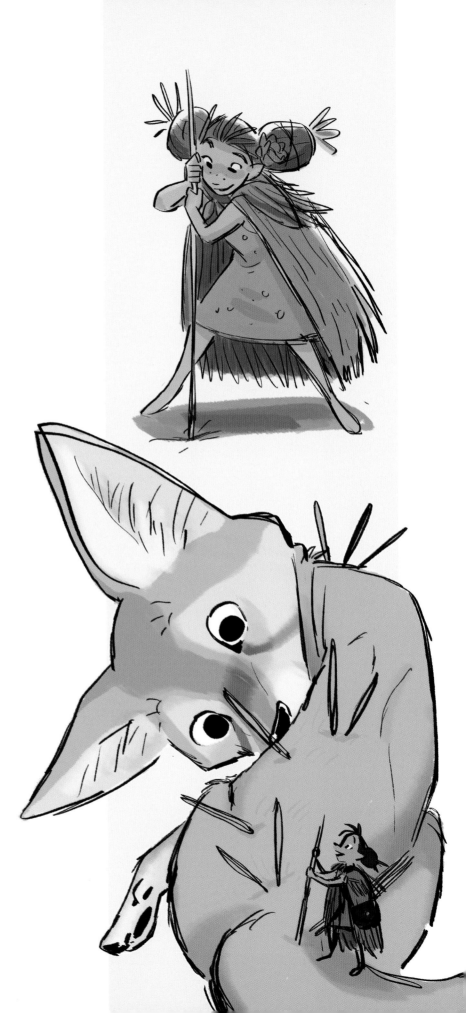

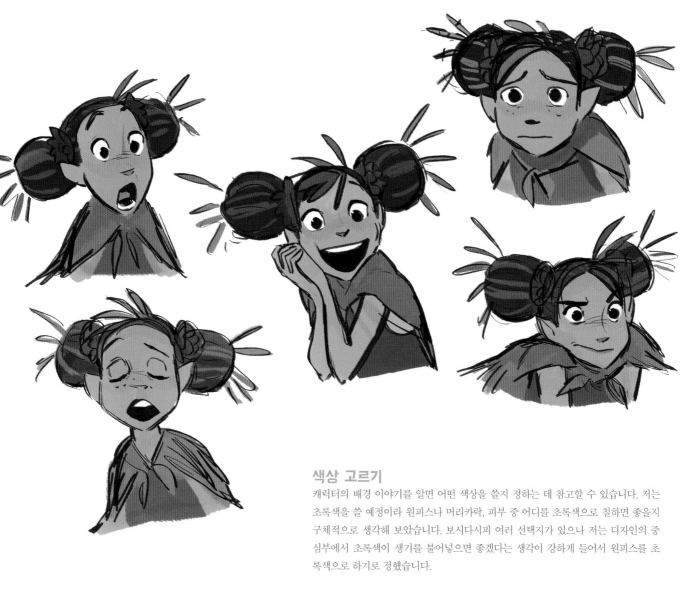

색상 고르기

캐릭터의 배경 이야기를 알면 어떤 색상을 쓸지 정하는 데 참고할 수 있습니다. 저는 초록색을 쓸 예정이라 원피스나 머리카락, 피부 중 어디를 초록색으로 칠하면 좋을지 구체적으로 생각해 보았습니다. 보시다시피 여러 선택지가 있으나 저는 디자인의 중심부에서 초록색이 생기를 불어넣으면 좋겠다는 생각이 강하게 들어서 원피스를 초록색으로 하기로 정했습니다.

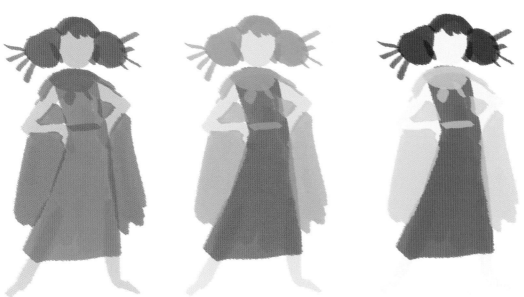

위: 다양한 표정을 그려서 캐릭터가 얼굴을 어떻게 움직이는지 보여주세요.

왼쪽: 작은 썸네일을 여러 개 만들어서 다양한 색상 조합을 시험해보세요.

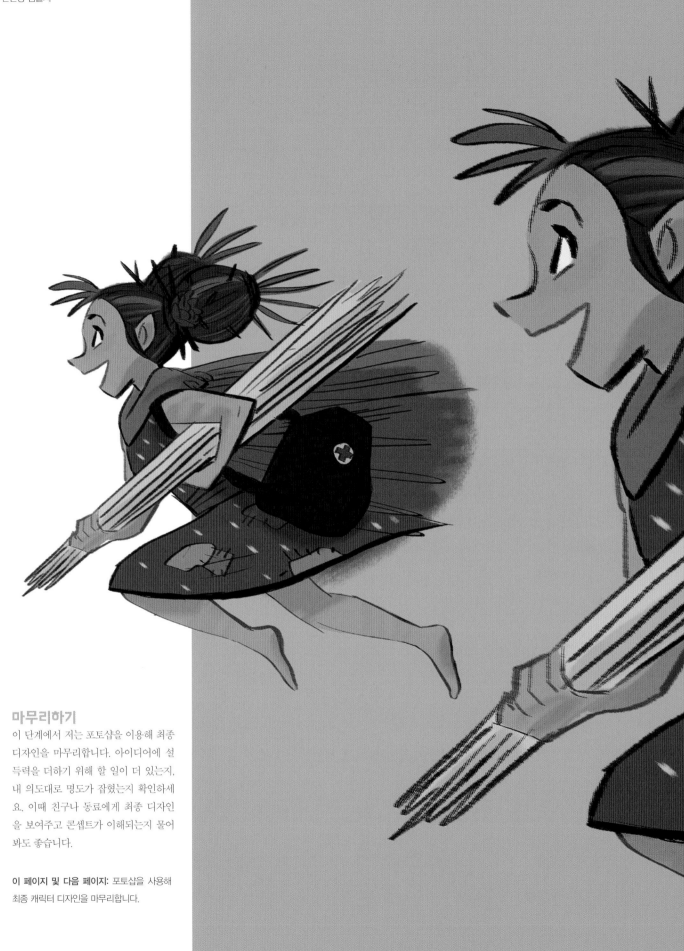

마무리하기

이 단계에서 저는 포토샵을 이용해 최종
디자인을 마무리합니다. 아이디어에 설
득력을 더하기 위해 할 일이 더 있는지,
내 의도대로 명도가 잡혔는지 확인하세
요. 이때 친구나 동료에게 최종 디자인
을 보여주고 콘셉트가 이해되는지 물어
봐도 좋습니다.

이 페이지 및 다음 페이지: 포토샵을 사용해
최종 캐릭터 디자인을 마무리합니다.

테니스 치는 호랑이

에스터 콘세이차오 ESTER CONCEICAO

저는 캐릭터 디자이너로서 가진 목표가 있습니다. 다채로운 시각 단서를 통해 한눈에 알아볼 수 있는 개성 넘치는 캐릭터를 개발하는 게 그것이죠. 다양한 형태를 활용하면 캐릭터의 표정 및 신체 표현뿐만 아니라 본질을 드러내는 데도 많은 도움이 됩니다.

스케치를 시작하기 전에는 이야기에 관해 생각해보는 일이 중요합니다. 이쯤에서 간단히 설명해드리고픈 캐릭터가 하나 있는데요, 의인화된 호랑이 캐릭터로, 경쟁심이 강하고 야망이 크며 똑똑한 24세의 프로 테니스 선수입니다. 주목받기 좋아하며 팬들의 사랑을 듬뿍 받지만, 상대 선수가 주변에 있으면 거드름을 피우기도 합니다. 시각 요소를 통해 이런 식의 캐릭터 설명을 전달하는 것이 이번 장의 목표입니다. 자, 이제 시작해보시죠.

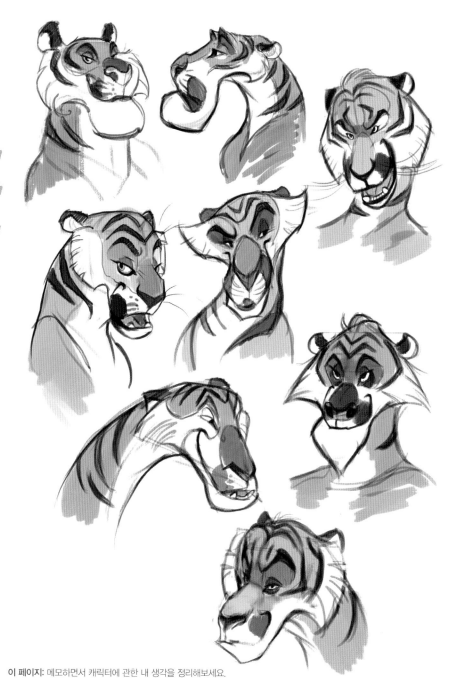

메모

의인화된 호랑이

역할 : 테니스 선수

나이 : 24

캐릭터 설명 :

상대 선수에게 적대적임

경쟁심이 강함

야망이 큼

똑똑함

관심병

팬들에게 사랑받음

거드름을 피움

자료 조사

우선 캐릭터의 핵심 특징을 적어본 뒤 테니스 경기를 시청하면서 선수의 체형을 캐릭터에 어떻게 녹여낼 수 있을지 고민해보세요. 똑똑하고 야망이 넘쳐 보이는 사람들로 예시로 찾아보고, 그들이 보디 랭귀지로 어떻게 자기표현을 하는지 확인해봐야 합니다. 테니스 선수는 대부분 자신감이 넘치니 이를 캐릭터 구상에 담을 수도 있겠네요. 이와 같은 인간의 특징을 호랑이의 특징과 섞어야 하니 호랑이의 외양 및 움직임 또한 면밀히 살펴야 합니다.

탐구를 위한 러프 스케치

자료 조사가 끝나면 러프 스케치를 시작합니다. 저는 어떻게 하면 캐릭터의 개성을 더 잘 드러낼 수 있을지 감을 잡으려고 얼굴 쪽을 먼저 스케치해요. 영화에서 카메라는 주로 표정에 주목한다는 점도 얼굴부터 그리는 이유 중 하나에 해당합니다. 스케치하면서 이목구비도 생각해보면 좋습니다. 이목구비를 과장하면 호랑이 특유의 아름다움이 살아 있으면서도 캐릭터 설명과 잘 어울리는 호랑이 캐릭터를 만들 수 있습니다. 눈은 작게, 눈썹은 눈썹산을 살려서 그렸더니 똑똑한 이미지의 호랑이가 만들어졌습니다. 아래턱에 각을 주면 오만함과 투지가 엿보이고 콧방울을 넓게 그리면 호랑이의 전체 크기를 짐작할 수 있습니다.

이 페이지: 메모하면서 캐릭터에 관한 내 생각을 정리해보세요.

+ 내 머릿속 시각 정보 저장고

캐릭터 작화를 시작하기 전에 저는 실제 사람이나 동물 등을 보면서 라이프 드로잉을 해 영감을 끌어올립니다. 무언가 믿음이 가게끔 창작하려면 실제 생명체에 기반해 모든 것을 그려야 하죠. '라이프 드로잉'과 '제스처 드로잉'은 훌륭한 출발점이 됩니다. 그리고 싶은 동물이 있다면 동물원에 가서 해당 동물을 실제로 보면서 그려보고 나중에 참고자료로 사용할 수 있도록 사진도 찍어보세요. 라이프 드로잉 공개 수업에 참여해봐도 좋습니다. 그러면 몸동작을 그리는 제스처 드로잉 실력이 늘어서 뻣뻣하고 생명력 없는 캐릭터에서 벗어날 수 있습니다.

다양한 도형 활용하기

얼굴을 어떤 형태로 그릴지 탐구해봤다면 캐릭터의 개성을 고려해 체형도 다양하게 그려보세요. 디테일에 신경 쓰기보다는 삼각형과 원형 등 기본 도형만 우선 고민해보세요. 몸통 상부는 삼각형으로 하고 하부는 사각형으로 하는 등 여러 가지 도형을 섞어봐도 좋습니다. 아래로 갈수록 넓어지는 원뿔형은 넓적하고 부피가 큰 사각형과 마찬가지로 운동선수 캐릭터의 체형에는 적합하지 않습니다. 반면에 마름모형을 쓰면 날렵하고 활동적인 체형이 됩니다.

많이 그려볼수록 아이디어가 자연스럽게 흘러나오니 빠른 속도로 그려보세요. 앞서 탐구한 얼굴 디자인과 체형을 조합해보면서 한층 재미있는 실루엣을 만들어보세요.

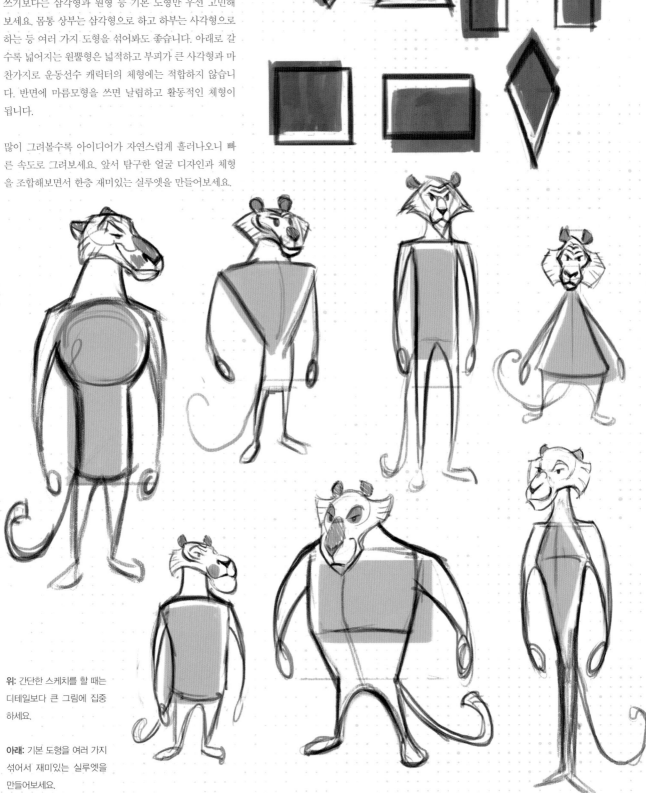

위: 간단한 스케치를 할 때는 디테일보다 큰 그림에 집중하세요.

아래: 기본 도형을 여러 가지 섞어서 재미있는 실루엣을 만들어보세요.

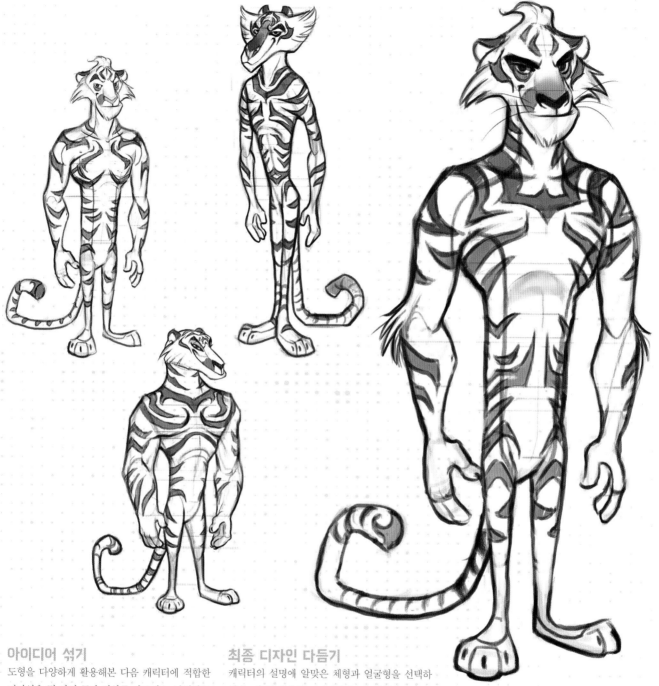

아이디어 섞기

도형을 다양하게 활용해본 다음 캐릭터에 적합한 디자인을 몇 가지 골라 변화를 줘보세요. 날렵하고 민첩해 보이는 마름모꼴 체형에 넓은 어깨를 더하면 거만한 분위기가 첨가되면서도 테니스 선수의 상체 힘이 강조됩니다. 호랑이 캐릭터는 테니스 라켓을 들어야 하니 저는 앞발 대신에 사람의 손을 그리기로 했습니다. 이쯤에서 호랑이 줄무늬를 다양하게 넣어보면 좋습니다. 캐릭터의 개성이 드러날 만한 부분입니다. 전통 부족 문신 등등을 보고 영감을 얻으세요. 캐릭터 디자인 하나하나에 저마다 다른 줄무늬를 스케치해보면 좋은 부분만 섞어서 최종 디자인에 손쉽게 담아낼 수 있습니다.

최종 디자인 다듬기

캐릭터의 설명에 알맞은 체형과 얼굴형을 선택하세요. 이 단계에서는 디테일을 더 작업해보면 좋습니다. 몸과 얼굴에 줄무늬와 눈, 코 등의 디테일을 넣어보세요. 앞머리를 위로 올리면 캐릭터의 외양에 건방진 분위기가 더해지는 한편, 넓은 어깨와 근육이 선명히 보이는 팔뚝에서는 강인함이 드러납니다. 그전에는 미처 생각지 못한 요소를 넣어봐도 좋습니다. 줄무늬 등의 요소가 잘 조화되지 않는다면 마음에 들 때까지 수정해보세요. 아무리 해도 성에 차는 결과물이 나오지 않으면 자세와 표정을 탐구해야 합니다. 고민하는 과정에서 다른 가능성이 열릴 수 있으니 나중에 다시 수정해보세요.

왼쪽: 다양한 디자인을 한데 모아놓고 줄무늬도 잊지 말고 디자인해보세요.

오른쪽: 캐릭터의 디테일을 꾸며보고 열린 마음으로 새로운 요소도 넣어보세요.

표정

이목구비를 만들 때는 행복함, 슬픔, 분노 등 인간의 주요 감정에 집중합니다. 특히 지금 은 의인화된 동물 캐릭터를 만들고 있으니 인간의 표정에 기반해 캐릭터의 표정을 만들 면 많은 영감을 얻을 수 있습니다. 인간과 호 랑이의 해부학적 구조를 잘 생각해보고 서로 섞어서 호랑이가 어떤 표정인지 읽기 쉽게 만들어보세요. 예를 들어, 충격받은 표정은 입이 벌어지고 눈썹이 올라가면서 얼굴이 길 게 늘어집니다. 소리 내서 웃는 표정은 눈이 감기고 볼이 올라가면서 얼굴에 미소가 피어 납니다. 거울을 보거나 직접 표정을 지으면서 사진을 찍어 나만의 표정 안내서를 만들어보 세요. 표정은 대부분 과장해서 그려야 하지만 얼마나 과장할지를 결정하는 것이 포인트입 니다. 이때 각 표정의 과장된 정도에 일관성 을 유지해야 같은 캐릭터라고 인식할 수 있 습니다.

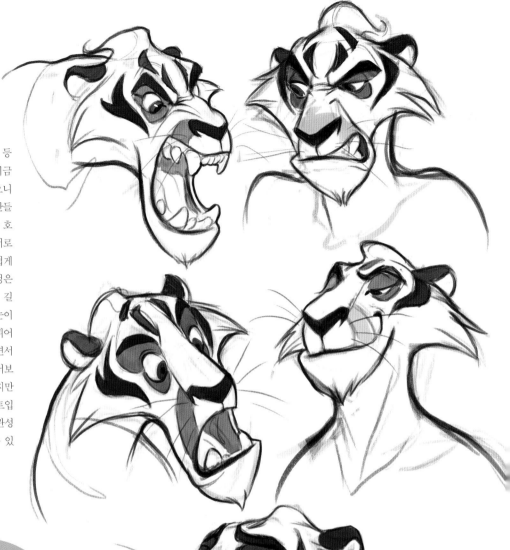

아이디어 쓰레기통

처음 만든 몇 가지 디자인에서는 두상과 얼굴형을 동 그랗게 했습니다. 이처럼 동그란 형태는 대개 캐릭터의 친근함이나 무해함의 표시로 씁니다. 이는 제가 바라던 느낌을 전달하지 못해서 삼각형으로 변화를 줘봤는데 요. 삼각형을 디자인 뼈대로 사용해보니 호랑이 캐릭터 가 강인하고 활발해 보여서 고유의 개성에 더 잘 어울 렸습니다. 이러한 얼굴형 덕분에 캐릭터가 다양한 표정 을 짓는 가운데서도 자신의 핵심 개성을 확실히 간직합 니다.

이 페이지: 캐릭터의 다양한 표정을 그려보면 캐릭터의 감정을 더 잘 이해할 수 있습니다.

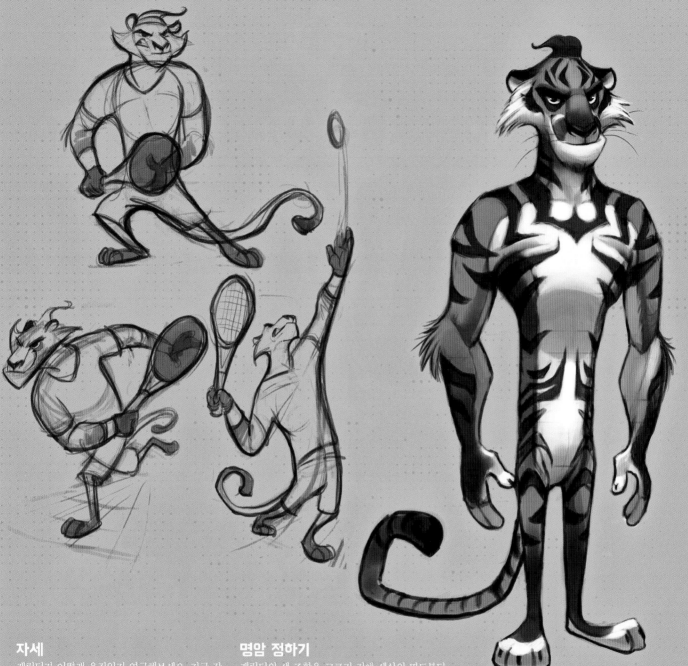

자세

캐릭터가 어떻게 움직일지 연구해보세요. 지금 같은 경우에는 프로 테니스 선수의 경기를 보고 움직임을 분석하면 좋습니다. 그런 뒤 스케치 작업을 할 때 과장된 몸동작으로 호랑이 캐릭터의 경쟁심을 표현해봅니다. 표정을 더해서 캐릭터의 감정도 진달해보세요. 예를 들어, 진지한 표정이나 투덜대는 표정을 그려볼 수 있겠네요. 테니스 선수가 주로 취하는 전형적인 자세와 몸동작을 골라서 호랑이 캐릭터만의 특색있는 경기 스타일을 만들어보세요. 이러한 자세를 그릴 때도 실루엣은 알아보기 쉬워야 한다는 점을 기억하세요.

명암 정하기

캐릭터의 색 조합을 고르기 전에 색상의 명도부터 정해야 합니다. 이렇게 하면 색을 입히기 전에 그 효과를 알 수 있고 입체감도 살릴 수 있습니다. 다양한 명도를 캐릭터의 각 요소에 넣어보고 눈에 딱 띄는 캐릭터를 만들어보세요. 캐릭터 신체 중 어느 부위로 시선을 모을지도 정해야 합니다. 예를 들어, 사람 같은 표정과 운동선수다운 강한 가슴, 패기 등에 시선을 모으고 싶다면 발을 어둡게 하고 위로 갈수록 점점 밝아지도록 그러데이션을 주면 좋습니다. 가장 어두운 검은색이나 가장 밝은 하얀색을 쓰면 캐릭터가 밋밋해 보일 수 있으니 되도록 사용하지 마세요.

왼쪽: 디테일은 신경 쓰지 말고 액션 라인에만 집중해서 자세를 만드세요.

오른쪽: 회색조로 캐릭터에 대비감을 줘보세요.

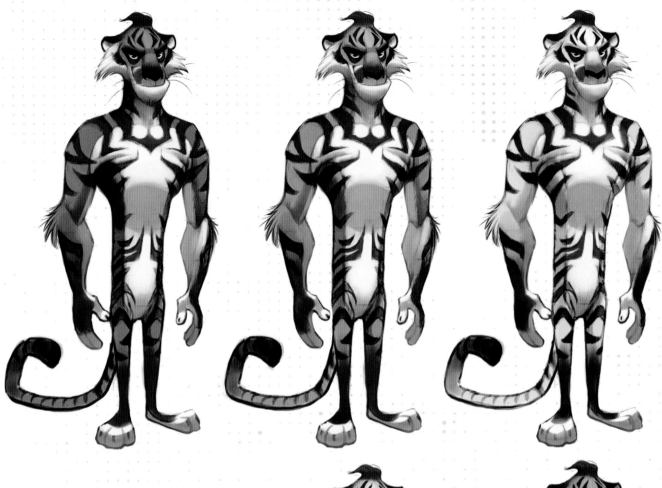

색 조합

색의 의미와 조합을 고민해보세요. 앞서 남겼던 메모를 참고해서 어떤 색 조합이 캐릭터의 개성에 알맞을지 분석해보세요. 파란색과 초록색은 재미있기는 하지만 신비로운 느낌이나 슈퍼히어로 같은 느낌을 줘서 호랑이 캐릭터와 잘 어울리지는 않습니다. 현실의 호랑이와 비슷한 색을 쓰니 운동용품을 착용하고 테니스를 치는 호랑이라는 익살스러운 아이디어가 돋보이네요. 호랑이의 고유색은 주황색과 흰색이니 빨간색이나 노란색, 회색처럼 유사색을 써볼 수도 있습니다. 목표는 균형을 맞춰서 사람들의 눈길을 사로잡는 것이니 채도를 너무 높이지는 마세요.

이 페이지: 다양한 색 조합을 시도하고 캐릭터에 가장 적합한 색 조합을 찾으세요

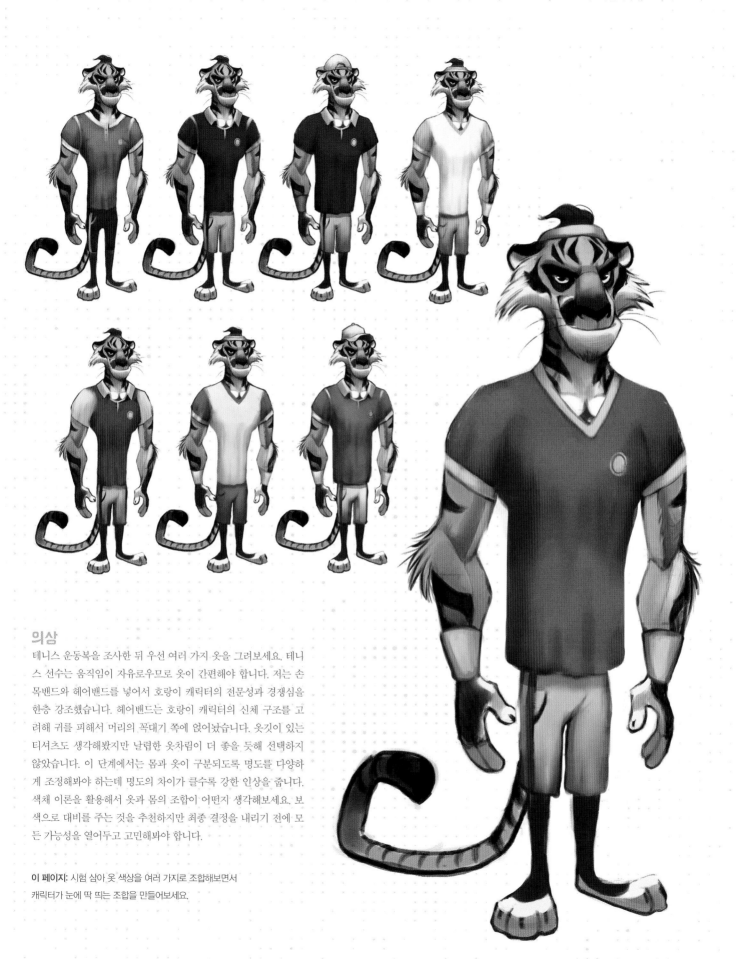

의상

테니스 운동복을 조사한 뒤 우선 여러 가지 옷을 그려보세요. 테니스 선수는 움직임이 자유로우므로 옷이 간편해야 합니다. 저는 손목밴드와 헤어밴드를 넣어서 호랑이 캐릭터의 전문성과 경쟁심을 한층 강조했습니다. 헤어밴드는 호랑이 캐릭터의 신체 구조를 고려해 귀를 피해서 머리의 꼭대기 쪽에 얹어놨습니다. 옷깃이 있는 티셔츠도 생각해봤지만 날렵한 옷차림이 더 좋을 듯해 선택하지 않았습니다. 이 단계에서는 몸과 옷이 구분되도록 명도를 다양하게 조정해봐야 하는데 명도의 차이가 클수록 강한 인상을 줍니다. 색채 이론을 활용해서 옷과 몸의 조합이 어떤지 생각해보세요. 보색으로 대비를 주는 것을 추천하지만 최종 결정을 내리기 전에 모든 가능성을 열어두고 고민해봐야 합니다.

이 페이지: 시험 삼아 옷 색상을 여러 가지로 조합해보면서 캐릭터가 눈에 딱 띄는 조합을 만들어보세요.

캐릭터 탐구

호랑이 캐릭터는 이리저리 많이 움직일 테니 입체적으로 살펴보는 일이
중요합니다. 호랑이 캐릭터가 다른 캐릭터와 상호작용하는 모습도 빠르
게 스케치해보세요.

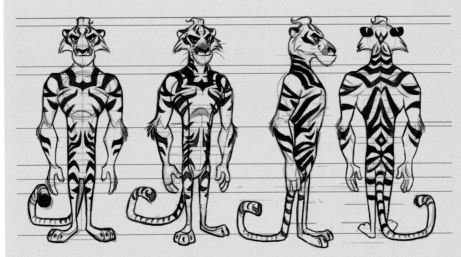

턴어라운드

캐릭터의 전면, 측면, 후면, 반측면 모습을
그려보세요. 이렇게 하면 구조를 더 탄탄
하게 잡을 수 있어서 개발 스케치에 특히
유용합니다. 일관성 유지를 위해 안내선을
가로로 길게 넣었습니다. 캐릭터의 주된
특징을 여러 각도에서 그려보세요. 그러면
턴어라운드 시트를 그리는 과정이 단순해
집니다. 다양한 각도에서 호랑이를 표현할
때, 인간의 특징과 호랑이의 특징을 어떻
게 섞으면 좋을지, 넓은 어깨와 튼튼한 팔,
앞머리 등의 특징을 어떤 식으로 유지하
면 좋을지 생각해볼 수 있습니다.

다양한 상황

다양한 상황 속에서 캐릭터의 자세를
잡다보면 캐릭터의 성격뿐만 아니라
그가 어떤 세상을 살아가는지, 어떤 식
으로 세상 및 다른 캐릭터와 소통하는
지 더욱 현실적으로 들여다볼 수 있습
니다. 또한, 같은 세상 속 다른 캐릭터
와 비교해보며 캐릭터의 비율도 확실히
할 수 있습니다. 호랑이 캐릭터는 자신
감이 넘치고 주목받기 좋아하기 때문에
팬들과 소통하는 모습과 더불어 인터뷰
하는 모습을 그려봤습니다. 상대 선수
와 같이 있을 때는 오만해지기도 하니
까 1위 트로피를 들고 우쭐해서 2위 선
수를 내려보는 모습도 그려봤습니다.

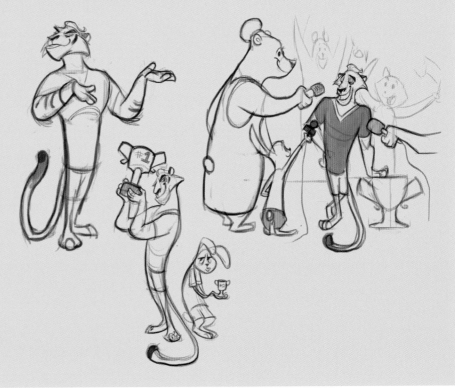

위: 턴어라운드를 그려보면 체형을 더욱 구조
적으로 만들 수 있습니다.

오른쪽: 캐릭터가 다른 캐릭터와 상호작용하
는 모습을 빠르게 스케치해보세요.

최종 상황 썸네일

이제 최종 버전의 호랑이 캐릭터가 자신의 세상을
살아가는 모습을 그릴 준비가 끝났습니다. 테니스
를 치는 모습이나 어떤 배경 속에서 다른 캐릭터나
사물과 상호작용하는 모습을 스케치해볼 수 있는
데요. 행동을 통해 캐릭터의 개성이 명확히 드러나
야 합니다. 액션 라인을 적용해 간결함을 유지해야
한다는 점을 명심하세요. 이 페이지에서는 호랑이
캐릭터가 공을 치려고 공중으로 높이 뛰는 자세,
그다음에 온 힘을 다해 스윙을 날린 후의 자세를
그려봤습니다. 이러한 자세는 캐릭터의 신체적 강
인함뿐만 아니라 투지까지 드러냅니다. 호랑이 캐
릭터가 공을 치기도 전에 표정에서 벌써 오만하고
경쟁심 강한 성격이 엿보입니다. 라켓이 공에 닿기
도 전에 샷이 성공할 줄 알았다는 듯한 표정을 짓
고 있네요. 액션 라인을 적용해서 간결함을 유지해
야 한다는 점을 명심하세요.

이 페이지: 최종 그림의 구조를 만들려면
호랑이 캐릭터가 테니스를 치면서 취하는
다양한 자세를 그려봐야 합니다.

+ 액션 라인

액션 라인은 캐릭터를 역동적
이고 리듬감 있는 자세로 그릴
수 있도록 토대를 제공하는 가
상의 선입니다. 디테일을 넣기
전에 액션 라인을 먼저 결정해
두면 활기찬 느낌을 주어 캐릭
터가 더욱 돋보이는 자세로 그
릴 수 있습니다. 디테일로 바로
넘어가 버리면 캐릭터의 자세
가 뻣뻣해질 수밖에 없습니다.
참고자료를 보면서 하나의 선
을 따라 최대한 자세를 과장해
서 표현해보세요. 자세를 과장
하려면 보이는 그대로 그리기
보다는 자세에 담긴 감정을 포
착하려고 노력해야 합니다.

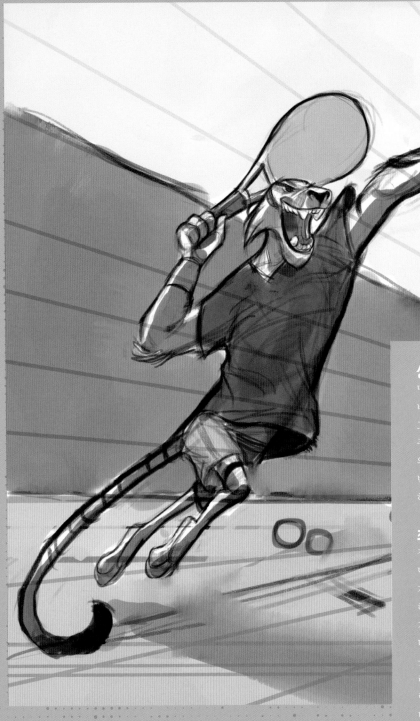

상황을 대충 그려보세요

명암을 넣어보면 상황을 시각적으로 표현하고 캐릭터를 배경이나 환경에서 분리하는 데 도움이 됩니다. 캐릭터가 그림의 주인공이니 반드시 배경보다 명암 대비를 더 크게 주세요. 테니스공 등의 디테일은 그림을 보는 사람의 위치와 역할을 알려주는 데 중점을 둡니다. 캐릭터 자세가 전반적인 장면과 조금 어울리지 않는 부분이 있다면 두려워하지 말고 해당 부분을 수정해보세요.

최종 장면

장면을 채색하면서 캐릭터의 이야기를 되새겨보세요. 이 단계를 거듭하면 할수록 캐릭터의 개성과 더불어 캐릭터가 자신의 세상에 어떤 식으로 영향을 미치는지 더 잘 이해하게 됩니다. 저는 캐릭터를 채색하다가도 색깔이 이야기에 맞지 않는다 싶으면 항상 다른 색깔로 바꿔 칠합니다. 예를 들어, 마지막 단계에서 캐릭터의 성격과 어울리는 옷을 찾지 못했다면 다른 옷을 입혀보세요. 서로 잘 어우러지는 색과 형태, 표현을 찾는 데 공을 들여야 합니다. 그림으로 메시지를 전달하는 중이니 꼭 필요한 디테일이 하나라도 빠져서는 안 됩니다. 이제 최종 장면이 완성됐습니다. 승리를 향해 힘껏 손을 내미는 테니스 선수의 힘과 야망, 자기자신에 대한 믿음이 눈에 선하게 보이네요.

> "서로 잘 어우러지는 색과 형태,
> 표현을 찾는 데 공을 들여야 합니다."

이 페이지: 스케치를 하나 골라 디테일을 넣으면서 최종 장면을 계획하세요.

반대 페이지: 최종 장면을 그리면서 캐릭터의 성격을 더 깊이 이해할 수 있습니다.

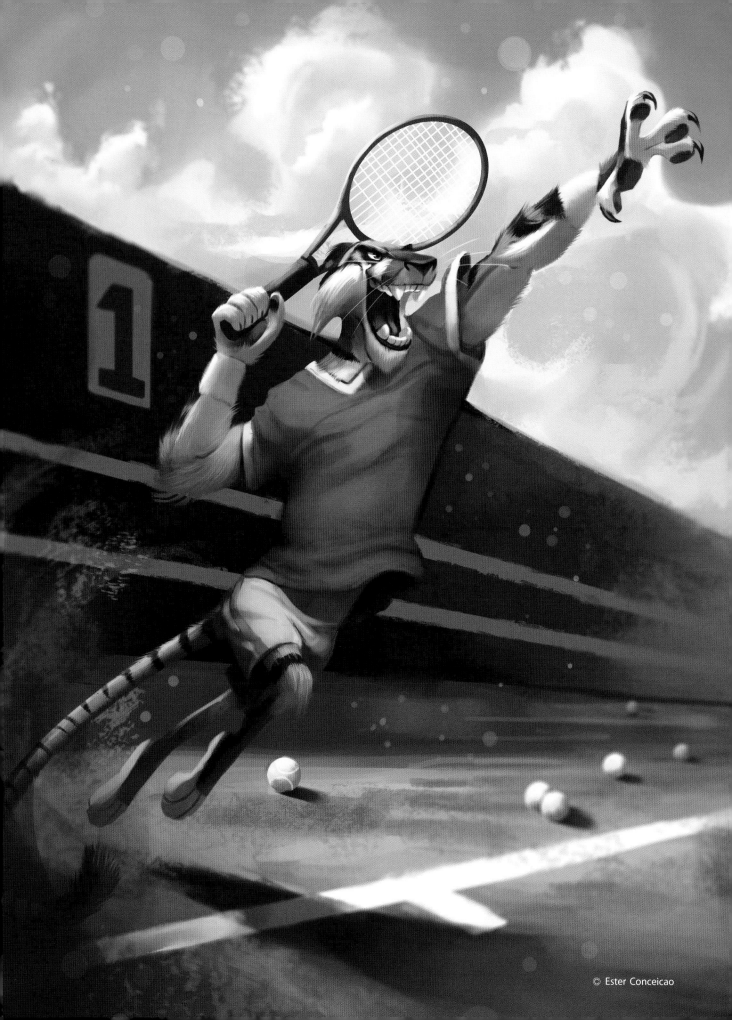

응집력 있는 단체 캐릭터 만들기

제임스 A. 카스틸로 JAMES A. CASTILLO

안녕하세요, 여러분! 저는 이번 장에서 특정 단체에 소속된 여러 캐릭터를 하나의 테마로 묶어서 디자인해 보려고 합니다. 이때 거치는 창작 과정을 세분화해서 보여드릴 거예요. 창작 과정과 더불어 자료 조사와 성격 묘사의 중요성까지 알려드리고 싶어서 1900년대 초반의 소규모 서커스단을 만들어보기로 했어요. 서커스단에는 각양각색의 캐릭터가 있고, 이는 곧 캐릭터 간 응집력과 시각적 동질감을 형성하기가 더욱 더 어렵다는 의미죠. 그렇다고 불가능한 일은 아니니까 한번 도전해봅시다!

초기 아이디어와 스케치부터 시작해 최종 결과물을 내기까지 어떤 과정을 거치는지 알려드리겠습니다. 형태 언어와 해부학적 구조, 색상, 몸동작 등으로 주제를 점차 넓혀갈 거예요. 자, 시작합니다!

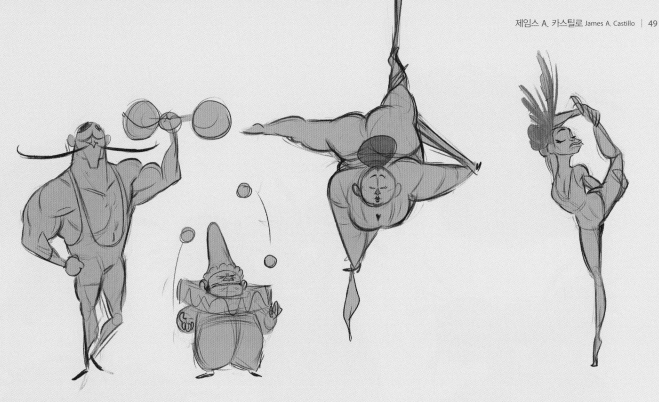

떠오르는 아이디어를 일단 그리세요

가장 먼저 떠오른 아이디어는 절대 만족스러울 수가 없습니다. 저는 일을 받으면 아무런 자료 조사나 준비 없이 곧바로 본능을 따라 그림부터 그려보는데요. 가장 먼저 생각난 아이디어를 종이에 후다닥 그려본 뒤에는 그 결과가 너무 엉망진창이라 화들짝 놀라고는 합니다.

어쩌면 캐릭터에 관한 아이디어를 미리 생각해두셨을지도 모르지만 이런 아이디어는 대개 깊이가 없기 마련입니다. 저는 겉핥기식의 아이디어를 가능한 한 빨리 제 머릿속에서 빼내려고 합니다. 여기서부터는 그림이 더 나아질 일만 남았기 때문이에요. 이제 실수를 바탕으로 발전하고 자료 조사를 통해 배워나가기만 하면 됩니다.

서로 연관성 있는 형태를 만드세요

하나의 단체로 활약할 여러 캐릭터를 만들 때는 서로 어떤 연관성이 있는지 확실히 정하는 작업이 중요합니다. 이때 가장 빠르고 확실한 방법은 형태를 활용하는 것입니다. 캐릭터들은 멀리서 봐도 누구인지 한눈에 알아차릴 수 있어야 합니다.

저는 첫 번째 아이디어를 일단 그리고 나면 형태를 무작위로 많이 만들어본 뒤에 서로 조합이 어떤지 확인합니다. 여기서는 어깨가 넓은 캐릭터 하나와 아주 작은 캐릭터 하나를 만들고 싶었기 때문에 형태가 최소한 두 개 이상 필요했습니다. 형태 언어를 반복하면 테마가 만들어지지만, 대비를 주면 캐릭터의 재미가 살아납니다. 캐릭터 하나는 상체를 마르게, 하체를 크게 하고 다른 하나는 상체를 통통하게, 하체를 작게 하는 것만으로도 둘 사이에 대비가 생깁니다.

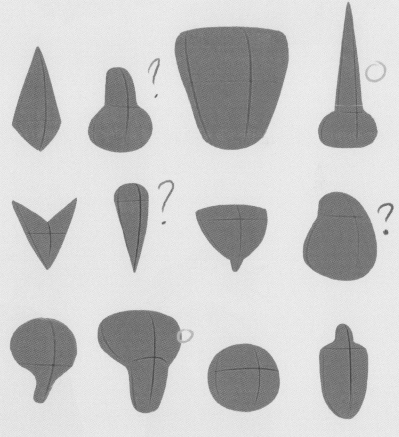

위: 가장 먼저 떠오른 아이디어는 따분하면서 이야깃거리가 거의 없었습니다.

아래: 다수의 캐릭터를 성공적으로 구성하는 비결은 형태 간의 관계를 살펴보는 것입니다.

자료 조사가 좋은 그림을 만듭니다

캐릭터 구성은 잠시 미뤄두고 지금 그리는 대상에 대해 무엇을 아는지 생각해보세요. 재미있고 신뢰 가는 캐릭터를 개발하려면 우리가 사는 현실 세계를 살펴봐야 합니다. 저는 1910년대 초반의 오래된 사진이나 그림을 조사하면서 대상을 이해하고 마음에 드는 인물도 찾아봤는데요. 이 과정에서 '캐릭터가 어떤 인물인지'에 대한 답도 얻었습니다. 이것은 캐릭터 디자인을 할 때 가장 중요한 문제이기도 하죠.

서커스단 캐릭터는 사회에서 쫓겨나 떠돌아다니는 사람들로, 카리스마 있는 서커스 기획자가 이들을 이끕니다. 이 중에서는 어려운 상황에서 살아남은 사람들도 있고 폭력배와 도둑도 있는데 찾아가는 마을마다 교묘하게 사기를 치고 다닙니다. 유용한 참고자료를 찾으려면 시간이 오래 걸리기는 하지만, 빼먹지 말고 반드시 해야 하는 일이죠. 실제 세상이 허구보다 더 허구 같습니다. 저는 캐릭터에 넣을 자료를 찾으면서 제 머리에서는 절대 나오지 않을 법한 디테일을 많이 발견합니다. 그 예로, 어떤 소녀가 뾰족한 모자를 쓴 사진을 봤는데 이 모자가 광대 캐릭터의 체형과 대단히 좋은 대비를 이룰 듯하다는 생각이 머리를 스쳐 광대 캐릭터에게 뾰족한 모자를 씌울 수 있었습니다.

이야기를 전달하세요

제 업무 중에서는 의사 결정을 하는 일이 가장 큰 비중을 차지합니다. 캐릭터의 크기와 성별, 의상 등등을 다 결정해야 하죠. 아무런 이유나 목적 없이 캐릭터를 작업하다가는 따분하고 식상한 결과물이 나오기 마련입니다. 어떻게든 캐릭터에 이야기를 불어넣어서 실존 인물 같은 느낌을 줘야 합니다.

여기서부터 제 목표는 충분한 정보를 바탕으로 캐릭터를 그리는 것입니다. 그래야 이들에게 예상 밖의 모습이 있음을 드러낼 수 있거든요. 이들은 단순한 서커스 단원이 아니라 의상 속에 진짜 모습을 감추고 있는 사람들입니다. 옆에 있는 남자 차력사는 직업을 제외한 다른 특이사항은 전혀 없는 일차원적 캐릭터입니다. 여자 차력사는 온몸에 문신이 빼곡하고 근육질 몸매에 거침없는 표정을 짓고 있는데요. 여자로서 흔치 않은 직업이라 강한 호기심을 자아냅니다. 저는 자료 조사를 바탕으로 캐릭터들이 사회에서 쫓겨나 정체를 숨기려고 서커스를 하며 이리저리 떠도는 사람들이라고 정해놨습니다. 그 덕분에 테마에 깊이가 더해지며 캐릭터 사이에 유대감이 형성되고 흥미진진한 이야기보따리가 펼쳐졌습니다.

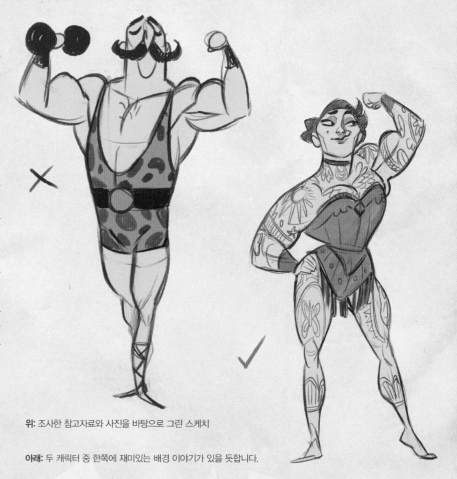

위: 조사한 참고자료와 사진을 바탕으로 그린 스케치

아래: 두 캐릭터 중 한쪽에 재미있는 배경 이야기가 있을 듯합니다.

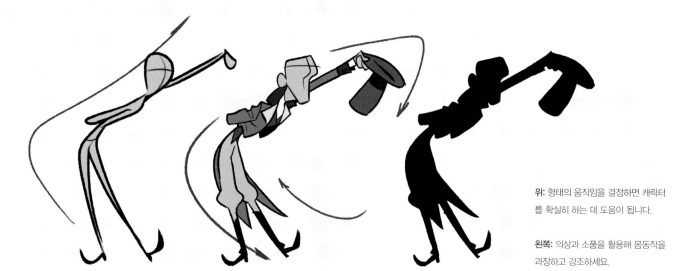

강한 우스꽝스러운 불균형한 관능적인

위: 형태의 움직임을 결정하면 캐릭터를 확실히 하는 데 도움이 됩니다.

왼쪽: 의상과 소품을 활용해 몸동작을 과장하고 강조하세요.

다시 형태로 돌아가세요

이제 디자인할 캐릭터에 감을 잡았으니 형태로 다시 돌아가서 탐구해봐야 합니다. 형태의 관계와 대비에 관해서는 앞서 다뤘지만 각 형태 및 실루엣에 담긴 의미는 이야기해보지 않았는데요. 이는 캐릭터의 성격을 규정할 때 중요한 요소입니다.

형태에는 리듬이 있고 이 리듬은 대개 형태가 무게 균형을 잡는 방식에 따라 결정됩니다. 어떤 형태든 언제나 무게 균형이 잡혀야 서 있을 수 있죠. 캐릭터가 서 있는 방식에 따라 캐릭터의 성격이 대부분 결정됩니다. 지금은 여자 차력사가 가장 안정적이고 신뢰가 가는 캐릭터인데 그 이유는 곡선에서 강인함이 드러나기 때문입니다. 광대는 가장 억압되고 우스꽝스러운

캐릭터인데, 희극적으로 느껴질 만큼 곡선과 대비가 극단적이라 그렇습니다. 서커스 기획자는 가장 불안정하고 신뢰할 수 없는 캐릭터여서 균형이 깨진 형태로 표현했습니다. 믿을 수 없고 믿어서는 안 될 것 같은 느낌을 주는 것이죠. 마지막으로 턱수염이 있는 여자는 곡선이 많이 들어가서 가장 매혹적이고 교묘한 캐릭터가 됐습니다.

대체로, 길이가 길거나 키가 크고 폭이 좁은 형태는 길이가 짧고 폭이 넓은 형태보다 더 불안정한 느낌을 줍니다. 마찬가지로 뾰족한 형태는 둥근 형태보다 더 공격적이고 대립적인 느낌을 줍니다. 캐릭터의 형태를 다양하게 만들어보고 서로 대비를 이루는지 확인해보세요.

몸동작에 신경 쓰세요

영화나 비디오 게임, 일러스트에 나오는 캐릭터는 아주 정자세로 서 있는 경우가 거의 없습니다. 누군가 서 있고 걷고 감정 표현을 하는 방식은 그 사람의 신분과 성격에 관해 많은 것을 나타내기 때문에 디자인 과정에 언제나 몸동작을 탐구하는 단계를 넣어봐야 합니다. 만약 한 자세로 정지된 캐릭터만 보고 무언가 결정을 내린다면 캐릭터가 움직일 때 실루엣에 문제가 생길 수도 있습니다. 또, 비율과 의상을 정할 때는 캐릭터의 몸동작과 그에 따른 성격을 더 잘 보여주는 쪽으로 선택하세요. 의상을 입히면 캐릭터 주변으로 여백, 즉, 네거티브 스페이스가 군데군데 생기기 마련인데 이 또한 캐릭터 실루엣에 포함되니 잘 생각해봐야 합니다.

+ 체형

사람의 몸이 저마다 개성을 가지고 있지만 구성된
근육군은 모두 같습니다. 각 근육군 간의 연관 관
계를 이해하면 한층 재미있고 그럴듯한 캐릭터를
다양하게 만들어볼 수 있습니다.

오른쪽: 사람의 마음을 움직이는 힘을 만들
려면 직선과 곡선, 단순한 것과 복잡한 것을
서로 대비해서 배치하세요.

자세가 곧 캐릭터입니다

어떤 방향으로 캐릭터를 만들지 확신이 서지 않으
면 가끔 캐릭터의 자세를 그려보고 외모를 결정하
기도 합니다. 예를 들어, 저는 서커스 테마에서 늘
빠지지 않는 '차력사'를 디자인하고 싶었지만, 어
떤 유형의 캐릭터로 만들지 정하지 못하는 과정이
있었습니다.

저는 여러 자세를 그려보다가 캐릭터의 성별을 뒤
집으면 재밌겠다는 생각이 들었습니다. 그래서 차
력사 캐릭터를 상징하는 커다란 콧수염과 호피 무
늬 쫄쫄이는 빼야 했습니다. 또한, 신체가 다부진
여성이라는 타고난 특성으로 인해 캐릭터의 성격
까지 정해졌습니다. 1910년대에 신체가 다부진 여
성은 아마도 사람들이 공감하고 감동할만한 여러
어려움을 맞닥뜨렸을 것입니다. 여자 차력사는 강
인한 캐릭터임이 분명하고 자세를 통해 이를 강조
할 수 있습니다.

다른 서커스단원의 자세는 서로를 보완해야 합니
다. 이러한 자세 사이의 네거티브 스페이스는 시각
적 재미와 캐릭터 구분을 위해 각기 달라야 합니
다. 서커스단원이 서로서로 잘 어우러지면서도 각
자의 성격과 이야기는 쉽게 식별할 수 있어야 하니
까요.

왼쪽: 각 자세는 캐릭터에 관해 서로 다른 이야기를 전달합니다.
캐릭터를 가장 명확히 드러내는 자세를 찾으세요.

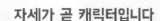

얼굴은 퍼즐 맞추기입니다

얼굴에도 몸의 다른 부위만큼이나 많은 근육군이 있습니다. 이러한 근육군이 움직이는 방식을 이해하면 감정을 한결 효과적으로 표현하면서도 더 다양한 얼굴을 그릴 수 있습니다. 단체 캐릭터를 디자인할 때는 개별 캐릭터의 얼굴이 알아보기 쉬운지 확인해야 합니다. 여러 근육군을 다양하게 활용해보세요. 근육군 간에 대비를 주면 캐릭터가 훨씬 더 매력적으로 보일 것입니다.

캐릭터의 머리 및 얼굴을 만들 때는 그 형태가 신체의 나머지 부분과 조화를 이룰지, 대비를 이룰지 잘 고민해봐야 합니다. 각 캐릭터와 단체 내에서 모두 재미를 줄 수 있도록 노력하세요.

실제를 참고하세요

가끔은 나만의 작업 방식에 사로잡혀서 이를 공식처럼 끊임없이 반복하게 되는 때가 있습니다. 그럴 때는 잠시 현실로 빠져나와서 사람 얼굴의 미묘한 차이를 다시 배우고 연구해보세요.

저는 가끔 배우나 대중문화 캐릭터를 생각하면서 프로젝트에 영감을 얻기도 합니다. 이번에는 톰 웨이츠(Tom Waits)를 두어 장 그려봤는데요. 똑같이 그리는 것이 목적은 아니었습니다. 그보다는 여기저기 떠도는 '신비로운' 수고양이 같은 분위기에 빠져보기 위함이었습니다. 저는 여기서 서커스 기획자 캐릭터의 영감을 받았는데요. 단순히 얼굴을 그리는 중이 아니라 사람을 그리고 있음을 명심하세요.

위: 얼굴형을 다양하게 그려보고 대비와 매력을 살려보세요.

왼쪽: 알고 있는 것에서 벗어나 눈에 보이는 것을 학습해야 합니다. 스케치에서 힘을 빼세요.

크레파스를 꺼내세요

색깔은 단체 캐릭터를 하나로 모으는 데 매우 효과적으로 쓸 수 있으며 특히 지금처럼 개별 캐릭터의 성격이 아주 뚜렷이 구별되는 경우 유용합니다. '색을 너무 많이' 써버릴 수도 있으니 세 개에서 다섯 개 정도로 색을 추려서 순위를 정하는 것이 좋습니다. 이 색상 팔레트 내에서만 단체 캐릭터의 색을 쓰세요. 이렇게 하면 단체 캐릭터의 외모도 한결 자연스럽게 하나로 어우러집니다.

다양성을 더하고 싶다면 사용 중인 색상의 명도와 채도를 자유롭게 조절하고 서로 어떤 영향을 미치는지 확인해보세요. 이때 시선은 얼굴로 가야 합니다. 특히 지금처럼 단체 내에 여러 얼굴이 있어서 시선이 흩어지는 경우 이렇게 해야 합니다.

전체적인 조화를 보세요

색상 팔레트를 정했으니 이 안에서 색을 조금씩 바꿔가면서 각 캐릭터를 채색해봅니다. 여기서 저는 주로 따뜻한 빨간색 계열과 미색 계열을 캐릭터에 사용했고 파란색도 조금씩 넣었습니다.

예를 들어, 광대의 얼굴을 표현할 때 대부분 빨간색을 썼는데 약간의 재미를 더하고 싶어 눈에만 파란색을 아주 조금 썼습니다. 필요치 않은 부분에 대비를 너무 과하게 주면 시선이 분산될 수 있으니 그러지 않도록 유의하세요.

위: 대비되는 패턴과 색상, 형태를 사용해 캐릭터 얼굴을 표현하세요.

아래: 색상 팔레트를 일관성 있게 써서 단체 캐릭터에 통일감을 주세요.

+ 직선 VS 곡선

대칭되는 형태만 쓰다 보면 결과적으로 그림에 동적인 느낌과 부드러운 선이 부족해질 수 있습니다. 이를 해결하는 한 가지 방법은 직선과 곡선을 짝지어 써서 그림에 대비와 역동성을 주는 것입니다. 체형이 어떻든 이 규칙을 적용하면 더 그럴듯한 캐릭터를 만들 수 있습니다.

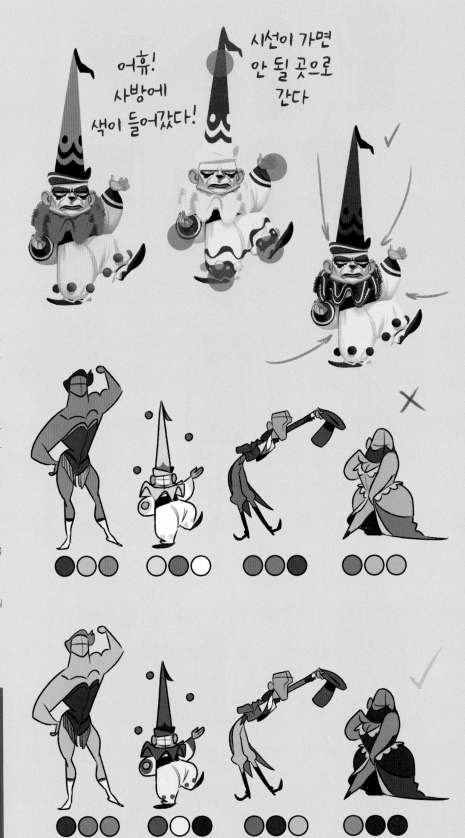

어휴! 사방에 색이 들어갔다!

시선이 가면 안 될 곳으로 간다

디테일의 힘

그림이 거의 완성됐네요! 저는 이쯤에서 디테일을 마지막으로 한 겹 쌓아서 캐릭터의 설득력을 높이는 편입니다. 이때 디테일은 상처나 뜯어진 옷, 문신처럼 소소한 요소여야 하는데 지금은 이러한 디테일이 꽤 들어간 상태죠. 디테일은 가급적 캐릭터의 전체 실루엣이나 다른 캐릭터로 갈 시선을 분산시켜서는 안 됩니다. 대신 캐릭터의 성격과 과거, 걱정거리, 취향을 파악하는 데 어느 정도 도움이 돼야 합니다.

여기에서는 여자 차력사의 얼굴에 난 상처와 턱수염 난 여자의 스타킹에 올이 나간 부분이 있습니다. 서커스 기획자는 신체 구조상 웃을 때 잇몸이 다른 사람들보다 많이 보이는데 이러한 소소한 요소가 그의 의뭉스러운 성격을 더욱 부각시킵니다.

또한, 이로 인해 사람들은 각 캐릭터를 유심히 살펴보며 더 많은 정보를 알아냅니다. 어떻게 서커스단에 들어가게 됐는지 이해해보는 시간도 가지게 되죠.

위: 작은 디테일이 큰 차이를 만듭니다.

아래: 모든 캐릭터를 흥미진진한 성격으로 만들 수는 없습니다!

아이디어 쓰레기통

여러 캐릭터를 구상하면서 저는 곡예사가 있어도 재미있겠다고 생각했습니다. 그래서 다른 캐릭터와 확실히 대비를 이룰만한 멋지고 유연한 실루엣을 몇 가지 그려봤는데요. 문제는 제가 캐릭터를 적합한 자세로 그릴 수 없었고 발전시켜 볼 만한 재미있는 성격도 찾지 못했다는 점입니다. 결국은 곡예사를 대신해 턱수염 난 여자가 서커스단에 입단하게 됐습니다. 턱수염 난 여자의 성격이 더 마음에 들었고 재미있게 발전시켜볼 수 있겠다는 확신이 생겼거든요.

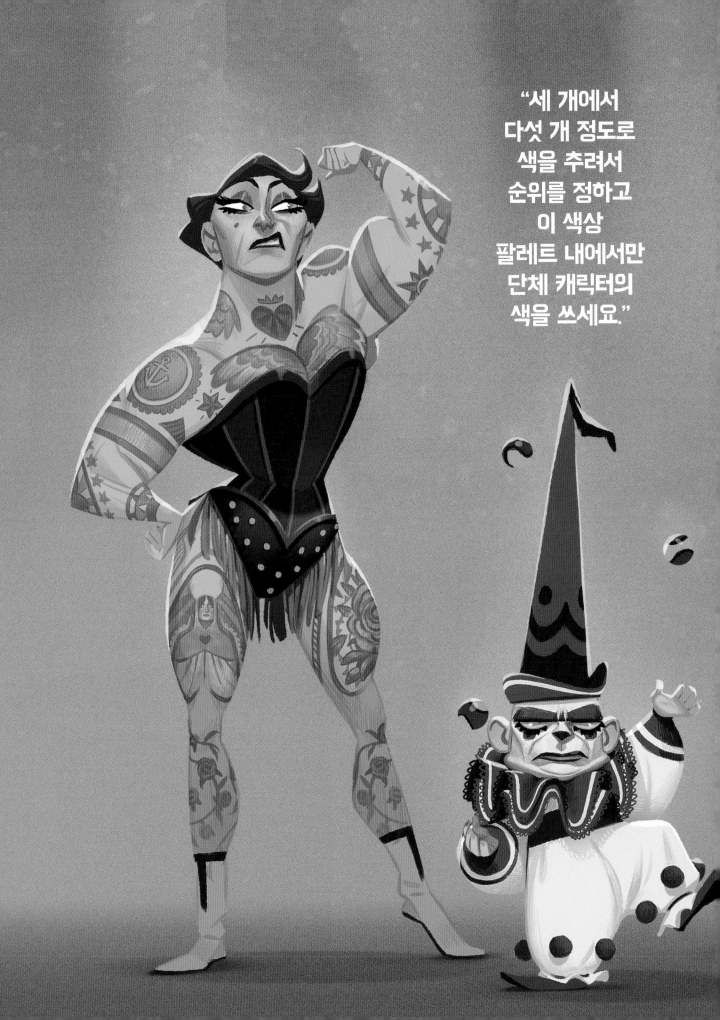

"세 개에서
다섯 개 정도로
색을 추려서
순위를 정하고
이 색상
팔레트 내에서만
단체 캐릭터의
색을 쓰세요."

서커스의 막을 내립니다

제가 디자인에 있어 가장 중요하다고 생각하는 측면인 '이야기 전달'에 관해 다시 한번 말씀드리고자 합니다. 캐릭터를 디자인할 때는 캐릭터가 어떤 인물이고 어떤 일을 하며 어떤 식으로 그 일을 하는지 설명해야 합니다. 이에 따라 모든 측면이 좌우되기 때문이죠. 그저 보기 좋은 형태를 만들면 결과적으로 속이 텅 비어 공감대를 형성하기 어려운 난해한 캐릭터가 나올 뿐입니다.

이번 장에서는 서커스라는 공통 테마를 가진 단체 캐릭터를 만들고자 했고 그 결과 개별적으로나 단체로서나 무언가 풀어낼 이야기가 있는 캐릭터들이 세상에 나왔습니다. 이들이 은행 강도를 모의하는 모습, 경찰에 쫓기는 모습, 심지어 자기들끼리 다투는 모습이 머릿속에 그려지네요. 이들은 분명히 서로 연관된 단체 캐릭터이기는 하나 각자의 체형과 자세, 얼굴, 의상을 통해 서로 대비되는 성격을 가졌고 그로 인해 굉장히 흥미로운 역학 관계를 이루고 있음이 드러납니다.

제가 이 단체 캐릭터를 더 발전시켜야 했다면 아마 턴어라운드를 그려보았을 것입니다. 몇 가지 상황을 설정해서 캐릭터가 상호작용하는 모습도 보여줬을 것입니다. 이들이 애니메이션용 캐릭터였다면 아마도 화풍을 더 단순화했을 듯하네요. 어쨌거나 중요한 점은 제가 흥미롭고 공감대를 형성할 수 있는 캐릭터를 만들어냈다는 사실이죠!

이 페이지 및 다음 페이지: 단체 캐릭터에 깊이 파고들어 시간을 들이면 그만큼 훌륭한 결과물이 나옵니다.

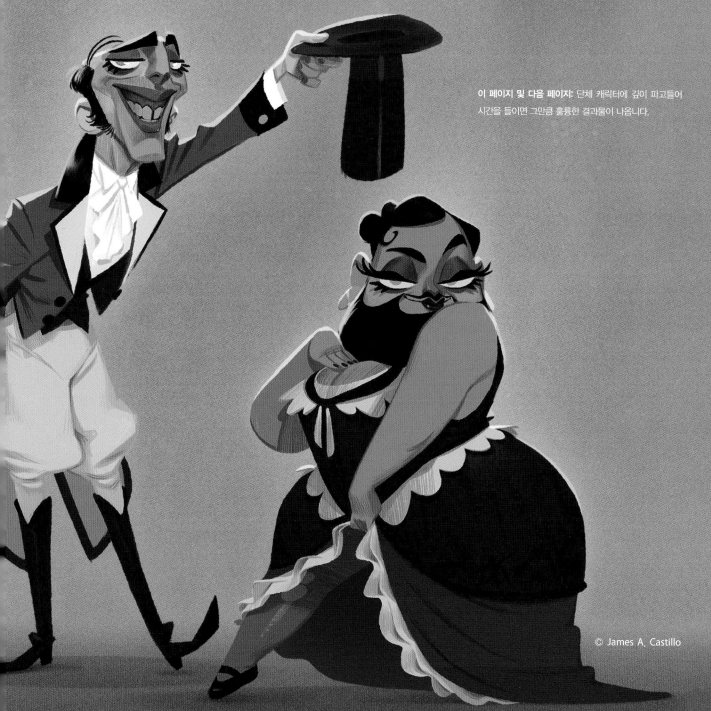

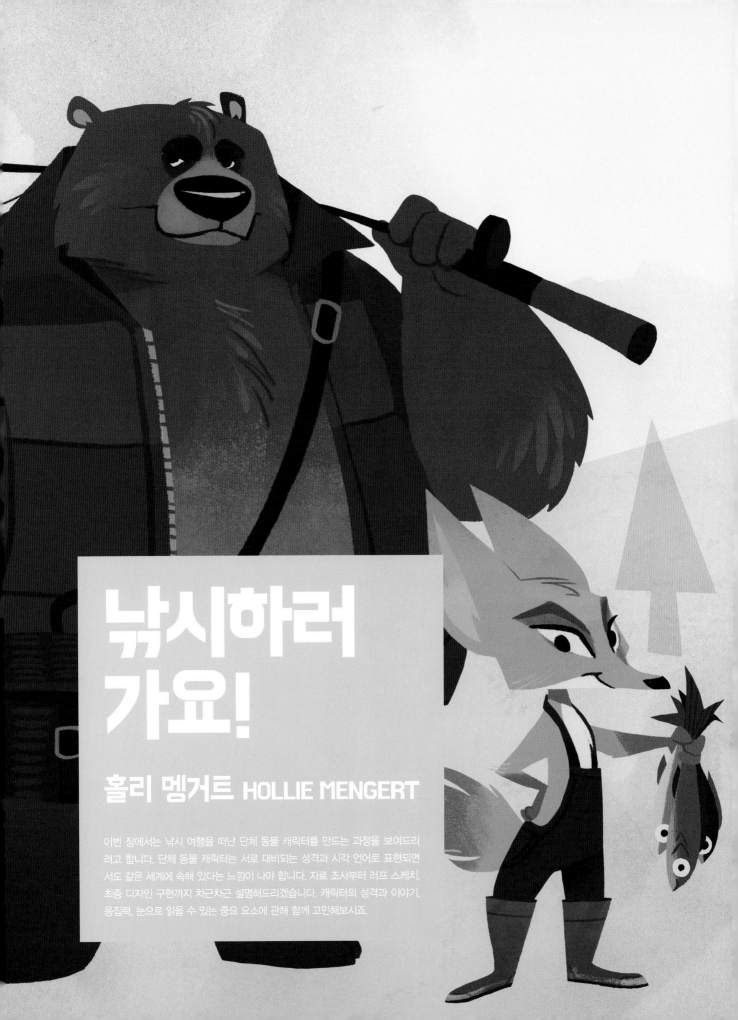

낚시하러 가요!

홀리 멩거트 HOLLIE MENGERT

이번 장에서는 낚시 여행을 떠난 단체 동물 캐릭터를 만드는 과정을 보여드리려고 합니다. 단체 동물 캐릭터는 서로 대비되는 성격과 시각 언어로 표현되면서도 같은 세계에 속해 있다는 느낌이 나야 합니다. 자료 조사부터 러프 스케치, 최종 디자인 구현까지 차근차근 설명해드리겠습니다. 캐릭터의 성격과 이야기, 응집력, 눈으로 읽을 수 있는 중요 요소에 관해 함께 고민해보시죠.

캐릭터를 파악하세요

이 단계는 뻔하다고 생각하실 수 있지만, 꼭 필요한 작업입니다. 캐릭터를 통해 무슨 이야기를 전달하고 싶은지 알면 일이 절반은 끝난 것이나 다름없습니다. 캐릭터의 정체성에 따라 캐릭터의 성격과 이야기가 정해지면서 디자인도 따라 나옵니다. 저는 이 단계에서 자료 조사도 같이 진행합니다. 그리고 참고용 사진 자료를 찾아보며 처음으로 스케치를 합니다. 제가 사는 태평양 연안 북서부에서는 어디서든 눈만 돌리면 물고기와 포유류를 볼 수 있는데요. 순리적으로는 함께 다니는 모습을 볼 수 없는 동물이 친구 사이면 어떨까 생각해봤습니다. 재미있는 발상 같네요. 그 발상을 따라 곰과 코요테, 매로 단체 캐릭터를 만들어보겠습니다. 이제 캐릭터별 성격에 관해 고민해볼 차례입니다.

초기 스케치

지금은 가장 먼저 떠오른 아이디어를 시험해보는 단계입니다. 곰의 키가 큰지 작은지, 앙상하게 말라서 물고기로 허기를 달래려는 심산인지, 또는 낚시 달인이어서 몸매가 통통한지 등으로 여러 가지 요소를 생각해보세요. 디자인을 다양하게 실험해보는 것이 중요합니다. 첫 디자인이 최고로 좋은 경우는 거의 없습니다. 저도 첫 스케치가 몇 장 괜찮게 나왔지만, 아직 적절한 캐릭터 성격을 찾지 못했습니다. 곰은 친구들 사이에서 대장이면 좋겠고, 코요테는 말썽꾸러기, 매는 수완 있는 똑똑이면 좋겠습니다. 초기 스케치에서 캐릭터를 다양하게 그려보면서 적합한 것과 적합하지 않은 것을 확인할 수 있었습니다.

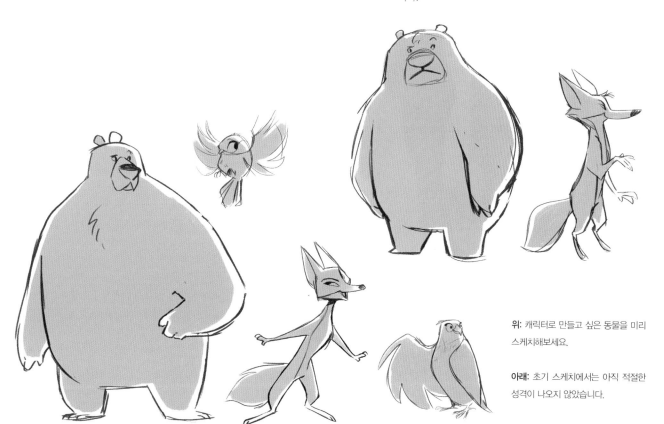

위: 캐릭터로 만들고 싶은 동물을 미리 스케치해보세요.

아래: 초기 스케치에서는 아직 적절한 성격이 나오지 않았습니다.

오른쪽: 실루엣에서 서로 다른 종임이 명확히 드러나기는 하지만 개선이 필요해 보입니다.

아래: 캐릭터의 형태가 모든 자세에서 완벽하게 유지되지는 않겠지만. 그래도 명확하게 알고 있어야 어떻게 그릴지 가닥이 잡힙니다.

반대 페이지: 재미있고 활기 넘치는 단체 캐릭터를 만들려면 캐릭터별로 리듬이 달라야 합니다.

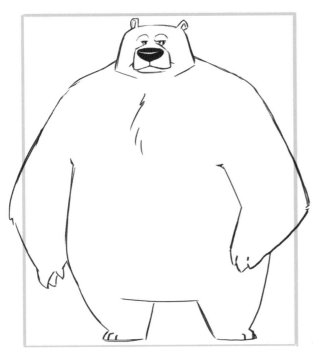

+ 형태를 통한 상호작용

형태가 다양해지면 단체 캐릭터의 역동성이 유지되면서 활용할 수 있는 창의적인 이야기 선택지가 생깁니다. 매는 곰의 머리 위에 앉아 있으면 호수가 최고로 잘 보여서 늘 그 자리를 고집한다거나, 코요테는 한껏 들떠서 배에서도 방방 뛴다거나. 오로지 곰의 무게로 배가 뒤집히지 않는다거나 하는 식으로요. 캐릭터의 크기와 형태가 모두 같다면 디자인에 아무런 재미가 없을 것입니다!

실루엣

저는 가장 마음에 드는 초기 스케치를 골라서 각 캐릭터를 실루엣으로 바꾸었습니다. 그런 뒤에 디자인이 실루엣으로도 잘 읽히는지, 서로 대비를 이루는지 스스로 질문했습니다. 실루엣 단계에서 문제를 발견하면 간단하게 수정할 수 있기 때문에 시간이 많이 들지 않습니다. 다양한 디테일을 렌더링하고 채색할 때까지 기다렸다가 수정하는 것에 비하면 아주 쉽습니다. 지금 저는 곰을 조금 더 넓적하게 그리되, 코요테의 키는 조금 줄이고 싶다는 생각이 드는데요. 매의 실루엣은 단순화해서 더 각지게 표현해봐도 좋겠습니다. 캐릭터들 간에 시각적 대비를 더 크게 주면 나중에 각자의 개성에 맞게 디자인 디테일을 넣는 데도 도움이 될 것입니다.

형태

캐릭터 디자인에서는 형태가 가장 중요합니다. 캐릭터의 기본 형태를 놓친다면 캐릭터를 파악하기가 힘들어집니다. 또한, 모든 캐릭터가 같은 형태여서는 안 됩니다. 곰은 믿음직스럽고 다부져야 하는데 실루엣으로 보니 덜 튼튼한 느낌이라 정사각형에 한층 가깝게 수정했습니다. 코요테는 귀를 더 크고 뾰족하게 해서 거의 삼각형에 가깝게 수정했습니다. 코요테의 짓궂은 성격에는 이처럼 날카로운 각이 잘 어울립니다. 매는 똑똑하고 호기심이 많으며 민첩한 캐릭터입니다. 저는 매를 직사각형 안에 더 꽉 차게 그리고 싶은데요. 매가 날개를 펼치면 이러한 직사각형 형태와 대비를 이루면서 매의 뛰어난 지적 능력과 함께 신체적 민첩성이 드러날 것입니다.

비례

이제 캐릭터별로 전체 형태가 정해졌으니 비례를 더 깊이 생각해볼 차례입니다. 캐릭터의 비례는 너무 균등하지 않도록 하는 것이 중요합니다. 신체 부위의 간격에 변화를 주면 캐릭터의 재미를 살릴 수 있습니다. 곰을 보면 머리는 작은데 몸통은 크고 튼튼합니다. 또, 다리는 짧고 안정감이 있어서 강인하고 의지할 수 있는 면모가 부각됩니다. 코요

테는 귀가 커다랗고 주둥이는 날렵하며 몸통이 가늘고 깁니다. 주변에 관심이 많아 세상을 잘 알고 있음이 넌지시 드러납니다. 매는 머리와 몸통이 정확히 구분되지 않는 형태로, 다리는 짧고 날개는 넓습니다.

선으로 캐릭터를 부위별로 나눠보면 개별 캐릭터와 전체 캐릭터의 비율이 모두 균등하지 않음을 알 수 있습니다. 이처럼 리듬이 다양해야 캐릭터가 저마다 특색있고 재미있어 보입니다. 다른 미술 장르에서 그렇듯 캐릭터 디자인에서도 구성이 중요합니다.

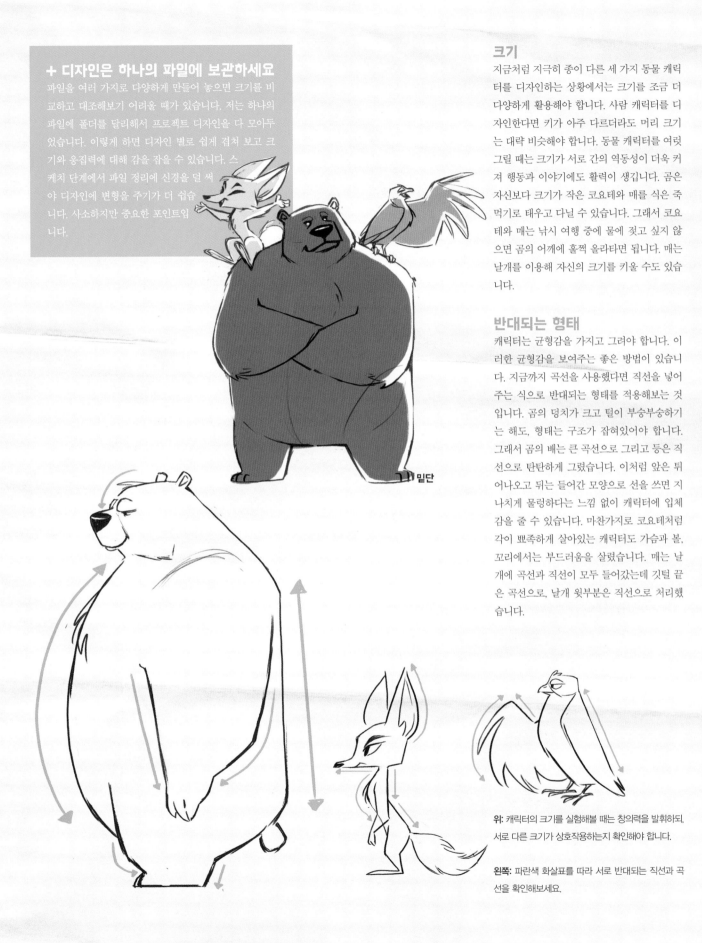

크기

지금처럼 지극히 좋이 다른 세 가지 동물 캐릭터를 디자인하는 상황에서는 크기를 조금 더 다양하게 활용해야 합니다. 사람 캐릭터를 디자인한다면 키가 아주 다르더라도 머리 크기는 대략 비슷해야 합니다. 동물 캐릭터를 여럿 그릴 때는 크기가 서로 간의 역동성이 더욱 커져 행동과 이야기에도 활력이 생깁니다. 곰은 자신보다 크기가 작은 코요테와 매를 식은 죽 먹기로 태우고 다닐 수 있습니다. 그래서 코요테와 매는 낚시 여행 중에 물에 젖고 싶지 않으면 곰의 어깨에 훌쩍 올라타면 됩니다. 매는 날개를 이용해 자신의 크기를 키울 수도 있습니다.

반대되는 형태

캐릭터는 균형감을 가지고 그려야 합니다. 이러한 균형감을 보여주는 좋은 방법이 있습니다. 지금까지 곡선을 사용했다면 직선을 넣어주는 식으로 반대되는 형태를 적용해보는 것입니다. 곰의 덩치가 크고 털이 부숭부숭하기는 해도, 형태는 구조가 잡혀있어야 합니다. 그래서 곰의 배는 큰 곡선으로 그리고 등은 직선으로 탄탄하게 그렸습니다. 이처럼 앞은 튀어나오고 뒤는 들어간 모양으로 선을 쓰면 지나치게 물렁하다는 느낌 없이 캐릭터에 입체감을 줄 수 있습니다. 마찬가지로 코요테처럼 각이 뾰족하게 살아있는 캐릭터도 가슴과 볼, 꼬리에서는 부드러움을 살렸습니다. 매는 날개에 곡선과 직선이 모두 들어갔는데 깃털 끝은 곡선으로, 날개 윗부분은 직선으로 처리했습니다.

위: 캐릭터의 크기를 실험해볼 때는 창의력을 발휘하되, 서로 다른 크기가 상호작용하는지 확인해야 합니다.

왼쪽: 파란색 화살표를 따라 서로 반대되는 직선과 곡선을 확인해보세요.

손과 발

동물 캐릭터를 디자인하든, 사람 캐릭터를 디자인하든 손과 발은 항상 중요합니다. 이 두 부위를 통해서 캐릭터의 기분과 행동이 많이 드러나기 때문입니다. 그래서 디자인 과정을 거치며 손발의 디테일을 살리는 것이 중요합니다. 이야기가 현실을 바탕으로 하는지, 혹은 캐릭터의 손가락, 발가락 개수가 일반적인 경우에 비해 적거나 많아야 하는지 생각해보세요. 손가락과 발가락, 손톱, 발톱의 개수는 캐릭터의 자세와 상관없이 늘 같아야 합니다. 애니메이션용 캐릭터라면 특히나 개수를 동일하게 유지해야 합니다. 지금 다루는 동물 캐릭터들은 낚시 장비를 써야 하는데요, 각 캐릭터가 모두 똑같이 낚시 장비를 쓸 수 있다면 같은 세계관이 적용됐음을 보여주는 데 도움이 됩니다.

밑단

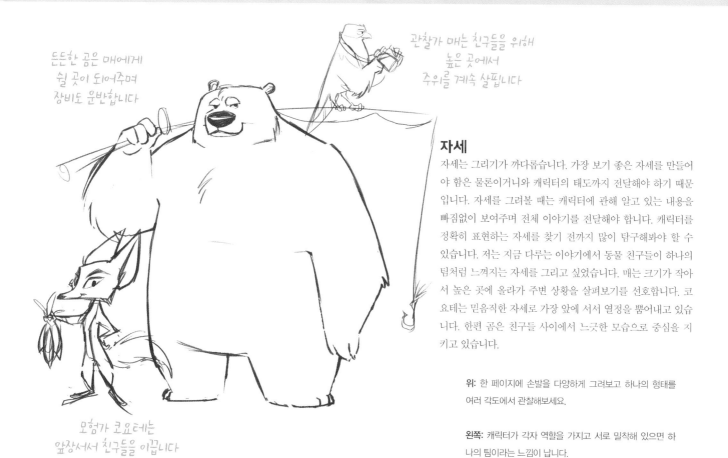

든든한 곰은 매에게
쉴 곳이 되어주며
장비도 운반합니다

관찰가 매는 친구들을 위해
높은 곳에서
주위를 계속 살핍니다

모험가 코요테는
앞장서서 친구들을 이끕니다

자세

자세는 그리기가 까다롭습니다. 가장 보기 좋은 자세를 만들어야 함은 물론이거니와 캐릭터의 태도까지 전달해야 하기 때문입니다. 자세를 그려볼 때는 캐릭터에 관해 알고 있는 내용을 빠짐없이 보여주며 전체 이야기를 전달해야 합니다. 캐릭터를 정확히 표현하는 자세를 찾기 전까지 많이 탐구해봐야 할 수 있습니다. 저는 지금 다루는 이야기에서 동물 친구들이 하나의 팀처럼 느껴지는 자세를 그리고 싶었습니다. 매는 크기가 작아서 높은 곳에 올라가 주변 상황을 살펴보기를 선호합니다. 코요테는 믿음직한 자세로 가장 앞에 서서 열정을 뿜어내고 있습니다. 한편 곰은 친구들 사이에서 느긋한 모습으로 중심을 지키고 있습니다.

위: 한 페이지에 손발을 다양하게 그려보고 하나의 형태를 여러 각도에서 관찰해보세요.

왼쪽: 캐릭터가 각자 역할을 가지고 서로 밀착해 있으면 하나의 팀이라는 느낌이 납니다.

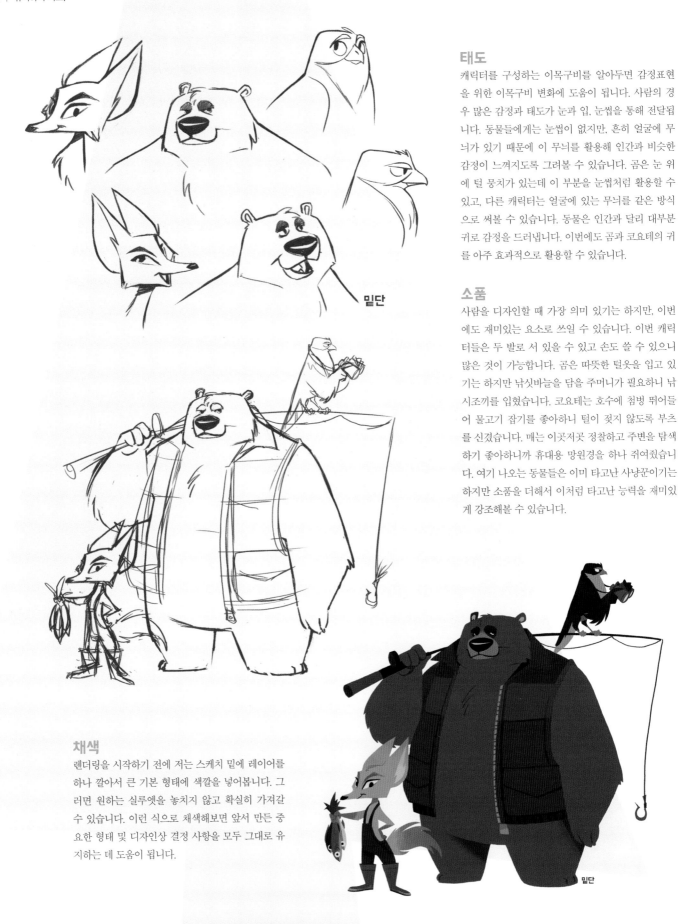

밑단

태도

캐릭터를 구성하는 이목구비를 알아두면 감정표현을 위한 이목구비 변화에 도움이 됩니다. 사람의 경우 많은 감정과 태도가 눈과 입, 눈썹을 통해 전달됩니다. 동물들에게는 눈썹이 없지만, 흔히 얼굴에 무늬가 있기 때문에 이 무늬를 활용해 인간과 비슷한 감정이 느껴지도록 그려볼 수 있습니다. 곰은 눈 위에 털 뭉치가 있는데 이 부분을 눈썹처럼 활용할 수 있고, 다른 캐릭터는 얼굴에 있는 무늬를 같은 방식으로 써볼 수 있습니다. 동물은 인간과 달리 대부분 귀로 감정을 드러냅니다. 이번에도 곰과 코요테의 귀를 아주 효과적으로 활용할 수 있습니다.

소품

사람을 디자인할 때 가장 의미 있기는 하지만, 이번에도 재미있는 요소로 쓰일 수 있습니다. 이번 캐릭터들은 두 발로 서 있을 수 있고 손도 쓸 수 있으니 많은 것이 가능합니다. 곰은 따뜻한 털옷을 입고 있기는 하지만 낚싯바늘을 담을 주머니가 필요하니 낚시조끼를 입혔습니다. 코요테는 호수에 첨벙 뛰어들어 물고기 잡기를 좋아하니 털이 젖지 않도록 부츠를 신겼습니다. 매는 이곳저곳 정찰하고 주변을 탐색하기 좋아하니까 휴대용 망원경을 하나 쥐어줬습니다. 여기 나오는 동물들은 이미 타고난 사냥꾼이기는 하지만 소품을 더해서 이처럼 타고난 능력을 재미있게 강조해볼 수 있습니다.

채색

렌더링을 시작하기 전에 저는 스케치 밑에 레이어를 하나 깔아서 큰 기본 형태에 색깔을 넣어봅니다. 그러면 원하는 실루엣을 놓치지 않고 확실히 가져갈 수 있습니다. 이런 식으로 채색해보면 앞서 만든 중요한 형태 및 디자인상 결정 사항을 모두 그대로 유지하는 데 도움이 됩니다.

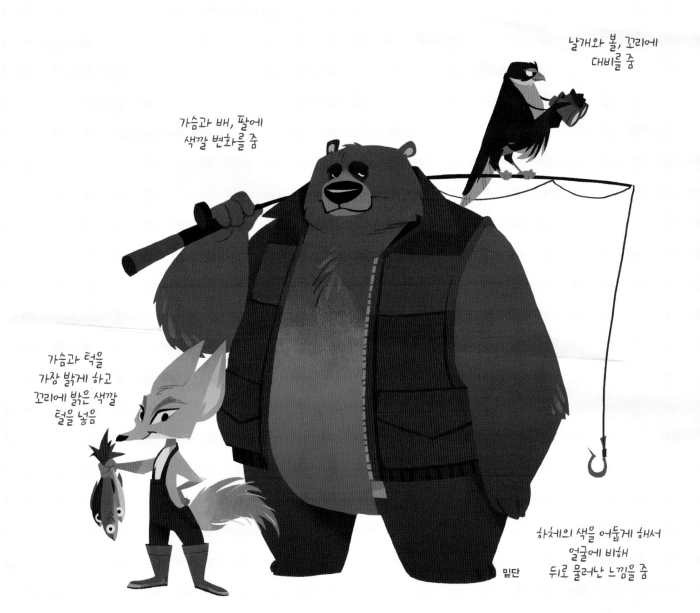

날개와 볼, 꼬리에
대비를 줌

가슴과 배, 팔에
색깔 변화를 줌

가슴과 턱을
가장 밝게 하고
꼬리에 밝은 색깔
털을 넣음

밑단

하체의 색을 어둡게 해서
얼굴에 비해
뒤로 물러난 느낌을 줌

반대 페이지 위: 캐릭터의 표정을 정하기 전에 다양한 표정을 그려보세요.

반대 페이지 중간: 단체 스케치 위에 소품을 대략적으로 그려보세요.

반대 페이지 아래: 바탕색을 다 칠하고 나면 스케치 레이어를 감추세요.

위: 개별 디자인 내에서 대비를 줘서 사람들의 시선을 끌어오세요.

시선

사람들이 그림에서 어디를 가장 많이 보면 좋겠는지, 각 캐릭터는 첫인상이 어때야 하는지 생각해보세요. 캐릭터가 사람들과 소통하는 부위는 과장하는 것이 중요합니다. 저는 얼굴 주위로 시선을 모으고 하체 부분의 디테일은 뒤로 물러나게 처리했습니다. 이렇게 하면 표정에 시선을 모으는 데 도움이 됩니다. 곰과 코요테는 둘 다 내부적으로 색깔 변화를 줘서 대비감을 키웠습니다. 곰의 하체는 어둡게 칠해서 얼굴과 어깨보다 뒤로 물러나 보이게 했습니다. 매는 날개와 볼, 꼬리 깃털에 색깔의 변화를 줬습니다.

+ 명암 살펴보기

저는 채색 단계를 하나씩 끝내고 나면 항상 그림을 흑백 명조로 바꿔서 봅니다. 명암 대비가 확실하면 일러스트가 눈에 띄고 읽기 쉬워집니다. 색상이나 디자인이 너무 밋밋하거나 흐릿하다는 느낌이 들면 그림을 흑백 명조로 바꿔서 명암을 확인해보세요. 그러면 대개 문제점이 드러나고 제대로 수정하는 데 도움이 됩니다.

디테일

지금까지 다룬 내용 중 대부분은 디테일을 만드는 데 도움이 됩니다. 디테일은 캐릭터와 그들이 처한 상황을 바탕으로 만들어야 하거든요. 이제 그림을 작게 줄이거나 몇 걸음 뒤로 가서 봐보세요. 캐릭터에 비어 보이는 부분이 있는지, 과하게 표현된 부분이 있는지 살펴보세요. 멀리서도 캐릭터를 잘 알아볼 수 있다면 성공입니다! 멀리서 정확히 알아보기 힘들다면 캐릭터의 얼굴과 이목구비가 더 명확히 보이도록 그림을 수정해야 합니다.

색상 응집력

마지막으로 저는 색조 레벨을 조정하고 시험 삼아 색상을 다양하게 바꿔보면서 그림에 생기를 더하고 캐릭터에 통일감을 줬습니다. 색상 구성은 동일하게 하되 그 안에서 다양하게 변화를 주면 단체 캐릭터에 통일감이 생깁니다. 여기서 다룬 단체 캐릭터는 어쨌거나 자연을 사랑하는 이들이기에 저는 자연에서 온 따뜻한 톤으로 색상 팔레트를 다 구성했습니다.

오른쪽: 곰한테 낚시용 바구니를 걸쳐주고 낚싯줄에 낚시찌를 끼우는 등 디테일을 더해서 구도의 균형을 맞췄습니다.

반대 페이지: 단체 그림이 완성됐습니다!

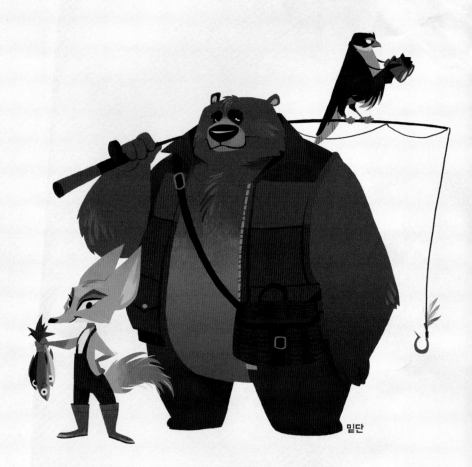

아이디어 쓰레기통

때로는 그림과 잘 어울리는 것을 찾기 위해 잘 어울리지 않는 것을 탐구해볼 필요가 있습니다. 지금 곰은 너무 나이 들어 보이거나 친근해 보이는 등 다양한 디자인으로 나왔는데요. 저는 이 가운데 유능한 낚시꾼 같은 디자인을 선택했습니다. 매는 크기로 그림에 재미를 주고 싶었는데 작고 동그랗게 그려보니까 이 새가 매인지 알아볼 수가 없었습니다. 결국 저는 성공적으로 낚시 여행을 떠나는 듯한 디자인을 고르는 편이 차라리 낫겠다는 생각이 들었습니다.

"색상 구성은 동일하게 하되
그 안에서 다양하게 변화를 주면
단체 캐릭터에 통일감이 생깁니다."

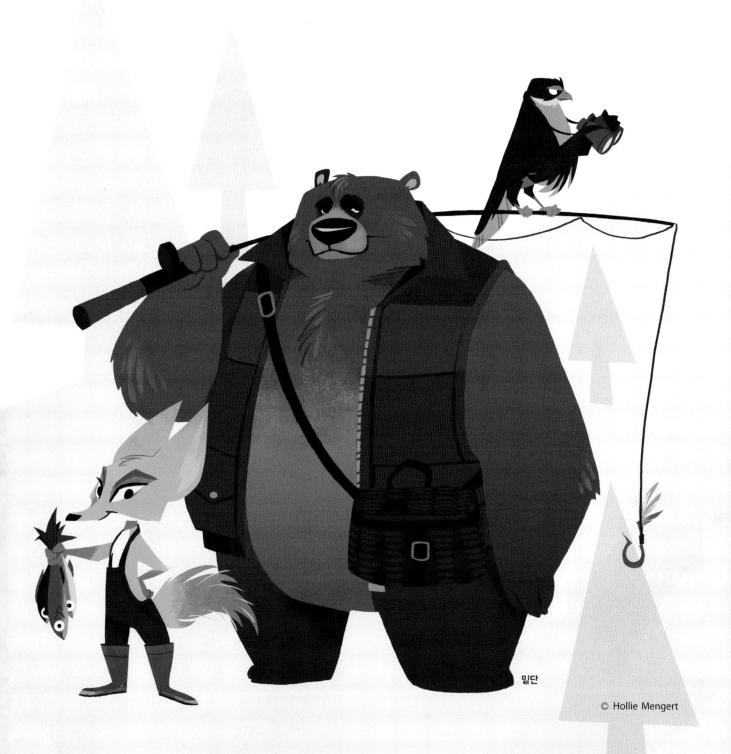

헤비메탈 밴드 디자인하기

에두아르두 비에이라 EDUARDO VIEIRA

이번 장에서는 할아버지들로 구성된 헤비메탈 밴드를 만들어보겠습니다. 제가 캐릭터를 창작하는 과정을 하나하나 보여드리고 그 안에 담긴 즐거움도 몽땅 나눠보려 합니다! 초기 러프 스케치와 자료 조사부터 시작해 차근차근 단계를 밟아 최종 캐릭터까지 만들어볼 텐데, 이때 음악이라는 테마가 중심 아이디어로서 디자인에 어떤 영향을 미치는지도 다룰 예정입니다. 어떻게 하면 이러한 중심 테마를 활용해 캐릭터 각자의 개성을 살리는 시각 언어를 만들고 여러 캐릭터에 통일감을 줄 수 있는지 확인해보세요.

열정적인 우리를 위한 조언

새로운 디자인 개요서를 받으면 저는 신나서 곧바로 그림부터 그리기 시작합니다. 그냥 그림이 그리고 싶다는 마음이 들면 자료 조사나 구조, 방향도 없이 무턱대고 시작하는 편이죠! 분명히 많은 분이 저처럼 아이디어를 종이에 옮겨놓고 보실 텐데요. 머릿속에 처음 떠오르는 막연한 아이디어를 놓쳐서는 안 되겠다는 불안한 마음을 잠재우기 위해 곧바로 그림을 그려보는 일도 괜찮습니다. 하지만 이렇게 막연한 아이디어는 많은 고민이나 자료 조사 끝에 나온 것은 아니다 보니 끝까지 살아남지는 못합니다. 어디서나 볼 법한 디자인은 머릿속에서 하나도 남김없이 빠르게 쏟아낼수록 좋은데요, 그러다 보면 자료 조사를 적절히 하고 나서 개선해볼 여지가 있는 디자인을 발견할 수도 있습니다.

직감에 따라 디자인하겠다는 욕망을 채우려면 힘을 빼고 편안하게 느껴지는 도구를 사용해 빠른 속도로 스케치해야 합니다. 디테일한 스케치나 보기 좋은 스케치를 해야 한다는 걱정은 내려놓으세요. 아이디어를 단순한 실루엣으로 거칠게 표현해놓도 지금 당장 필요한 정보는 충분히 얻을 수 있습니다. 이 과정은 생각을 그림으로 표현해보는 하나의 방법일 뿐이기 때문에, 이때 그린 그림은 아무한테도 보여줄 필요가 없습니다.

오른쪽 위: 이렇게 작은 썸네일 실루엣을 빠르게 그리면 첫 아이디어를 흘려보내는 데 유용합니다. 지금은 캐릭터를 구체적으로 그리지 않아도 괜찮아요.

디자인 과정에 정을 붙여봅시다

캐릭터 디자이너는 결정을 내리는 사람입니다. 결정 내리기는 아주 재미있지만, 머리를 많이 써야 하는 일이기도 합니다! 연필을 종이에 대거나 스타일러스를 태블릿에 대기 전에, 더 쉽고 재미있게 작업에 임할 수 있도록 돕는 방법이 많이 있음을 기억하세요. 맛있는 커피를 한 잔 가지고 와서 참고할만한 미술 서적을 자세히 들여다보며 영감을 얻으세요. 신바람 나는 음악 플레이리스트를 틀어서 프로젝트의 분위기에 젖어보세요!

> **"디자인 개요서를
> 분류해서
> 중요 포인트를
> 파악하고
> 이에 관한
> 아이디어를
> 고심해보세요."**

더 깊이 생각해봅시다

곧바로 스케치로 돌입하는 것이 재미있기는 하지만, 지금처럼 여러 캐릭터를 만들어야 하는 복잡한 프로젝트를 할 때는 디자인 접근방식을 구조화하는 일이 특히나 중요합니다.

디자인 개요서를 세분화해서 중요 포인트를 파악하고 이에 관한 아이디어를 탐구해보세요. 이 일을 쉽게 하려면 디자인 개요서에서 몇 가지 키워드를 고른 후 마인드맵을 그려서 연상되는 단어와 느낌, 생각, 시각 정보를 탐구해보면 됩니다. 개성은 디자인의 많은 부분을 해결해주니 알차게 활용해보세요!

지금 키워드는 '헤비메탈'과 '밴드', '할아버지'인데요. 헤비메탈은 음악 장르이자 그로 인해 파생된 문화를 의미하며 캐릭터가 입는 옷과 캐릭터와 관련된 소품, 캐릭터의 머리 모양과 외모의 디테일에 영향을 줍니다. '밴드'라는 키워드는 캐릭터가 여럿이어야 하며 서로 연관성 있어 보여야 한다는 점과 음악을 하는 밴드이니만큼 각 캐릭터가 담당하는 역할이 있어야 하며 이 덕분에 의도치 않은 다양성이 나타날 수 있음을 알려줍니다. '할아버지'라는 키워드는 나이를 구체적으로 암시하면서 캐릭터의 태도와 행동에 관한 아이디어를 줍니다. 이러한 탐구 활동은 캐릭터의 특징과 성격, 외모를 만들어보는 데 도움을 주며 이보다 복합적인 아이디어가 나올 수 있도록 물꼬를 터줍니다.

마인드맵은 성별과 의상, 나이 등을 어떻게 하면 좋을지, 그리고 캐릭터 디자인에서 가장 중요한 요소인 이야기를 어떻게 구축하면 좋을지 파악하는

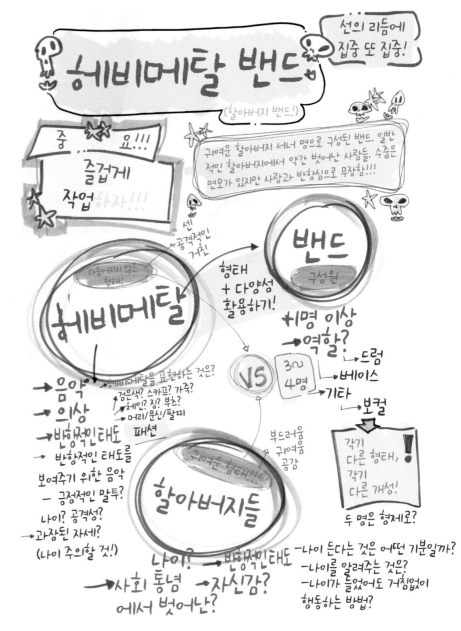

데 도움을 줍니다. 마인드맵을 활용해서 캐릭터의 이야기에 관해 다음과 같은 질문을 던지고 답해보세요.

- 밴드는 어떻게 만들어졌는지
- 밴드 멤버들이 대학교 친구들인지
- 이웃인지, 형제인지
- 하나의 단체로써 느껴질 수 있으려면 시각적으로 어떻게 연결감을 줘야 하는지
- 캐릭터의 개성이 어떤 식으로 뒤섞이는지, 이를 의상으로 어떻게 표현할지

캐릭터가 살아가는 세상이 어떻게 돌아가는지 이해하려면 꼭 물어봐야 하는 질문이 많이 있습니다. 저는 이러한 연구를 바탕으로 밴드를 네 명으로 구성하기로 했습니다. 그중 두 명은 형제이고 다른 두 명은 친구로, 각각의 특성이 확실히 드러나는 형태를 써서 고유의 개성을 살리려 합니다.

위: 디자인 개요서를 꼼꼼히 읽고 아이디어를 메모해서 정리해보세요

장르 조사

디자인을 발전시키고 창의력을 발휘하려면 중요한 단계가 또 한 가지 있는데, 그건 바로 양질의 참고자료를 찾는 것입니다. 쓸모있는 참고자료를 찾으려면 시간이 걸립니다. 그렇지만 디자인의 테마를 잘 알고 있는지, 사람들이 내 작업을 보며 공감하고 신뢰할 수 있을지 확인하는 일은 반드시 필요합니다.

우선, 디자인 개요서를 고려해 헤비메탈 밴드뿐만 아니라 다양한 밴드의 소스 자료를 수집해봅니다. 다른 장르의 음악을 연주하는 다양한 밴드를 살펴보면 헤비메탈이 다른 음악과 시각적으로 어떻게 다른지 이해하는 데 도움이 됩니다. 밴드 구성원이 어떤 옷차림을 하는지 관찰하고, 의상의 유형과 그로 인해 드러나는 태도 모두 유심히 살펴보세요. 주제를 관찰하면서 습작도 해보세요. 이 프로젝트의 테마는 헤비메탈 음악이기 때문에 이에 맞는 플레이리스트를 들어보고 분위기에 빠져들어 장르를 이해해봐도 좋습니다.

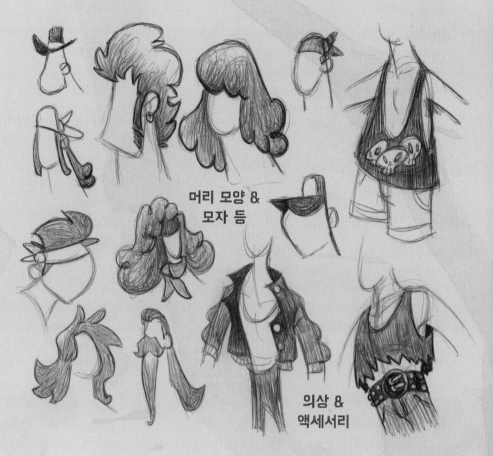

머리 모양 &
모자 등

의상 &
액세서리

소리의 형태

삼각형 =
빠르고
공격적인 드럼

원 = 감정을
자극하고 선율이
아름다운 기타

사각형 =
당차고 경쾌한
베이스 기타

형제 사각형 =
베이스 기타의
형제 겸 보컬

마인드맵을 그려서 고심 끝에 결정한 대로, 각 캐릭터의 개성을 뚜렷이 살리는 데 형태 언어를 중요하게 쓰려고 합니다. 일반적으로 사각형은 단단하고 튼튼하며 당당한 느낌을 주고, 원형은 주로 귀엽고 부드러우며, 활기차고 감정에 호소하는 느낌을 줍니다. 삼각형은 날카롭고 공격적이며 민첩한 느낌을 줍니다. 이처럼 형태를 통해 어떤 성격을 보여줄 수 있는지 간단히 파악하고 있으면 성격을 시각적으로 표현하는 데 유용하게 쓸 수 있습니다.

이 프로젝트에서는 각각 보컬리스트, 기타 연주자, 베이스 기타 연주자, 드럼 연주자 역할을 하는 네 명의 캐릭터를 만들 예정입니다. 사각형, 원형, 삼각형이라는 세 가지 다른 형태로 퍼즐을 맞춰볼 텐데요, 일단 그림을 보는 사람의 입장이 되어 각 캐릭터가 연주하는 악기가 어떤 느낌인지 생각해보고, 그와 가장 잘 맞는 형태를 사용해보겠습니다.

저에게 드럼은 빠르고 공격적인 느낌이라 캐릭터에 뾰족한 삼각형을 써볼 수 있을 듯합니다. 기타는 감정을 자극하고 아름다운 선율에 부드러운 느낌이라 원이 가장 잘 어울릴 듯합니다. 베이스 기

타는 당차고 경쾌한 느낌이라 사각형이 가장 잘 적합할 듯합니다. 캐릭터 중 두 명은 형제 관계여야 하니 기본 형태를 비슷하게 가면 나타내고자 하는 것이 더 효과적으로 드러날 것입니다. 저는 보컬을 당찬 캐릭터로 만들고 싶다는 생각이 들어서 베이스 기타 연주자와 형제 관계라는 설정 하에 똑같이 사각형을 쓰기로 했습니다. 이러한 기본 형태는 이제 디자인 과정 내내 캐릭터를 시각적으로 개발하는 데 유용하게 활용할 수 있습니다.

위: 자료 조사를 바탕으로 스케치를 해서 디자인에 맞는 시각 정보를 머릿속에 모읍니다.

왼쪽: 기본 형태를 사용해 캐릭터의 성격을 각기 다르게 설정합니다.

정보를 바탕으로 스케치하기

자료 조사 단계가 끝났으니 이제 캐릭터에 깊이 빠져볼 차례입니다! 이야기와 캐릭터별 기본 형태를 염두에 두고 작은 썸네일과 실루엣을 그리면서 캐릭터가 어떤 외모를 가지면 좋겠는지 아이디어를 구상해봅니다. 이 과정은 첫 번째 단계처럼 빠른 속도로 쉽고 간단하게 진행해야 합니다.

디자인 개요서와 형태에 관해 고민하면서 정보를 충분히 모았으니 이러한 스케치를 통해 단시간에 다양한 시각적 선택지를 만들 수 있습니다. 하나의

스케치를 하거나 불필요한 디테일을 하는 데 시간을 너무 많이 쏟지 마세요. 하나의 아이디어에 푹 빠지기 전에 더 많은 선택지를 탐구하는 것이 중요합니다!

현재 진행 중인 작업이 아직 디자인 과정의 시작에 불과함을 유념하며 각 스케치에 2분에서 5분 정도만 할애하시기를 추천합니다. 그러면 초반부터 좋은 스케치를 해야 한다는 압박감도 조금 덜어집니다.

빠르게 실루엣 만들기

발전시킬 아이디어 고르기

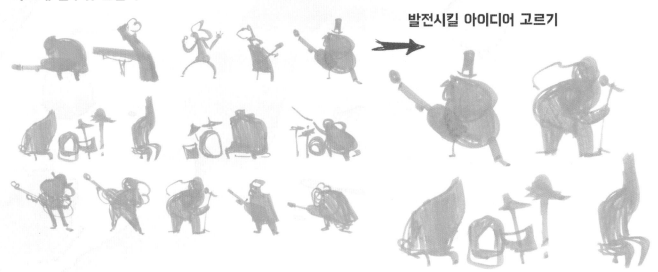

썸네일 작게 그려보기

발전시킬 아이디어 고르기

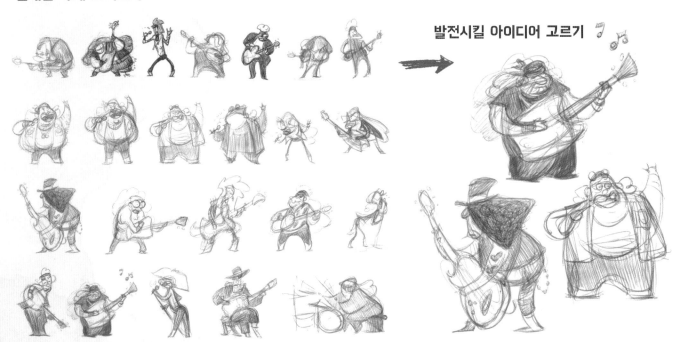

크게 스케치하기

저는 캐릭터를 창작하면서 앞뒤로 단계를 왔다 갔다 하는 편입니다. 보통은 앞서 말씀드린 대로 썸네일과 실루엣을 먼저 그려본 다음 그중 가장 마음에 드는 썸네일을 몇 가지 골라서 더 크게 스케치해봅니다. 더 큰 스케치도 빠른 속도로 작업해야 하지만 캐릭터의 외모를 구체적으로 정하고 얼굴 구조와 표정 같은 특징을 탐구해볼 수 있을 정도로는 그려야 합니다.

저는 이 단계에서 두 형제의 체형과 더불어 이목구비도 비슷하게 만들겠다고 마음먹었습니다. 눈과 눈썹, 코, 수염을 아주 비슷한 위치에 두면 서로 가족이라는 느낌이 강하게 전달될 것입니다. 이러한 과정을 통해 작은 썸네일 스케치에서는 미처 보지 못했던 부분을 파악할 수 있습니다. 실루엣이나 썸네일에 디테일을 넣었을 때 어떤 변화가 생기는지는 디자인의 성공 여부에 매우 중요합니다. 또 향후 디자인의 장단점에 영향을 미칩니다.

전체적인 스케치에 영향을 주니 서로 왔다 갔다 하면서 그려보게 되고 이렇게 하면 결과적으로 어디를 더 잘 그릴 수 있을지 확인하는 데 도움이 됩니다. 그러다 보면 다음에 스케치를 한 차례 더 해볼 때 디자인이 발전하는 방향도 달라집니다.

반대 페이지: 자료 조사 결과와 형태에 따라 썸네일 및 실루엣을 빠른 속도로 많이 스케치해보세요.

이 페이지: 썸네일을 바탕으로 스케치를 더 크게 만들어서 캐릭터의 다양한 측면을 작업해보세요.

아이디어 쓰레기통

저는 썸네일 작업을 하면서 잠재력이 있는 스케치가 많다고 느꼈지만, 이야기와 잘 맞지 않아서 다음 단계로 발전시키지는 못했습니다. 한 캐릭터는 재즈 연주자의 느낌이 강해서 안타깝게도 작업에서 제외할 수밖에 없었습니다.

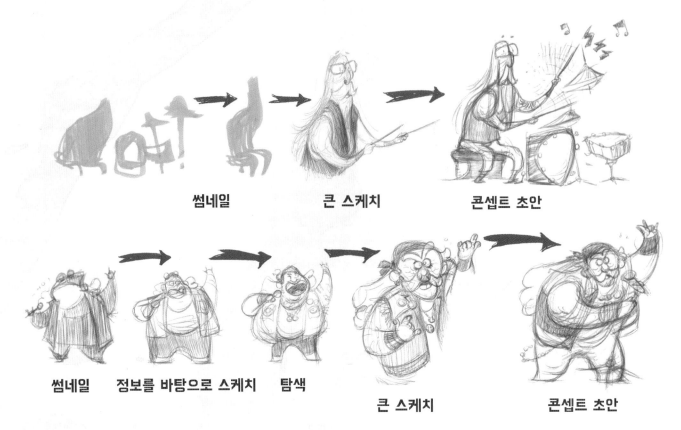

썸네일 　　　 큰 스케치 　　　 콘셉트 초안

썸네일 　 정보를 바탕으로 스케치 　 탐색 　　　 큰 스케치 　　　 콘셉트 초안

여러 번 그리기

앞서 작업한 형태와 자료 조사를 염두에 두고
썸네일 및 큰 스케치에서 가장 좋은 아이디어
를 골라 새로 발전시켜보세요. 개선할 수 있는
부분을 찾아서 다양한 형태와 자세를 시도할
수 있습니다. 단체 캐릭터인 만큼 다 함께 모아
두면 어떤 모습일지, 이야기 전달을 위해 최종
디자인에 어떤 소품을 넣어야 할지 고민해봐야
합니다.

디자인 과정상 이 단계의 좋은 예로 보컬 캐릭
터의 스케치를 들 수 있는데요. 보컬 캐릭터의
스케치를 보시면 앞뒤 단계를 오가며 고민에
고민을 거듭해 발전해나갑니다. 보컬 캐릭터의
초기 썸네일도 나쁘지는 않았으나 스케치를 크
게 해보니 캐릭터의 반항적인 면모가 훨씬 명
확히 드러났습니다. 이 부분을 그다음 스케치에
서 개선하여 반영했더니 액션 라인이 한결 보
기 좋아지고 더 반항적인 자세가 나왔습니다.

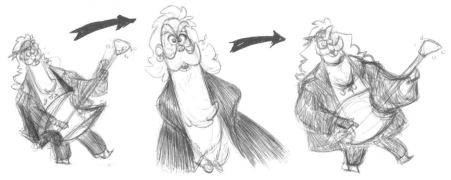

정보를 바탕으로 스케치 　　 큰 스케치 　　 콘셉트 초안

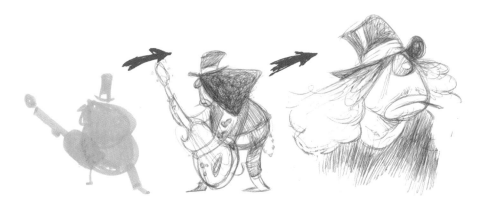

썸네일 　 정보를 바탕으로 스케치 　　 큰 스케치

이 페이지: 지금까지의 작업 중 가장 마음에
드는 요소를 하나로 모아 캐릭터 디자인을
여러 번 계속해서 그려보세요.

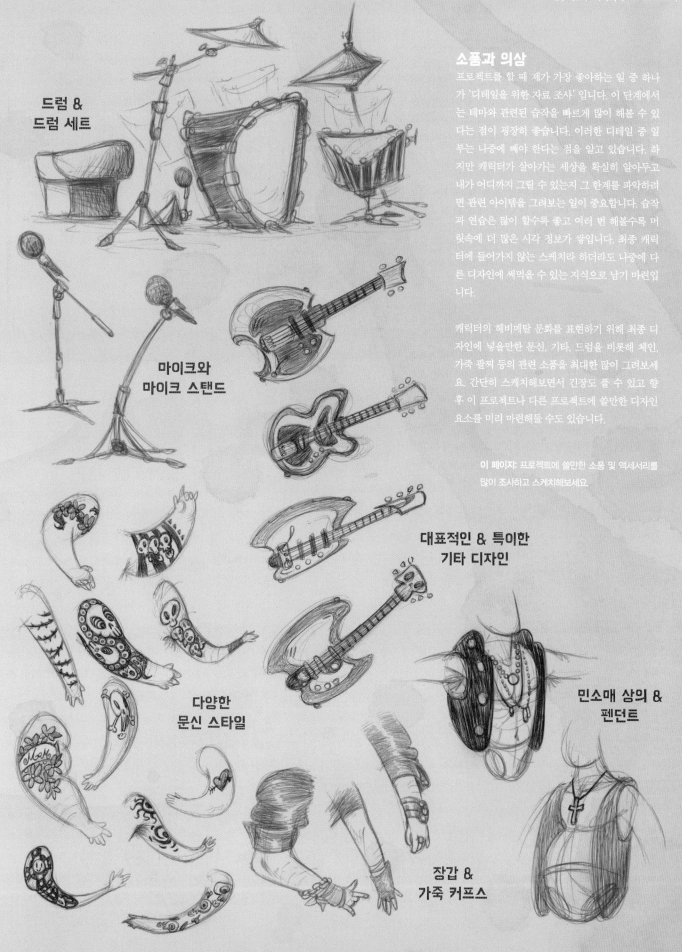

드럼 &
드럼 세트

소품과 의상

프로젝트를 할 때 제가 가장 좋아하는 일 중 하나가 '디테일을 위한 자료 조사'입니다. 이 단계에서는 테마와 관련된 습작을 빠르게 많이 해볼 수 있다는 점이 굉장히 좋습니다. 이러한 디테일 중 일부는 나중에 빼야 한다는 점을 알고 있습니다. 하지만 캐릭터가 살아가는 세상을 확실히 알아두고 내가 어디까지 그릴 수 있는지 그 한계를 파악하려면 관련 아이템을 그려보는 일이 중요합니다. 습작과 연습은 많이 할수록 좋고 여러 번 해볼수록 머릿속에 더 많은 시각 정보가 쌓입니다. 최종 캐릭터에 들어가지 않는 스케치라 하더라도 나중에 다른 디자인에 써먹을 수 있는 지식으로 남기 마련입니다.

캐릭터의 헤비메탈 문화를 표현하기 위해 최종 디자인에 넣을만한 문신, 기타, 드럼을 비롯해 체인, 가죽 팔찌 등의 관련 소품을 최대한 많이 그려보세요. 간단히 스케치해보면서 긴장도 풀 수 있고 향후 이 프로젝트나 다른 프로젝트에 쓸만한 디자인 요소를 미리 마련해둘 수도 있습니다.

이 페이지: 프로젝트에 쓸만한 소품 및 액세서리를 많이 조사하고 스케치해보세요.

마이크와
마이크 스탠드

대표적인 & 특이한
기타 디자인

다양한
문신 스타일

민소매 상의 &
펜던트

장갑 &
가죽 커프스

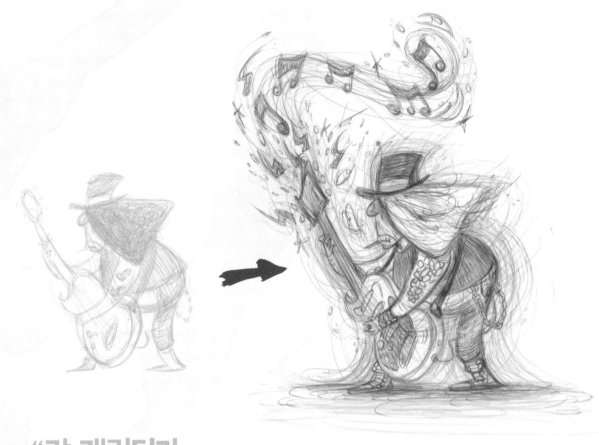

"각 캐릭터가
연주하는 악기에서
'소리'가 뿜어져
나오는듯하게 그립니다."

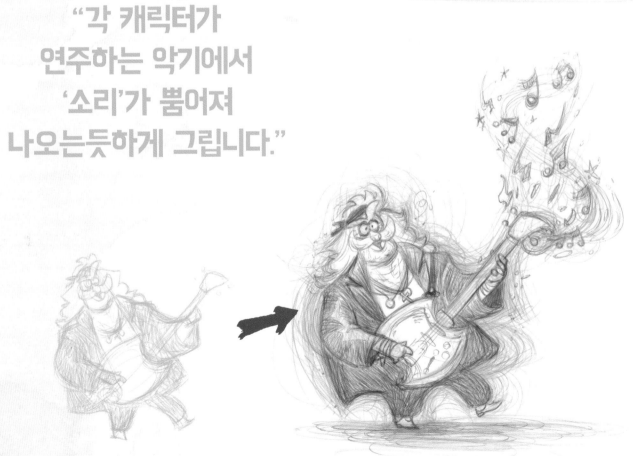

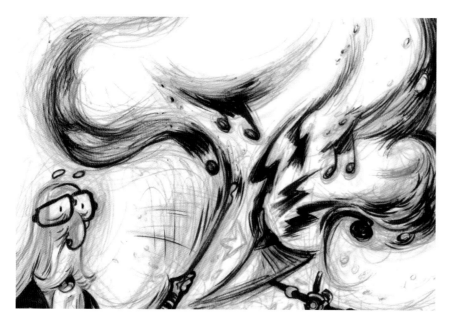

디자인 발전시키기

스케치를 여러 번 해보고 자료 조사도 많이 했으니 드디어 최종 디자인 작업을 시작할 차례입니다! 캐릭터를 탐구하면서 완성한 구조에 멋을 더해야 하는데요. 입이 떡 벌어질 놀라운 작품을 선보여야 하니 아름다운 묘사를 추가해보세요!

최종 작업을 만들려면 앞서 발전시킨 썸네일 스케치의 사본을 만들어 크게 확대한 다음 디테일을 묘사해봅니다. 형태의 과장이나 전반적인 선의 방향 등이 의도한 만큼 명확하게 드러나지 않는다면 이때 함께 수정해야 합니다. 지금은 썸네일 스케치에서 너무 작아 미처 작업하지 못했던 디테일을 제대로 표현해보기에 아주 좋은 단계입니다.

음악을 끄지 마세요

최종 자세를 그리다가 캐릭터들이 연주하는 음악을 시각 요소로 바꿔보면 좋겠다는 생각이 들었습니다. 지나치게 기교 부렸다는 인상을 줄 수도 있지만, 지금은 프로젝트의 주요 테마가 음악이니 적절하지 않을까 싶었습니다. 이를 통해 디자인에 명료하고 유쾌한 느낌이 한층 살아날 테니 프로젝트에도 좋은 일입니다!

각 캐릭터가 연주하는 악기에서 '소리'가 뿜어져 나오는 듯하게 그리니 마치 연달아 흐르는 이미지가 캐릭터에 붙어있는 듯한 느낌입니다. 이런 식으로 접근하면 음악이라는 요소가 디자인을 장식하면서도 구성하는 요소가 됩니다. 이렇게 약간의 반전을 줘야 캐릭터가 좀 더 돋보이면서 개성이 활짝 피어납니다.

다른 사람의 의견을 들어보세요

건설적인 피드백은 깜짝 놀랄만한 효과가 있습니다! 캐릭터를 디자인할 때는 확신을 가지고 결정을 내려야 하지만 그렇다고 나의 눈을 맹신해서는 안 됩니다. 한참 동안 캐릭터를 개발하다 보면 그 캐릭터에 익숙해져서 결점은 보지 못하고 지나치게 되거든요.

이때 피드백을 받으면 좋습니다! 신뢰할 수 있는 친구에게 솔직하고 건설적인 피드백을 구하세요. 친구는 작품의 어떤 점이 좋다고 생각하는지, 어떤 점이 별로인지, 작품이 명확하게 이해가 잘 되는지, 어떻게 하면 전체적으로 더 나아질 것 같은지 물어보세요.

반대 페이지: 기타 연주자와 베이스 기타 연주자의 스케치를 보며 형태와 몸동작을 명확하게 정리하고 디테일을 더하는 방법을 확인해보세요.

이 페이지: 소리를 시각적으로 표현하는 등 장식적인 디테일을 추가하면 디자인이 더 돋보입니다.

흐름에 몸을 맡기세요

이 디자인은 음악을 하는 캐릭터를 중심으로 하기에 선을 그릴 때 리듬을 고려해야 합니다. 몸동작과 액션 라인을 강조하고 신체 구조, 표현 양식 등의 요소에서도 자유롭게 창의력을 발휘해보세요. 이 과정은 선의 느낌을 더 살리고 물리적 형태에 역동성과 리듬을 더하는 데 도움이 됩니다.

제가 스케치에 표시해둔 화살표를 보시면 캐릭터를 관통하는 몸동작 표시선을 따라 캐릭터 디자인 내부에 리듬이 형성됨을 알 수 있습니다. 이러한 시각적 흐름 덕분에 사람들의 시선이 각 캐릭터를 맴돌다가 선이 이끄는 방향으로 흘러나갑니다. 이 방법을 통해 아티스트의 표현력을 높일 수 있으니 두려워하지 말고 형태를 약간 왜곡해보세요. 예를 들어, 저는 드럼 연주자의 팔과 스틱을 약간 동그랗게 구부러뜨렸는데 드럼 위로 폭발하듯 터지는 소리에 연결감을 주고자 이렇게 했습니다. 이러한 형태 왜곡은 작품 전체에 통일감을 주는 데 유용합니다.

이 페이지 및 다음 페이지: 기타 연주자와 베이스 기타 연주자의 스케치를 보며 형태와 몸동작을 명확하게 정리하고 디테일을 더하는 방법을 확인해보세요.

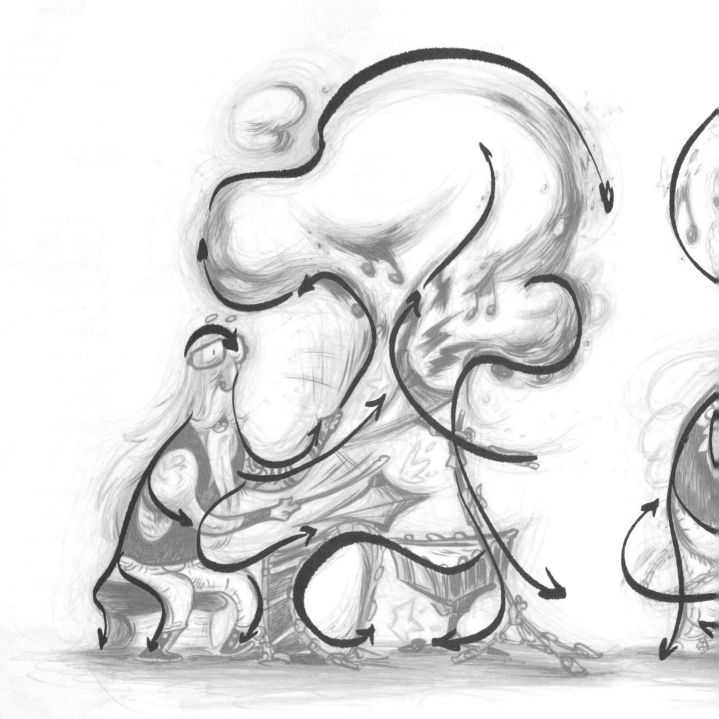

"몸동작과 액션 라인을
강조하고 신체 구조,
표현 양식 등의
요소에서도 자유롭게
창의력을 발휘해보세요."

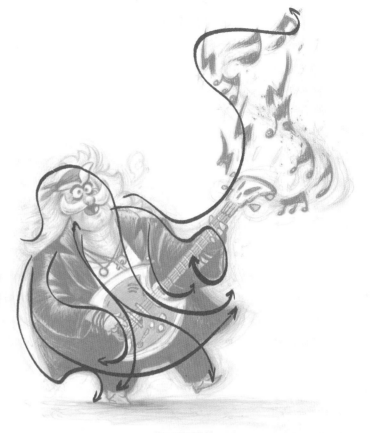

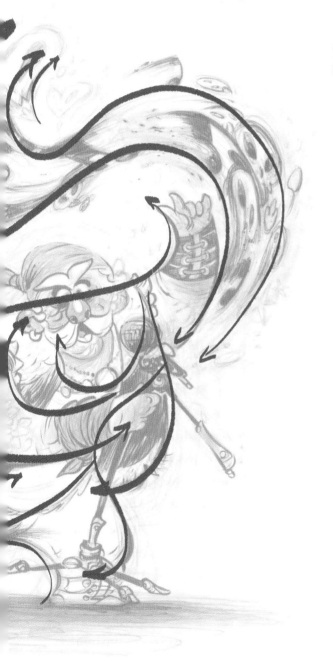

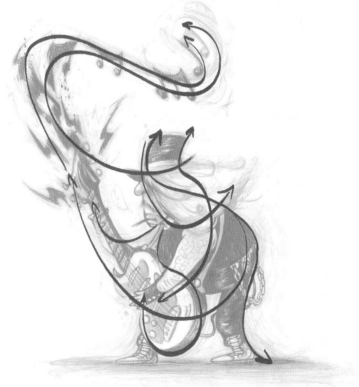

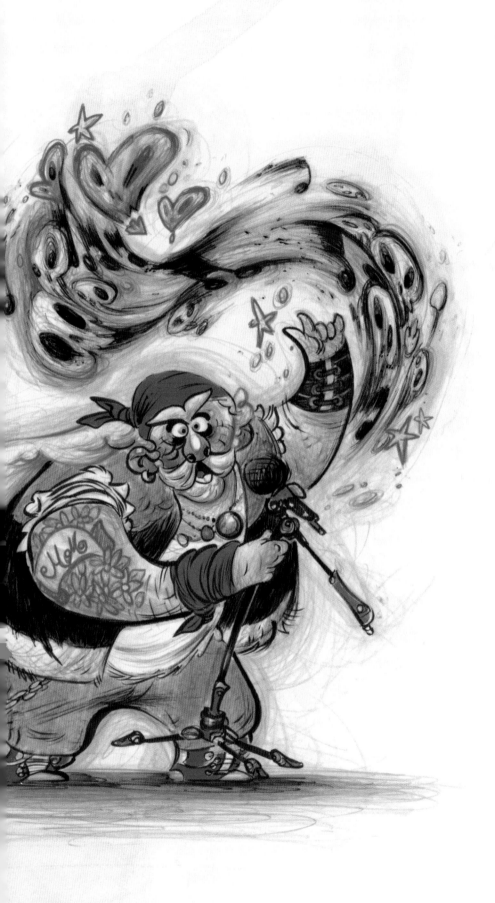

색과 감정

거의 완성 단계에 이르렀기 때문에 이제 디자인을 채색하고 정리할 차례입니다. 색상 팔레트를 만들어두면 캐릭터별로 색 조합에 변화를 줘가며 사용할 수 있고 필요에 따라 색상을 조금 추가하거나 바꿔볼 수도 있습니다. 이렇게 하면 한 가지 테마로 네 명의 캐릭터를 모두 아우르는 데 도움이 됩니다.

저는 자료 조사를 하면서 옅은 주황색과 노란색, 다홍색, 따뜻한 회색을 거듭해서 봤던 터라 이러한 색상을 기반으로 따뜻한 색상 팔레트를 꾸려봤습니다. 시각적 흐름과 리듬을 우선시하는 그림에서 따뜻한 색상을 쓰면 캐릭터를 더 친밀감 있고 감흥을 불러일으켜 환영하는듯한 분위기로 만드는 데 도움이 됩니다. 색상은 캐릭터 간 연결감을 주는 데 유용해서 색상 팔레트를 잘 쓰면 캐릭터에 통일감을 줄 수 있습니다.

스윗 차일드 오 마인

마지막 단계에서는 캐릭터 디자인을 볼 때 작화의 어떤 결함보다는 직관적으로 캐릭터와 그들의 이야기에 집중이 잘 되는지 확인하면서 그림을 깔끔하게 정리해야 합니다. 이 부분은 여러분께도 강조를 드리면 좋을 것 같은데요, 저는 이번에 할아버지 밴드를 디자인하면서 메시지 전달에 특별히 신경을 썼습니다. 모든 결정을 '연주를 향한 할아버지 밴드의 진심 어린 사랑'을 이야기로 풀어내는 데 도움이 되도록 내리려고 했습니다. 캐릭터의 형태와 표현에서부터 리듬감 있는 선, 장식적 음악 요소, 색상에 이르기까지 디자인의 모든 측면은 할아버지 밴드의 음악 사랑을 사람들에게 알리는 데 그 목표가 있습니다. 할아버지 밴드가 잠시나마 음악으로 여러분에게 행복을 전했길 진심으로 바랍니다!

이 페이지: 디자인을 더 발전시킬 수 있는 색상 팔레트를 선택하고 캐릭터 디테일을 정리하세요.

반대 페이지: 최종 캐릭터 디자인입니다!

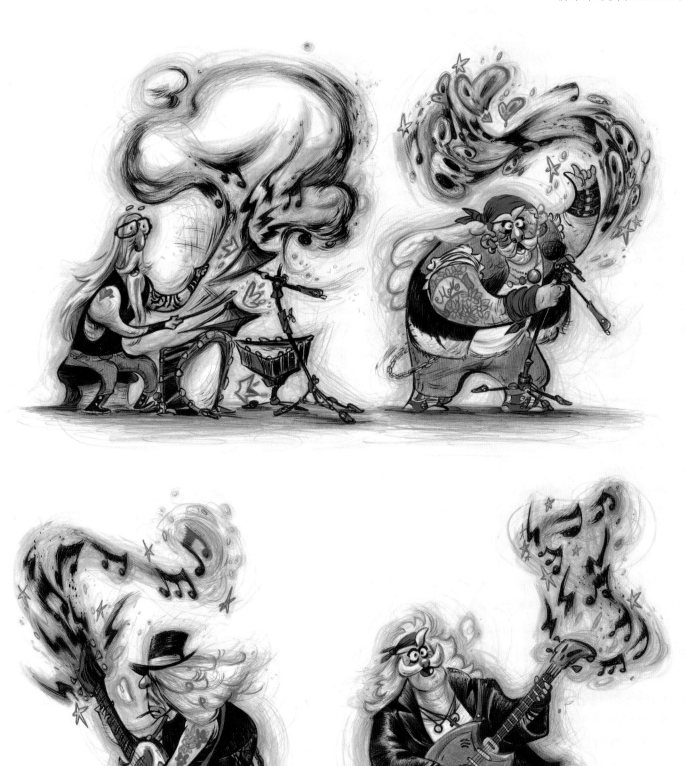

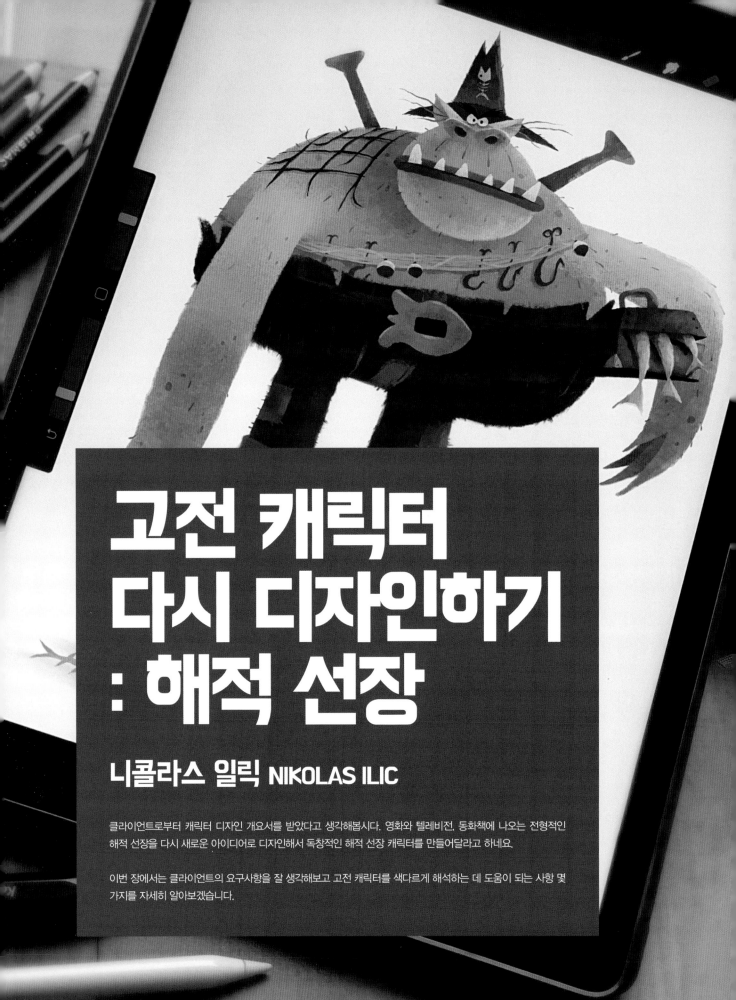

고전 캐릭터
다시 디자인하기
: 해적 선장

니콜라스 일릭 NIKOLAS ILIC

클라이언트로부터 캐릭터 디자인 개요서를 받았다고 생각해봅시다. 영화와 텔레비전, 동화책에 나오는 전형적인 해적 선장을 다시 새로운 아이디어로 디자인해서 독창적인 해적 선장 캐릭터를 만들어달라고 하네요.

이번 장에서는 클라이언트의 요구사항을 잘 생각해보고 고전 캐릭터를 색다르게 해석하는 데 도움이 되는 사항 몇 가지를 자세히 알아보겠습니다.

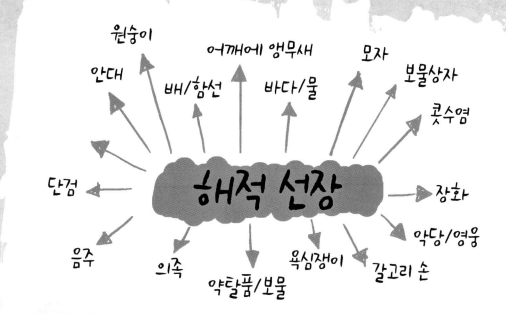

오른쪽: 머릿속에 떠 오르는 캐릭터 특성 을 도표로 기록해보 세요.

아래: 내가 관심이 가 고 독창적인 방식으 로 해적 선장의 특징 을 보여주는 캐릭터 를 쭉 나열해보세요.

대표적인 캐릭터 특징을 잘 생각해보세요

첫 번째 작업은 '해적 선장'하면 곧바로 떠오르는 대표 적인 성격 및 외모 특징을 쭉 나열해보는 것입니다. 미 디어에서 해적 선장에 관한 고정관념을 모아보세요. 이때는 널리 통용되는 고정관념일수록 좋습니다. 해적 선장은 이미 묘사가 많이 돼 있는 캐릭터라서 해적 선 장이라면 필수로 갖춰야 하는 요소를 파악하기는 쉬울 것입니다. 해적 선장을 구성하는 대표 요소를 목록으 로 쭉 작성해봤으니 이제 다음 단계로 넘어가서 고정 관념 바깥을 탐험해볼 차례입니다.

대체할만한 콘셉트를 탐구하세요

해적 선장을 구성하는 요소를 알아봤으니 이제 어떻게 하면 색다르고 독창적인 캐릭터로 변형시킬 수 있을 지 생각해봅니다. 해적 선장 역할에 잘 어울릴 듯한 대 체 캐릭터를 쭉 나열해보세요. 내가 이러한 유형의 캐 릭터에 관심이 간다는 점이 중요합니다. 클라이언트는 해적 선장을 새롭게 해석해달라고 요청했고, 이는 저 의 방식대로 만든 해적 선장을 보고 싶다는 의미입니 다. 옆의 목록을 보시면 제가 구상해본 독창적인 캐릭 터 네 가지가 있는데요. 이들은 각기 색다른 방식으로 해적 선장의 모습을 가지고 있습니다. 글머리 기호를 써서 각 캐릭터가 해적 선장과 닮은 부분을 적어보세 요. 캐릭터는 최소한 세 가지 이상을 구상해 그중 적당 한 것을 고르고 탐색해보기를 추천합니다.

콘셉트 아이디어

① **꼬마 해적 선장**
- 해적 옷차림 (해적인 척하는)
- 줄 달린 콧수염
- 나무 칼
- 과자가 보물인 척하는
- 어깨에 조수 역할을 하는 반려동물

② **곰 해적 선장**
- 꼭 인간일 필요는 없다
- 공원 관리원에게 훔친 모자를 쓰고 있다
- 하루종일 꿀을 들이킨다
- 캠핑하는 사람들의 물건을 약탈하고 모은다

③ **도깨비 해적 선장**
- 욕심이 많고 보물/ 보석을 훔친다는 것이 같은 특징이다
- 귀는 뾰족하게 하고, 악당이라는 시각 언어를 더해야 한다

④ **트롤 해적 선장**
- 다리 밑에 살면서 배의 통행을 통제한다
- 낚시꾼의 물건과 물고기를 훔친다
- 한쪽 다리/손에 노가 붙어있을 수도
- 가장 좋아하는 일은 물고기 먹기
- 낚시 도구 상자를 보물상자로 쓴다면?
- 낚싯바늘, 모자, 벨트 등 낚시 장비를 착용하고 다닌다

초기 콘셉트 스케치

꼬마 해적 선장

다음 단계로는 앞서 구상해본 캐릭터 아이디어를 기반으로 캐릭터 콘셉트 몇 가지를 스케치해보기 시작합니다. 일하다 보면 유독 다른 캐릭터보다 더 많은 아이디어가 떠오르고 흥미가 가는 캐릭터가 생기기 마련이라 대개 자연스럽게 이렇게 하게 됩니다. 저는 우선 해적 놀이를 하는 꼬마라는 아이디어를 발전시켜봤는데요. 이 디자인에서 가장 중요한 점은 아이가 어딘가에서 꺼내온 옷과 장난감으로 해적 선장처럼 차려입고 있다고 표현하는 것입니다. 이 콘셉트는 더 탐구해봐도 재미있을 듯했지만, 왠지 예전에 다른 데서 봤거나 만들어진 적이 있을 것 같다는 생각이 들었습니다.

곰 해적 선장

제가 더 탐구하고 싶었던 두 번째 콘셉트는 곰 해적 선장이었습니다. 일반적으로 인간으로 만들어지는 캐릭터를 동물 캐릭터로 바꿔본다는 점이 매우 구미가 당겼습니다. 곰 해적 선장이 지역 공원과 캠핑장에서 볼법한 물건을 사용한다면 재미난 캐릭터 특징이 될 것 같다는 생각도 들었습니다. 예를 들어, 전통적인 해적 모자 말고 공원 관리원 모자를 쓰고 있을 수 있겠죠. 단검 대신 바비큐 도구를 가지고 있을 수도 있고, 가슴에 탄약 벨트를 매는 대신 야영객이 잠든 틈에 훔친 줄줄이 소시지를 두르고 있을 수도 있고요. 이 캐릭터 아이디어는 더 탐구해봐도 될 만큼 뛰어났지만 물과 항해라는 요소가 빠졌다는 느낌이 들었습니다.

도깨비 해적 선장

제가 발전시키고 싶었던 또 다른 콘셉트는 도깨비로 만든 해적 선장이었습니다. 도깨비는 대체로 보물을 수집하고 도둑질을 일삼는 욕심쟁이로 그려진다는 점이 마음에 들었습니다. 우리가 익히 아는 해적 선장도 이와 같은 특징을 가지고 있습니다. 또, 도깨비의 길고 뾰족한 귀와 모자의 형태 언어를 과장해 악당과 해적의 면모를 은근히 드러낼 수 있을 듯했습니다. 그러나 궁극적으로 이 디자인은 완전히 독창성이고 호감 가는 캐릭터로 만들기에는 충분치 않다는 생각이 들었습니다.

트롤 해적 선장

제가 탐구해보고 싶었던 마지막 콘셉트는 트롤로 만든 해적 선장이었습니다. 트롤은 다리 아래에 산다고 알려져 있으니 해적처럼 물에서 살아가도록 하면 될듯해 이 콘셉트에 관심이 갔습니다. 또한, 해적이 적당한 배가 오기를 기다렸다가 올라타듯이 트롤 해적 선장도 다리 밑을 지나가는 낚시꾼을 약탈한다는 발상이 마음에 들었습니다. 이 콘셉트는 전형적인 해적 선장과 확실하고 색다른 연관성이 있다고 느껴지는 요소가 있었고, 가장 독창적인 아이디어였습니다.

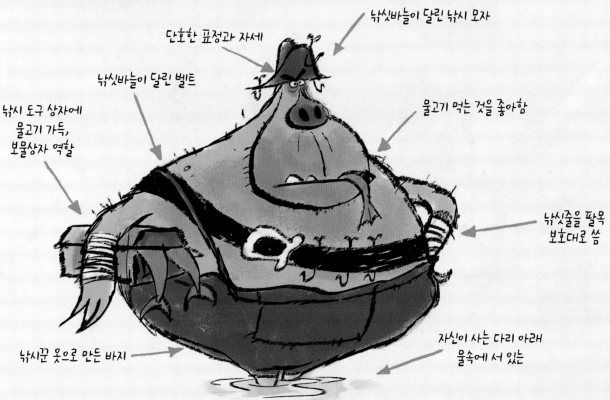

낚싯바늘이 달린 낚시 모자

단호한 표정과 자세

낚싯바늘이 달린 벨트

물고기 먹는 것을 좋아함

낚시 도구 상자에
물고기 가득,
보물상자 역할

낚싯줄을 팔목
보호대로 씀

낚시꾼 옷으로 만든 바지

자신이 사는 다리 아래
물속에 서 있는

배경 이야기를 만들어보세요

초기 디자인과 콘셉트를 스케치 하다보면 유독 끌리는 캐릭터가 하나 있을 것입니다. 그러면 다음 단계로 넘어가 캐릭터의 배경 이야기를 구상해보세요. 이를 통해 캐릭터에 실재감과 깊이가 더해집니다. 배경 이야기를 알아두면 캐릭터의 행동이나 감정을 짐작해보지 않아도 이미 머릿속에 그려져서 캐릭터를 디자인하는 일이 한결 즐거워집니다.

저는 트롤 해적 선장을 디자인해보기로 정했습니다. 이 트롤 해적 선장은 여타 트롤과 마찬가지로 다리 밑에서 살고, 자신의 해역에 낚시하러 오는 동네 낚시꾼을 상대로 주머니를 털어갑니다. 낚시꾼을 가득 태운 배가 다리 밑을 지날 때면 속옷 차림의 트롤 해적단이 노도 없는 배를 타고 맞은편에서 나타납니다. 트롤 해적 선장은 물고기 먹기를

정말 좋아해서 물고기를 보물로 여기지만 낚시를 직접 하기에는 너무나 게으릅니다. 온갖 힘든 일은 낚시꾼에게 맡겨두고 해적으로서 달콤한 인생을 즐깁니다.

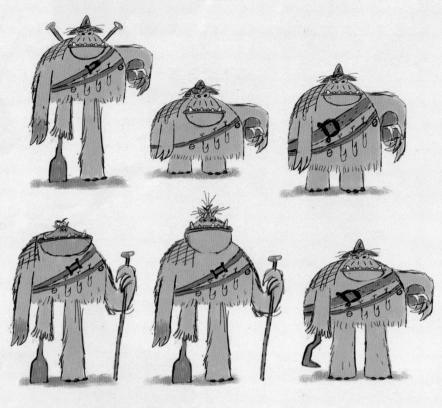

캐릭터를 탐구해보세요

이제 해적 선장의 배경 이야기가 나왔으니 이를 바탕으로 여러 디자인을 만들어볼 수 있습니다. 저는 트롤 해적 선장이 낚시꾼의 물건을 훔칠 때 자신의 일상 속 장비를 어떻게 사용할지 고민해봤습니다. 이 단계를 진행하면서 캐릭터가 점차 살아 숨쉬기 시작했는데요. 캐릭터가 물고기를 보물로 생각한다는 점은 알고 있었지만 이외에 다른 특성에 관해서도 알아야 했습니다. 성격이 어떤지, 알고 보면 숙맥인데 그냥 덩치가 커서 무서워 보이는지, 아니면 키가 작고 협박을 잘해서 무서워 보이는지 등을 스스로 질문해봤습니다. 이에 대한 답이 캐릭터의 전체 모양과 표현 방식뿐만 아니라 성격도 좌우하기 때문에 꼭 거쳐야 하는 질문이었습니다.

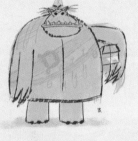

위: 썸네일 캐릭터 탐구 및 디자인, 성격, 크기 추가 탐구

왼쪽: 형태와 대비, 크기를 다양하게 조정해본 디자인

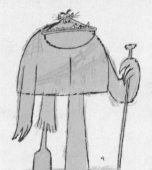
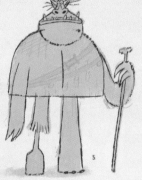
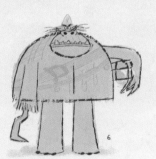

형태를 만들어보세요

캐릭터를 어떤 성격으로 할지 명확한 방향이 잡혔으니 이제 캐릭터의 기본 형태와 디자인을 만들어볼 수 있습니다. 독창적이고 색다른 캐릭터를 만들려면 이 과정에서 대비와 비율을 다양하게 만져보는 일이 매우 중요합니다. 덜어낼수록 좋다는 점을 명심하세요!

디자인이 지나치게 복잡해지지 않는 선에서 캐릭터를 사람들에게 잘 전달할 수 있는 여러 가지 방법을 시도해보세요. 실제로 해보면 생각보다 어렵기는 하겠지만 캐릭터를 만들 때 이 방법을 꼭 시도해보시기를 바랍니다. 비율을 다양하게 조정해보고 어떤 것이 적절해 보이는지 확인하세요. 시각 언어에 대비를 주면 첫눈에 호감 가는 외양을 만드는 데 도움이 됩니다. 저는 이렇게 썸네일 콘셉트를 만들어보면서 이 캐릭터는 크기가 큰 편이 잘 어울린다는 생각이 들었고, 첫 번째 디자인을 더 발전시켜보기로 했습니다.

형태를 발전시켜보세요!

여러 가지 형태와 비율을 만들 때 기본 형태를 한 가지 정해 시작하면 많은 도움을 얻을 수 있습니다. 일단 마음에 드는 기본 형태가 하나 나오면 이를 늘이고 줄이면서 비율과 비례를 다양하게 조정해보고, 전체적으로 재미있는 기본 형태를 또 하나 만드세요. 그러다 보면 어느새 선택이 가능할 만큼 다양한 디자인이 모여있을 것입니다.

디테일을 고민해보세요

이제 괜찮은 디자인이 나왔고 형태와 대비, 비율도 만족스러우니 다음 단계로 넘어가 캐릭터의 디테일을 탐구해보려 합니다. 이 단계에서는 다양한 의상과 소품뿐만 아니라 표정과 자세 같은 세부적인 요소도 고민해보면 좋습니다. 캐릭터의 성격에 맞는 디자인 요소를 넣으면 캐릭터의 특징이 더욱 돋보이면서 전반적인 디자인에 독창성이 한결 살아나고 나의 의도와 디자인 개요서에 딱 들어맞게 됩니다. 캐릭터 디자인에 변화를 줘가며 세 개의 안을 만들어서 가능성을 최대한 탐구해보기 바랍니다.

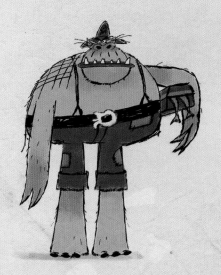 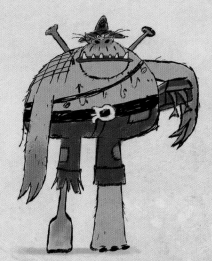 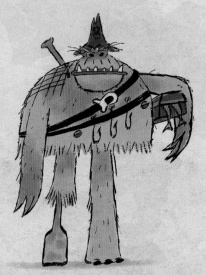

위: 다양한 의상으로 변화를 준 디자인

아래: 실루엣을 탐구하면 캐릭터가 잘 읽히도록 하는 데 도움이 됩니다.

실루엣을 개발하세요

캐릭터의 실루엣은 캐릭터의 가독성이 결정되는 첫 번째 지점이기 때문에 매우 중요합니다. 캐릭터를 실루엣으로 놓고 보면 디자인의 전체 형태 언어를 단박에 파악할 수 있습니다. 실루엣은 반드시 보는 즉시 읽혀야 하는데 그래야 사람들이 캐릭터를 즉각 알아볼 수 있기 때문입니다. 캐릭터의 실루엣을 확인하다가 디자인의 일부 영역을 조정하고 싶다는 생각이 드실 수도 있는데요. 하나로 그룹화해둔 부분은 가능한 한 피해 가면서 조정해 최대한 잘 읽히는 캐릭터 실루엣을 만들어보세요. 저는 실루엣을 확인해보니 등에 두 개의 노를 매고 의족을 착용한 두 번째 실루엣이 가장 낫다는 생각이 들었습니다. 하지만 모자는 세 번째 실루엣이 제일 좋은 듯해서 두 번째와 세 번째 실루엣을 합쳐서 캐릭터의 가독성을 확실하게 살리고 한결 명확한 실루엣을 만들기로 했습니다.

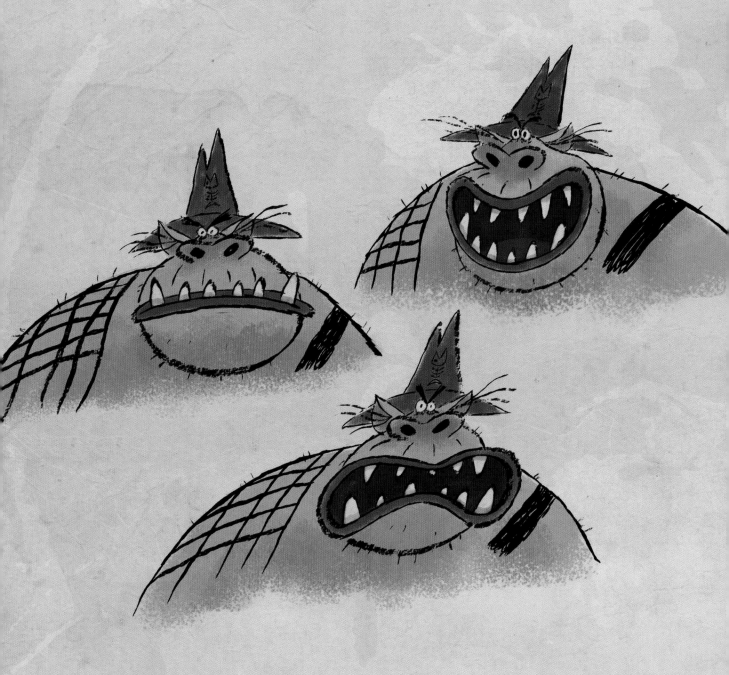

표정

캐릭터의 성격을 더 탐구해보려면 캐릭터의 표정을 일부 개발해보는 방식이 도움이 됩니다. 행복한 표정, 화난 표정, 무표정 등 기본적인 표정부터 그려보세요. 이러한 표정을 그릴 때는 눈썹과 눈, 입 모양을 잘 생각해보는 일이 중요합니다. 이목구비를 통해 캐릭터의 감정이 특히 더 잘 드러나고 생생하게 전달되기 때문입니다. 저는 이 과정에서 캐릭터를 3차원 입체로 만들면 어떨지 좀 더 기술적인 관점에서 이해하는 데 도움을 받았습니다.

이 페이지: 캐릭터 표정으로 캐릭터의 성격 더 탐구해보기

반대 페이지: 디테일과 이야기 요소가 추가된 최종 디자인

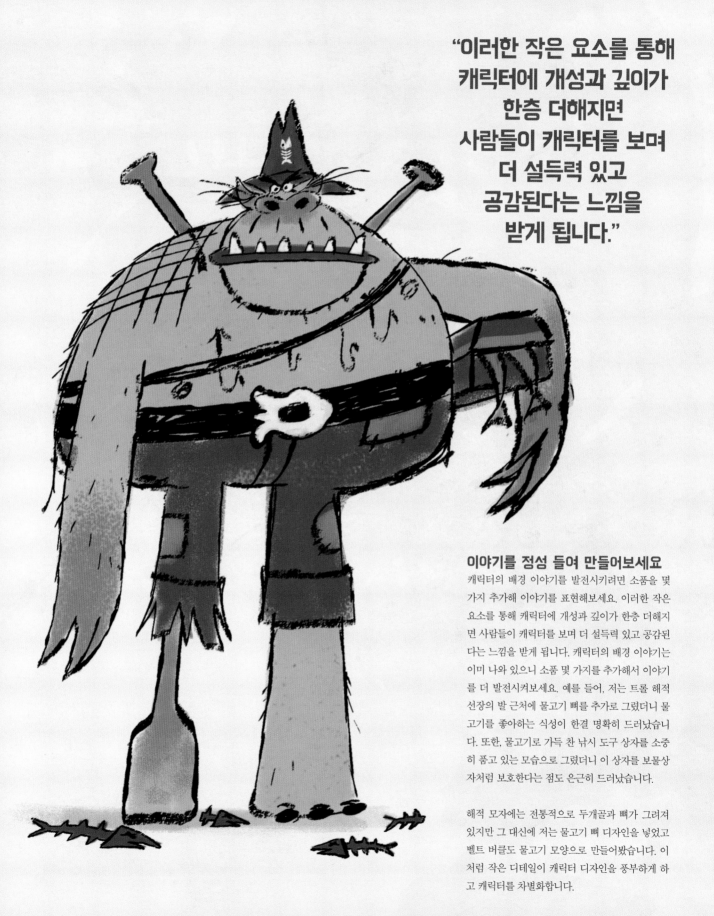

"이러한 작은 요소를 통해 캐릭터에 개성과 깊이가 한층 더해지면 사람들이 캐릭터를 보며 더 설득력 있고 공감된다는 느낌을 받게 됩니다."

이야기를 점성 들여 만들어보세요

캐릭터의 배경 이야기를 발전시키려면 소품을 몇 가지 추가해 이야기를 표현해보세요. 이러한 작은 요소를 통해 캐릭터에 개성과 깊이가 한층 더해지면 사람들이 캐릭터를 보며 더 설득력 있고 공감된다는 느낌을 받게 됩니다. 캐릭터의 배경 이야기는 이미 나와 있으니 소품 몇 가지를 추가해서 이야기를 더 발전시켜보세요. 예를 들어, 저는 트롤 해적 선장의 발 근처에 물고기 뼈를 추가로 그렸더니 물고기를 좋아하는 식성이 한결 명확히 드러났습니다. 또한, 물고기로 가득 찬 낚시 도구 상자를 소중히 품고 있는 모습으로 그렸더니 이 상자를 보물상자처럼 보호한다는 점도 은근히 드러났습니다.

해적 모자에는 전통적으로 두개골과 뼈가 그려져 있지만 그 대신에 저는 물고기 뼈 디자인을 넣었고 벨트 버클도 물고기 모양으로 만들어봤습니다. 이처럼 작은 디테일이 캐릭터 디자인을 풍부하게 하고 캐릭터를 차별화합니다.

색상 팔레트

캐릭터에 색상이 들어가면 그 분위기와 느낌이 완전히 뒤바뀔 수 있습니다. 캐릭터의 성격과 캐릭터를 통해 보여주고자 하는 이미지에 가장 잘 어울리는 색상을 파악해두는 일이 중요합니다. 색상은 의미를 함축하고 있으니 그에 따라 적절히 사용해야 한다는 점을 유의하세요. 저는 너무 채도가 높은 색은 사용하고 싶지 않았는데요. 예를 들어, 트롤 해적 선장은 습하고 햇빛이 거의 들지 않는 다리 밑에서 살고 있으니 채도가 낮고 우중충한 색깔을 써서 수상하고 못된 짓을 일삼는 캐릭터의 성격을 강조하고 싶었습니다.

이 페이지: 선화를 빠른 속도로 조금 채색해 보고 전반적으로 잘 어울리는 색상 팔레트 를 구성해보세요.

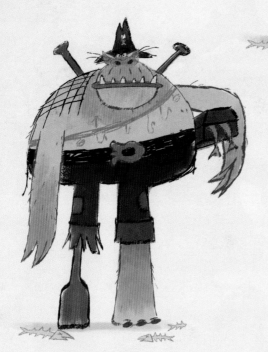

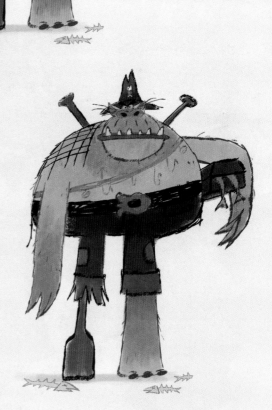

효율적으로 채색하세요!

캐릭터를 채색할 때는 레이어와 클리핑 마스크를 꼭 여러 개 사용하세요. 클리핑 마스크를 써서 원하는 대로 병합하면 늘 안전합니다. 또, 이렇게 그림 요소별로 레이어를 나눠서 쓰면 수정하기도 쉽고 채색도 효율적으로 할 수 있습니다. 저는 예전에 간단하게 색상을 수정하고 싶은데 레이어 하나에 전부 작업하는 바람에 채색을 완전히 다시 해야 했던 적이 몇 번 있습니다.

"최종 디자인에서는 아무런 말 없이도 캐릭터의 이야기가 술술 읽혀야 합니다."

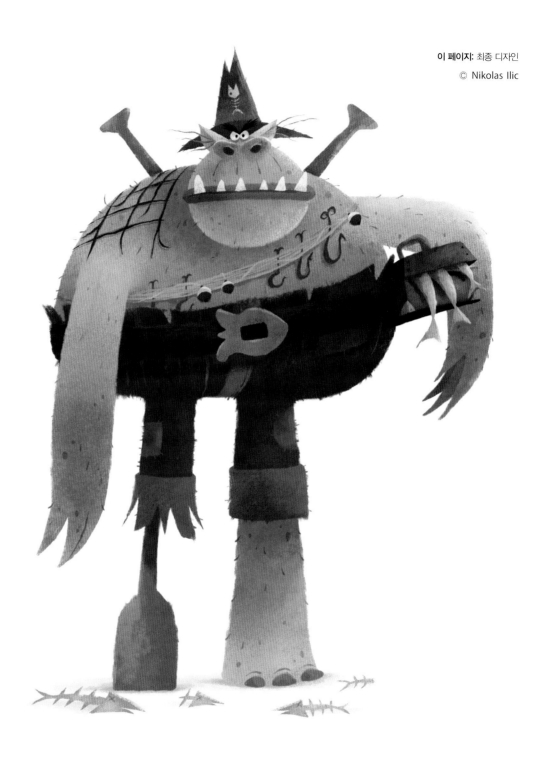

디자인을 완성하세요

적합한 색상 팔레트를 결정했으니 캐릭터의 최종 채색을 시작해봅시다. 최종 디자인 작업 시 윤곽선을 강조하는 분들도 있고 회화적으로 접근해서 윤곽선이 드러나지 않도록 처리하는 분들도 있습니다. 어떤 기법을 사용하든 저마다 작업하는 방식과 방법이 있을 테니 무엇이 옳다, 그르다, 판단할 수

는 없습니다. 다만, 사람들의 시선과 관심을 끌어올 수 있도록 호기심이 갈 만한 세밀한 디테일과 대비가 들어가는 영역은 살려두셔야 합니다. 최종 디자인에서는 아무런 말 없이도 캐릭터의 이야기가 술술 읽혀야 합니다.

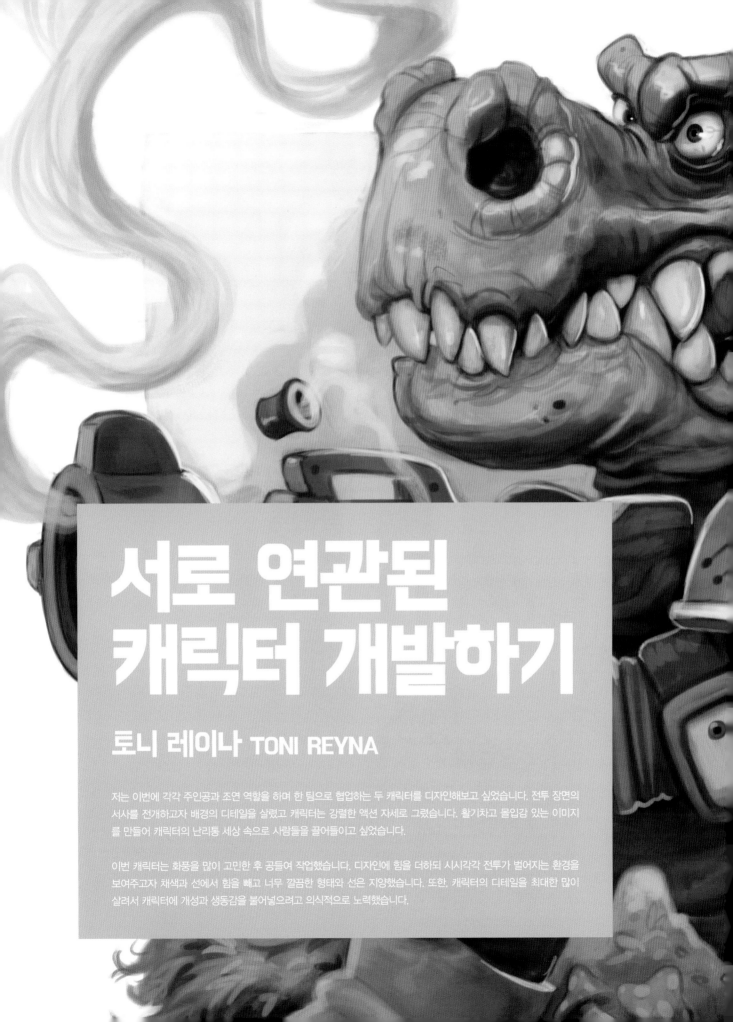

서로 연관된 캐릭터 개발하기

토니 레이나 TONI REYNA

저는 이번에 각각 주인공과 조연 역할을 하며 한 팀으로 협업하는 두 캐릭터를 디자인해보고 싶었습니다. 전투 장면의 서사를 전개하고자 배경의 디테일을 살렸고 캐릭터는 강렬한 액션 자세로 그렸습니다. 활기차고 몰입감 있는 이미지를 만들어 캐릭터의 난리통 세상 속으로 사람들을 끌어들이고 싶었습니다.

이번 캐릭터는 화풍을 많이 고민한 후 공들여 작업했습니다. 디자인에 힘을 더하되 시시각각 전투가 벌어지는 환경을 보여주고자 채색과 선에서 힘을 빼고 너무 깔끔한 형태와 선은 지양했습니다. 또한, 캐릭터의 디테일을 최대한 많이 살려서 캐릭터에 개성과 생동감을 불어넣으려고 의식적으로 노력했습니다.

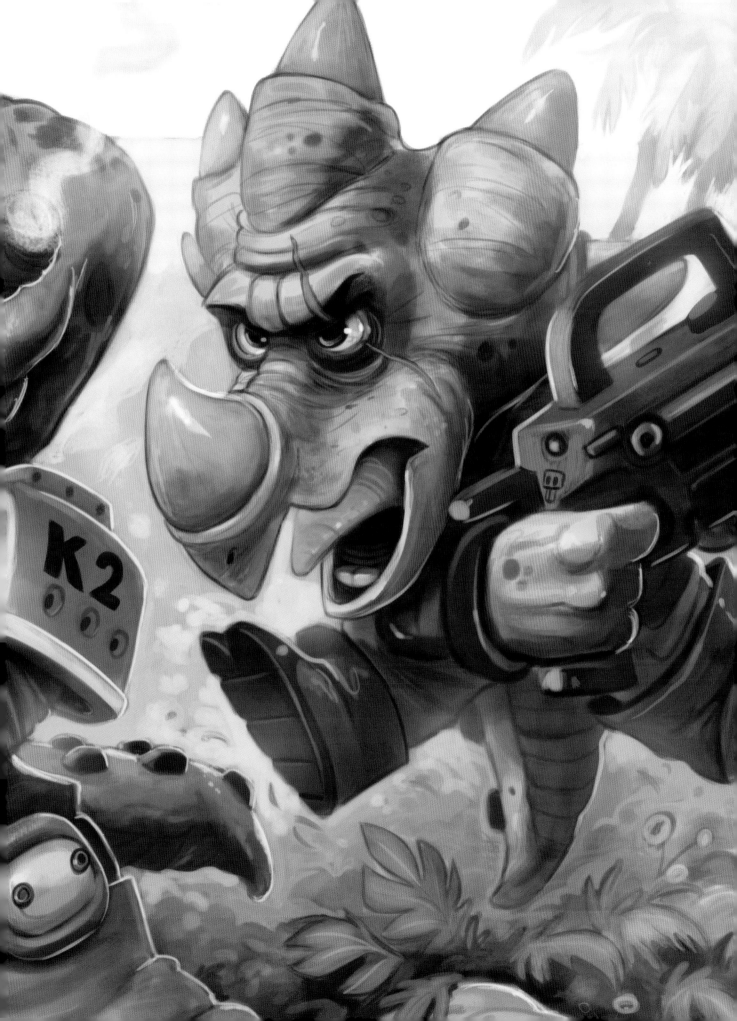

발사!

개략적으로 탐구해보기

무엇을 그리고 싶은지 생각하면서 머릿속에 떠오르는 이런저런 캐릭터를 빠른 속도로 여러개 스케치해보세요. 여기서 관건은 새로운 아이디어를 탐구하는 것입니다. 처음 떠오른 아이디어만 고집하지 마시고 그 아이디어의 의미를 풀어낼 수 있는 새로운 방법도 찾아보세요. 다양한 화풍과 비율, 상황도 곰곰이 생각해보세요. 지금 저는 같은 세계관의 다양한 캐릭터가 한 팀으로 일하는 모습이 머릿속에 그려집니다. 이렇게 하니 여러 아이디어와 이야기를 구상해보는 데 큰 도움이 되네요.

범위 좁히기

디자인이 아주 다양하게 나오면 괜찮은 아이디어와 그렇지 않은 아이디어를 더 쉽게 구분할 수 있습니다. 저는 티라노사우루스 렉스 캐릭터와 트리케라톱스 디노사우르트 캐릭터가 가장 잘 나온 듯한데요. 앞서 처음 해본 스케치는 작업을 시작하는 데 훌륭한 발판이 되지만 디자인 과정은 매우 유기적이어서 캐릭터를 채색하고 선화를 다듬다가 캐릭터 디자인과 최종 결과물이 아예 달라질 수도 있음을 명심하세요.

위: 빠르게 스케치하면서 아이디어를 탐구해보면 초기 캐릭터를 정하는 데 도움이 됩니다.

아래: 구도는 나중에 더 좋게 손볼 수 있으니 아이디어를 가장 잘 표현한 스케치를 고르세요.

구도 잡기

디자인의 배경과 구도를 구상해보세요. 디자인 초기 단계에는 기본 형태를 활용하시면 디자인 방향을 다양하게 살펴보기 용이하기 때문에 먼저 기본 형태로 작업해보시기를 강력히 추천합니다. 주인공 캐릭터의 비중과 중요성을 키우려면 각 캐릭터가 장면에 등장하는 위치와 순서, 크기, 취하고 있는 자세와 행동 등을 고민해보세요. 러프 스케치를 해보면 신체 구조나 윤곽선, 자세를 일부 수정해서 핵심 아이디어를 더 부각할 수 있다는 점이 좋습니다. 나뭇잎과 바위를 넣어서 지금 이 장면이 어디를 배경으로 하는지도 은근히 보여주세요.

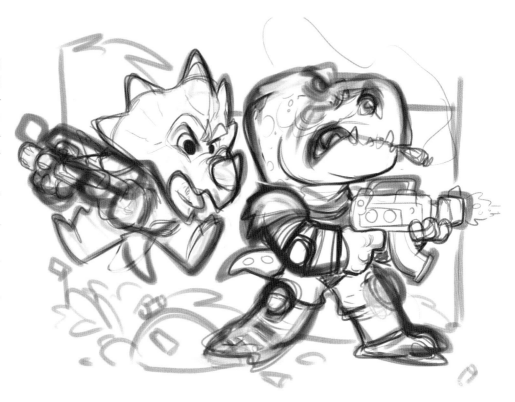

> "디자인 초기 단계에는 기본 형태를 활용하시면 디자인 방향을 다양하게 살펴보기 용이하기 때문에 먼저 기본 형태로 작업해보시기를 강력히 추천합니다."

위: 배경 디자인을 넣으니 캐릭터에 현실감이 더해집니다.

아래: 그림을 더 선명하게 정리하고 음영을 넣어 양감을 줍니다.

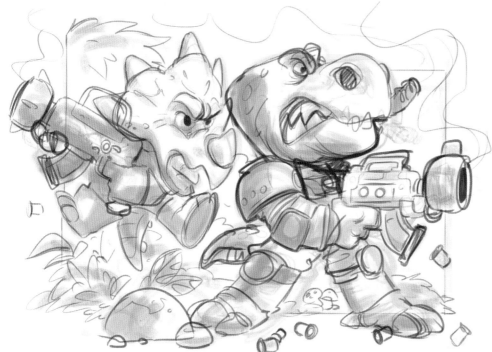

초기 윤곽선 정리하기

이제 전체 구도가 확실히 정해졌으니 윤곽선을 정리할 차례입니다. 레이어의 불투명도를 낮추고 작은 브러시를 사용해서 윤곽선을 다듬으세요. 지금은 최종 작화 단계가 아니니 나중에 또 캐릭터의 윤곽선을 정리할 시간이 있을 것입니다. 디자인의 핵심 요소를 구성해보시되 복잡한 디테일은 아직 너무 많이 넣지 마세요.

배경에 프레임을 넣어보면 그림 중심부에 캐릭터를 두고 시선을 캐릭터로 다시 끌어올 수 있습니다. 그림자를 넣으면 디자인에 양감을 주고 비율에 숨겨진 문제를 확인하는 데 도움이 됩니다.

선화 다듬기

초기 스케치가 나왔으니 이제 선을 깔끔하게 따고 디테일을 다듬어봅니다. 다시 한번 앞서 작업한 레이어의 불투명도를 낮춰서 지저분한 선을 없애고 작은 브러시로 신체 구조와 무기, 풍경, 표정이 잘 보이도록 정리합니다. 시가의 위치와 배경에 있는 나무 형태 같은 디테일을 다양하게 그려보는 일은 늘 재미있네요. 이 단계에서 디자인이 구석구석 얼마나 디테일한지 판가름 납니다. 디자인을 한결 세밀하게 다듬고 더 많은 디테일을 넣고 싶다면 새 레이어에 그림을 다시 그려봐도 좋습니다.

주요 색상 정하기

바탕색을 고른 다음 채색할 영역을 바탕색으로 전부 채우세요. 이때 색이 칠해진 형태는 마스크로도 활용할 수 있으니 채색할 영역은 꼭 빠짐없이 바탕색으로 덮어주세요. 저는 아래서부터 금빛이 은은히 비치면 좋을 듯해 따뜻한 노란색을 바탕색으로 사용했습니다. 색상이 아래서부터 비쳐 보이려면 불투명도를 반드시 100% 미만으로 낮춰야 합니다.

이 단계에서는 레이어 여러 개로 작업하면 언제든지 레벨 불투명도를 조정할 수 있어서 유용합니다. 곱하기 모드에서 선 레이어를 가장 위쪽에 올려두면 다음 단계에서 영역 채색을 할 때 도움이 됩니다. 이제 주요 형태의 채색이 끝났으니 그림의 구도가 괜찮은지 확인해볼 차례입니다. 레이어를 대단히 많이 써서 작업하는 분들이 많지만 저는 단순하게 가려고 노력합니다. 그래서 배경색 레이어 하나와 칠 레이어 몇 가지만 쓰고 선 레이어는 가장 위에 올려둡니다.

색상 팔레트 정하기

색상 팔레트 구성은 디자인 개발 과정에서 아주 중요한 단계입니다. 바탕색 위에 다른 색을 오버레이 해두면 서로 다른 색조가 조화를 이루면서 작업이 훨씬 수월해집니다. 디자인에 깊이를 더하려면 불투명도를 다양하게 조정하면서 작업해보세요. 서로 연관된 캐릭터가 여럿 나오는 장면을 그릴 때는 각 캐릭터가 주변 환경에 편안하게 안착하면서도 다른 캐릭터와 조화를 이뤄야 해서 색상 팔레트를 효과적으로 선택하는 일이 중요합니다. 모든 캐릭터를 유사색으로 칠하면 이들이 하나의 팀이라는 점을 알아보기가 더 쉽습니다.

"각 캐릭터가 주변 환경에 편안하게 안착하면서도 다른 캐릭터와 조화를 이뤄야 합니다."

왼쪽: 핵심 요소가 정해졌으니 선을 깔끔하게 정리해서 다듬습니다.

이 페이지 위: 기본 배경색과 주요 마스크를 추가해보세요.

이 페이지 오른쪽: 노란 바탕색 레이어 위에 다른 색을 대충 칠해보세요.

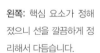

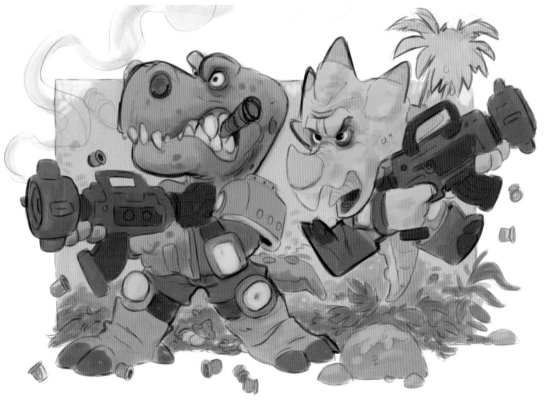

그림자 넣기

디자인에서 그림자가 들어갈 영역을 어둡게 칠하세요. 저는 짙은 번트 오렌지 색상을 써서 따뜻하면서도 칙칙한 색상 팔레트가 보완되도록 했습니다. 이 단계에서 음영을 정밀하게 줄수록 나중에 정리해야 할 부분이 줄어듭니다.

그림자 레이어 여러 개에 강도를 서로 다르게 줘서 작업하면 최종 명암을 조정하기가 더 편해집니다. 그림자 색상을 다양하게 쓰면 은근히 색상이 풍부하다는 느낌이 들면서 일러스트에 입체감이 생기기 시작합니다.

형체 다듬기

이 단계에서는 반드시 직감을 따라 작업해야 합니다. 주름 등의 질감 디테일을 넣거나 윤곽을 명확하게 정리해봐도 좋습니다. 그림의 모든 부분에 디테일이 다 같은 양으로 들어갈 필요는 없음을 꼭 기억하세요. 디테일을 넣으려면 시선이 모이는 중앙부를 선택하는 편이 현명합니다.

디테일이 들어갈수록 선의 중요도가 떨어지기 시작하니 선을 그대로 놔둘지, 없앨지, 아니면 중간에 무언가를 넣을지 결단을 내려야 합니다. 선이 있어야 형태가 명확히 보이는 곳이 있고 디자인상 선을 아예 없애야 가장 좋은 부분

도 있습니다. 이는 사실감보다는 효과의 문제입니다. 가장 위에 있는 레이어에서 선의 불투명도를 줄이면 입체감이 자연스럽게 강조됩니다. 선 레이어의 디자인이 완성된 것은 아니니 계속해서 구성 선을 수정하고 조정할 수 있음을 기억하세요.

솜씨 부리기

캐릭터의 외모와 배경 이야기를 더욱 살리는 미세한 디테일을 확대해서 작업해봅니다. 치아 사이의 조그만 틈, 눈동자, 무기 모양 등 복잡한 부분을 크게 키워서 작업하세요. 무기, 갑옷 같은 물품에 밝은색으로 미세한 선을 넣어서 생생하게 하이라이트를 줘보세요.

이 과정에 빠져들면 가끔 멈추기 어려울 때가 있습니다! 작업이 대부분 끝나고 마지막에 큰 차이를 낼 수 있는 작은 디테일을 만지다 보면 재미있어서 저는 개인적으로 이 단계를 좋아합니다.

반대 페이지: 음영 레이어
를 적용해서 입체감과 깊
이감을 만들어보세요.

오른쪽 및 아래: 디자인에
입체감과 디테일을 더해서
사실감과 입체감을 더욱
살려보세요.

"반드시 직감을 따라
작업해야 합니다."

색상 보정하기

디자인의 색상을 전반적으로 다시 한번 검토해보세요. 모니터의 포맷이나 색감이 다르면 색상이 확연히 달라 보일 수 있으니 항상 다른 모니터에서도 그림을 확인하는 습관을 들이면 좋습니다. 저는 색조에 깊이를 더하고 디테일이 풍성해 보이도록 색상을 전반적으로 약간 어둡게 조정했습니다. 이렇게 색조를 새로 조정하면 몇몇 디테일은 채색을 다시 해야 잘 어우러질 때가 있는데요. 이때 색상에 페이드 효과를 준 레이어가 매우 유용합니다. 글로우 효과와 블러 효과, 레이어 필터와 함께 슈퍼포즈와 오버레이까지 쓰면 다채롭고 재미있는 마무리감을 줄 수 있습니다.

그림에 흐림 효과를 주면 사진 같은 느낌이 더 강해지고 깊이감이 생기면서 중요한 부분으로 시선을 모을 수 있습니다. 안개 블러, 모션 블러 등 몇몇 흐림 효과는 그림의 동적인 느낌을 살리는 데 매우 유용합니다.

입체감을 위한 글로우

빛의 대비가 큰 영역에 하이라이트를 넣으면 캐릭터와 장면을 하나로 어우러지게 하고 입체감과 분위기를 살리는 데 도움이 됩니다. 페이드 도구로 배경색을 가져와서 캐릭터 윤곽선 주변에 넣은 다음 불투명도를 조절하면 아주 쉽게 하이라이트를 줄 수 있습니다.

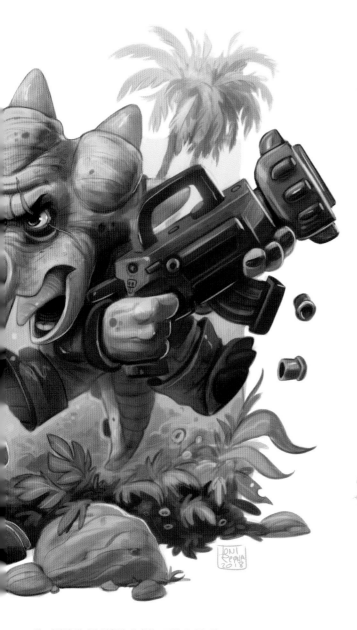

위: 레이어 필터를 적용해 재미있는 조명 효과를 주고,
다양한 블러 처리를 통해 움직이는 듯한 느낌을 더해
캐릭터로 시선을 모으세요.

"빛의 대비가 큰 영역에
하이라이트를 넣으면
캐릭터와 장면을
하나로 어우러지게 하고
입체감과 분위기를 살리는 데
도움이 됩니다."

간결함 살리기

야자수가 너무 화려해서 구도가 산만해지는 바람에 채도를 낮춰 배
경에 뺏긴 시선을 다시 캐릭터로 모았습니다. 나뭇잎 등 다른 많은
배경 요소도 똑같은 방식으로 처리할 수 있습니다. 그림의 채도를
전체적으로 낮추고 시선이 가야 하는 일부 영역만 채도를 최대한
높이면 색상을 적당히 구성하는 데 도움이 됩니다.

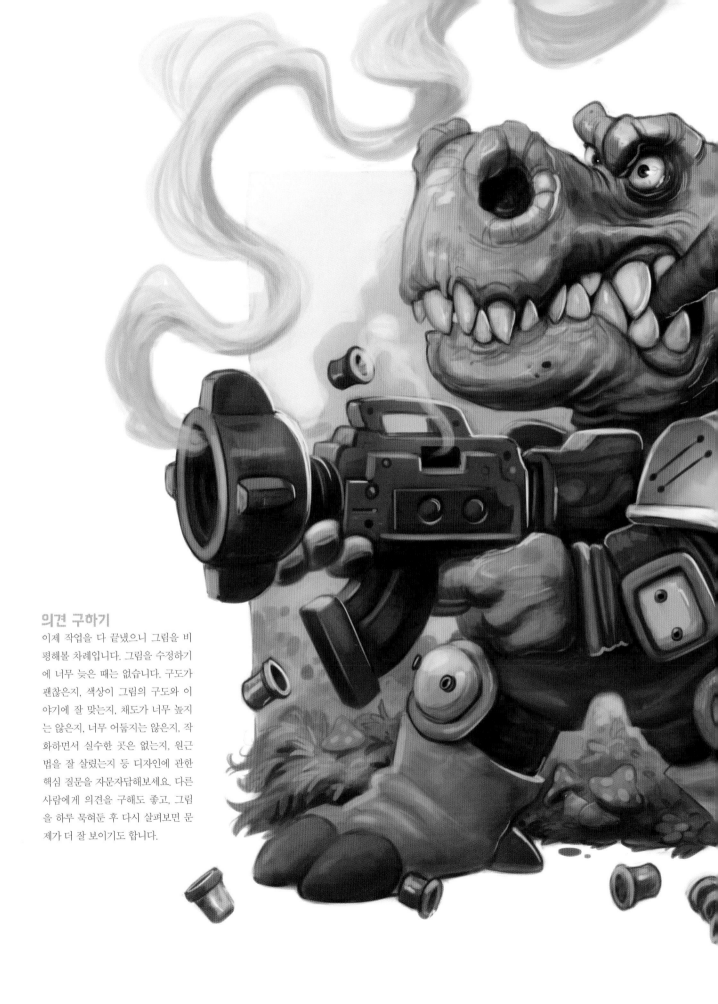

의견 구하기

이제 작업을 다 끝냈으니 그림을 비평해볼 차례입니다. 그림을 수정하기에 너무 늦은 때는 없습니다. 구도가 괜찮은지, 색상이 그림의 구도와 이야기에 잘 맞는지, 채도가 너무 높지는 않은지, 너무 어둡지는 않은지, 작화하면서 실수한 곳은 없는지, 원근법을 잘 살렸는지 등 디자인에 관한 핵심 질문을 자문자답해보세요. 다른 사람에게 의견을 구해도 좋고, 그림을 하루 묵혀둔 후 다시 살펴보면 문제가 더 잘 보이기도 합니다.

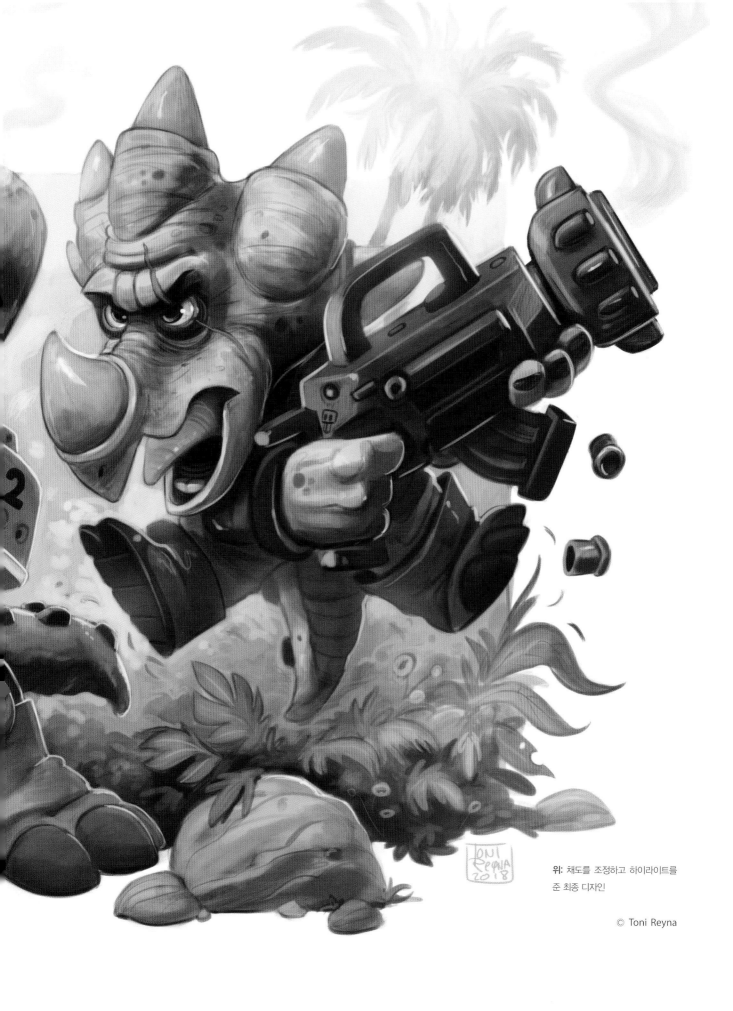

위: 채도를 조정하고 하이라이트를
준 최종 디자인

© Toni Reyna

표지 그림 제작 과정

아벨린 스토카트 AVELINE STOKART

저는 매력적이고 별난 미지의 캐릭터를 창작하는 과정을 함께 나눠보려 합니다. 형태 언어와 구도, 색상, 빛처럼 캐릭터를 디자인할 때 가장 중요하게 고려해야 할 사항을 세세하게 분석해보며 낯선 생명체를 개발하는 방법을 알려드리겠습니다. 제 목표는 눈길을 사로잡고 이야기가 있는 일러스트를 최종 작품으로 선보이는 것입니다.

저는 아이패드 프로와 애플 펜슬, 프로크리에이트라는 애플리케이션을 활용해 초기 디자인을 제작합니다. 그 후 그래픽 태블릿이 와콤 인튜어스 프로를 맥북 프로에 연결해 포토샵으로 디자인을 마무리합니다.

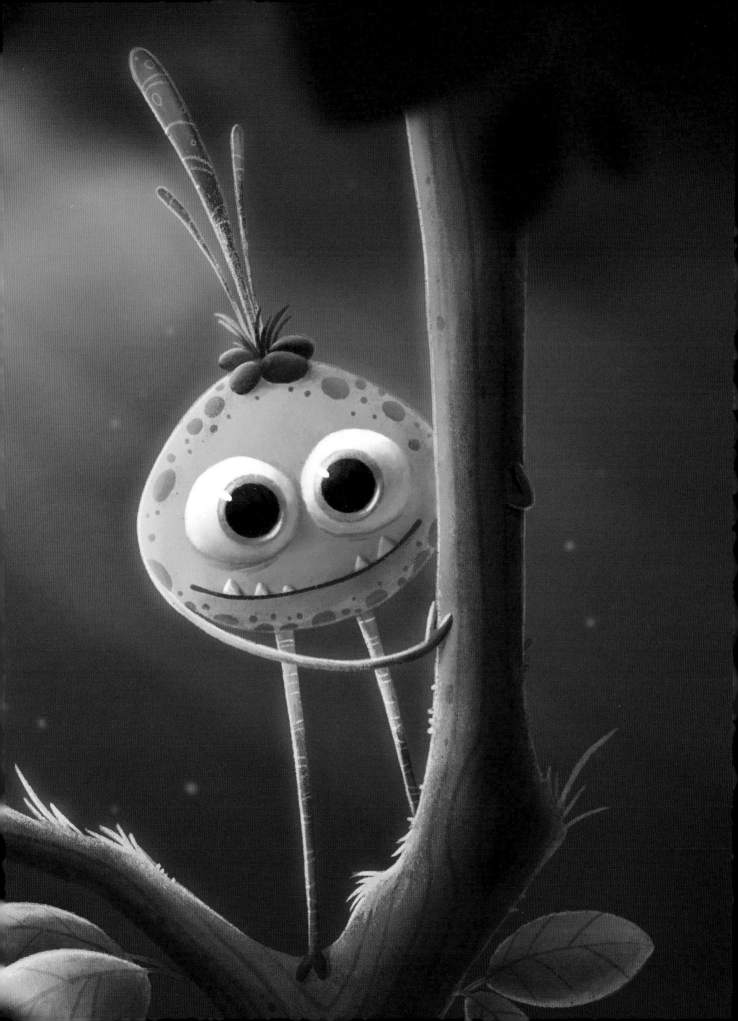

영감을 얻으세요

보통 첫 발걸음을 떼기가 가장 어렵습니다! 출발선에 섰다면 우선 주제와 친해지면서 책이나 인터넷을 뒤적여 시각적으로 영감을 주는 자료를 찾아보세요. 생명체를 디자인할 때 가장 많은 영감을 주는 장소는 바로 자연입니다. 놀라운 디테일로 가득하거든요. 자연 관찰법을 알아보고 자연이 돌아가는 원리를 파악하는 시간을 가지세요. 곤충과 새, 물고기, 꽃, 버섯, 그리고 과일과 채소까지 자세히 살펴보세요! 관찰을 통해 깨달은 내용 중 영감을 주는 무언가는 다 모아둬야 합니다. 나중에 유용하게 써먹을 만한 참고자료를 수집하는 것이 목표입니다.

이 페이지: 자연 속에서 영감을 주는 작은 디테일 스케치해보기

반대 페이지 위: 몇 가지 자문자답해보면서 아이디어 구상하기

반대 페이지 아래: 기본 도형을 바탕으로 다양하게 만들어본 캐릭터 예시

배경 이야기

지금은 귀엽고 호감이 가는 숲속 생명체를 디자인하는 데 목표가 있습니다. 이 목표를 달성하고 캐릭터에 개성을 더하려면 배경 이야기 만들기가 중요합니다. 배경 이야기를 만들면 캐릭터가 누구인지, 어떻게 생겼는지 정하는 데 도움이 됩니다. 오른쪽을 보시면 몇 가지 질문이 있습니다. 완벽하지는 않으니 참고용으로만 보세요. 배경 이야기를 구성할 때 이 정표 역할을 하니 자문자답해보면 좋습니다. 질문에 대한 답을 다이어그램으로 정리하면 개요를 파악할 수 있습니다. 이때 나온 답은 캐릭터를 만들어가는 동안 머릿속에서 가장 중요한 사항으로 전부 남아 있게 됩니다.

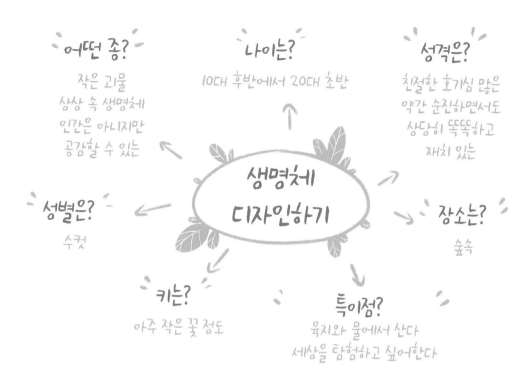

어떤 종?
작은 괴물
상상 속 생명체
인간은 아니지만
공감할 수 있는

나이는?
10대 후반에서 20대 초반

성격은?
친절한 호기심 많은
약간 순진하면서도
상당히 똑똑하고
재치 있는

성별은?
수컷

생명체
디자인하기

장소는?
숲속

키는?
아주 작은 꽃 정도

특이점?
육지와 물에서 산다
세상을 탐험하고 싶어한다

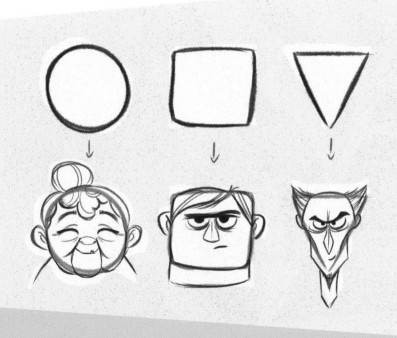

형태를 이해해보세요

아마도 '형태 언어'에 관해 들어본 적이 한 번쯤 있으실 텐데요. 캐릭터 디자인에서는 형태를 다양하게 활용해서 각양각색의 감정을 전달합니다. 이때 원과 정사각형, 삼각형이라는 세 가지 기초 도형에서 한눈에 알아볼 수 있고 정체성이 뚜렷한 온갖 캐릭터가 다 나오는데요. 그렇기에 각 형태가 주는 느낌도 저마다 다릅니다. 원은 부드러운 느낌이라 친절하다는 인상을 줍니다. 정사각형은 안정감이 있어서 강인하다는 인상을 주고, 삼각형은 날카로워서 위험하다는 인상을 주면서도 의심과 두려움을 자아냅니다.

"원은 부드러운 느낌을, 정사각형은 안정감을,
삼각형은 날카로워서 위험하다는 인상을 줍니다."

형태를 탐구해보세요

특색있는 캐릭터를 디자인하려면 형태를 다양하게 만들어보면서 캐릭터에 가장 적합한 형태를 찾아야 합니다. 우선 기초 도형을 가장 단순한 형태로 써보세요. 많은 경우 시각적으로 직접적인 영향을 주는 데 가장 효과가 큽니다. 또는 여러 도형을 한결 복잡하게 조합해봐도 좋습니다. 도형을 변형해서 실루엣도 다양하게 만들어보세요. 도형을 찌부러뜨리고 늘리거나, 각진 부분을 둥글리거나, 한쪽 아랫부분이나 윗부분을 꼬집어서 사다리꼴을 만드는 등 이때 시도해볼 방법은 무한히 많습니다.

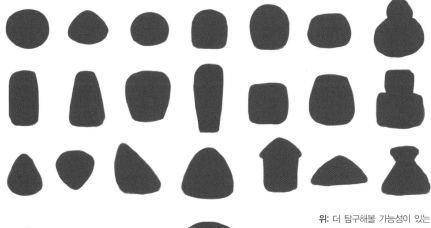

위: 더 탐구해볼 가능성이 있는 기초 도형 모음

아래: 레이어의 불투명도를 낮춰서 기초 도형 위에 올려두고 특징 연구해보기

반대 페이지 위: 제가 고른 형태는 약간 찌부러진 달걀 모양이라 재미있고 귀여운 캐릭터가 나올 듯하네요.

반대 페이지 아래: 캐릭터에 적합한 것과 적합하지 않은 것이 무엇인지 자문자답해보세요.

스크래바우차스로 모양 만들기

어떤 형태를 가장 먼저 잡아보면 좋을지 모르겠다면 구름을 관찰하듯 형태를 살펴보세요. 뇌는 눈에 무언가 보이면 정체를 파악하려고 합니다. 제가 '스크래바우차스(Scraboutchas, 낙서 휘갈기기)'라고 부르는 방법이 있는데요. 이 방법을 통해서도 똑같은 효과를 얻을 수 있습니다. 종이에 무심코 낙서해보세요. 그다음 뇌가 내키는 대로 낙서를 보게 두세요. 캔버스를 뒤집어서 관점을 바꿔보고 싶다면 주저하지 말고 해보세요. 영감을 주는 형태에 색을 채워서 다양한 실루엣을 만들어보세요.

실루엣을 다양하게 만들어보세요

초기 형태가 나왔으니 특징을 추가해서 개성을 더해보세요. 실루엣으로 계속 작업하다 보면 어느새 디자인이 전체적으로 어떻게 작동하는지 파악될 것입니다. 이 방법을 쓰면 디자인에서 가독성이 높고 알아보기 쉬운 부분을 즉시 알아차릴 수 있습니다. 그래도 최종 디자인이 어떻게 나올지는 나중으로 미뤄두고 흘러가는 대로 디자인해보세요. 여기서는 다양한 디자인 방향을 탐구해보는 것이 목표입니다! 얼마나 복잡한 디자인을 할지는 만들고픈 캐릭터에 따라 나중에 집중적으로 생각하면 됩니다.

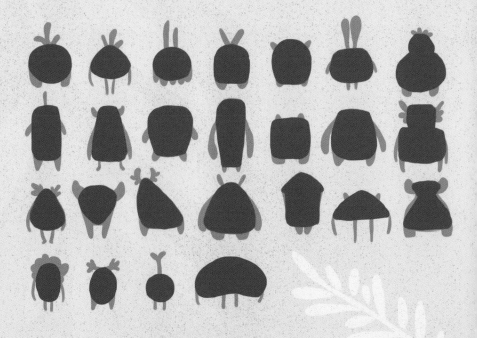

최종 형태를 고르세요

이제 만들고자 하는 캐릭터에 가장 적합하다고 생각되는 실루엣을 하나 골라야 하는데 이때는 캐릭터를 정의하는 주된 성격 특징을 염두에 둬야 합니다. 지금 만드는 캐릭터는 숲에 사는 미지의 생물입니다. 성별은 수컷이고 친절하며 호기심이 많고 꽤 재치 넘치는 캐릭터이므로 저는 동그란 형태를 사용해서 귀엽고 친절한 면모를 드러내고자 했습니다. 이 형태는 동그란 가슴과 가느다란 팔다리가 이루는 대비도 재미있습니다. 그 덕분에 캐릭터가 활력 있어 보이고 민첩해 보이기까지 합니다. 형태가 단순해서 오히려 인상에 남습니다.

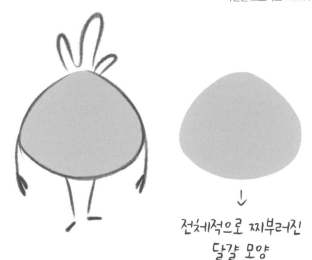

전체적으로 찌부러진
달걀 모양

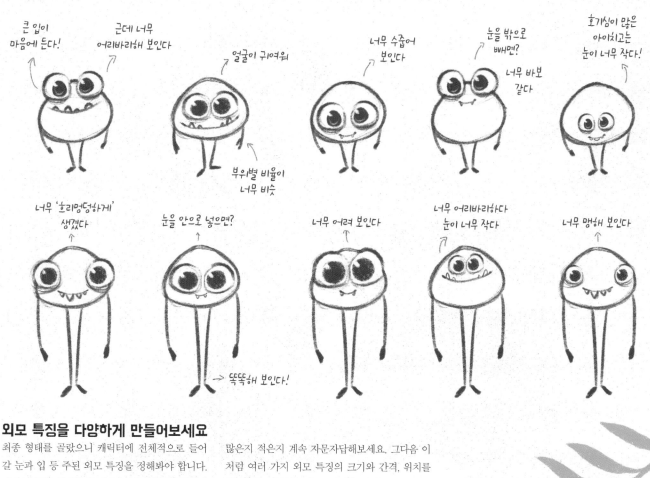

외모 특징을 다양하게 만들어보세요

최종 형태를 골랐으니 캐릭터에 전체적으로 들어갈 눈과 입 등 주된 외모 특징을 정해봐야 합니다. 이제 다양한 선택지와 비율을 시험해볼 차례인데요. 여기서 생기는 차이에 따라 캐릭터가 나아가는 방향이 달라집니다. 캐릭터가 눈이 하나인지, 두 개인지, 세 개인지, 아니면 그 이상인지, 입이 큰지 작은지, 이빨은 뾰족한지 둥근지, 이빨 개수는

많은지 적은지 계속 자문자답해보세요. 그다음 이처럼 여러 가지 외모 특징의 크기와 간격, 위치를 다양하게 조정해보세요. 캐릭터 형태를 복사해서 그 위에 스케치해봐도 좋습니다.

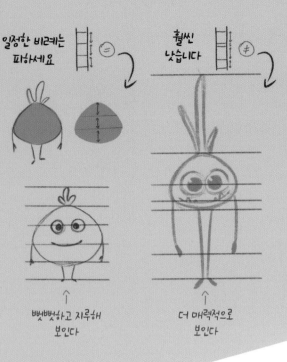

일정한 비례는 피하세요

캐릭터를 디자인할 때는 비례를 다양하게 조정하는 일이 중요하다는 점을 꼭 명심하셔야 합니다. 각기 다른 부위의 비례가 지나치게 일정하면 캐릭터가 지루하고 뻣뻣해 보일 수 있습니다. 두려워하지 말고 신체 부위의 간격에 서로 차이를 두세요. 활력 있고 특색있는 캐릭터를 만드는 데 도움이 됩니다.

왼쪽: 전체 형태를 통해 캐릭터가 명확히 드러나야 합니다.

반대 페이지 위: 기본 형태를 여러 개 복사해두고 그 위에 괴생명체 같은 외모 특징을 올려서 살펴봅니다.

반대 페이지 아래: 자연에서 영감을 얻어 색상 연구하기

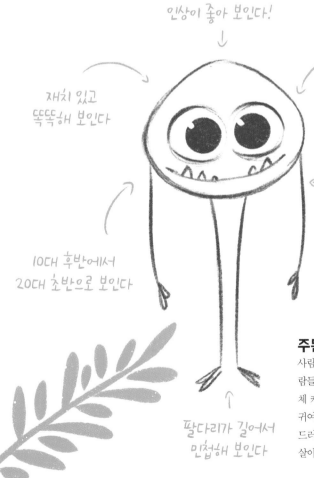

"선택한 외모 특징이 사람들의 시선을 사로잡는지 확인하세요."

주된 외모 특징을 정하세요

사람들이 캐릭터를 보면서 유대감을 느낄 수 있다면 좋을 텐데요. 선택한 외모 특징이 사람들의 시선을 사로잡는지 확인하세요. 여기서 저는 두 개의 큰 눈을 쭉 고수해서 괴생명체 캐릭터의 공감대 형성 능력을 더욱 키웠습니다. 눈을 크게 하니 캐릭터의 호기심 많고 귀여운 성격이 부각되네요. 그렇지만 괴생명체라는 점은 달라지지 않으니 이빨의 존재를 드러내 봤습니다! 이빨을 뾰족하게 비대칭으로 그리니 야생성이 드러나면서도 친근감은 살아있습니다. 마지막으로 팔다리를 길게 그려서 대비감을 더욱 키웠습니다.

조사한 자료를 활용하세요

초기에 조사한 자료를 활용해 캐릭터의 외모를 더 꾸며보세요. 이는 마치 캐릭터에 다양한 의상을 입혀보는 일과 같은데요. 앞서 영감을 받았던 성격 특징을 다시 떠올리면서 즐겁게 해석해 보세요! 온갖 가능성을 다 탐구해봤다면 가장 좋은 아이디어만 추리고 정리해서 최종 디자인을 만들어 보세요. 여기서 저는 캐릭터가 곤충처럼 보이지 않도록 더듬이를 식물 모양으로 그리기로 했습니다. 피부는 양서류와 비슷하게 털 없이 비늘만 약간 있게 해서 사람들이 캐릭터를 보며 물에서도 살고 육지에서도 사는 동물임을 알아챌 수 있도록 했습니다.

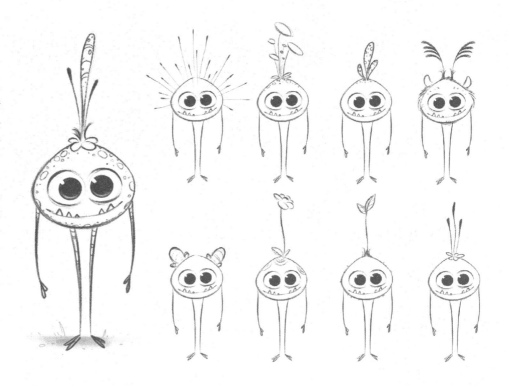

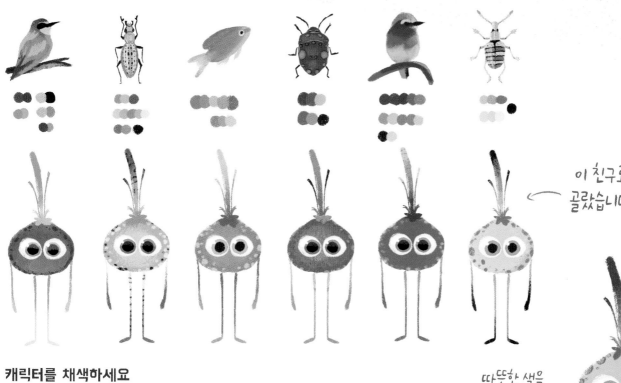

이 친구로 골랐습니다

캐릭터를 채색하세요

이제 캐릭터에 생동감을 불어넣고 색상을 결정할 차례입니다. 색상은 캐릭터의 정체성에 큰 비중을 차지합니다. 어떤 색상이 서로 잘 어우러지는지 파악하기 어렵다면 자연을 참고해보거나 색채 이론을 활용해보세요. 알고 보면 색상은 정말 다루기 쉽습니다! 다양한 색상을 시도하고 분석해보고 색상이 표현하는 바를 이해해보려고 노력하세요. 색상은 메시지만큼이나 미묘한 차이를 많이 담고 있는 언어인데, 일반적으로 밝고 선명한 색상은 활기차고 재미있는 느낌을 주는 반면에 채도가 낮은 색상은 대개 차분하고 엄숙한 인상을 줍니다. 지금 같은 경우 저는 재미있고 활기찬 느낌의 캐릭터를 만들고 싶어서 선명한 색상 팔레트를 선택했습니다!

따뜻한 색을 조금 추가했습니다

장면의 구도를 잡으세요

구도는 아이디어를 전달하는 데 매우 중요한 역할 을 합니다. 목표는 이미지를 조화롭게 배치해서 이 야기 전달하기입니다. 썸네일을 그려보면서 여러 구도를 시도해보세요. 그림을 덩어리별로 생각해 보고 색상 값을 각기 달리해서 디자인에 깊이감을 주고 주요 요소를 구별해보세요. 그림에서 중심이 되는 곳과 이곳으로 시선을 모을 방법을 정하세요.

3분할법, 원근법, 대비 등 구도를 구성하는 요소를 다양하게 조정해보면 좋습니다. 그러나 규칙에 너 무 얽매이지는 마세요. 규칙은 그저 길잡이 역할을 할 뿐이니 자유롭게 창의력을 발휘해보세요.

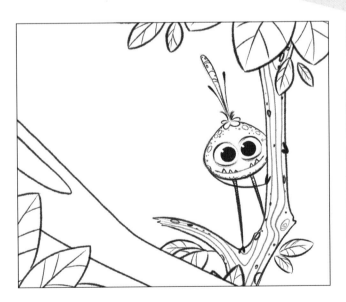
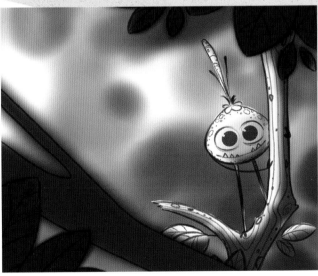

장면을 발전시키세요

표현하고픈 이야기를 가장 잘 전달하는 썸네일을 하나 고르세요. 저는 그림을 보는 사람이 마치 사 진가가 되어 호기심을 자극하는 생명체 하나를 발 견한 듯한 순간을 담아보려 했습니다. 이 생명체는 사람들이 자기 사진을 찍는다는 사실을 알아채고

깜짝 놀란 표정을 짓습니다. 이러한 상호작용을 통 해 생명체의 호기심이 부각되면서 사람들과 직접 적인 교감이 가능해집니다. 피사계 심도는 생물체 의 작은 크기에 관심을 집중시키고 이와 대비되는 전경을 통해서는 미지의 발견이라는 아이디어가

전달됩니다. 이제 디자인을 깔끔하게 정리할 준비 가 다 끝났습니다. 이미지에 음영을 넣어보면서 강 조해야 할 부분을 파악해보셔도 좋습니다.

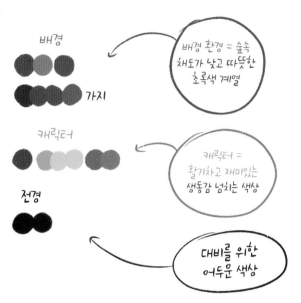

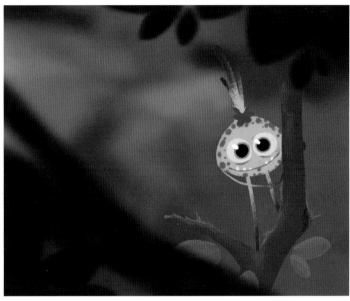

배경

가지

캐릭터

전경

배경 환경 = 숲속
채도가 낮고 따뜻한
초록색 계열

캐릭터 =
활기차고 재미있는
생동감 넘치는 색상

대비를 위한
어두운 색상

분위기를 잡으세요

이미지의 전반적인 분위기를 심사숙고해보고 톤을 고르는 것이 중요합니다. 그림의 배경 환경을 정하고 그에 맞춰 색상 팔레트를 선택하세요. 여기서 배경 환경은 숲속에서 벌어지는 아주 마법 같은 순간입니다. 캐릭터를 강조하려면 색상 대비를 다양하게 활용해보세요. 눈길을 사로잡는 일러스트 제작하기가 목표입니다. 배경과 전경에 따뜻하면서 채도가 약간 낮은 색을 넣었는데 이는 캐릭터의 차가운 색과 대비를 이룹니다. 이러한 대비 덕분에 캐릭터가 그림에서 도드라져 보입니다.

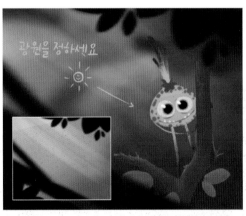

광원을 정하세요

광원에서 오는 빛이
바로 닿습니다

그림자가 집니다

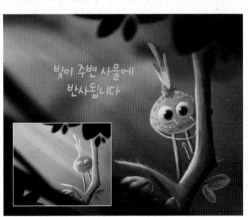

빛이 주변 사물에
반사됩니다

사물을 뚫고 지나가는
빛인 서브서피스
스캐터링이 들어갔습니다

빛을 정하세요

색과 마찬가지로 빛은 감정을 표현하고 이미지의 분위기를 전반적으로 조정하는 데 도움이 됩니다. 광원과 온도를 선택하고 빛이 색에 어떤 영향을 미치는지 파악해보세요. 이는 빛과 어둠에 대비를 줘서 양감을 절묘하게 살리는 놀이에 가깝습니다. 이때 밝은 곳으로 시선이 집중되기 때문에 빛은 피사체를 드러내는 역할을 합니다. 이 그림은 전경이 매우 어두운데 그 덕분에 밝은 중앙부와 대비를 이루면서 그림의 주요 부분이 강조됩니다. 또한, 시선이 빠져나갈 틈이 생기면서 그림이 환해 보이면서도 비밀스럽게 숨겨진 느낌이 납니다.

"자유롭게 휴식을 취하고
다시 돌아와 작품을
살펴보면 좋습니다."

이미지를 정리하세요

색과 빛을 결정했으니 마지막으로 전체 일러스트를 깔끔하게 정리해야 합니다. 빛을 세밀하게 다듬고 질감을 다양하게 활용하며 디테일을 넣어보세요. 이 시점에 자유롭게 휴식을 취하고 다시 돌아와 작품을 살펴보면 좋습니다. 그러면 새로운 눈으로 작품을 볼 수 있어서 적절하게 수정할 수 있습니다. 단, 주의할 점이 있습니다. 저처럼 완벽주의자인 분들은 아무도 신경 쓰지 않을 작디작은 디테일에 시간을 한참 낭비할 텐데요! 멈출 때를 합리적으로 파악하는 것이 우리에게 주어진 과제입니다.

아이디어 쓰레기통

저는 탐구 단계에서 다양한 외모 특징과 비율을 시도해보면서 캐릭터를 여러 방향으로 만들어봤습니다. 이 단계를 통해 캐릭터와 잘 어울리지 않는 외모를 알 수 있었는데요. 이러한 외모를 분석해본 다음 캐릭터의 정체성과 성격에 맞지 않는 메시지를 전달하는 캐릭터는 탈락시켰습니다. 팔다리가 짧은 캐릭터는 비례가 너무 똑같아서 탈락시켰고 너무 어리거나 수줄어 보이거나 어리바리해 보이는 캐릭터도 탈락시켰습니다. 그 대신 더 똑똑하고 활기차 보이는 캐릭터를 선택했습니다.

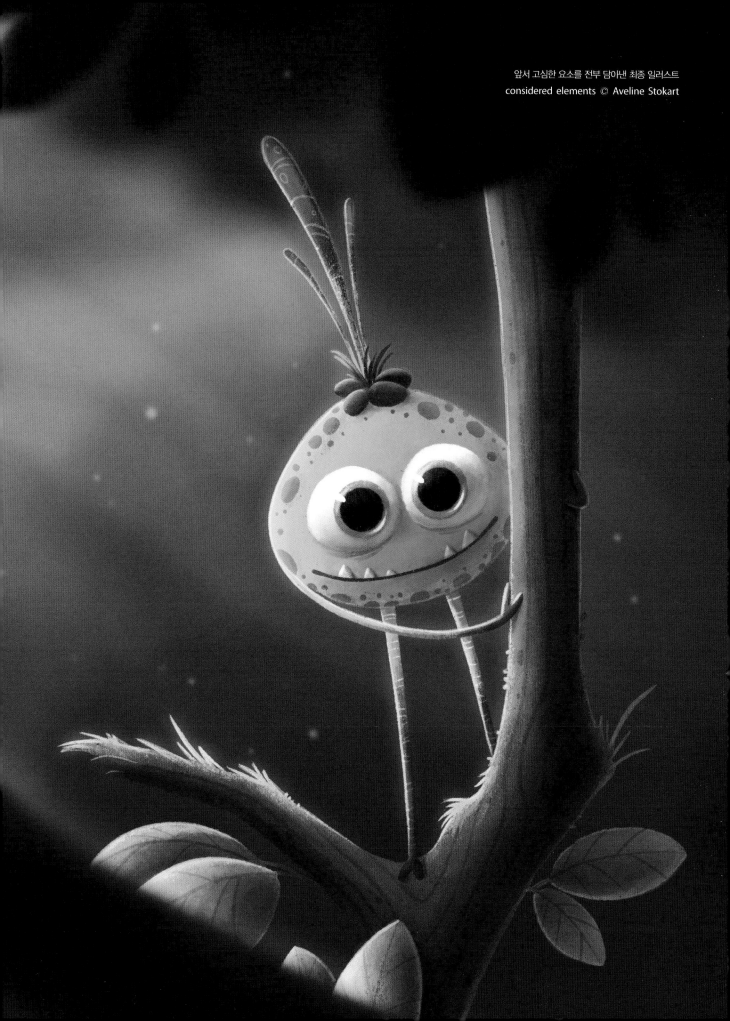

표지 그림
제작 과정

샘 나소르 SAM NASSOUR

저는 여유가 있을 때면 창의력 연습 겸 특색있는 캐릭터를 만들어봅니다. 이야기
가 있는 간단한 장면을 그려 캐릭터에 숨을 불어넣는 작업이 즐겁거든요. 동물과
자연을 좋아하기 때문에 이번 일러스트에서는 동물과 식물이 혼합된 캐릭터를 만
들어보고 싶었는데요. 도마뱀과 용은 제가 그림 그리고 채색할 때 가장 좋아하는
소재 중 두 가지입니다.

제가 가장 먼저 떠올린 캐릭터는 용의 일종인 생물체인데 이들은 등에서 나무가
자라나고 거기에 열매가 맺히면 따서 먹습니다. 지속가능성이 대단히 뛰어난 식
량 공급법이죠!

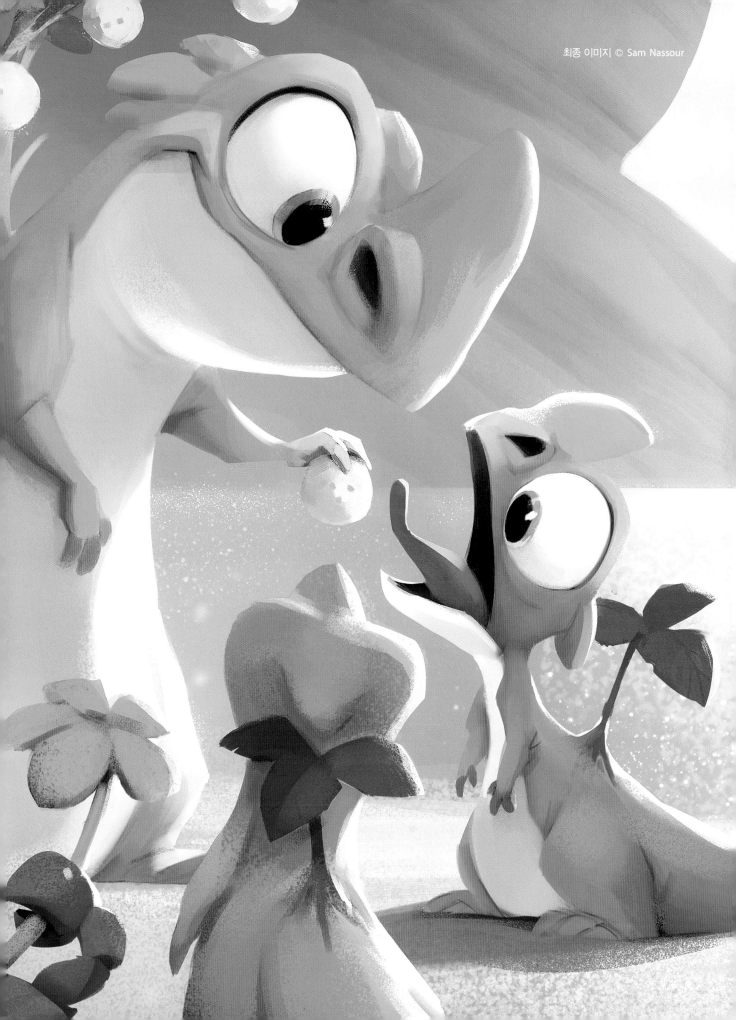

최종 이미지 © Sam Nassour

탐구하기

첫 번째 단계는 탐구용 스케치를 하면서 이 생명체가 어떤 모습일지 알아보고 어떻게 행동할지 감을 잡아보는 것입니다. 제가 지금 해변에 가고 싶어서 그런지 이 종족은 해변에서 살아간다는 아이디어가 떠오르는군요!

이야기

이 일러스트에는 아직 등에서 나무가 자라지 않아 열매를 먹을 수 없는 새끼 용의 주린 배를 채워주는 어미 용의 모습을 그릴 생각입니다. 그러나 불청객이 있는데 바로 해변에 있는 게입니다. 이들은 어미 용이 깜빡 착각해서 자신들에게도 음식을 좀 나눠주기를 바라며 용 사이에 은근슬쩍 끼어들어 같은 종족인 척합니다.

장면 만들기

여러 가지 디자인을 탐구해보고 일러스트를 어느 방향으로 끌고 갈지 가닥을 잡았으니 전체 장면을 대충 스케치해보기 시작합니다. 꾸벅꾸벅 조느라 만사가 귀찮은 나이 많은 용 한 마리도 배경에 추가했습니다.

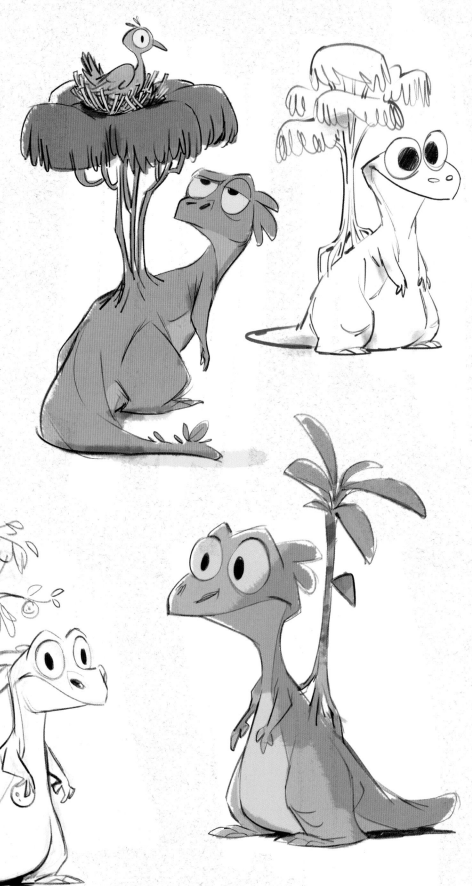

반대 페이지: 탐구용 스케치를
하면서 첫걸음을 떼보세요.

이 페이지 위: 캐릭터의 서식지
에서 함께 살아가는 생명체 등
캐릭터를 둘러싼 이야기를 음미
해보세요.

이 페이지 아래: 배경 캐릭터를
비롯해 전체 장면을 대충 스케
치해보세요.

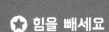 힘을 빼세요

캐릭터와 장면을 그리면서 힘이 들어가지 않도록
노력하고, 선을 더 길고 빠르게 긋는 연습을 하세
요. 선을 빨리 그을수록 디자인에 더욱 활기가 돕
니다.

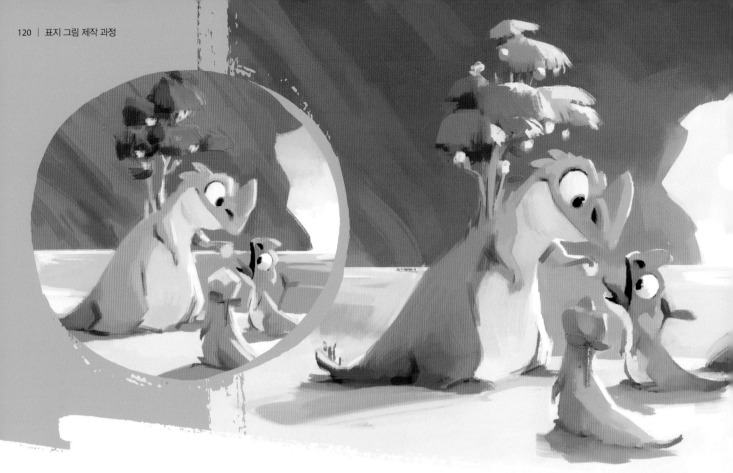

이 페이지 위: 색상 썸네일을 다양하게 만들어보고 각각의 팔레트를 사용하면 장면이 어떤 인상으로 나오는지 확인하세요.

이 페이지 아래: 밑그림의 선을 정리하세요.

반대 페이지 위: 단순한 도형에 대비를 줘서 형태 언어를 다양하게 만들어보세요.

반대 페이지 아래: 직선과 곡선을 섞어 써서 디자인에 사실감을 더하세요.

색상 탐구하기

그다음 색상 썸네일을 대충 만들어보기 시작하는데 이 색상 썸네일은 저를 최종 일러스트로 안내하는 길잡이 역할을 합니다. 저는 처음에는 화창한 보통 날로 그림을 채색하다가 석양 질 무렵을 두 번째 안으로 채색했습니다. 한결 다양한 색을 쓸 수 있고 분위기도 더 좋아서 두 번째 안이 낫겠다는 생각이 들었습니다.

선화

구도와 색을 결정했으니 다음 단계로 넘어가서 캐릭터 디자인을 최종확정하고 선을 깨끗하게 정리하며 캐릭터를 채색할 준비를 끝냅니다.

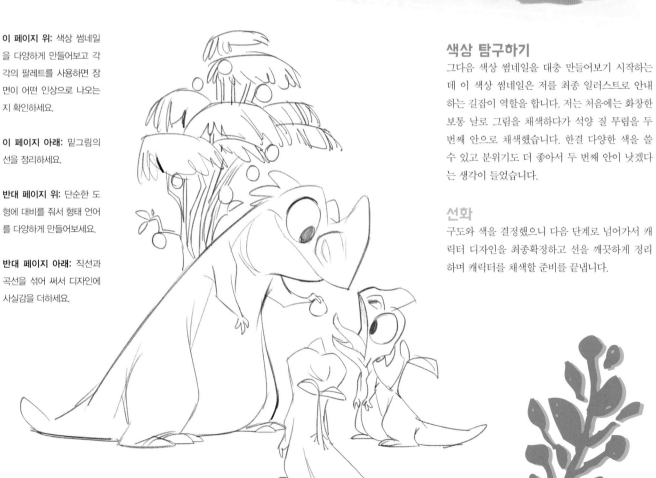

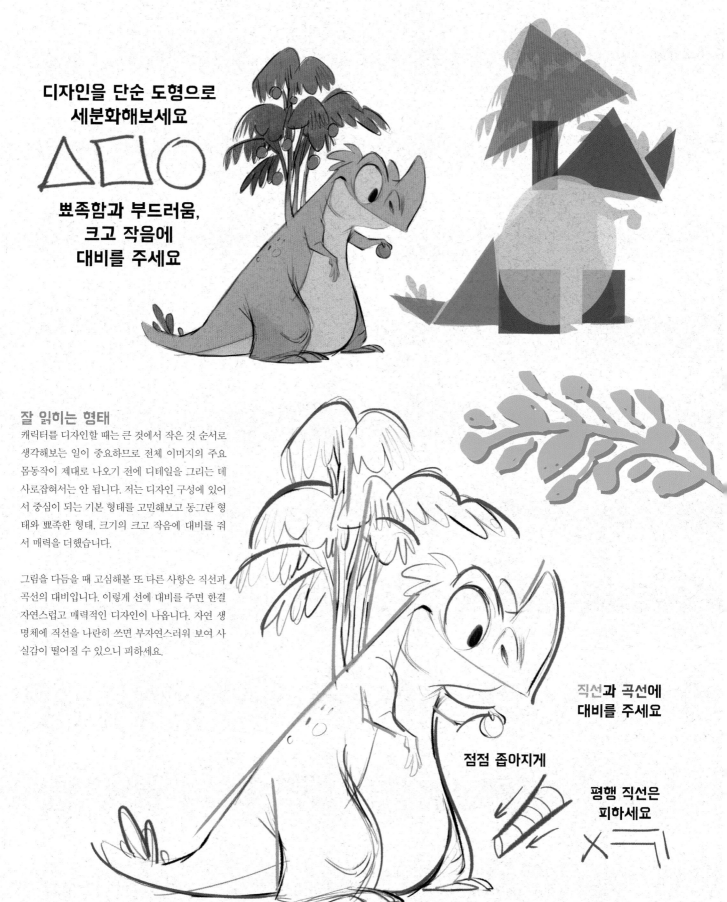

**디자인을 단순 도형으로
세분화해보세요**

△□○

**뾰족함과 부드러움,
크고 작음에
대비를 주세요**

잘 읽히는 형태

캐릭터를 디자인할 때는 큰 것에서 작은 것 순서로 생각해보는 일이 중요하므로 전체 이미지의 주요 몸동작이 제대로 나오기 전에 디테일을 그리는 데 사로잡혀서는 안 됩니다. 저는 디자인 구성에 있어서 중심이 되는 기본 형태를 고민해보고 동그란 형태와 뾰족한 형태, 크기의 크고 작음에 대비를 줘서 매력을 더했습니다.

그림을 다듬을 때 고심해볼 또 다른 사항은 직선과 곡선의 대비입니다. 이렇게 선에 대비를 주면 한결 자연스럽고 매력적인 디자인이 나옵니다. 자연 생명체에 직선을 나란히 쓰면 부자연스러워 보여 사실감이 떨어질 수 있으니 피하세요.

직선과 **곡선에
대비를 주세요**

점점 좁아지게

**평행 직선은
피하세요**

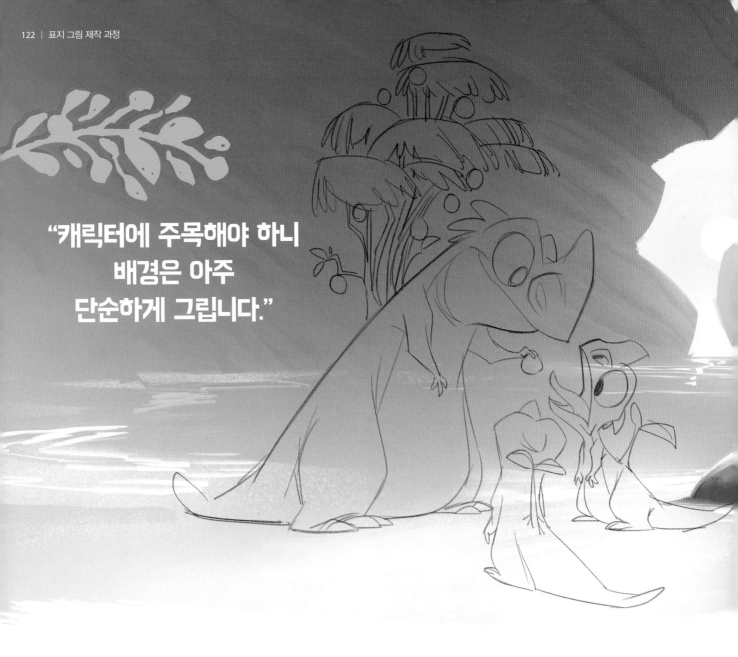

"캐릭터에 주목해야 하니
배경은 아주
단순하게 그립니다."

배경은 은은하게

최종 일러스트 작업을 위해 저는 골라둔 썸네일을 바탕으로 배경
부터 먼저 그려봅니다. 사람들이 그림을 보며 캐릭터에 주목하고
배경 디테일에 시선을 빼앗기지 않기를 바라기 때문에 배경은 아
주 단순하게 그렸습니다.

색 채우기

그다음에 저는 선을 정리한 밑그림을 바탕으로 캐릭터를 대충 칠
해서 빛을 넣어봅니다. 이 작업은 주인공인 엄마 캐릭터부터 하기
시작합니다. 다음 단계부터 제가 캐릭터를 채색하고 빛을 주는 과
정을 차근차근 설명해드리려 합니다. 지금 이 그림은 야외를 배경
으로 하기 때문에 주 광원은 태양입니다.

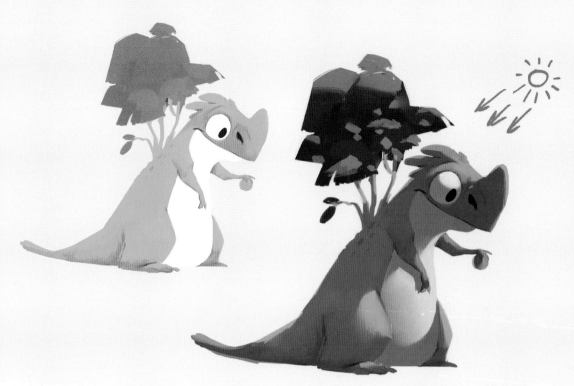

반대 페이지 위: 주요 캐릭터에서 시선이 분산되지 않는 선에서 배경을 그려보세요.

반대 페이지 아래: 바탕색을 올려서 엄마 캐릭터의 채색을 위한 토대를 마련하세요.

이 페이지 위: 빛과 그림자를 처리하기 전에 영역별로 색을 넣어보세요.

이 페이지 아래: 캐릭터에 보조 광원을 적용해보세요.

밑색 깔기

이 단계에서 빛과 그림자는 신경 쓰지 말고 캐릭터 영역별로 중심이 되는 색을 올려봅니다. 밑색에 약간의 변화와 질감을 줘가면서 여기저기 바탕색을 대략적으로 올려봅니다.

그림자 처리하기

이 단계에 들어서면 먼저 주된 빛 방향을 정하고 그 방향을 고수하는 일이 중요합니다. 이 그림은 광원이 오른쪽 위에 있으므로 저는 이를 기준으로 해서 디자인에 그림자를 넣었습니다.

보조 광원

그다음 저는 지면에 부딪혀서 올라오는 반사광을 캐릭터의 아래쪽 면에 넣고 이에 더해 하늘에서 떨어지는 파란 천공광을 캐릭터의 위쪽 면에 은은하게 넣었습니다. 반사광과 천공광은 일반적으로 주 광원보다는 훨씬 약하기 때문에 둘 다 앞서 그림자 처리해둔 부분에만 영향을 미칩니다.

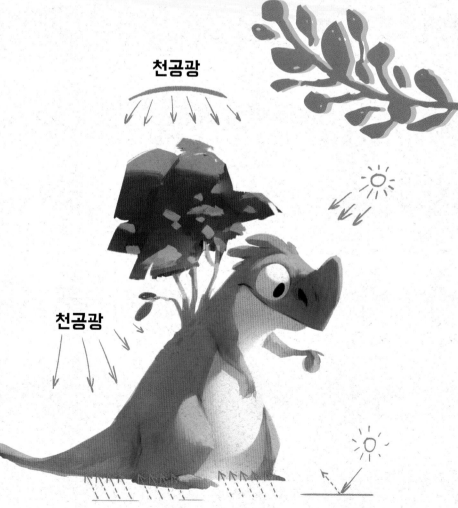

천공광

천공광

반사광

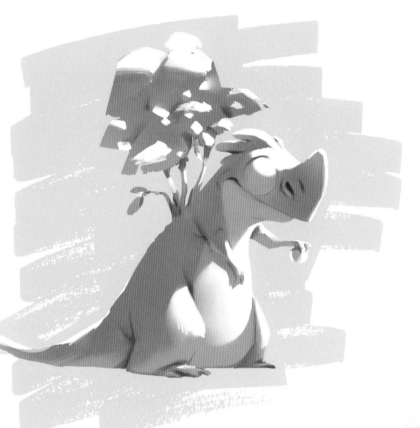

흰색으로 확인하기

주 레이어 위에 레이어를 하나 더 만들어 흰색으로 채우세요. 이 방법은 색상에 방해받지 않고 캐릭터의 입체감을 확인하기에 좋습니다.

솜씨 부리기

캐릭터마다 단독으로 빛과 색을 넣으면서 채색을 이어갑니다. 그림 속 시간대에 따라 상황이 크게 달라질 수 있으니 광원의 방향을 늘 염두에 두세요.

이 페이지 위: 흰색 레이어를 만들어서 캐릭터의 입체감을 확인하세요.

이 페이지 아래: 앞서 작업한 레이어들을 병합해서 채색된 캐릭터의 입체감을 더욱 살리세요.

반대 페이지: 저는 레이어를 병합하면서 채색에 신경써 디테일을 넣었습니다.

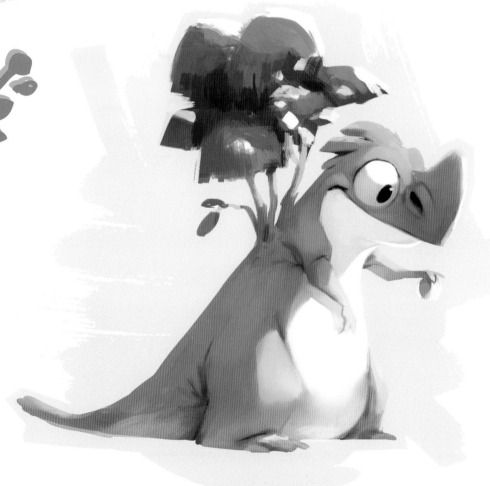

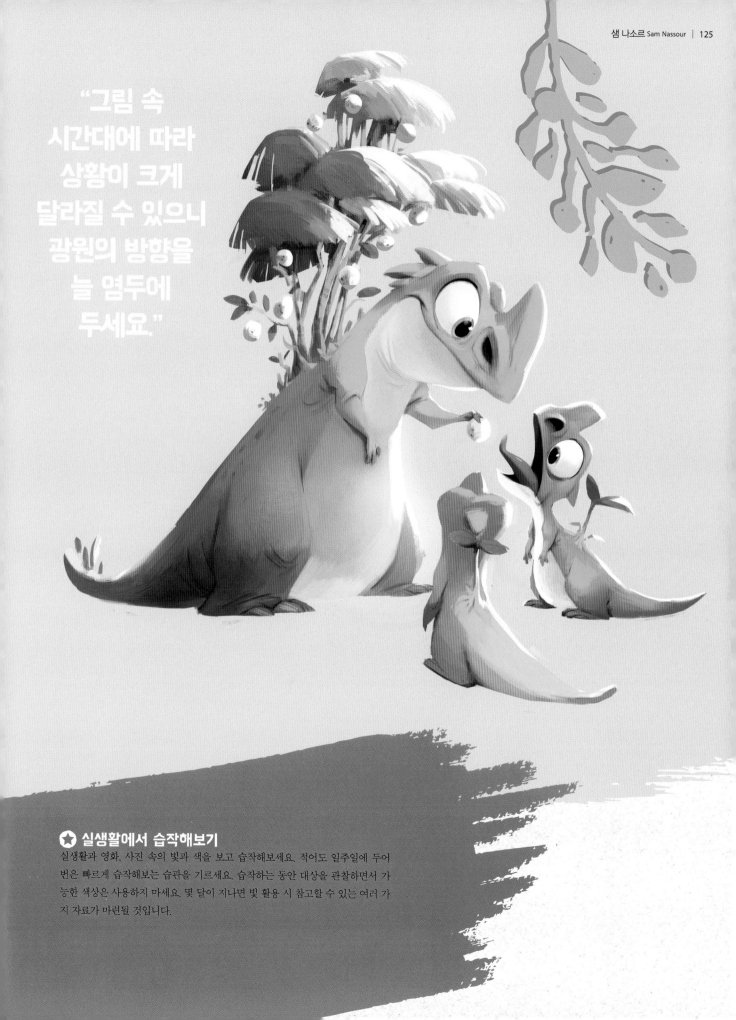

"그림 속
시간대에 따라
상황이 크게
달라질 수 있으니
광원의 방향을
늘 염두에
두세요."

⭐ **실생활에서 습작해보기**

실생활과 영화, 사진 속의 빛과 색을 보고 습작해보세요. 적어도 일주일에 두어
번은 빠르게 습작해보는 습관을 기르세요. 습작하는 동안 대상을 관찰하면서 가
능한 색상은 사용하지 마세요. 몇 달이 지나면 빛 활용 시 참고할 수 있는 여러 가
지 자료가 마련될 것입니다.

> **"잘 잡힌
> 구도와 명료함이
> 중요하다는 점을
> 명심하세요.
> 그림이 산만하지 않고
> 알아보기 쉬워야
> 하니까요."**

찬란한 빛

캐릭터와 배경을 채색했으니 저는 이제 조명 효과를 다양하게 활용해서 햇빛이 쏟아지는 듯한 광채를 연출합니다. 잘 잡힌 구도와 명료함이 중요하다는 점을 명심하세요. 그림이 산만하지 않고 알아보기 쉬워야 하니까요. 여기서 저는 캐릭터를 그림의 중앙부에 모아두고 배경은 단순하게 처리했습니다.

이 페이지 및 다음 페이지: 최종 이미지

응집력 있는 단체 캐릭터 만들기 : 바다 괴물 범죄조직

톰 반 리넨 TOM VAN RHEENEN

이번 장에서는 제가 바다 괴물 범죄조직이라는 서로 연관된 단체 캐릭터에 접근하면서 디자인하는 방식을 보여드리려고 합니다. 디자인 과정에서 고심해야 할 몇 가지 유용한 요소와 더불어 서로 연관된 단체 캐릭터를 만드는 데 도움이 될 만한 주요 디자인 원칙도 함께 나눠보겠습니다. 이제 저만의 매력적인, 혹은 조금 악랄한 캐릭터를 만나보시죠!

캐릭터는 어떤 인물인가요?

캐릭터를 디자인할 때 가장 먼저 물어봐야 하는 질문은 캐릭터가 어떤 인물이냐 하는 것입니다. 정확히 어떤 캐릭터를 디자인해야 하는지 잘 파악하고 있어야 하므로 캐릭터는 어떤 이야기를 가졌는지, 성격은 어떤지, 사는 곳은 어디인지 등을 스스로 많이 질문해보고 답을 찾아보세요. 캐릭터에 대한 이해도를 높이는 과정이므로 디자인 하는 내내 끊임없이 질문해야 합니다. 캐릭터는 사람들에게 이야기를 전달해야 하니 내가 어떤 이야기를 전달하고 싶은지도 시간을 들여 진지하게 고민해보세요. 캐스팅 담당자가 되어 배역에 적합한 캐릭터를 찾고 있다고 생각하면 좋습니다. 그 캐릭터를 직접 디자인해야 하는 사람은 바로 나 자신이니까요!

생각의 꼬리 물기

캐릭터를 구상할 때는 가능한 한 다양한 각도에서 접근해보면 좋습니다. 처음에는 착하다, 나쁘다, 악랄하다, 활기차다, 까탈스럽다 같은 서술어가 머릿속에 떠오를 수도 있는데요. 이러한 서술어도 도움이 될 수는 있지만, 눈앞에서 어떤 그림이 그려지는 단어는 아닙니다. 착하고 나쁜 것은 어떤 모양일까요? 이러한 성격 특징을 담고 있는 요소, 즉, 작업 중인 내용을 시각적으로 표현하는 요소가 무엇이 있을지 떠올려보세요. 예를 들어, 욱하는 캐릭터를 디자인한다면 불꽃놀이, 격분한 황소, 폭탄 머리처럼 별안간 터지는 다른 무언가를 떠올려보세요. 이러한 요소에 착안해서 캐릭터를 만들면 어떨지 확인해보세요.

이 페이지: 브레인스토밍을 통해 캐릭터를 구상해볼 수 있습니다.

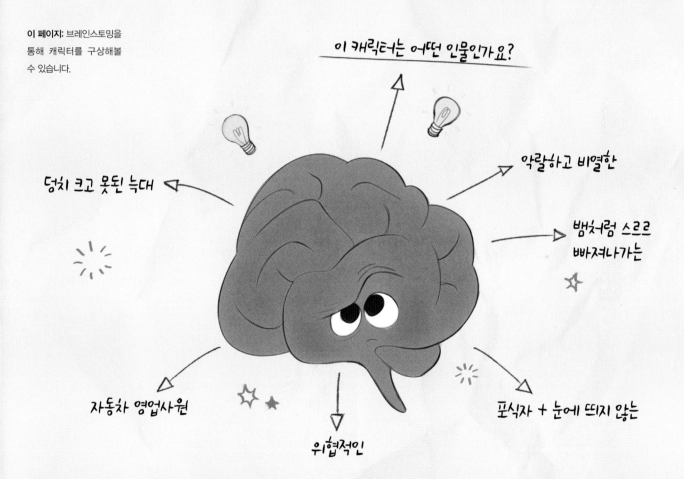

이 캐릭터는 어떤 인물인가요?

덩치 크고 못된 늑대

악랄하고 비열한

뱀처럼 스르르 빠져나가는

자동차 영업사원

위협적인

포식자 + 눈에 띄지 않는

실제 배우

캐릭터 디자인 시 저는 배우들의 이미지를 보면서 유용하다고 느낄 때가 많습니다. 캐릭터의 느낌을 정확히 담아낸 연기를 보면서 캐릭터의 독특한 버릇과 행동을 머릿속에 그리는데요. 미처 생각지 못했던 아이디어가 떠오르기도 합니다. 이 방식은 사람 캐릭터를 디자인할 때도 유용하지만 동물 캐릭터를 디자인할 때도 똑같이 유용합니다!

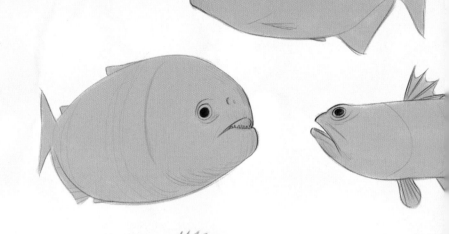

이유 있는 디자인

캐릭터가 어떤 인물인지 파악했다면 이제 몇 가지 참고자료를 살펴보고 아이디어를 그림으로 그려볼 차례입니다. 저는 캐릭터를 먼저 명확히 파악해두기를 좋아하는데 그래야 캐릭터의 배경을 바탕으로 참고자료를 고를 수 있기 때문입니다. 왜 이러한 참고자료를 골랐는지, 내 캐릭터에 잘 어울리는 이유는 무엇인지 또는 어울리지 않는 이유는 무엇인지 생각해보세요. 멋진 모양이 나올 것 같다고 무턱대고 디자인해서는 안 되며, 무언가 결정을 내릴 때는 언제나 그만한 이유가 있어야 합니다. 끊임없이 왜냐고 묻는 꼬마 아이의 목소리가 들린다고 상상해보세요.

이 페이지 위: 참고자료를 살펴보면서 캐릭터에 대한 이해도를 높이세요.

이 페이지 오른쪽: 참고자료를 살펴볼 때 눈에 들어오는 요소를 어떻게 활용할 수 있을지 생각해보세요.

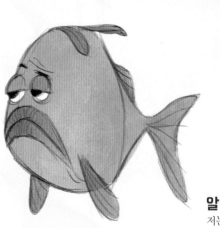

알맞은 참고자료

저는 해양 습지에서 은밀히 살아가는 섬뜩한 바다 괴물을 디자인하고 있으니 캐릭터는 주변 환경에 잘 녹아드는 느낌으로 만들고 싶습니다. 자연에서 위협하는 행동은 대개 포식 전략이 아니라 방어 전략이므로 밝고 위협적인 색상은 사용하지 않으려 합니다. 게다가 캐릭터들이 포식자 물고기인 만큼 현존하는 포식자 물고기 사이에서 형태의 유사점을 찾아보고 왜 그러한 형태여야 하는지 이해해보려 합니다. 참고자료를 찾으면서 나 자신에게 끊임없이 '누가, 왜?'라는 질문을 던져보세요.

형태 테마

이제 참고자료도 있고 캐릭터가 어떤 인물인지 생각도
해봤으니 디자인을 시작할 차례입니다. 지금부터 마주
하는 작업은 이상하게 모순된 면이 있는데요. 바로 단
체 캐릭터를 서로 비슷하게 디자인해야 하지만 그래도
서로 다른 캐릭터임을 구별할 수 있어야 한다는 점
입니다. 서로 구별되는 여러 캐릭터를 만드는 데 정말
좋은 방법은 형태를 활용하는 것입니다. 저는 형태를
디자인에 반드시 엮어내야 하는 하나의 테마나 시각
언어라고 보는 편입니다. 각 캐릭터를 가능한 한 단순
한 모양으로 표현해봤는데 이 모양이 디자인의 형태에
영향을 미칩니다. 이는 캐릭터의 전체 실루엣이 아니
라 그저 캐릭터의 에너지를 담아낸 하나의 모양일 뿐
입니다. 훨씬 더 추상적인 해석이죠. 이 모양을 보면 캐
릭터가 어떻게 움직이는지, 어떤 느낌의 에너지를 가
지고 있는지 등 캐릭터에 관해 감이 잡혀야 합니다.

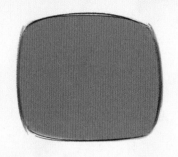

이 페이지 위: 캐릭터를
나타내는 추상적인 모양
으로 디자인을 시작해보
세요.

이 페이지 오른쪽: 단순한
모양에 캐릭터를 담아보
세요.

대비와 균형

캐릭터를 단순한 모양으로 정확히 표현해보세요. 지금은
디자인 내에서 다양한 요소의 비례를 균형 있게 맞출 방
법을 고민해보기에 좋은 단계입니다. 대비를 주면 모양을
강조하는 데 도움이 됩니다. 예를 들어, 저는 네 번째 바다
괴물이 상당히 통통하면 좋겠는데요. 둥그런 몸통에 비해
지느러미를 아주 작게 하면 통통함이 강조될 것입니다. 모
든 요소는 상대적입니다. 강조하고픈 요소가 무엇인지 파
악한 다음 다른 요소와 어떻게 대비를 줄 수 있을지 생각
해보세요.

탄젠트, 두 선 또는
두 면이 만나는 곳

탄젠트는 두 선 또는 두 면이 애매하게 만나는 지
점을 의미합니다. 이 지점에서는 정체된 듯한 느
낌이 들고 둘 중에 더 앞에 있는 것을 파악하기 힘
들어서 눈이 답답할 수 있습니다. 선 또는 면의 겹
침에 주의하면 이러한 답답함을 막을 수 있습니
다. 일반적으로 이렇게 선이나 면을 겹칠 때는 T
자 모양을 만듭니다. 그러면 더 앞에 있는 것이 무
엇인지 매우 명확히 드러납니다. 또한, 디자인 내
에서 깊이감을 주는 데도 도움이 됩니다.

형태의 심리학

여러 캐릭터의 형태를 저마다 다르게 만들면 사람들이 캐릭터를 보고 한눈에 구분할 수 있습니다. 또, 캐릭터가 어떤 성격일지 그 즉시 감을 잡을 수도 있습니다. 우리 인간은 형태를 특정 감정이나 가치와 연관 짓는 경향이 있습니다. 대개 삼각형은 날카롭고 활기차며 위험하다고 느끼는 데 반해 원형은 친근하고 부드러우며 무해하다고 느끼고 사각형은 안정적이며 견고하다고 느낍니다. 이를 살펴보는 또 다른 방법은 형태를 각으로 생각해보는 것입니다. 그러면 삼각형은 매우 날카로운 각으로, 원형은 부드러운 둥근 곡선으로 바뀝니다. 이러한 형태는 제 캐릭터의 지느러미에서 확인하실 수 있듯이 디자인의 다양한 요소에 영향을 미치는 훌륭한 토대가 됩니다. 그렇지만 규칙이 정해져 있지는 않으니 실험을 통해 자신의 캐릭터에 잘 어울리는 것을 찾아가세요.

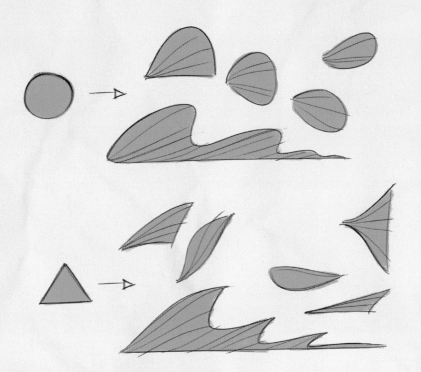

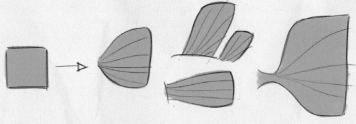

이 페이지 위: 어떤 기초 도형을 사용하느냐에 따라 디자인의 형태가 달라집니다.

이 페이지 오른쪽: 특정 형태를 특정 느낌과 연관 짓는 우리 인간의 특성을 알차게 활용해보세요.

형태를 선으로 감싸세요

형태에 윤곽선 처리를 하면 사람들이 그림을 보면서 해당 형체가 나를 향해 있는지, 등지고 있는지 등 상황을 파악하는 데 큰 도움이 됩니다. 일반적으로 형태의 표면에 원래부터 선이 있는 경우는 거의 없습니다. 옷이나 소품을 활용해 표면을 선으로 감싸서 사람들이 그림을 보며 동작을 명확히 알아볼 수 있도록 해보세요. 몇몇 동물은 이처럼 유용한 선을 태어날 때부터 가지고 있기도 합니다!

착한 물고기

나쁜 물고기

입체감

캐릭터는 실제로 평면 그림이므로 3차원의 세계를 살고 있음을 보여주려면 입체감을 가져야 합니다. 그렇기에 디자인한 형태가 모든 시점에서 괜찮아 보이는 것이 중요합니다. 이 말은 원이 아니라 구를, 정사각형이 아니라 정육면체를 디자인해야 한다는 의미입니다. 내가 그린 평면적인 선이 3차원 공간에서는 어떻게 보일지 늘 머릿속에 떠올려보세요. 형태 가운데로 선을 그려보면 도움이 되기도 합니다. 형태가 나를 향해 있는지, 등지고 있는지, 기울기가 어느 정도인지 등 자세의 방향을 잡기가 좀 어려우면 형태를 가로질러 중간선이나 축을 그려보면 좋습니다. 단순화하세요! 그러면 캐릭터의 입체감이 훨씬 더 잘 파악됩니다.

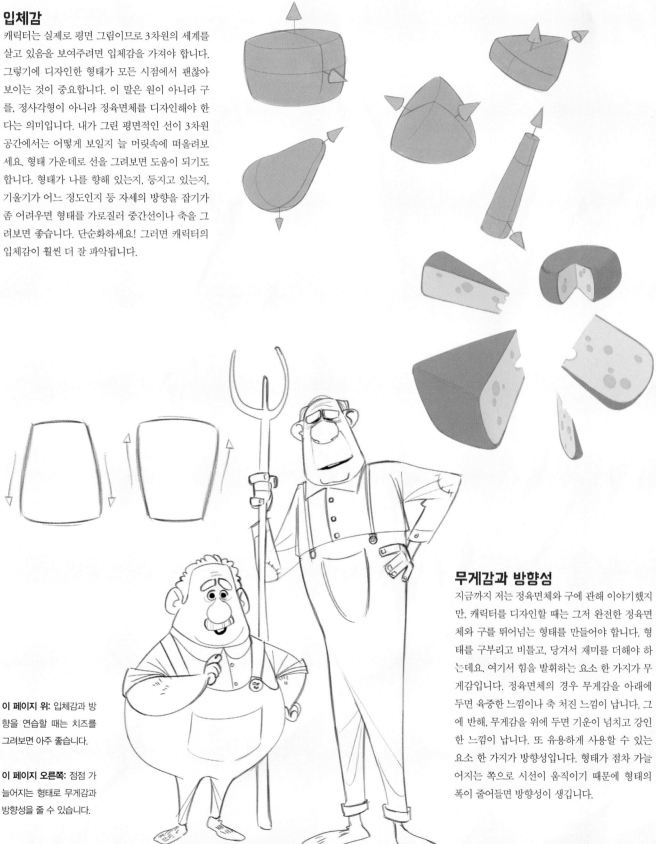

이 페이지 위: 입체감과 방향을 연습할 때는 치즈를 그려보면 아주 좋습니다.

이 페이지 오른쪽: 점점 가늘어지는 형태로 무게감과 방향성을 줄 수 있습니다.

무게감과 방향성

지금까지 저는 정육면체와 구에 관해 이야기했지만, 캐릭터를 디자인할 때는 그저 완전한 정육면체와 구를 뛰어넘는 형태를 만들어야 합니다. 형태를 구부리고 비틀고, 당겨서 재미를 더해야 하는데요. 여기서 힘을 발휘하는 요소 한 가지가 무게감입니다. 정육면체의 경우 무게감을 아래에 두면 육중한 느낌이나 축 처진 느낌이 납니다. 그에 반해, 무게감을 위에 두면 기운이 넘치고 강인한 느낌이 납니다. 또 유용하게 사용할 수 있는 요소 한 가지가 방향성입니다. 형태가 점차 가늘어지는 쪽으로 시선이 움직이기 때문에 형태의 폭이 줄어들면 방향성이 생깁니다.

캐릭터의 개성을 살리세요

이제 캐릭터 디자인의 기초를 탄탄하게 다졌으니 어떤 디테일을 더해야 캐릭터의 개성이 살아날지 고민해보세요. 캐릭터에 어떤 의상을 입히면 좋을지, 각 캐릭터를 차별화할만한 작은 요소는 무엇이 있을지 생각해보세요. 의상과 소품은 캐릭터의 개성을 부각시키고 캐릭터의 과거 이야기를 암시하기에 아주 좋은 방법입니다. 캐릭터가 새 옷을 걸치고 있는지, 낡은 옷을 걸치고 있는지, 의상이 캐릭터와 캐릭터의 이야기에 관해 사람들에게 어떤 내용을 전달하는지 생각해보세요. 캐릭터 디자인은 대부분 아이디어를 내놓고 해결책을 제시하는 일입니다. 우리가 할 일은 새로운 아이디어를 제안하기입니다. 캐릭터를 보완하고 한 단계 끌어올릴만한 재미있는 디자인 요소를 떠올려보세요.

본질이 남아있나요?

지금까지 저는 캐릭터를 일부 추상적으로 표현해서 보여드렸는데 이제부터는 이러한 원칙과 아이디어가 어떻게 캐릭터 그 자체로 탈바꿈하는지 살펴보시죠. 최종 디자인을 보시면 처음에 디자인해본 모양과 아주 유사함을 알 수 있습니다. 또한, 각기 다른 캐릭터에 전반적으로 다양한 형태를 어떻게 사용했는지도 확인하실 수 있는데요. 왼편의 장어 소년은 사방으로 뻗어 나가는 뾰족한 형태인 반면, 중간의 장어 소녀는 그보다 부드럽게 미끄러지는 형태로 만들었습니다. 초기의 원칙을 고수하면 개별 캐릭터를 더 일관적이면서도 무리 내 다른 캐릭터와 뚜렷이 구별되는 느낌으로 만드는 데 도움이 되니 처음 생각을 쭉 따라가세요!

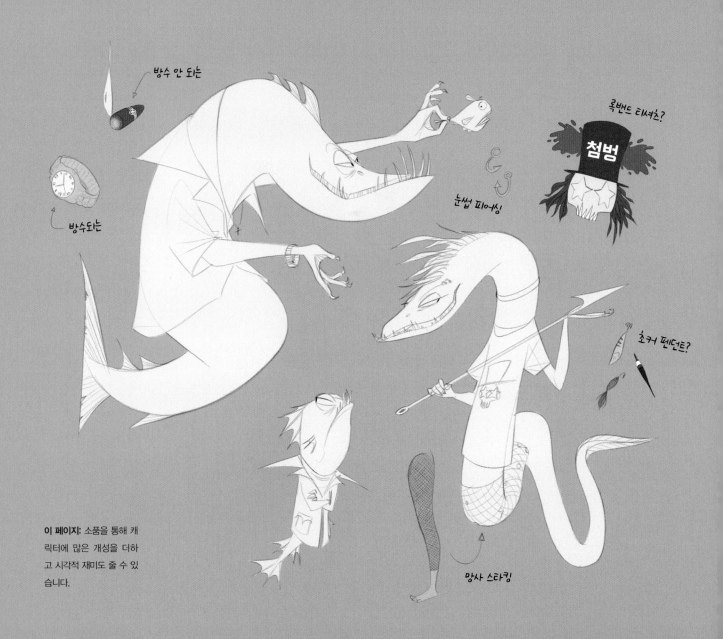

이 페이지: 소품을 통해 캐릭터에 많은 개성을 더하고 시각적 재미도 줄 수 있습니다.

평형을 맞추세요

때때로 캐릭터가 균형이 맞지 않는다는 느낌이 들수 있습니다. 예를 들어, 캐릭터의 머리를 크게 키우고 싶은데 막상 그렇게 해보니 캐릭터가 금방이라도 넘어질 듯한 모양이 되기도 합니다. 본능에따라 머리 크기를 줄여서 문제를 해결할 수도 있지만 다른 방법을 고려해볼 수도 있습니다. 바로평형 맞추기입니다. 머리의 무게감이 캐릭터의 몸앞쪽으로 쏠려있다면 시각적으로 다른 쪽에 무게감을 더해서 평형을 맞출 수 있습니다. 꼬리나 망토를 활용할 수도 있고 옆에 있는 귀여운 할머니처럼 머리 모양을 크게 부풀릴 수도 있습니다.

이 페이지 위: 평형 맞추기를 활용해서 캐릭터의 특색과 매력을 유지하세요.

이 페이지 왼쪽: 때로는 캐릭터가 무리 내 다른 캐릭터와 어울리지 않을 수 있지만 그래도 다른 프로젝트를 위해서 저장해두세요.

아이디어 쓰레기통

제가 바다 괴물 범죄조직을 위해 디자인한 캐릭터가 여기 두 개 더있는데요. 저는 참고자료를 살펴보다가 피라냐의 입에 '지긋이 나이 든 느낌'이 나서 마음에 쏙 들었습니다. 그래서 피라냐로 한쪽눈이 유리로 된 고참 조직원을 디자인해봤습니다. 하지만 다른 캐릭터들이 그보다 월등히 비열해 보여서 잘 어우러진다는 생각이 들지 않았습니다. 이에 더해 왼쪽 아래에 있는 캐릭터도 디자인해봤는데 앞서 본 장어 소녀 캐릭터와 실루엣이 상당히 비슷해 서로 잘구분되지 않는 바람에 애를 먹었습니다. 게다가 보고 있으면 「뮬란」에 나오는 무슈라는 용이 생각나더군요. 새로운 캐릭터를 디자인하고 있는데 딱히 바람직한 일은 아니죠!

잡다한 범죄조직

자, 여기 악랄한 바다 괴물 범죄조직이 나왔습니다! 제가 디자인하는 과정을
나눔으로써 여러분도 캐릭터 디자인 시 고려해야 할 다양한 측면을 명확히 파
악하실 수 있는 시간이었다면 좋겠습니다. 요약하자면, 저는 캐릭터 디자인에
서 다음 요소를 가장 중요하게 생각합니다.

이야기

서사와 배경 이야기는 캐릭터를 통해 사람들에게 무엇을 전달해야 하는지 알
려줍니다. 캐릭터는 해야 할 역할과 전달해야 할 이야기가 있으며 우리는 캐
릭터가 적합한 배역을 맡았는지 확인하는 일을 합니다. 캐릭터의 형태와 비례
를 디자인하면서 캐릭터의 서사와 잘 어울리는지 늘 확인하세요.

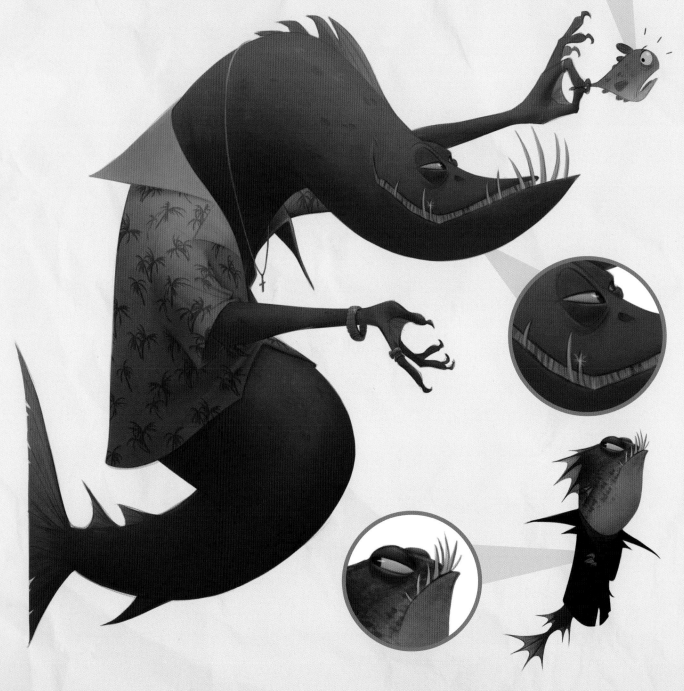

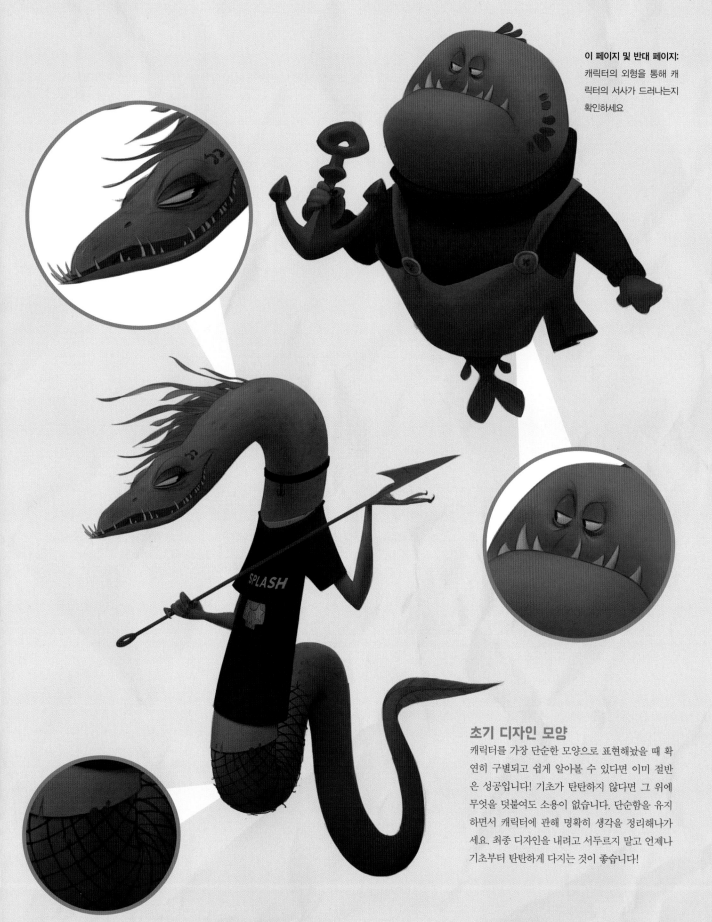

이 페이지 및 반대 페이지:
캐릭터의 외형을 통해 캐릭터의 서사가 드러나는지 확인하세요

초기 디자인 모양

캐릭터를 가장 단순한 모양으로 표현해놨을 때 확연히 구별되고 쉽게 알아볼 수 있다면 이미 절반은 성공입니다! 기초가 탄탄하지 않다면 그 위에 무엇을 덧붙여도 소용이 없습니다. 단순함을 유지하면서 캐릭터에 관해 명확히 생각을 정리해나가세요. 최종 디자인을 내려고 서두르지 말고 언제나 기초부터 탄탄하게 다지는 것이 좋습니다!

"캐릭터는 각자의 역할과 전달해야 할 이야기가 있습니다.
우리는 캐릭터가 적합한 배역을 맡았는지 확인하는 일을 합니다."

바짝 추격하기!

저스틴 로드리게스 JUSTIN RODRIGUES

클라이언트가 디자인 개요서에 제시해둔 한 세트의 단어를 바탕으로 캐릭터를 디자인하는 과정을 보여드리려 합니다. 제시된 단어는 '노신사'와 '형사', '폭로', '증거', '유머'인데요. 모두 제 전문 분야라는 것을 꼭 말씀드리고 싶습니다! 저는 탐정 이야기라면 시대와 장르 가리지 않고 다 좋아합니다. 사실 제가 가장 좋아하는 영화 중에 두 명의 형사가 한 팀을 이뤄 사건을 해결하는 1980년대의 연극적인 형사물도 몇 편 있습니다. 이번 장에서는 명확하고 쉬운 솔루션으로 첫걸음을 뗀 다음, 디자인 요구사항을 충족시키면서도 특색있고 구체적이면서도 재미있는 시각 아이디어를 만들어내는 방법을 알려드릴게요.

최종 이미지 © Justin Rodrigues

시작해봅시다

저는 어떤 일을 하든 우선 자료 조사, 자료 조사, 또 자료 조사부터 합니다! 이번 디자인 개요서를 보고 저는 1930년대와 1940년대 하드보일드 느와르 영화 속 형사를 번뜩 떠올렸습니다. 저는 이런 장르의 영화를 대단히 좋아하고 여기에 나오는 형사가 가장 보편적인 형사의 모습이라고 생각합니다. 그래서 핀터레스트에 들어가 보드를 하나 만들어 험프리 보가트와 긱 영, 로버트 미첨 등의 배우가 출연한 옛날 영화의 스틸컷을 모아봤습니다. 유튜브에서 클립을 이것저것 보면서 아이디어를 떠올려보기도 했습니다. 이렇게 모인 정보는 모두 제 머릿속 시각 정보 저장고에 알찬 아이디어를 더해줍니다. 이 아이디어는 제가 나중에 스케치를 시작하면 활용해볼 수 있습니다.

비스킷을 위한 여행

영어에서 '비스킷을 위한 여행'이라는 문구는 아무 이유 없이 떠나는 여행이라는 의미인데 확실히 제가 지금 가고 싶은 여행은 아닙니다. 저는 스케치하는 동안 제가 전하고자 하는 이야기를 끊임없이 떠올려보는데요, 사실 제가 글을 잘 쓰는 사람은 아니어서 스케치를 통해 많은 생각을 하는 편입니다. 그래서인지 하나의 그림이나 아이디어에 절대 안주하지 않습니다. 이 단계에서는 빠른 속도로 러프 스케치를 하고 또 하면서 머릿속 데이터 은행을 텅텅 비우려고 합니다. 최종 일러스트를 만들어내기보다는 이야기와 캐릭터를 탐구하는 마음으로 스케치를 합니다. 때로는 아무런 준비 없이 같은 자세나 디자인을 여러 번 그려서 고쳐보기도 합니다. 마음에 드는 러프 스케치는 대개 나중에 컴퓨터로 깔끔하게 정리하고 채색하려고 남겨둡니다.

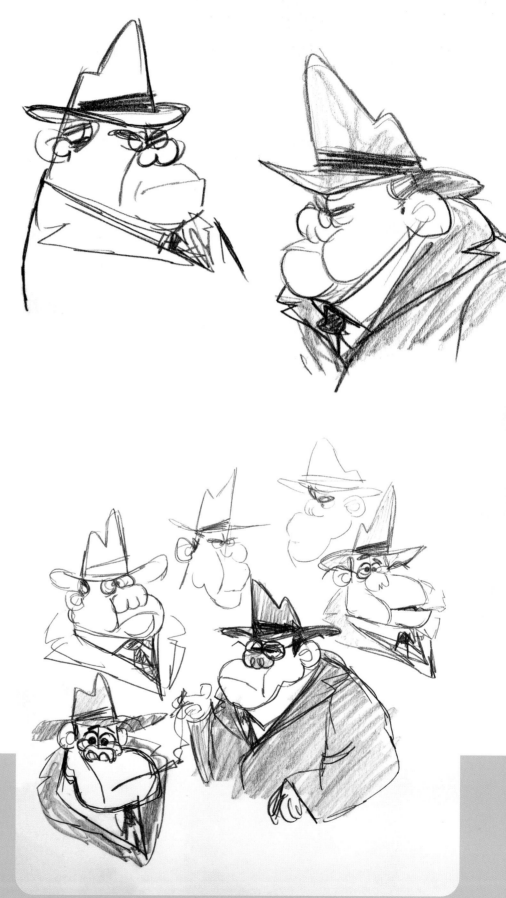

이 페이지 위: 클라이언트의 디자인 개요서를 읽은 후 처음 해본 스케치 두 장

이 페이지 아래: 제가 전형적으로 하는 러프 스케치입니다.

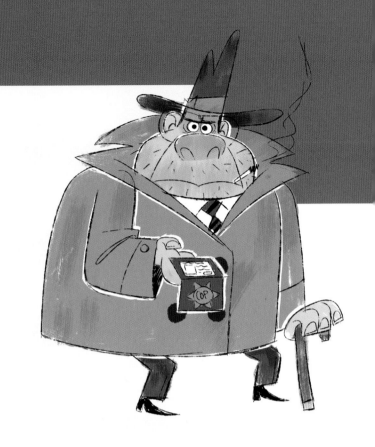

달리는 말에 채찍질하기

아이디어에 바닥이 드러나기 시작하면서 1930년대나 1940
년대 느와르 형사로는 할 수 있는 일이 많지 않겠다는 생각
이 들었습니다. 아이디어가 새롭지 않고 지루하며 뻔하다
는 느낌이 들었죠. 그러다가 제가 아이디어를 충분히 생각
해보지 않았음을 깨달았습니다. 가능성은 무궁무진한데 말
이죠! 저는 형사에 관해 자료 조사를 조금 해보고 먼저 예상
한 바에 너무 과하게 의지하고 있었습니다. 이럴 때는 문제
를 반대편에서 접근해보고 현재 방향에서 벗어나 실마리를
얻으려 노력합니다. 지금 캐릭터를 디자인하면서 주로 종이
에 연필이나 잉크 조금, 색연필 조금만 써서 그림을 그려보
고 있는데요. 저는 이 단계에서 컴퓨터로 작업을 하면 아이
디어나 그림을 너무 빨리 내다 버리거나 속도가 느려지면서
가라앉는 경향이 있습니다.

이 페이지 위: 방향을 바꾸기로 결정하기 전에 조금 더 발전시켜본 원래 디자인

이 페이지 아래: 이 아이디어를 개시해보면서 나온 초기 얼굴 스케치

반대 페이지 위: 1980년대로 가닥을 잡은 후 해본 스케치 중 하나

반대 페이지 아래: 1980년대에 영감을 받아 더 탐구해본 형사

바보 같은 이야기를 만들어요!

저는 다른 각도에서 문제에 접근해봐야겠다고 결심하고 「베버리 힐스 캅」
(Beverly Hills Cop)과 「리썰 웨폰」(Lethal Weapon), 「마이애미 바이스」(Miami
Vice)처럼 제가 즐겨보는 다른 형사 영화에 관해 생각해봤습니다. 1980년대
형사 영화의 분위기를 굉장히 좋아하기 때문에 이쪽 길로 가보기로 마음을 정
했습니다. 그리고 다시 한번 아이디어를 가능한 한 많이 다양하게 여러 번 반
복해서 그려봤습니다.

이야기의 배경은 현재인데, 주인공이 1980년대에 아주 잘 나갔던 형사로서
지금도 그 시절의 영광에 미련을 버리지 못한다거나, 1986년 페라리 테스타
로사 모델을 아직도 몰고 다닌다거나, 1980년대에 「마이애미 바이스」에서 영
향을 받아 지금까지 그런 옷차림으로 다닌다거나 하면 어떨까 싶습니다. 이제
아이디어가 마구 샘솟네요.

영화를 만들어보세요

이 시점에서 저는 방향이 정해졌다는 생각이 들었습니다. 이 과정은 마치 안경원 의자에 앉아 시력 검사를 받는 느낌인데요. 아이디어가 흐릿해지기 시작하면 그림을 한 장 한 장 그려봅니다. 렌즈의 도수를 하나하나 낮춰가듯 아이디어가 조금씩 선명해집니다. 그림을 그리면서 주인공의 고정된 자세와 더불어 구체적인 순간도 머릿속에 그려봤습니다. 일러스트를 하나 그리는 것이 아니라, 캐릭터를 디자인하고 있으니까요. 솔직히 말씀드리면 이 단계에서 저는 최종 이미지는 딱히 신경 쓰지 않고 그저 이 캐릭터가 어떤 인물인지만 전달하려고 합니다. 이렇게 하면 이야기에 집중하게 돼서 보기 좋기만 한 디자인을 하지 않는 데 도움이 됩니다. 저는 이때 한 편의 영화가 머릿속에서 재생된다고 상상했습니다. 그림을 그려가면서 이야기가 전개되고 디자인 개요서에 있던 단어에 관해서도 생각해봅니다. 그래서 증거는 무엇인지, 캐릭터가 이 사건을 어떻게 해결하려고 하는지, 폭로는 어디서 이뤄지는지 생각해봤습니다.

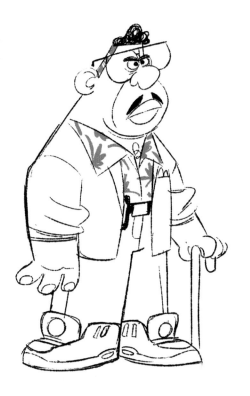

라이프 드로잉

라이프 드로잉은 학문적으로나 기술적으로나 매우 중요합니다. 해부학과 인체 구조에 관해 알려주기에 예술적인 관점으로만 놓고 봐도 매우 중요합니다. 하지만 실제 사람을 보고 그린다는 것은 그 사람의 특징에 관한 연구에 가깝습니다. 카페, 레스토랑 등 집 근처 공간에서 그림을 그려보면 현실 세계를 살아가는 사람들에게 느긋하게 주의를 기울이게 됩니다. 이는 우리가 만들어야 하는 캐릭터에 특별함을 더하고 캐릭터를 보는 사람들에게 진정성을 전하는 데 도움이 됩니다.

속임수에 빠지지 마세요

'1980년대 형사'라는 테마를 계속해서 탐구합니다. 캐릭터는 1980년대 형사답게 하와이안 셔츠에 정장 재킷을 입고 소매를 걷어붙였습니다. 예전에 신던 리복 신발을 지금까지 신고 있다면 어떨까요? 저는 형태와 의상을 탐구하면서 아이디어를 어느 정도 메모해두려고 노력합니다. 그때 아래와 같은 세부 사항도 생각해보는데요.

- 캐릭터의 나이는 몇 살로 하고 싶은지
- 나이에 따른 제약은 어느 정도인지
- 지팡이를 가지고 다니는지
- 이 내용을 이야기에 녹여낼 수 있는지

이러한 세부 사항은 전부 아이디어를 시각적으로 디자인하는 데 영향을 줍니다. 이러한 질문에 더 정확히 답할수록 더 좋은 캐릭터 디자인이 나옵니다.

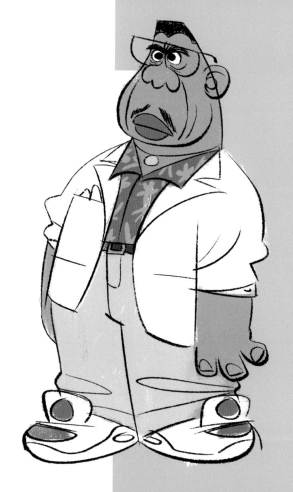

꼬치꼬치 캐묻기

저는 구체적인 디테일로 들어가면서 캐릭터 디자인에 관해 더 많이 생각해봅니다. 이러한 작업은 보통 유기적으로 동시에 진행됩니다. 지금은 전반적인 것부터 시작해 구체적인 요소 순서로 작업하고 있는데요. 이야기의 세부 사항을 좁혀나가기 시작하니 이제 디자인이 뚜렷이 보이기 시작합니다. 지금까지 제가 만든 디자인은 대부분 '노인'의 느낌이 나지는 않았습니다. 저는 이 새로운 문제를 해결하려고 조사해둔 자료도 보고 개인적인 경험도 활용해봤습니다. 저희 할아버지를 떠올려보면서 신체 비율은 어땠는지, 어떤 옷을 입으셨는지 생각해보고 이를 디자인에 담았습니다. 디자인은 문제를 해결하는 일이며 때로는 직접 형사 역할을 하기도 해야 합니다. 질문 한 세트에 답하면 더 많은 의문이 생겨나기 때문입니다.

이 페이지: 캐릭터에 노인의 모습을 더 많이 담으려 노력해봤습니다.

반대 페이지 위: 캐릭터가 범인과 대면하는 순간을 스케치해봤습니다.

반대 페이지 아래: 캐릭터에 트로피컬 프린트와 반바지를 입히니 「마이애미 바이스」의 장면 같다기보다는, 그냥 휴가를 떠난 느낌이 나네요.

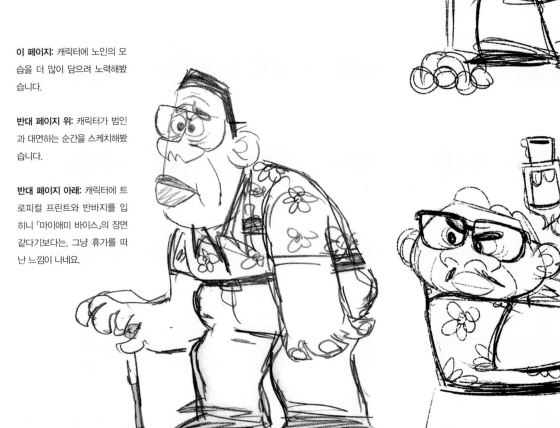

실험하기

저는 디자인 과정을 진행하면서 각양각색의 도구로 실험해보는 일을 대단히 좋아합니다. 여러 기법을 실험적으로 써보면서 평소 잘 쓰던 편안한 방식에서 벗어나 보세요. 종이나 디지털 기기로 콜라주도 해보세요. 콜라주를 할 때는 커다란 형태를 꼭 머릿속으로 그려봐야 하는데 그러다 최종 색상이나 패턴이 떠오르는 행복한 우연이 생기기도 합니다. 잉크나 두툼한 마커펜도 써보세요. 잉크는 한번 칠하면 바꿀 수 없으니 왠지 모를 결단력이 생깁니다. 촉이 뭉툭할수록 디테일에 대한 집중도가 떨어지면서 큰 그림이 더 선명하고 정교해지기도 하죠.

성난 파도 위의 살인!

저는 1980년대, 마이애미 바이스, 트로피컬이라는 테마를 탐구하면서 머릿속으로 이야기를 더욱 구체적으로 만들기 시작했습니다. 주인공은 퇴직한 스타 형사인데 크루즈 여행을 하다가 누군가 갑자기 살해됩니다. 주인공은 범인을 수색하다가 크루즈의 선장이 다른 나라로 불법 화물을 밀수출하고 있음을 알게 됩니다. 이 부분이 폭로에 해당하죠. 이처럼 줄거리가 달라지니 디자인 방향도 약간 달라졌습니다. 이제 1980년대의 젊은 형사 대신 야자수가 그려진 바캉스용 옷을 입은 형사를 그려봤습니다. 형태와 비율도 나이 든 노신사의 느낌이 더 나도록 바지를 명치 아래까지 끌어올려 상체를 줄였습니다. 저희 할아버지는 키가 작고 풍채가 당당한 분이셨는데 지금 이 느낌을 살려보고자 합니다.

옷을 입혀보세요

의상은 캐릭터 디자인에서 매우 중요한 단계입니다. 저는 할아버지들이 크루즈 여행을 할 때 어떤 옷을 입을지 탐구해봤습니다. 시험적으로 캐릭터에 하와이안 셔츠와 리넨 바지를 입혀봤는데 '형사'라는 느낌이 확 살지는 않았습니다. 그래서 경찰 휘장을 달고 총도 쥐 봤습니다. 길을 잃은 기분이 좀 들었는데 저는 이럴 때마다 다시 자료 조사로 돌아갑니다. 이제 이야기를 완전히 확정했으니 의상 디테일을 구체적으로 조사해볼 차례입니다.

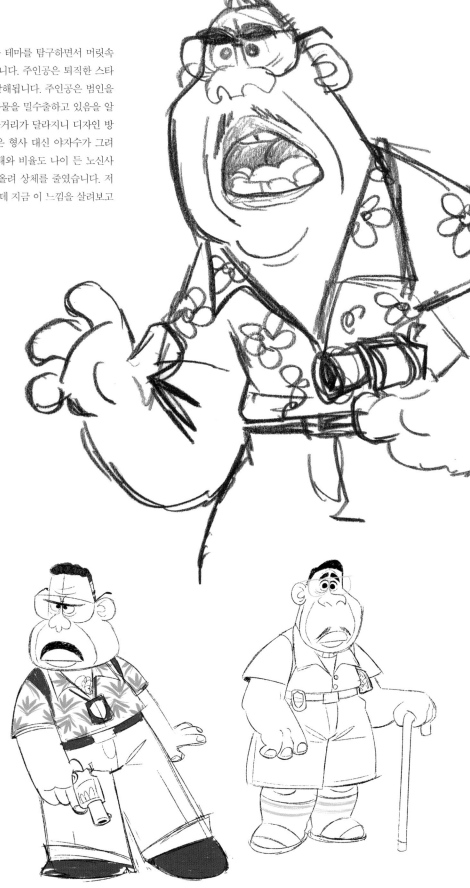

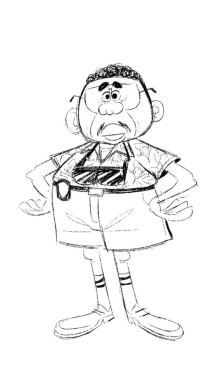

오늘의 색상

디자인 기준을 몇 가지 정한 뒤에는 러프 스케치로 돌아가 발전시킬 만한 디자인이 있는지 살펴보았습니다. 그러던 중 이 러프 스케치를 발견했습니다. 형태와 개성이 훌륭해서 다음 단계로 발전시켜봤습니다. 스케치를 아주 대충 한 다음 컴퓨터로 채색해보는 편이 오히려 빠르고 수월할때가 있습니다. 채색해보고 마음에 들면 나머지부분에 살을 붙이고 좀 더 확실하게 만듭니다.이렇게 빠르게 만들어본 머리 스케치에서 마음에 드는 면이 몇 군데 있기는 했는데요. 머리 모양에서 군인 느낌이 나서 경찰이나 형사에 잘 어울릴 듯하지만 그래도 좀 과한 면이 있네요. 멋쟁이 또는 터프가이 느낌이 납니다.

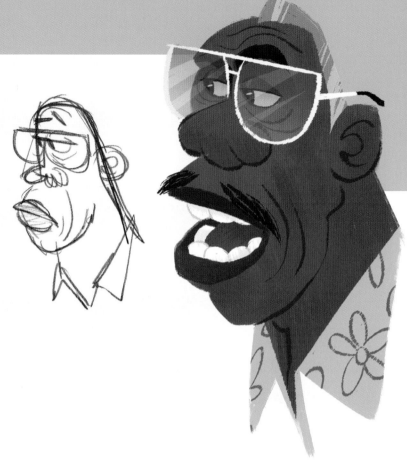

"완전체 캐릭터로
만들어보면서
이야기 중심으로
자세를
더 탐구해봅니다"

바짝 추격하기

지금까지 구상했던 것은 전부 그림으로 완성했으니 완전체 캐릭터를 만들어보면서 이야기를 중심으로 자세를 더 탐구해봅니다. 앞서 대충 떠올려보고 마음에 들었던 자세 몇 가지에 살을 붙이면서 동시에 비례와 의상, 표정도 탐구해봅니다. 최종적으로 선택할 디자인이 아니라고 하더라도 힘을 빼고 그리다 보면 최종 디자인에 점차 가까워집니다. 이 가운데 일부는 최종 결과물과 거의 비슷하네요.

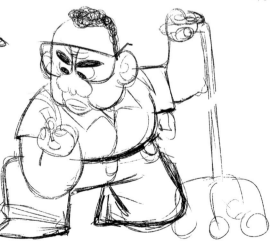

이 페이지: 이전 디자인 과정에서 그렸던 머리 스케치 중 마음에 든 것에 빠르게 색상을 넣어봤습니다.

이 페이지 아래: 이야기와 어울리는 자세

반대 페이지: 앞서 자료 조사한 색상을 활용해서 색상을 탐구해봤습니다.

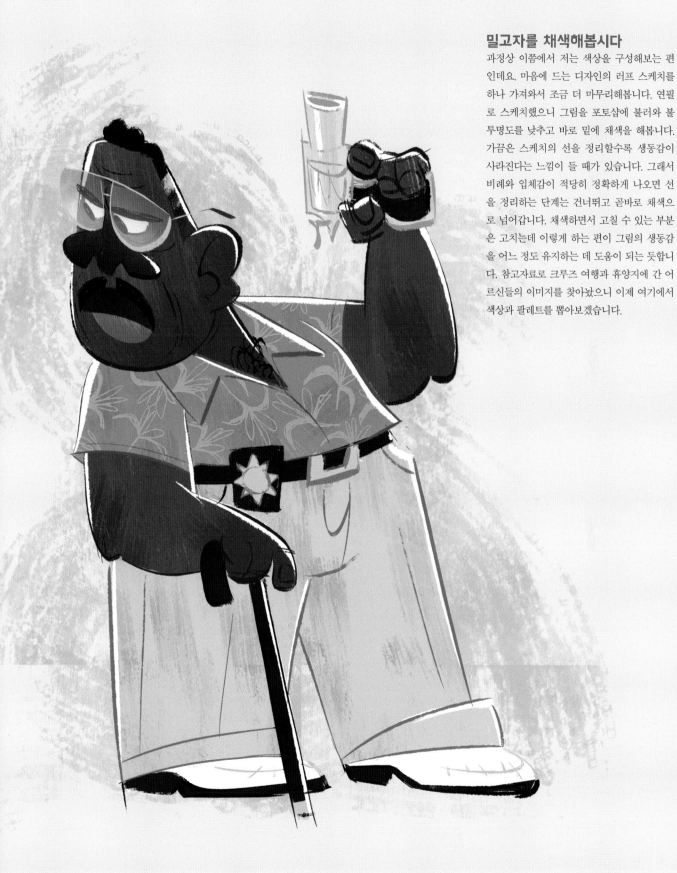

밀고자를 채색해봅시다

과정상 이쯤에서 저는 색상을 구성해보는 편 인데요. 마음에 드는 디자인의 러프 스케치를 하나 가져와서 조금 더 마무리해봅니다. 연필 로 스케치했으니 그림을 포토샵에 불러와 불 투명도를 낮추고 바로 밑에 채색을 해봅니다. 가끔은 스케치의 선을 정리할수록 생동감이 사라진다는 느낌이 들 때가 있습니다. 그래서 비례와 입체감이 적당히 정확하게 나오면 선 을 정리하는 단계는 건너뛰고 곧바로 채색으 로 넘어갑니다. 채색하면서 고칠 수 있는 부분 은 고치는데 이렇게 하는 편이 그림의 생동감 을 어느 정도 유지하는 데 도움이 되는 듯합니 다. 참고자료로 크루즈 여행과 휴양지에 간 어 르신들의 이미지를 찾아놨으니 이제 여기에서 색상과 팔레트를 뽑아보겠습니다.

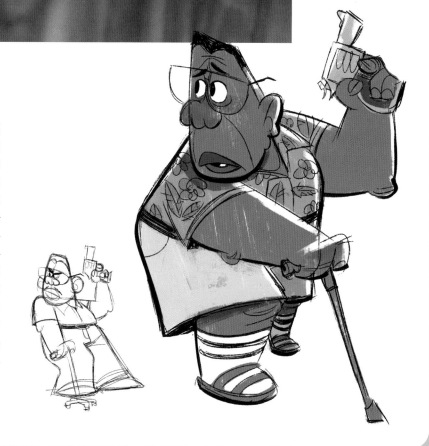

범인을 궁지로 몰아넣기

저는 자세를 대강 그려보던 중 문득 최종 디
자인을 발견했습니다. 자세가 굉장히 재미
있고 흥미로웠습니다. 얼굴과 머리 디자인
이 마음에 들어서 전체 디자인의 비례와 형
태만 발전시키면 됐는데, 저는 캐릭터의 엉
덩이를 넓혀서 몸을 더 삼각형 모양으로 만
들었습니다. 제 안의 디자이너 선생님은 통
넓은 반바지에 가느다란 다리를 그려 넣자
고 했지만, 그러면 커다란 몸통을 지탱하지
못할 것 같다는 생각이 들었습니다. 그래서
다리와 발을 두툼하게 그려서 안정감을 더
하고 캐릭터의 건강이 좋지 않음을 넌지시
보여주기로 정했습니다. 지금 캐릭터는 단
서를 찾으려고 이 방, 저 방 살금살금 돌아
다니며 범인을 궁지로 몰아넣고 있네요!

이 페이지 및 반대 페이지:
최종 디자인 작업 중입니다.

이 페이지 위: 앞서 해둔 스
케치 하나에서 영감을 받아
최종 디자인을 활용해 처음
으로 이야기에 어울리는 자
세를 만들어봤습니다.

일 잘하는 경찰

저는 '최종' 디자인을 결정하면 이야기에 특화된 자세를 몇 가지 만들어봅니다. 마음에 들었던 러프 스케치를 몇 가지 활용해서 새로운 최종 디자인에 자세를 적용해보는 거죠. 캐릭터가 크루즈에서 일어난 살인 사건을 해결하려고 하면서 어떤 자세를 취할지 생각해봤는데요. 캐릭터는 숨겨둔 불법 화물을 창고에서 발견했으나 나이가 나이인지라 지팡이에 의지해 한쪽 무릎을 꿇고 앉아 화물의 정체를 확인해야 할 것 같았습니다. 특히 총을 얼추 35년 동안이나 사용하지 않은 상태에서, 지팡이를 짚은 채로 총을 사용한다면 자세가 이렇게 되지 않을까 싶었습니다.

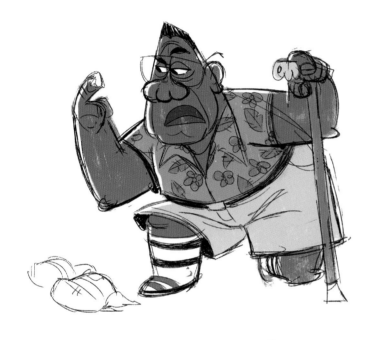

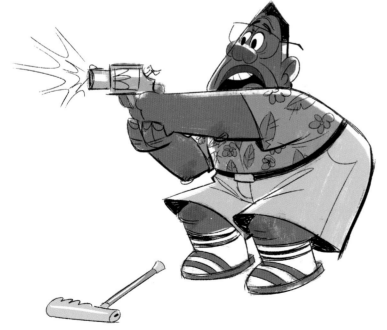

"저희 할아버지는 늘 그러데이션 렌즈가 들어간 시력 교정 선글라스를 쓰고 다니셨기에 캐릭터에도 비슷한 선글라스를 씌워봤습니다."

수고하셨습니다!

뜻밖에도 자세가 최종 그림보다 먼저 완성됐습니다. 저는 퇴직한 형사 캐릭터를 '영웅 자세'로 그리고 싶었고 여기서 앞서 했던 색상 구성과 스타일 탐구, 러프 스케치가 모두 모여 정점을 이뤘습니다. 저는 러프 스케치를 하나 가지고 와서 그 위에 모든 요소를 모아 그렸습니다. 그다음 실루엣을 채색하고 포토샵에서 각기 다른 레이어를 열어 실루엣 위에 디테일을 점점 추가했습니다. 앞서 만들었던 색상 구성 중 하나가 마음에 드는 분위기라 이를 사용하기로 했습니다. 저희 할아버지는 늘 그러데이션 렌즈가 들어간 시력 교정 선글라스를 쓰고 다니셨기에 캐릭터에도 비슷한 선글라스를 씌워봤습니다. 또한, 제 생각에 캐릭터가 신경 써서 양말을 나머지 옷과 맞출 인물은 아닌 듯해 감청색과 다홍색을 양말에 넣었습니다. 캐릭터가 일을 잘 끝낸 후 다시 갑판 위에 올라왔군요!

이 페이지 왼쪽: 이야기에서 영감을 받은 자세로 그려본 디자인

반대 페이지: 할아버지가 쓰셨던 독특한 선글라스를 씌워본 최종 영웅 자세

최종 이미지 © Justin Rodrigues

사랑이
피어오르네요

누르 소피 NOOR SOFI

캐릭터의 상호작용을 보여주면 캐릭터의 관계성을 사람들에게 전달할 수 있습니다. 이번 장에 서는 이야기를 통한 관계 전달에 제가 어떻게 접근하는지 보여드리려 합니다. '로맨틱한' 상호 작용을 주제로 삼고, 디지털 도구를 이용해 작업할 때 도움이 될만한 기술과 정보를 알려드리 고자 합니다. 특히 레이어 효과를 사용해 그림의 색상을 한결 힘있게 구성하는 방법을 자세히 살펴보겠습니다.

번쩍 튀는 불꽃

어떤 아이디어를 탐구할 때는 제일 먼저 간단한 목록을 작성
해보면 좋습니다. 이 작품의 전반적인 테마는 '로맨스'이니
모든 요소가 그에 맞춰 움직여야 합니다. 스케치를 시작하기
전에 목록을 작성해보면 아이디어를 더 빠르게 발전시키고
콘셉트를 좁혀나가는 데 도움이 됩니다. 또한, 이를 기회 삼
아 해당 테마에 관해 처음에는 미처 생각지 못했던 여러 가
능성을 발견해볼 수도 있습니다. 아이디어가 바닥나고 있다
는 생각이 들면 시간을 내서 영화와 책, 사진을 보고 영감을
얻어보세요.

로맨틱한 상호작용에 관한 아이디어:

- 그네에 앉아 있는 연인
- 소녀에게 꽃 한 송이를 건네는 소년
- 달리기하는 소년과 소녀
- 영화 시청 중인 연인
- 포옹하기 직전
- 키스 중
- 같이 저녁 먹는
- 갑작스런 볼 뽀뽀
- 휘청이다 남자에게 안기는
- 함께 춤추는
- 말에 탄 연인
- 우산 속 연인

이 페이지 위: 머릿속에
떠오르는 아이디어를
전부 쭉 나열해보세요.

최종 이미지 © Noor Sofi

첫인상

목록에서 가장 마음에 드는 아이디어로 아주 작고 빠르게
썸네일 스케치를 몇 가지 해보세요. 이때 썸네일 스케치
는 완벽하게 할 필요는 없고, 작품으로 만들면 어떨지 감
을 잡을 수 있는 정도면 충분합니다. 이 단계는 어느 아이
디어가 시각적인 측면에서나 이야기 전달 측면에서나 가
장 매력적인지 확인해보기에 좋은 기회입니다. 글로 적어
놨을 때는 좋은 아이디어 같았는데 막상 그림으로 옮겨보
니 특별히 멋이 없을 수도 있습니다. 마찬가지로 목록에서
는 크게 눈에 띄지 않았는데 그림으로 보니 더 눈길이 가
는 아이디어도 있을 수 있습니다.

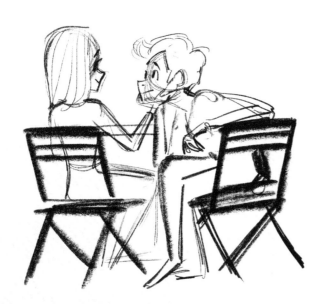

참고자료

진정성 있고 공감할 수 있는 디자인을 만들어내
려면 실제 사물이나 참고자료를 보고 그림을 그
리는 편이 언제나 가장 좋습니다. 그림을 아직 배
우는 중이라면 특히 인체 구조에서 실수하기 쉽
습니다. 참고자료를 활용하면 더 정확한 그림을
그리고 작화 실력을 한 단계 끌어올리는 데 도움
이 됩니다. 인터넷에서 딱 맞는 참고자료를 찾으
려면 시간이 오래 걸릴 수 있으니 내 사진을 직접
찍어서 참고자료로 써봐도 좋습니다.

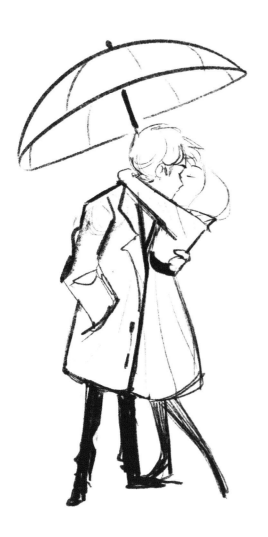

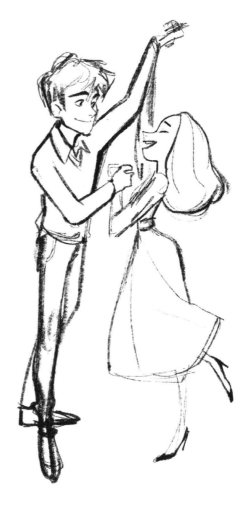

반대 페이지: 글로 적어둔 아이디어를 빠른 속도로 조그맣게 그려보세요.

이 페이지: 썸네일 스케치를 다듬어서 가장 좋은 것을 하나 정해보세요.

더 가까이 다가가기

이 단계에서는 작업해봐도 괜찮을 듯한 썸네일 스케치가 여러 개 있을 수 있습니다. 상황이 이렇다면 시간을 들여서 가장 마음에 드는 썸네일을 더 확실한 스케치로 발전시켜보세요. 그러면 완전한 그림으로 만들어볼 스케치를 정하는 데 도움이 됩니다. 저는 여기 있는 스케치 세 개를 발전시켜본 다음 테이블에 앉아 있는 연인 사이의 오묘한 기류가 가장 매력적으로 느껴져서 이 스케치를 골랐습니다.

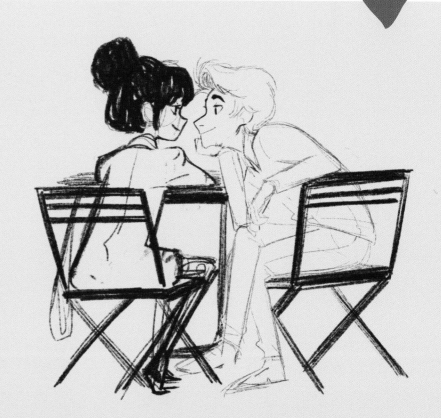

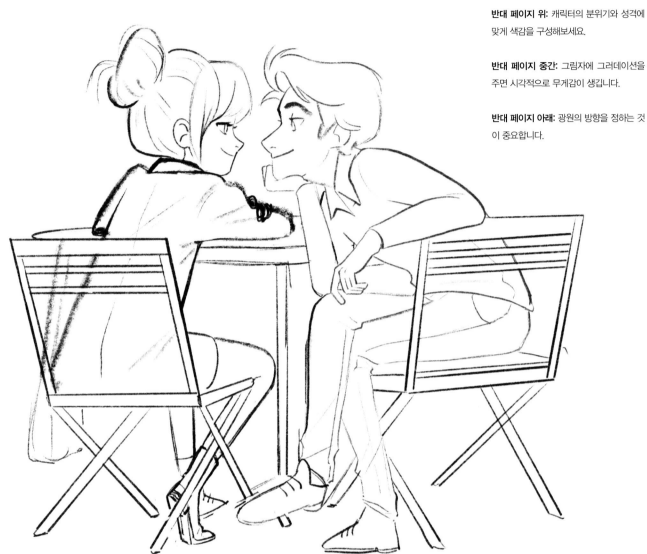

이 페이지: 채색하기 전에 선을 깔끔하게 정리하고 마무리하세요.

반대 페이지 위: 캐릭터의 분위기와 성격에 맞게 색감을 구성해보세요.

반대 페이지 중간: 그림자에 그러데이션을 주면 시각적으로 무게감이 생깁니다.

반대 페이지 아래: 광원의 방향을 정하는 것이 중요합니다.

선 따기

제대로 작업해볼 스케치를 하나 골랐으니 이제 이 스케치를 붙잡고 선을 명확하게 정리할 차례입니다. 저는 발전시킨 썸네일 스케치의 느낌이 마음에 들어도 늘 시간을 들여서 스케치를 다시 해봅니다. 여러분도 이렇게 스케치 위에 그림을 다시 그려보면 더 잘 그려지는 부분이 나와서 깜짝깜짝 놀라실 거예요. 선을 따고 모서리를 깔끔하게 정리하며 비례가 모두 적절한지 확인하세요. 저는 윤곽선을 따로 살리지 않을 예정이지만 그래도 채색하기 시작할 때 선이 길잡이 역할을 하니 정리가 필요합니다.

사랑의 색

그림의 밑색을 칠해볼 차례입니다. 밑색을 채색하려면 선을 딴 스케치의 불투명도를 낮게 조절하고 그 아래에 새 레이어를 만드세요. 지금은 빛을 어떻게 할지 신경 쓰지 말고 작품 속의 사물과 캐릭터에 대강 색만 입혀보세요. 저는 예시로 삼은 이 그림에, 자연이 떠오르는 차분한 어스 톤의 색감을 사용해 성숙하고 지적인 분위기를 더하기로 했습니다. 색감을 구성하는 데 아이디어가 필요하다면 다른 예술 작품을 찾아보며 영감을 얻으세요.

무게감 주기

새 레이어를 만들어서 혼합 모드를 곱하기로 설정하세요. 이 레이어는 음영 레이어로 쓸 예정입니다. 그 후 음영의 색상을 고르세요. 저는 이 작품을 위해서 채도가 낮은 마젠타색을 골랐습니다. 그레이디언트 도구나 에어브러시 도구를 써서 불투명도를 낮게 조절하고 아래에서 위 방향으로 캐릭터 머리끝까지 그러데이션을 줬습니다. 어두운 색상은 무겁게 느껴지는 경향이 있어서 작품에 무게감이 생겼습니다.

그림자와 빛

다음 레이어는 캐릭터의 그림자 형태를 명확히 보여주는 데 쓰려고 합니다. 레이어를 하나 더 만들어서 곱하기로 설정하고 일반 잉크 브러시로 그림자 형태 안을 칠하세요. 그림자 형태를 더 그럴듯하게 하려면 광원과 빛의 방향을 고민해봐야 합니다. 이 작품에서 광원은 태양이며 그림 구도상 왼쪽 위에 있습니다. 그림자를 디자인할 때는 빛을 받는 사물의 움직임 방향이 드러나야 합니다. 예를 들어, 여자의 머리카락에 빛이 닿으면 머리카락을 틀어 올린 방향으로 그림자가 져야 합니다. 옷의 주름도 이와 동일한 방법을 써서 처리합니다.

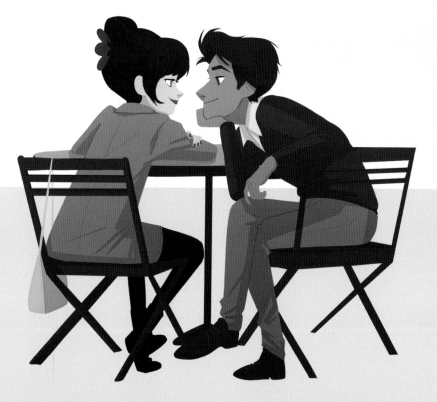

"그림자의 경계선이 늘 또렷하지는 않고, 서서히 사라질 수도 있습니다."

경계선을 부드럽게

그림자 형태를 잡은 뒤에는 경계선 중에 너무 두드러져 보이는 곳이 몇 군데 있을 수 있습니다. 그림자의 경계선이 늘 또렷하지는 않고, 서서히 사라질 수도 있습니다. 굴곡진 사물이나 광원에서 멀리 떨어진 사물의 경우 그림자의 경계선이 대체로 부드럽습니다. 이 작품의 경우 캐릭터의 신체에 굴곡진 부분이 있으니 이 부분의 그림자는 부드럽게 처리해야 합니다. 저는 에어브러시 지우개 도구를 써서 굴곡진 부분에 생기는 그림자의 경계선을 살살 문질러서 없앴습니다.

이 페이지: 대비감을 줄이니 그림자로 시선이 덜 갑니다.

반대 페이지: 시간을 들여 광원의 방향을 파악해보세요.

레이어 효과

저는 이 디자인에 하이라이트를 더하고 빛을 주려고 추가 효과를 활용했지만, 색상 닷지나 스크린 등 다른 조명 효과를 사용해보서도 좋습니다. 두려워하지 말고 여러 가지로 실험해보세요. 디지털 기기로 채색할 때는 이런저런 실험을 해보면 작품이 더 발전하는 계기가 될 수 있습니다.

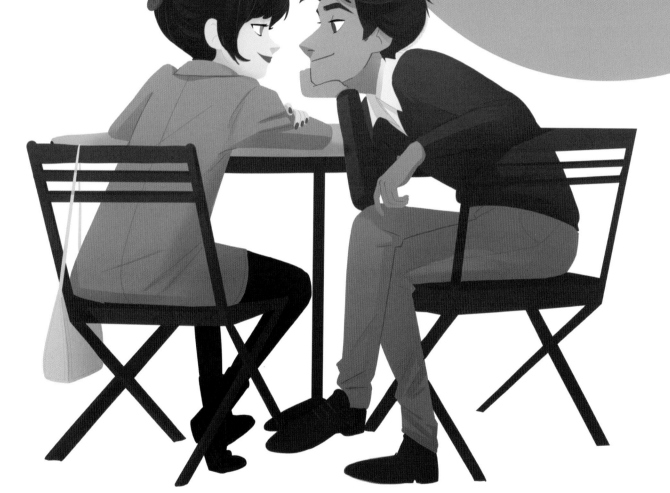

내 인생의 하이라이트

이제 하이라이트 그러데이션을 넣을 차례인데요. 앞서 만들었던 그림자 그러데이션과 반대되는 방향으로 위에서 아래로 그러데이션을 넣으려 합니다. 새 레이어를 만들어서 추가 모드로 설정하고 광원과 연결감이 있는 색을 사용합니다. 저는 태양을 표현하려고 따뜻한 주황색을 골랐습니다. 그림자 그러데이션을 만들 때처럼 그레이디언트 도구 또는 에어브러시 도구를 사용하세요.

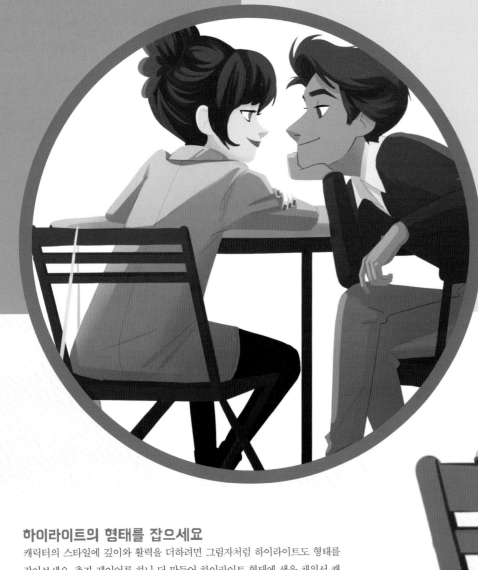

이 페이지: 하이라이트의
형태를 정하세요.

반대 페이지: 하이라이트의
경계선을 부드럽게 처리해
서 시선 분산을 줄이세요.

하이라이트의 형태를 잡으세요

캐릭터의 스타일에 깊이와 활력을 더하려면 그림자처럼 하이라이트도 형태를
잡아보세요. 추가 레이어를 하나 더 만들어 하이라이트 형태에 색을 채워서 캐
릭터에 빛이 닿는 부분을 표현해보세요. 그림자에는 색을 하나만 썼지만, 하이
라이트에는 캐릭터의 본래 색상에 맞춰 여러 색을 써야 합니다. 예를 들어,
저는 여자 캐릭터의 까만 머리카락에 푸른 빛이 돌게끔 하이라이트를 준 반면,
재킷에는 따뜻한 베이지색을 썼습니다. 그림자와 마찬가지로 하이라이트도 그
림 속 사물 또는 부위의 움직임을 따라 흘러야 하니 이를 꼭 확인하세요.

하이라이트를 부드럽게 처리하세요

하이라이트 형태를 다 잡은 후에는 캐릭터의 활력과 입체감을 위해 경계선을
부드럽게 해야 합니다. 이전에 보지 못해서 추가로 처리해야 할 곳이 몇 군데
있을 수 있습니다. 이렇게 작업하면 시선을 빼앗길만한 부위의 대비도 덜해집
니다. 에어브러시 지우개를 사용해서 부드럽게 만들고 싶은 부위의 경계선을
살살 문질러보세요. 저는 이 방법으로 두 캐릭터의 머리카락 하이라이트를 다
처리했습니다.

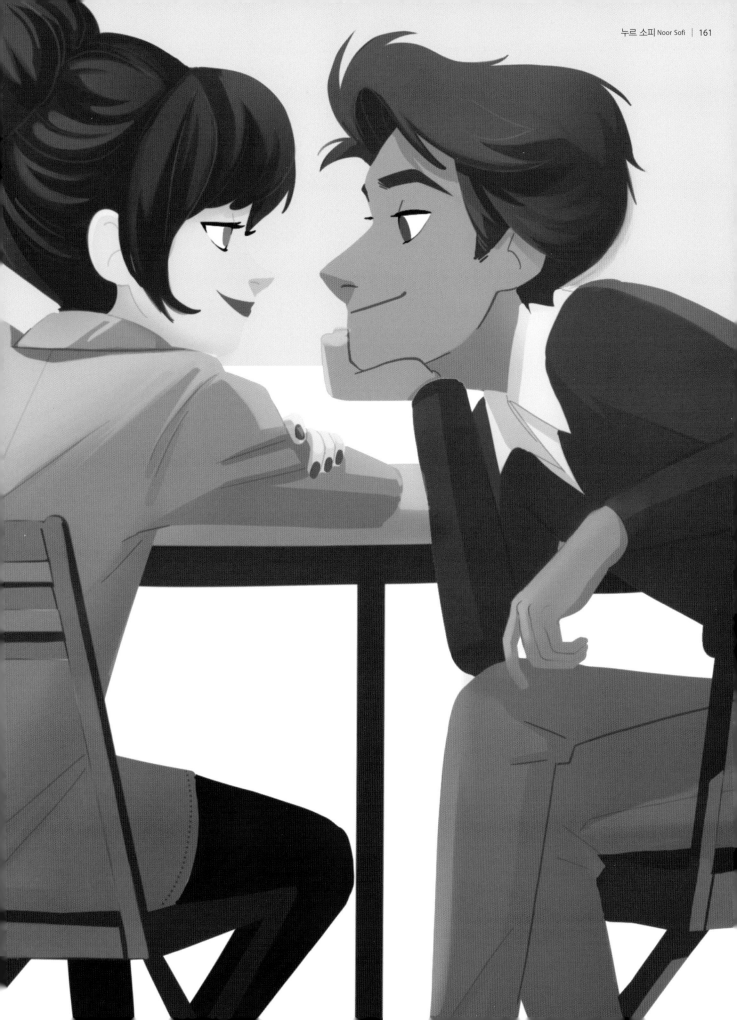

역광 주기

역광을 줘서 윤곽선을 보여주는 일은 항상 반드시 해야 하는 일은 아닙니다. 하지만 디자인에 자극적인 느낌이나 신비로운 느낌을 더하고 싶을 때 해보면 효과가 좋습니다. 우선 레이어를 하나 새로 만들고 추가 모드로 설정한 다음 광원의 빛이 캐릭터에 닿을만한 부위의 가장자리에 잉크 도구로 선을 그으세요. 이 작업이 다 끝나면 해당 레이어의 사본을 만들고 사본에 있는 선을 살짝 흐리게 블러 처리를 해서 윤곽선에 예쁘게 빛나는 효과를 준 다음 두 레이어를 병합하세요.

따뜻함 더하기

이 시점에는 적당한 요소를 추가해 이미지를 다듬기 시작해야 합니다. 저는 캐릭터에 풍부한 생동감을 더해서 따뜻한 느낌을 주고자 했습니다. 이를 위해 레이어를 하나 새로 만들어 오버레이로 설정하고 캐릭터의 실루엣을 선택한 다음, 불투명도를 낮춘 에어브러시 도구를 써서 캐릭터 위에 색을 살살 입혔습니다. 작품의 하이라이트 영역에는 분홍색과 주황색을, 그림자 영역에는 파란색과 보라색을 사용했습니다.

> "저는 캐릭터에
> 풍부한 생동감을 더해서
> 따뜻한 느낌을
> 주고자 했습니다."

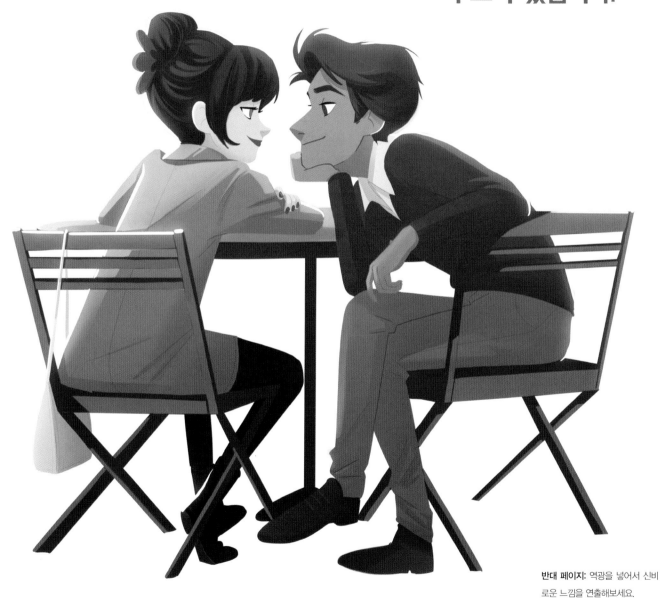

반대 페이지: 역광을 넣어서 신비로운 느낌을 연출해보세요.

이 페이지: 여러 색상이 저마다 다른 분위기를 자아내니 다양한 색상으로 자유롭게 실험해보세요.

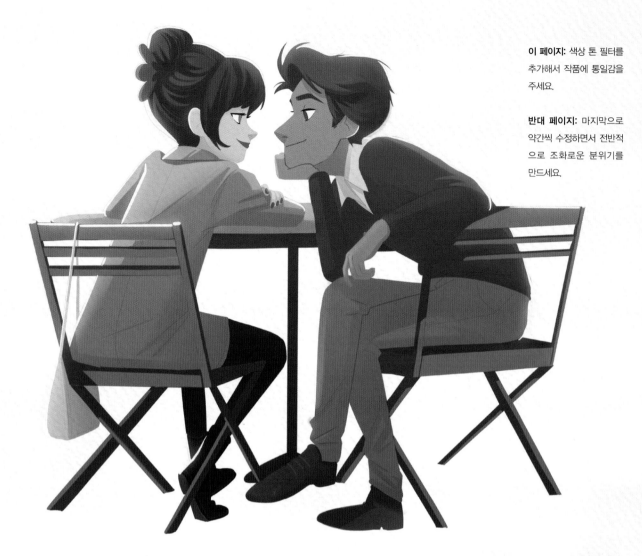

이 페이지: 색상 톤 필터를 추가해서 작품에 통일감을 주세요.

반대 페이지: 마지막으로 약간씩 수정하면서 전반적으로 조화로운 분위기를 만드세요.

전체적인 조화

작품 위에 색상 필터를 추가하면 '로맨스'라는 테마와 잘 어울리는 조화로움과 온화함이 생깁니다. 이렇게 하려면 일반 레이어를 하나 새로 만들어 캐릭터와 소품을 선택한 후 사용하고픈 색상 톤으로 선택 도구를 채웁니다. 저는 이 작품을 위해 밝은 주황색을 골랐습니다. 그 후 불투명도를 아주 많이 낮추는데 저는 13% 정도로 설정했습니다. 이처럼 불투명도를 확 낮춘 색 한 가지로 작품을 다 덮으면 작품 내 모든 요소가 동일한 색의 영향을 받아서 이미지 전반적으로 통일감이 생깁니다.

해피 엔딩

효과가 여러 겹 쌓이는 과정에서 원래 색상이 일부 사라졌을 수도 있는데 이를 수정해보면 좋습니다. 레이어를 하나 새로 만들어서 필요한 효과를 주고 작품 위에 얹어 채색하면서 마지막으로 약간씩 수정해보세요. 여기서 저는 남자 캐릭터의 머리카락 색이 너무 밝아져서 레이어를 하나 만들어 곱하기로 설정해 머리카락 색을 어둡게 바꿨습니다. 또한, 그림자 효과도 넣고 색상을 약간 조정하고 선도 일부 다시 그려서 로맨틱한 작품을 완성했습니다.

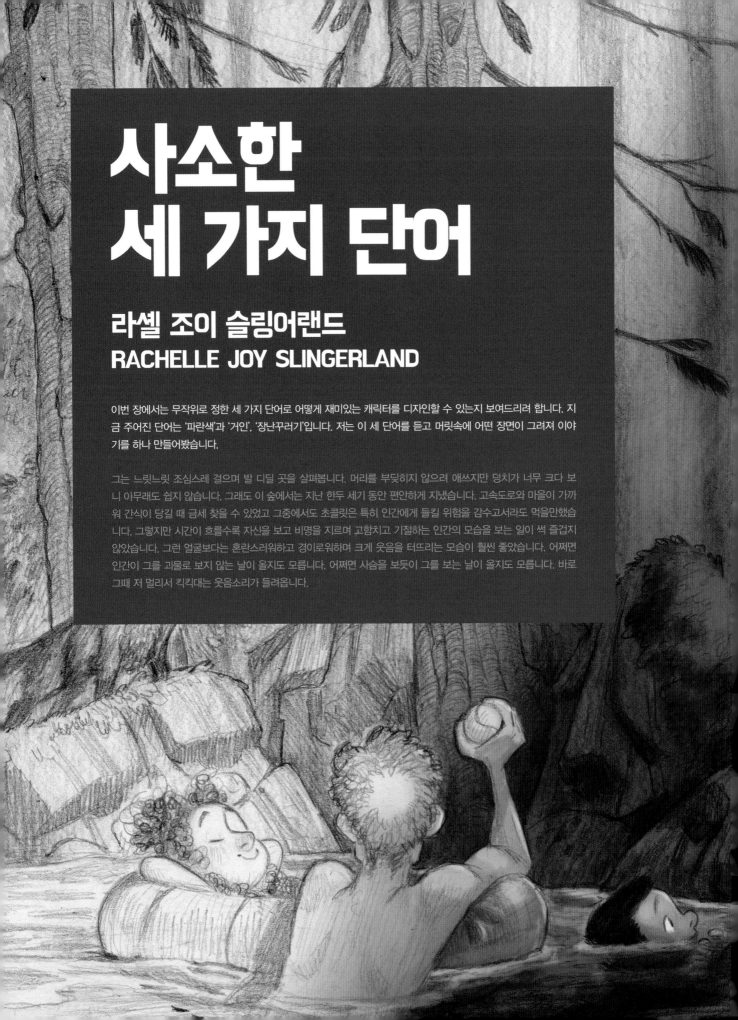

사소한
세 가지 단어

라셸 조이 슬링어랜드
RACHELLE JOY SLINGERLAND

이번 장에서는 무작위로 정한 세 가지 단어로 어떻게 재미있는 캐릭터를 디자인할 수 있는지 보여드리려 합니다. 지금 주어진 단어는 '파란색'과 '거인', '장난꾸러기'입니다. 저는 이 세 단어를 들고 머릿속에 어떤 장면이 그려져 이야기를 하나 만들어봤습니다.

그는 느릿느릿 조심스레 걸으며 발 디딜 곳을 살펴봅니다. 머리를 부딪히지 않으려 애쓰지만 덩치가 너무 크다 보니 아무래도 쉽지 않습니다. 그래도 이 숲에서는 지난 한두 세기 동안 편안하게 지냈습니다. 고속도로와 마을이 가까워 간식이 당길 때 금세 찾을 수 있었고 그중에서도 초콜릿은 특히 인간에게 들킬 위험을 감수고서라도 먹을만했습니다. 그렇지만 시간이 흐를수록 자신을 보고 비명을 지르며 고함치고 기절하는 인간의 모습을 보는 일이 썩 즐겁지 않았습니다. 그런 얼굴보다는 혼란스러워하고 경이로워하며 크게 웃음을 터뜨리는 모습이 훨씬 좋았습니다. 어쩌면 인간이 그를 괴물로 보지 않는 날이 올지도 모릅니다. 어쩌면 사슴을 보듯이 그를 보는 날이 올지도 모릅니다. 바로 그때 저 멀리서 킥킥대는 웃음소리가 들려옵니다.

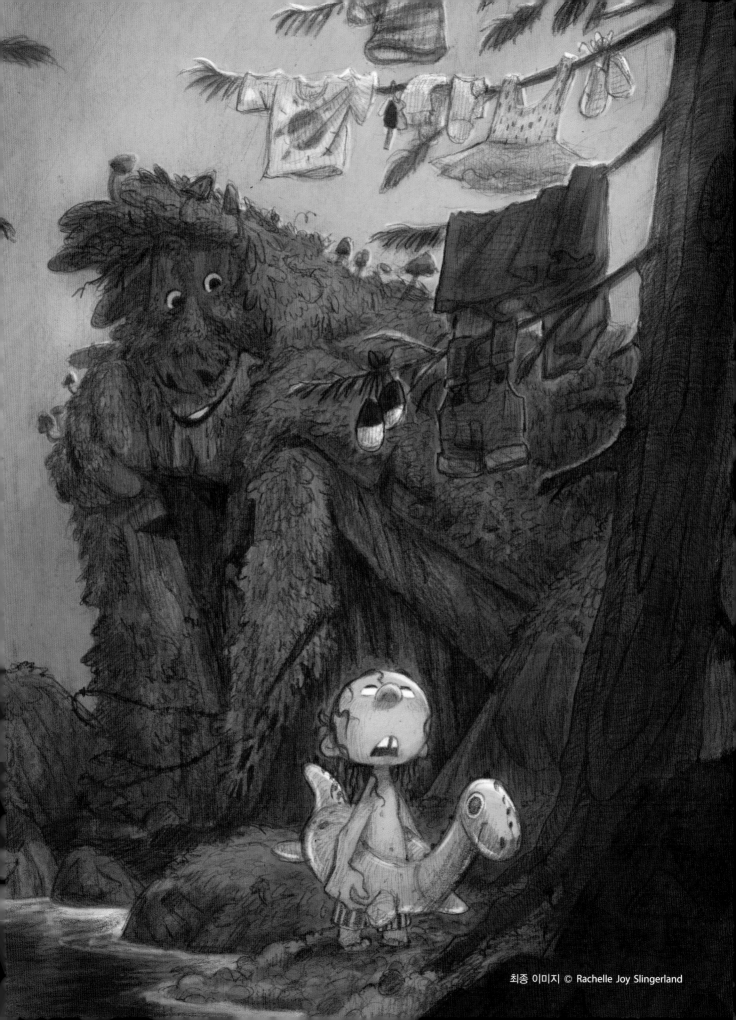

최종 이미지 © Rachelle Joy Slingerland

어떤 캐릭터인가요?

이번에 만들어 볼 캐릭터는 파란색의 장난꾸러기 거인입니다! 새로운 캐릭터를 분석하고 시각화해서 만들 때, 사소한 세 가지 단어에서도 충분히 정보를 얻을 수 있습니다. 자, 캐릭터를 구성하는 요소를 자세히 살펴보시죠. 주어진 세 가지 단어에서 캐릭터의 종과 색깔, 행동 요인이라는 세 가지 측면을 추측해볼 수 있습니다. 그러나 디자인 개요서가 이렇게 열려있을 때는 자체적으로 범위를 정해둬야 합니다. 모순되는 이야기로 느껴질 수 있으나 캐릭터에 적합하지 않은 것을 가려낼수록 무엇이 캐릭터에 적합한지 더 많이 알아낼 수 있습니다. 우선 새로운 여정을 위한 지도를 보고 옆에 있는 황새가 무엇을 물어왔는지 확인해보세요.

칙칙한 파란색

그다음으로는 저명한 동물학자 데이비드 애튼버러 경의 목소리가 머릿속에서 들려오는 듯합니다. "색상과 색조, 무늬는 동물의 크기에 관해 많은 정보를 알려줍니다." 코끼리와 고래처럼 몸집이 큰 동물은 색이 더 차분한 경향이 있습니다. 만약 코끼리가 선명한 파란색이었다면 사방이 주황빛인 사막에 있을 때 저 멀리서도 잘 보였을 것입니다. 자, 이러한 사실을 디자인에 적용해봅시다. 거인 캐릭터는 사람보다 오랜 세월 살아온 고대 생명체입니다. 사람들 눈을 잘 피해 다녀야 하며 특히 장난치려고 할 때는 자신의 모습을 더 꽁꽁 숨겨야 합니다. 그러니 캐릭터의 외양과 더불어 캐릭터가 살아가는 세상, 사람들 눈을 피해 다닐 수 있었던 방법도 고민해볼 필요가 있습니다.

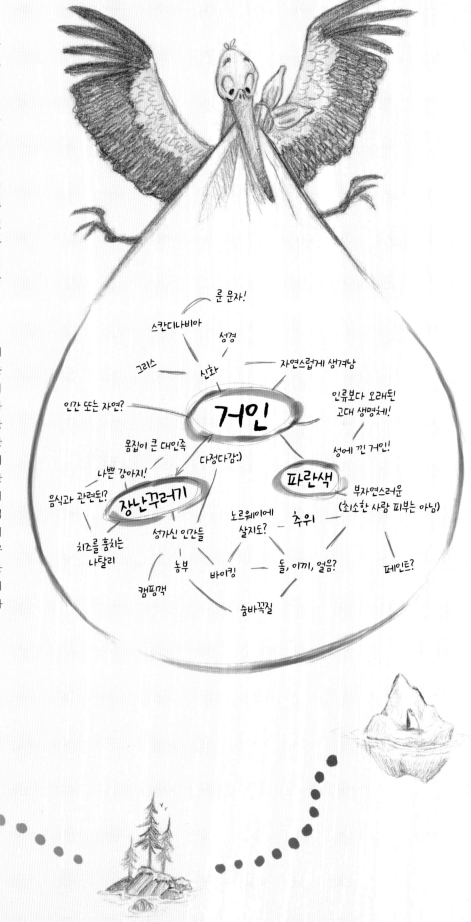

나쁜 강아지

'장난'이라는 단어는 심각한 해를 끼치지 않는 선에서 무언가 짓궂은 행동을 한다는 의미입니다. 이를 통해 새로운 거인 친구에 관해 많은 것을 알 수 있죠. 간식을 슬그머니 챙겨서 달아나는 여동생이나 신발을 몰래 물어가는 강아지처럼 내가 알고 있는 장난꾸러기들을 떠올려보고 이들의 특징을 활용해 캐릭터를 만들어보세요. 거인 캐릭터는 저돌적인 파괴자가 아니라 천진난만한 아이처럼 행동합니다. 아마도 이러한 아이 같은 면모가 캐릭터의 자세와 표정, 전체 형태에 녹아있을 것입니다. 자동차에 돌을 던지거나 소를 들어 올려 다른 데로 옮겨두거나 배를 바다로 밀어버리는 등 캐릭터가 칠만한 장난을 생각해보세요. 장난은 훌륭한 행동 요인이자 탁월한 이야기 소재입니다.

시작은 어려워

캐릭터가 거인이니만큼 크기가 중요합니다. 일단 크게 생각해보되 실용성을 놓쳐서는 안 됩니다. 거인의 몸집이 너무 크다면 칠 수 있는 장난이 적어진다는 점을 고려해야 합니다. 저는 스케치하는 동안 이 점을 잊지 않으려고 캐릭터 옆에 집이나 나무처럼 크기를 가늠할 수 있는 무언가를 그려뒀습니다. 전체 형태는 크다는 느낌을 줘야 하므로 기본적으로 '작은 머리, 큰 몸집, 긴 팔다리'라는 콘셉트에서 출발하면 좋습니다. 몸집이 크다는 느낌과 함께 더 공격적인 느낌을 주는 비례도 있습니다. 지금 저는 사람의 모습을 한 거인이 약간 재미없다는 생각이 들었는데요, 대개 처음 나온 아이디어는 이처럼 부적절하기 마련입니다. 저는 자연에 가까운 아이디어가 제일 낫다는 생각이 듭니다. 커다란 식물 모양의 거인이 인간에게 없는 특징을 가지고 있다면 기이한 느낌이 더욱 살아나고 숲에 몸을 숨기기도 쉬울 듯합니다.

반대 페이지 위: 생각을 정리하면 새로운 연결고리를 발견하는 데 도움이 됩니다.

반대 페이지 아래: 다양한 서식지와 관련된 색상을 고려해보세요.

이 페이지 위: 디자인 개요서 속 단서를 활용하면 캐릭터의 행동 요인을 파악하는 데 도움이 됩니다.

이 페이지 아래: 이 단계에서 자세를 다양하게 그려보면 캐릭터가 주변환경과 상호 작용하는 방식을 확인해볼 수 있습니다.

> **"캐릭터가 거인이니만큼 크기가 중요합니다.
> 일단 크게 생각해보되
> 실용성을 놓쳐서는 안 됩니다."**

다음 목적지는?

이제 주위 환경이 거인의 외모에 미치는 영향을 생각해보기 시작합니다. 푸른 돌과 이끼, 행복한 캠핑객이 가득한 숲속으로 들어가 봅시다. 거인 친구의 형태가 조금 더 나왔으니 이 친구가 어떻게 생겼을지 몇 번 반복해서 그려봅니다. 장난꾸러기라는 성격 특징을 고려하면 친근하면서도 사람들 눈에 띄지 않는 외모여야 합니다. 캐릭터를 초록색 수풀로 덮어도 좋을 듯하네요. 이렇게

하면 오랜 세월 살았음을 보여주는 데도 도움이 될 것입니다. 캐릭터는 다부진 체격이지만 성격이 소심하고 팔다리를 흐느적거리며 다닙니다. 몸에 털이 좀 지나치게 많아서 유기견처럼 꾀죄죄한 느낌이 나기도 합니다. 이 덕분에 '히피' 같은 느낌도 더해져서 무해하게 보입니다.

이 페이지 위: 환경의 여러 측면을 활용해서 캐릭터의 성격을 전달할 수 있습니다.

이 페이지 아래: 캐릭터를 다양하게 그려보고 그 중 마음에 드는 것을 찾아보세요.

반대 페이지: 신화를 조사해보면 캐릭터에 진정성을 더하는 사소한 디테일을 얻을 수 있습니다.

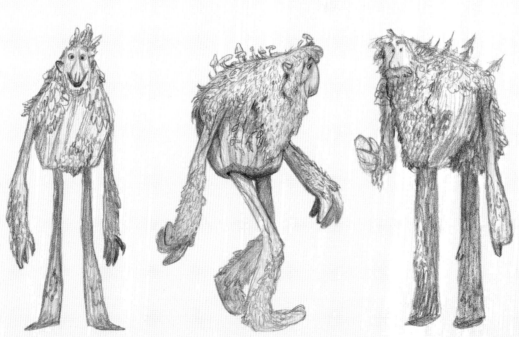

만나서 반가워!

여기, 모험을 떠날 채비를 마친 우리의 거인 친구가 있습니다. 저는 캐릭터의 배경 이야기를 즐겨 만들어보는데 이런 배경 이야기가 디자인상 작은 디테일에 영향을 줍니다. 신들은 거인 친구를 창조할 때 돌로 심장을 만들고 '커다란 사람'이라는 의미의 룬 문자를 새겨넣은 후 생명을 줬습니다. 거인 친구는 자신들의 진정한 후예이기 때문에 '후손'이라는 의미로 레이프(Lief) 라고 이름도 지어줬습니다. 이 이름은 네덜란드어에서 다정함을 뜻하는 단어와도 약간 비슷해 거인 친구의 밝은 천성을 고스란히 보여주네요! 거인 친구는 긴 머리카락으로 얼굴을 가린 채 낮잠을 자고 몸에 있는 이끼를 활용해 숲속에서 자취를 감춥니다.

여기서 무슨 일이 일어났을까요?

오랜 세월 살아온 데다 장난을 치는 것을 좋아한다면 크고 작은 흉터가 생기기 마련입니다. 이러한 흉터는 하나의 이미지 내에서 이야기를 전달하는 데 도움이 되고, 거인 친구가 인간과 상호작용하며 '인간 주변에서는 성급히 나서면 안 된다'는 교훈을 얻었음을 보여줍니다. 그 예로 양쪽 다리에는 겁 없는 바이킹과 맞서 싸우다가 도끼로 공격당해 패인 자국이 있죠. 발은 커다란 원형 치즈를 통째로 훔치려다 사람들의 화를 돋워서 새까맣게 불에 그을렸습니다. 심지어 철조망을 훌쩍 뛰어넘어서 농장에 들어가려다가 한쪽 다리에 철조망도 걸렸습니다. 이런 디테일을 넣으면 캐릭터의 이야기를 전달할 뿐 아니라 앞서 구상해본 주위 환경에 캐릭터가 어우러지게 하는 데 도움이 됩니다.

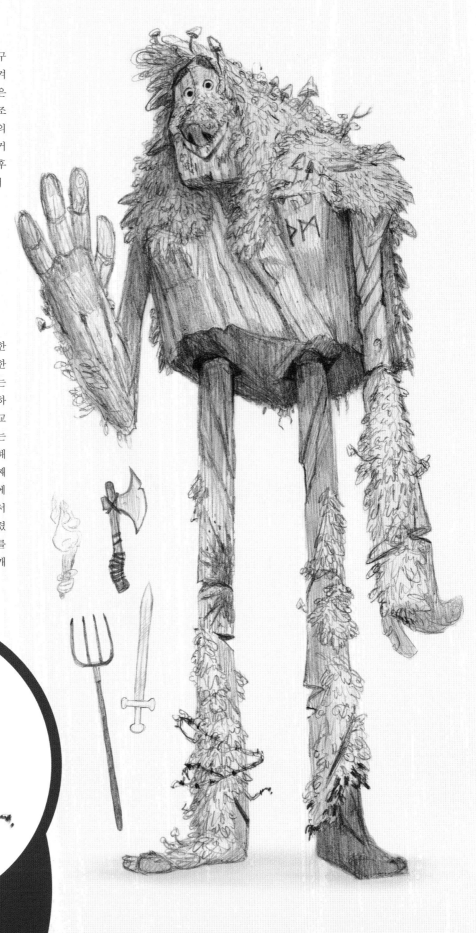

액션!

캐릭터를 통해 이야기를 전달하면 사람들을 그림으로 끌어들이는 데 도움이 되며, 아티스트로서 사람들과 유대감을 형성할 수 있습니다. 어쩌면 누군가는 캐릭터 속에서 나 자신을 만나거나 자신의 상황을 대입해보며 어떤 감정을 느낄 수도 있습니다. 이제 그림이 완성됐으니 캐릭터를 실제로 구현할 준비도 다 끝났습니다. 썸네일을 몇 개 그려서 장면을 만들어보세요. 거인 친구가 정원에서 사과를 따서 먹다 걸리는 장면이나 주차된 차를 가로막고 있는 장면, 숲에서 수영하는 사람들을 우연히 보고 장난을 치기로 마음먹는 장면 등을 그려볼 수 있겠죠.

뼈대

이제 썸네일을 하나 골라서 제대로 그려볼 차례입니다. 아주 중요한 단계인데 디지털 기기로 작업할 때는 많이들 그냥 넘어가고는 합니다. 여기서 우리 몸의 뼈대와 같은 그림의 구도를 잡습니다. 내장 기관을 위한 공간도 남겨둬야 하는데 여기서 내장 기관은 이야기에 해당합니다. 이야기를 구체적으로 풀어낼 만한 공간이 충분히 있는지 꼭 확인하세요. 작은 이미지를 크게 그리기는 대개 어려운 일입니다. 그림을 그리면서 때때로 한걸음 물러나 썸네일과 같은 결로 가고 있는지 꼭 확인해야 합니다.

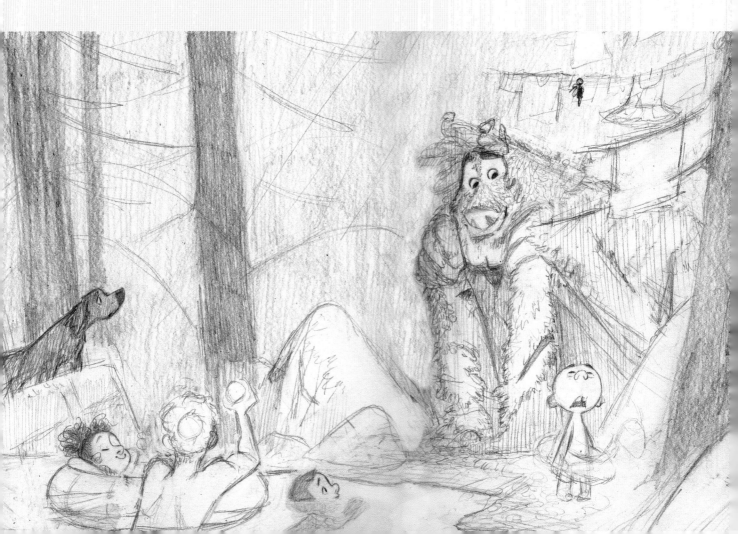

감정 표현하기

저는 거인의 얼굴에 그림자를 드리워 무언가 숨기고 있음을 보여주기로 했습니다. 그림자를 활용하면 상황에 대해 더 많은 정보를 전달할 수 있습니다. 선한 의도를 보여줄 때와 악한 의도를 보여줄 때 각기 다른 각도에서 빛을 준다는 점을 잘 생각해보세요. 영화 등의 미디어를 보면서 이를 실제로 학습하고 관찰해보면 대단히 좋습니다. 그러니 장면을 만들 때 어떤 감정을 일깨우고 싶은지 생각해보고, 배운 내용을 작업에 적용해보세요. 아무쪼록 영화를 시청한 그 모든 시간이 좋은 성과로 이어지기를 바랍니다.

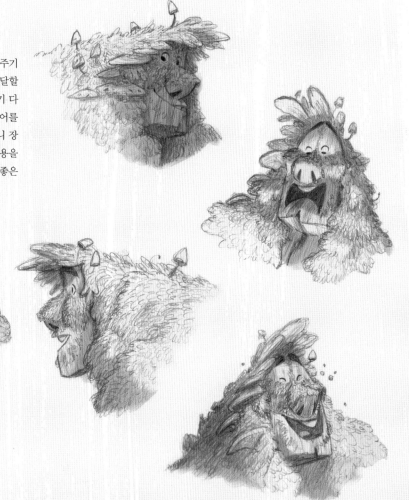

개인적인 이야기를 담으세요

디테일은 중요합니다. 가끔은 그림에 나의 개인적인 이야기를 슬쩍 담아볼 수도 있죠. 그렇지만 나의 이야기가 그림과 따로 놀 수 있으니 신중하게 생각해보고 결정해야 하는데, 만약 넣는다면 개연성을 살리려는 노력이 더해져 그림에 조금 더 공을 들이게 됩니다. 지금 저는 저의 충직한 반려견 샘와이즈와 아버지의 벗어진 머리까지 넣어봤는데요! 실생활의 소소한 요소 덕분에 그림이 알아보기 쉬워지고 사실감이 더욱 살아나기도 합니다. 이처럼 진정성 있는 디테일을 제대로 전달하려면 현실 속에서도 사람들을 면밀하게 살펴봐야 합니다. 이는 그림을 보는 사람들에게 자신이 이야기의 한 부분이 된 듯한 느낌을 주는 데도 유용합니다.

반대 페이지 위: 이처럼 작은 그림을 엄지손톱만 하다고 해서 썸네일이라 부릅니다. 작게 그리세요!

반대 페이지 아래: 디테일을 넣기 전에 그림의 구도가 잡혔는지 꼭 확인하세요.

이 페이지 위: 빛과 그림자의 효과를 활용해 작품으로 감정을 표현해보세요.

이 페이지 아래: 실생활의 디테일을 넣으면 작품에 더 큰 사실감을 줄 수 있습니다.

여유를 가지세요

그림을 그리려면 시간이 걸립니다. 단순하고 쉽게 그린 것 처럼 보이는 그림이라도 그 안에는 수 년 간의 연습과 완성까지 쏟아부은 많은 시간이 녹아 있습니다. 시간이 오래 걸린다 해도 걱정하지 마세요. 배움을 통해 실력을 갈고닦는 시간을 보내는 것은 유익한 일입니다. 지름길로 간다면 배움이 한정적일테니까요.

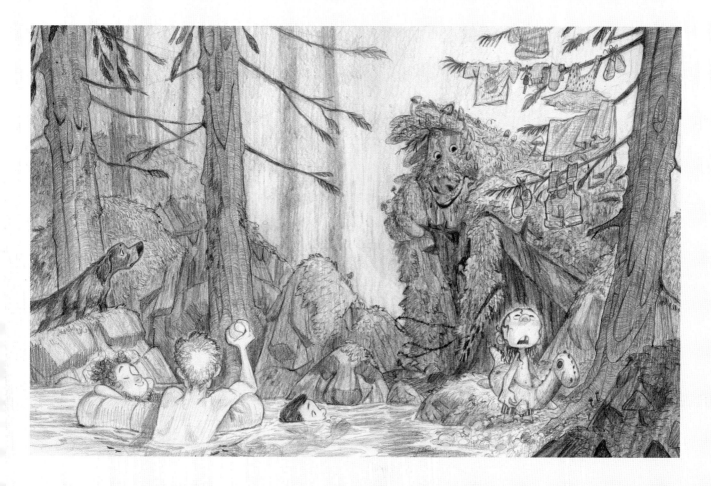

숨은 그림 찾기?

명확하고 알아보기 쉬운 이미지를 만드는 일도 중요하지만, 그림 속에 사람들이 찾아볼 수 있는 재미난 요소를 넣는 것도 중요합니다. 이런 디테일을 숨겨놓기를 두려워해서는 안 됩니다. 이 그림은 디테일을 감춰둔 덕분에 푸른 거인 친구를 '발견'하는 순간이 오히려 더 흥미진진해졌습니다. 우리는 어떤 대상의 얼굴이나 사람을 먼저 보고 그다음에 나무나 나머지 환경으로 눈을 돌리는 경향이 있습니다. 가장 '생명력이 넘치는' 것에 반사적으로 시선이 갑니다. 그렇기에 여기에 나오는 부수적인 인간 캐릭터들은 그림을 보는 사람을 바라보지 않는 편이 낫습니다. 주위를 둘러보는 이들의 시선을 따라 그림을 보는 사람도 주위 환경을 둘러보다가 바로 뒤에서 인간을 살펴보는 거인 친구를 발견하게 되기 때문입니다.

위: 사람들의 시선을 그림의 핵심 부분으로 유도하세요.

작게 보세요

그림이 전체적으로 어떻게 보일지 확인하려면 종종 떨어져서 그림을 봐야 합니다. 그러니 가끔은 작업실 반대편으로 가서 그림을 보거나 사진 촬영을 여러 장 해보세요. 그림을 들고 거울 앞으로 가는 것도 좋은 방법입니다. 디지털 기기로 작업한다면 이미지를 좌우로 반전해서 보면 좋습니다. 이는 모두 실수를 일찍 발견하는 데 도움이 되고 그림을 새로운 시각으로 바라보는 방법입니다. 또한, 윈도를 작게 하나 더 열어서 썸네일을 켜두면 제대로 된 방향으로 가고 있는지 확인할 수 있습니다.

파란색으로 칠해보세요

색상을 잘 사용하는 것이 어려울 수 있는데 이 장면에서는 특히 세심하게 색을 골라야 합니다. 썸네일로 다시 돌아가 보면 색상에 따라 장면이 어떻게 바뀌는지 확인하는 데 도움이 됩니다. 아시다시피 이 이미지에서는 거인 친구가 파란색이어야 하는데 주위 환경에도 잘 녹아 들어야 하니 선명한 코발트블루보다는 어둡고 차분한 파란색 톤이 더 적합할 듯합니다.

아래: 색상은 캐릭터뿐만 아니라 환경에 따라서도 다르게 선택해야 합니다.

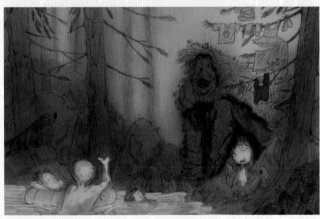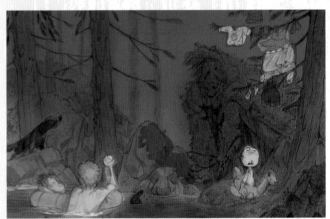

동료에게 의견을 구하세요

작업하다 어느 순간 막다른 골목에 부딪힐 수 있습니다. 확신이 서지 않을 때는 친구에게 전화를 걸어보세요. 내가 미처 보지 못하고 넘어갔던 부분을 친구가 짚어줄 수도 있습니다. 예술 작품은 한 사람이 만들어내는 것이라고 많이들 생각하지만 성장하려면 다른 사람들이 필요합니다. 도움을 청할 수 있고 신뢰할 수 있으며 나의 강점과 약점을 알고 있는 동료 아티스트를 찾는 일이 중요합니다.

장난꾸러기 거인

저는 최종 캐릭터와 전체 디자인이 등장하는 장면에 어울리는 이야기를 만드는 것을 굉장히 좋아합니다.

"아빠?" 꼬마 펠릭스가 나무에 대롱대롱 매달린 자기 신발을 올려다보며 아빠를 부릅니다. 부드럽게 으르릉대는 소리가 숲에 울려 퍼집니다. 공놀이를 세상에서 제일 좋아하는 반려견 샘이 나무 사이에서 거대한 무언가를 발견합니다.

"론 삼촌!" 펠릭스의 형 제리가 외칩니다. "봐요, 삼촌 열쇠도 저기 위에 있어요!"

아빠가 드디어 시선을 돌립니다. 아이들은 모두 두려움에 사로잡혀 커다란 소나무에 주렁주렁 걸린 그들의 물건을 올려보고 있습니다. 아빠는 툴툴대려다가 겁에 질린 눈으로 자신을 바라보는 아이들을 보고 씩 미소 짓습니다. "또, 또 요정들이 시작인가 보네!" 아빠가 유쾌하게 말합니다. "프레야, 어서 아빠 어깨에 올라와. 옷 찾으러 가자!"

프레야가 눈을 동그랗게 뜨며 말합니다. "아빠, 요정이라니… 정말이에요?"

"그래, 요정. 고모가 고깃배에서 잠들었다가 들판 한가운데서 깨어난 얘기 한 번도 안 해줬니? 할아버지도 전쟁터에 나가셨을 때 하룻밤 새 적군의 대포에 이끼가 무성하게 자라서 꽉 차는 바람에 작동하지 않았잖아?"

거인 레이프는 킥킥대며 조그만 인간들이 힘을 모아 옷과 열쇠를 되찾으려는 모습을 지켜봅니다. 그때 "엄마는 절대 못 믿을 거야!"라고 신이 나서 외치는 소리를 듣고 기분 좋게 한숨을 내쉽니다.

당연히 이들은 정말 무슨 일이 벌어졌는지 평생 가도 모를 것입니다.

"요정이라니." 레이프는 혼자 킥킥대며 말합니다. "없어진 지 한참 됐다고!"

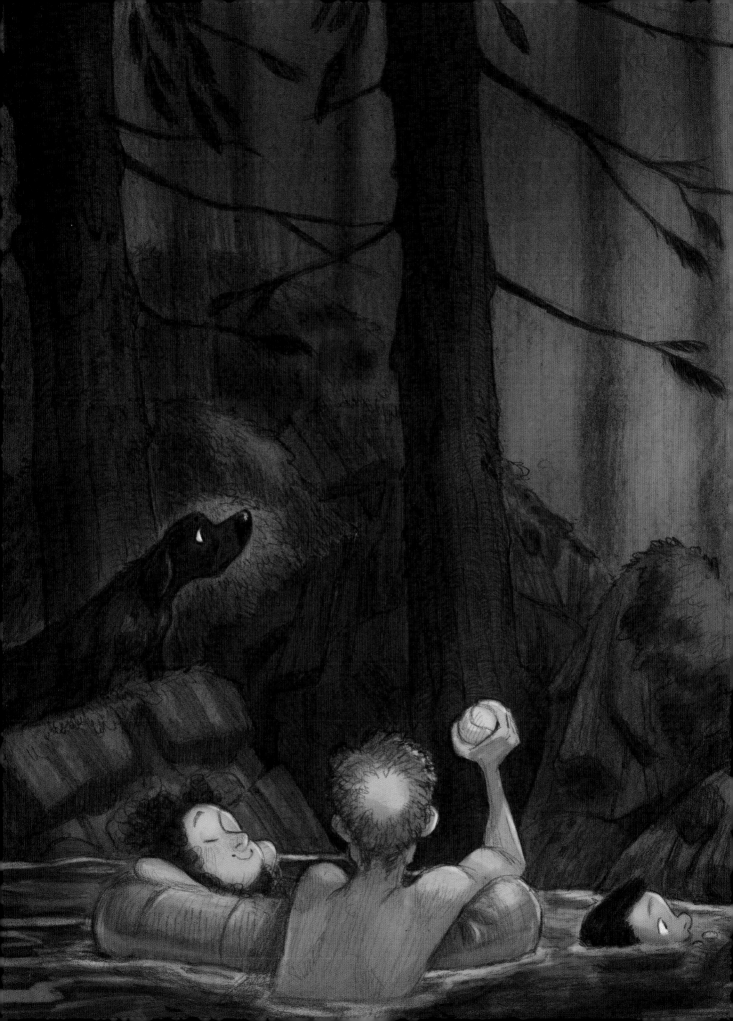

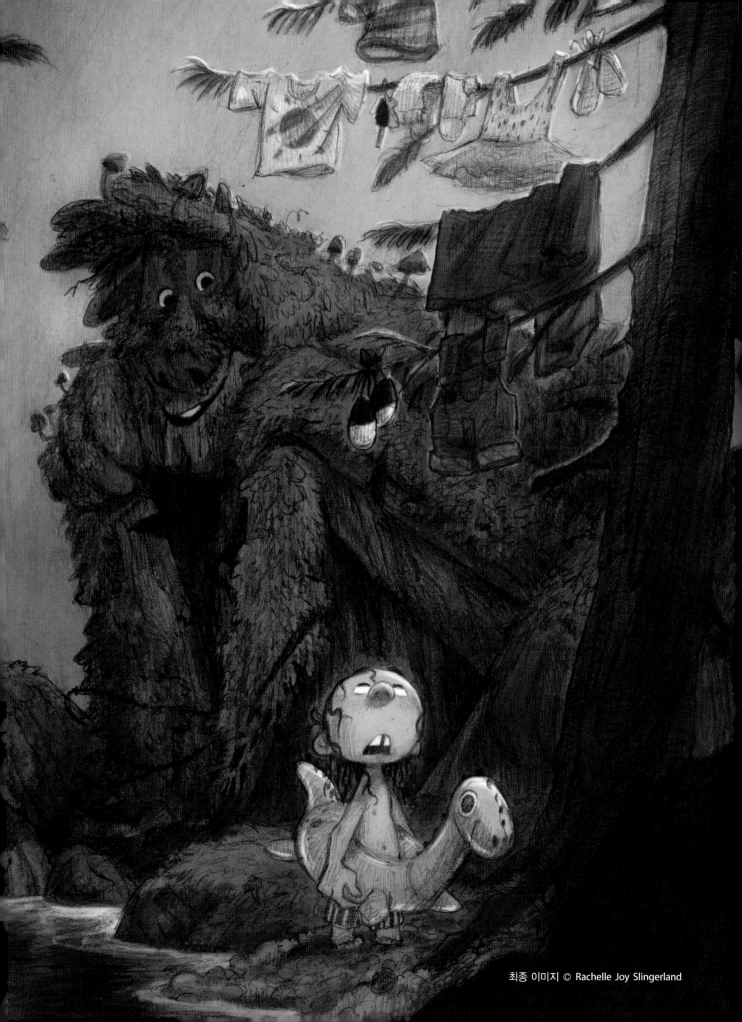

최종 이미지 © Rachelle Joy Slingerland

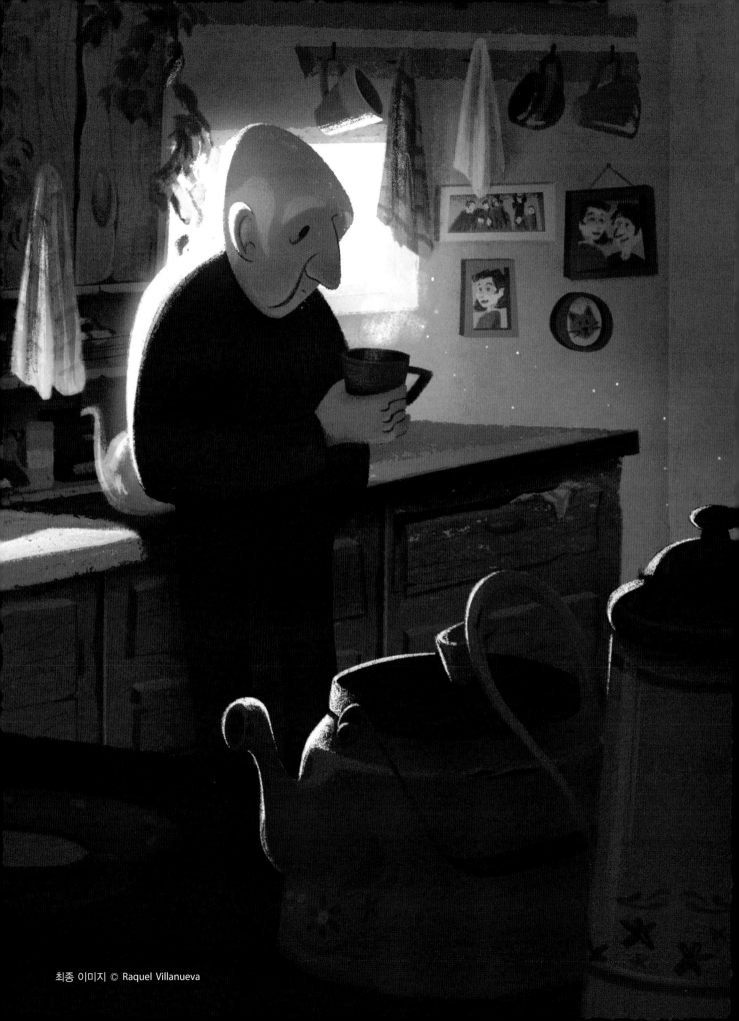

이야기 전달과 분위기

라켈 빌라누에바 RAQUEL VILLANUEVA

아티스트는 끊임없이 이야기를 전달합니다. 가끔은 캐릭터가 좋아하는 옷 색상이나 캐릭터의 성격 또는 태도에 대한 통찰 등 핵심 정보만 들어간 단순한 이야기를 전달하기도 합니다. 하지만 이보다 더 나아가고 싶을 때는 이야기를 발전시켜서 캐릭터의 배경 이야기를 완전히 다시 만들어보기도 합니다. 이번 장에서는 제가 아이디어를 찾아 발전시키고 완성하는 과정, 그리고 온전한 작품 하나에 캐릭터의 이야기를 부여하는 과정을 보여드리겠습니다.

신선한 아이디어

새로운 무언가를 만들다가 무한한 가능성에 숨이
턱 막힐 때가 있습니다. 이를 피하려고 저는 아주
단순한 아이디어에서 출발해 이를 다양하게 만져
보면서 여러 방향으로 발전시켜봅니다. 지금 저는
향수라는 감정으로 작업하고 싶은데요. 이 달콤씁
쓸한 감정은 요즘처럼 불확실한 시기나 다른 어느
시점에 모두 한 번쯤 겪기 마련입니다. 향수는 대
개 과거와 연관되어있고 행복과 슬픔을 동시에 주
죠. 이를 그림으로 어떻게 옮길 수 있을지 생각해
보세요. 먼저 향수와 같이 행복과 슬픔을 한꺼번에
주는 요소를 생각해보면 좋습니다. 저는 고요하면
서도 마음이 차분해지는 분위기를 담고 싶다고 생
각했습니다. 하루 중 이른 새벽 시간이나 늦은 저
녁 시간대의 일상적인 한 장면을 그리면 좋을 듯합
니다.

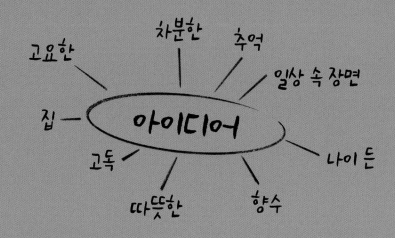

준비운동

창의력을 발휘하고 싶을 때 저는 이렇게
작은 풍경화를 즐겨 그려봅니다. 아주 단
순하고 그래픽적인 작업이지만, 영감을 깨
워 작업에 빠져드는 데 도움이 됩니다. 또,
이렇게 준비운동을 할 때 색상 팔레트를
다양하게 실험해보면 좋습니다.

**"준비운동을 할 때
색상 팔레트를
다양하게
실험해보면
좋습니다."**

캐릭터 만나기

초기 아이디어가 나왔으니 이야기의 주인공 캐릭터를 만들기 시작합니다. 저는 장년층을 주인공 캐릭터로 골랐습니다. 인생 경험이 풍부해서 배경 이야기를 만들기 편하거든요. 스케치를 몇 가지 해보면서 이야기와 어울릴 법한 재미있는 디자인을 찾아보세요. 이때 스케치는 힘을 빼고 단순하게 해야합니다.

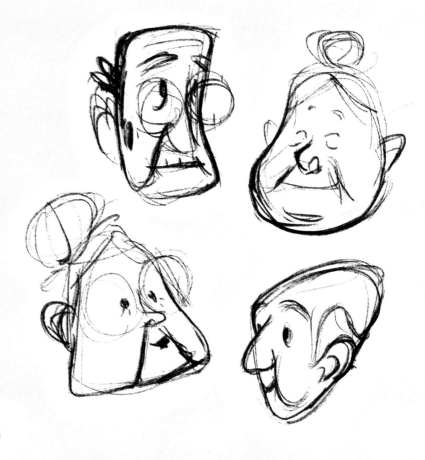

한 걸음 다가가기

몇 가지 선택지를 탐구해본 후 저는 이 노신사를 그리기로 했습니다. 이 노신사를 보면 손자, 손녀를 품에 안고서 이런저런 이야기를 해주는 할아버지 같은 따뜻한 느낌이 듭니다. 실루엣과 형태가 단순하고 디테일도 과하지 않아서 제 의도대로 배경을 꽉 채워 그려도 잘 어울릴 듯합니다. 잠옷이나 포근하고 활동성 있는 의상을 입혀서 여유로운 느낌을 한결 살리고자 합니다.

반대 페이지 위: 여러 콘셉트와 아이디어로 마인드맵을 만들어보면 시작하는 데 도움이 됩니다.

이 페이지 위: 스케치 하나를 완벽히 하는 데 너무 집착하지 말고 다양한 아이디어를 탐구해보세요.

이 페이지 아래: 선택한 캐릭터 탐구해보기

상황 설정하기

배경을 디자인하는 과정을 시작해볼 텐데, 먼저 빠른 속도로 스케치하면서 어떤 구도가 더 효과적인지 확인해보세요. 다양한 접근 방식을 시도하면서 초기 아이디어에서 벗어나게 됩니다. 이때 디자인에 변화를 줄 수 있도록 나를 밀어붙이는 일이 중요합니다. 최종 썸네일은 '캐릭터가 고요한 아침에 하루를 시작하며 생각에 빠져들 수 있는' 단순한 구도로 골랐습니다.

옛 시절 파고들기

참고자료를 쓰면 편법이라고 흔히들 하는 오해를 아마 들어본 적이 있으실 텐데 이는 잘못된 생각입니다. 참고자료를 찾아서 사용하는 일은 그림을 그리는 행위 자체만큼이나 중요합니다. 시간을 들여 영감을 주는 자료를 찾아보세요. 이 작품을 위해 저는 소박하고 오래된 부엌을 자료 조사해봤고 무엇이 그림에 잘 어울릴지, 그림의 분위기 표현에 도움이 될지 파악하는 데 요긴했습니다. 오래된 집과 빈티지한 물건도 찾아봤습니다. 또, 그림의 콘셉트와 겹치는 점은 별로 없어도 느낌이 비슷하거나 색감을 따오면 좋을 만한 경우에는 이미지를 추가로 찾아봤습니다.

이 페이지 위: 배경 계획용 구도 스케치

이 페이지 아래: 참고 이미지는 캐릭터의 거주 공간을 명확히 구상해보는 데 도움이 됩니다.

반대 페이지 위: 디테일을 추가하면서 스케치를 다듬기 시작하세요.

반대 페이지 아래: 캐릭터의 공간에 있는 물품을 통해 이야기를 전달하세요.

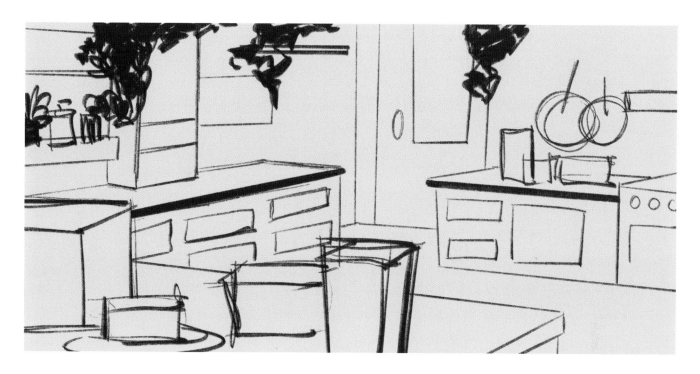

디테일 스케치하기

이제 스케치를 다음 단계로 발전시켜볼 수 있습니다. 골라둔 썸네일로 다시
돌아가서 부엌에 있는 요소처럼 모양을 명확하게 그려보고픈 디테일을 다시
스케치하면서 깔끔하게 정리합니다. 저는 자료 조사를 하면서 얻은 정보를 바
탕으로 조리대와 가스레인지 등 부속물을 위한 아이디어도 다양하게 내봤습
니다. 이때 구도를 조정해야겠다는 생각이 들면 바꿔봐도 좋습니다.

부엌 잡동사니

자료 조사를 끝내니 부엌 내부를 어떻게 채워야 할지에 대해 많은 아이디어가
생겼습니다. 저는 그림 속 공간을 조리도구와 살림살이로 가득 채워서 캐릭
터의 개성을 살리려 합니다. 이렇게 하면 보통의 할아버지, 할머니 부엌과 훨
씬 비슷해진 느낌이 납니다. 할아버지, 할머니의 부엌은 약간 어질러지긴 했지
만, 너무 어수선하고 혼란스럽지는 않고 수년간 모아온 물건이 사방에 가득합
니다. 저는 옛날에나 사용했을 법한 도구를 넣고 알아보기 쉽게 일정한 양식
으로 형태를 그려봤습니다. 또한, 낡은 느낌을 줘서 이미지의 이야기 전달을
강화했습니다. 액자에 젊은 시절의 할아버지 사진을 넣는 등 소소한 디테일도
추가했습니다. 이렇게 하면 작품 내에 이야기가 차곡차곡 쌓여 사람들이 시
각적으로 더 많은 재미를 느낄 수 있습니다. 이와 더불어 액자 속 사진에 있는
이가 누구인지 직접 생각하고 찾아볼 기회도 생깁니다.

아늑한 부엌

이제 공간을 정리하고 캐릭터를 그려 넣을 차례입니다. 저는 창문을 등지고 서 있는 자세로 캐릭터를 그렸는데 이렇게 하면 실내로 들어오는 빛과 하나로 어우러지면서 사람들이 부엌 내부 공간에 집중하게 됩니다. 사색에 잠겨 머그잔을 들여보는 노신사를 보고 무슨 생각 중인지 궁금증이 일면 자연스럽게 향수라는 감정도 느껴질 것입니다. 제가 전달하고픈 감정이죠. 이처럼 섬세하게 선택하는 사항이야말로 캐릭터의 감정을 이해하고 더 큰 호기심을 이끌어내는 요소로서, 이야기를 전달하는 데 도움을 줍니다.

명암

저는 보통 곧바로 캐릭터 채색에 돌입하지만, 이번 작품은 규모가 커서 명암도를 먼저 확인해봤습니다. 명암도는 그림에서 밝은 부분이나 어두운 부분을 얼마나 넣을지 정하는 데 요긴하며 채색으로 넘어갈 때 유용한 길잡이 역할을 합니다. 밑그림을 대충 그려서 구도 안에 있는 요소의 명암도를 전부 정해보는 것도 좋은 생각입니다. 사람들이 작품을 쉽게 알아볼 수 있을 만큼 대비가 충분히 들어가는지 확인할 수 있습니다.

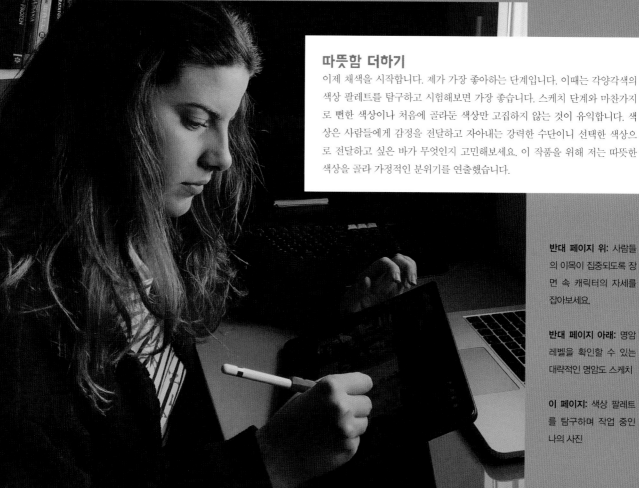

따뜻함 더하기

이제 채색을 시작합니다. 제가 가장 좋아하는 단계입니다. 이때는 각양각색의 색상 팔레트를 탐구하고 시험해보면 가장 좋습니다. 스케치 단계와 마찬가지로 뻔한 색상이나 처음에 골라둔 색상만 고집하지 않는 것이 유익합니다. 색상은 사람들에게 감정을 전달하고 자아내는 강력한 수단이니 선택한 색상으로 전달하고 싶은 바가 무엇인지 고민해보세요. 이 작품을 위해 저는 따뜻한 색상을 골라 가정적인 분위기를 연출했습니다.

반대 페이지 위: 사람들의 이목이 집중되도록 장면 속 캐릭터의 자세를 잡아보세요.

반대 페이지 아래: 명암 레벨을 확인할 수 있는 대략적인 명암도 스케치

이 페이지: 색상 팔레트를 탐구하며 작업 중인 나의 사진

바탕색 넣기

마음에 드는 색 조합을 골랐으니 작품 내 모든 요소에 바탕색을 입혀볼 수 있습니다. 요소를 그룹별로 나눠서 레이어를 다르게 쓰면 작업을 진행하기가 한결 수월하며 나중에 질감과 빛을 줄 때 특히 편합니다. 저는 작품을 전경, 소품, 캐릭터, 배경이라는 네 가지 레이어로 구분하는데 이 정도면 딱 적당합니다. 요소별로 레이어를 하나씩 쓰다가 레이어가 너무 많아지면 나중에 작업하면서 성가시고 골치 아플 수 있으니 과하게 나누지 마세요.

> "작품 내
> 모든 요소에
> 바탕색을
> 입혀보세요."

색상에 변화 주기

저는 영역별로 색상에 약간의 질감을 더하고 변화를 줄 예정입니다. 단조로움을 피하고 더 재미있는 결과물을 만들기 위해서죠. 또, 바탕색의 톤을 달리해서 써보고 바탕색에 보색이나 디자인상 다른 영역에서 쓴 색깔을 섞어볼 수도 있습니다.

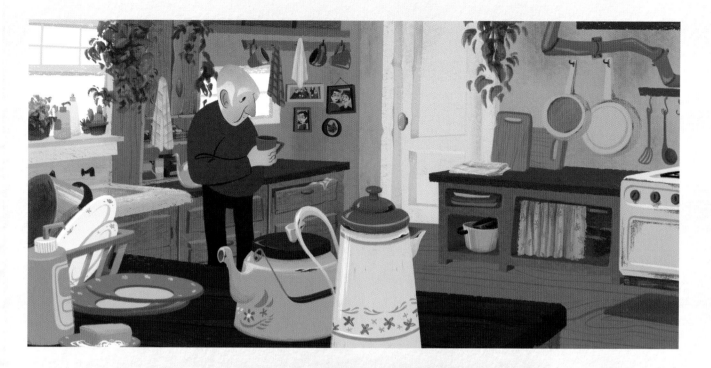

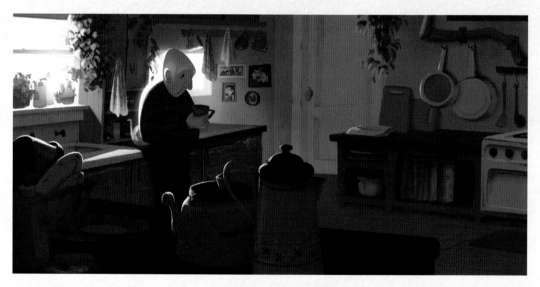

반대 페이지 위: 바탕색 넣고 색상 변화 주기

이 페이지 위: 배경에 캐릭터와 소품 추가하기

이 페이지 아래: 음영 단계는 이 이미지의 분위기를 만드는 데 아마 가장 중요한 단계일 것입니다.

손맛 내기

저는 표현이 풍부하고 컴퓨터로 그린 티가 많이 나지 않는 작품을 선호합니다. 그래서 채색할 때 여러 질감을 즐겨 사용하는 편이죠. 형태의 윤곽선도 너무 똑! 떨어지지 않도록 특별히 주의를 기울이는데요. 이렇게 윤곽선을 처리하면 분필이나 구아슈로 그림을 그린 듯한 느낌이 납니다. 이러한 느낌을 또 다르게 내보려면 매끄러운 에어브러시보다는 두툼하고 거친 도구를 써서 자연스러운 질감을 한결 살리는 방법이 있습니다.

아침 햇살

이쯤 되면 디자인이 거의 완성돼서 음영으로 넘어갈 차례입니다. 음영을 주면 분위기에 변화가 생겨 그림 전체의 상황을 정리하는 데 도움이 됩니다. 앞서 말씀드렸다시피 저는 이 장면의 시간대를 아침으로 정해놓았습니다. 떠오르는 태양이 내뿜는 강한 빛을 광원으로 삼아 열린 창문 사이로 흘러들어오게 했습니다. 전경에 있는 사물에 역광을 줘서 빛이 강함을 부각할 수 있는데 그러면 사물 역시 그림자에 묻히지 않고 잘 보이며 부엌 살림살이의

실루엣에서 선적인 재미를 약간 살릴 수 있습니다. 또한, 저는 창가에 있는 식물의 잎이 좀 더 밝아 보이게 아주 환하고 채도가 높은 연두색으로 덧칠해 봤습니다.

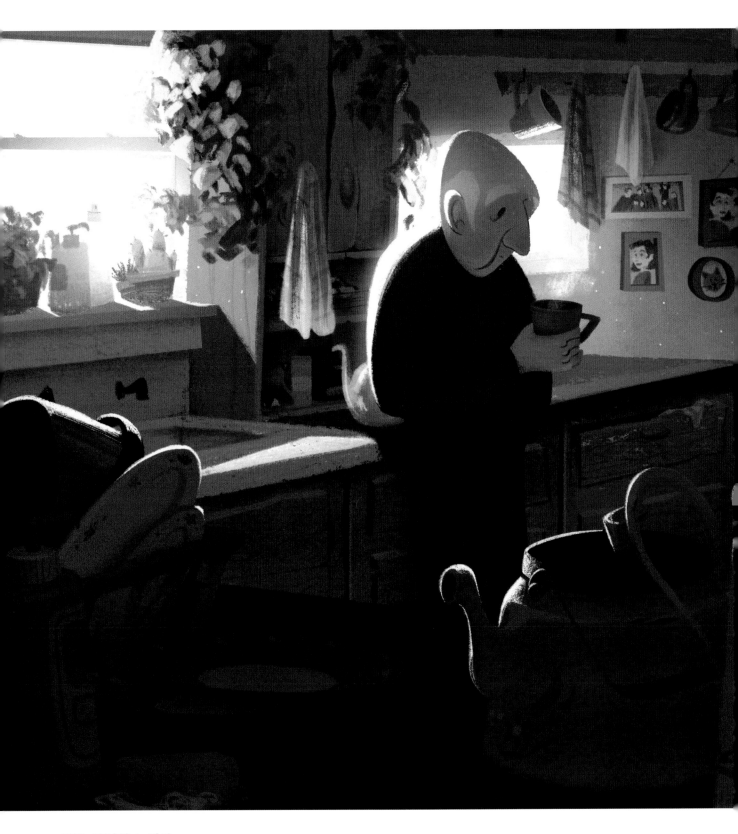

이른 아침의 노신사

마지막 단계에서는 세심하게 디테일을 넣어서 작품을 하나로 어우러지게 합니다. 제가 표현하려고 했던 향수 어린 분위기를 강조하고자, 저는 질감을 조금 더 넣어서 이미지에 영화 같은 느낌을 줘봤습니다. 또, 광원 주변으로 둥둥 떠다니는 먼지를 넣어서 장면의 생동감을 살렸습니다. 최종 마무리로 대비를 조정하고 그림의 모서리 쪽을 어둡게 해서 깊이감을 더했습니다. 자, 완성입니다!

최종 이미지 © Raquel Villanueva

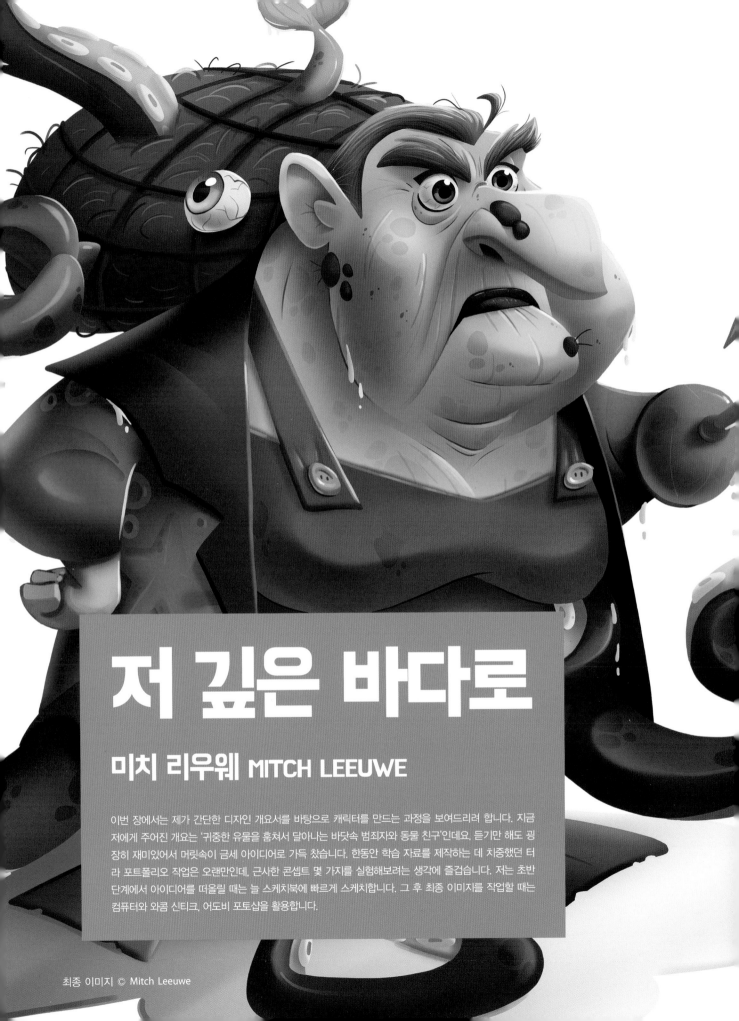

저 깊은 바다로

미치 리우웨 MITCH LEEUWE

이번 장에서는 제가 간단한 디자인 개요서를 바탕으로 캐릭터를 만드는 과정을 보여드리려 합니다. 지금 저에게 주어진 개요는 '귀중한 유물을 훔쳐서 달아나는 바닷속 범죄자와 동물 친구'인데요, 듣기만 해도 굉장히 재미있어서 머릿속이 금세 아이디어로 가득 찼습니다. 한동안 학습 자료를 제작하는 데 치중했던 터라 포트폴리오 작업은 오랜만인데, 근사한 콘셉트 몇 가지를 실험해보려는 생각에 즐겁습니다. 저는 초반 단계에서 아이디어를 떠올릴 때는 늘 스케치북에 빠르게 스케치합니다. 그 후 최종 이미지를 작업할 때는 컴퓨터와 와콤 신티크, 어도비 포토샵을 활용합니다.

최종 이미지 © Mitch Leeuwe

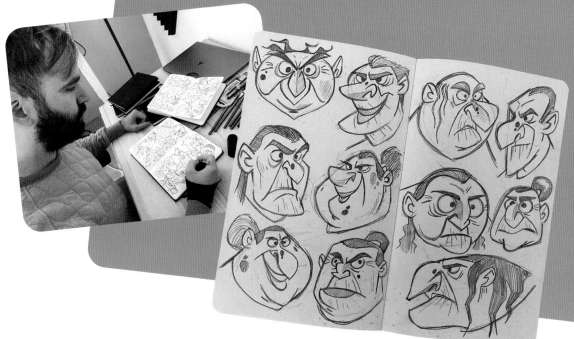

출항

그림을 그리기 전에 디자인 개요서를 꼼꼼히 읽어보는 일이 중요합니다. 개요서 내용을 포스트잇에 옮겨적어서 책상이나 컴퓨터 모니터에 붙여놓고 중요한 점을 계속해서 되짚어 봐도 좋습니다. 저는 개요서를 파악하고 나서 캐릭터를 하나 떠올렸는데, 바로 바다를 항해하는 노파입니다. 수년 전 타고 다니던 배에 갇혀 바다 밑으로 가라앉았습니다. 그때 그녀가 이전에 잡으려 했던 물고기와 바다 생물이 그녀의 목숨을 구해줬고 이들의 친절함에 반해 지금은 도리어 보호자 역할을 하고 있습니다. 노파는 바다 마녀로 변해서 바닷속에서 살아갑니다. 이제 캐릭터 발상은 끝났으니 러프 스케치를 해보겠습니다.

이 페이지: 저는 일을 시작할 때 스케치북을 즐겨 사용합니다.

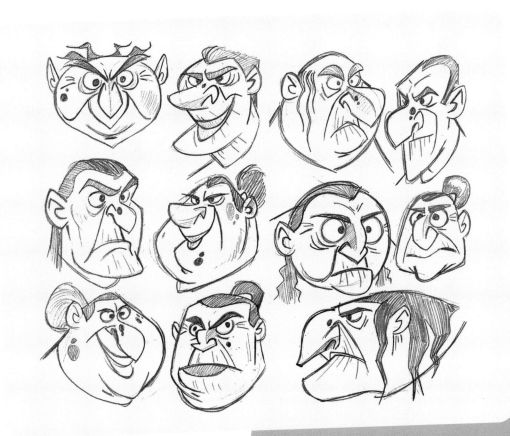

영감을 위한 낚시

주인공 캐릭터에 더해서 동물 부하 캐릭터도 생각해봐야 합니다. 아시다시피 주인공 캐릭터가 바닷속에서 살아가고 있다는 점을 생각해 기본적인 바다 생물을 몇 가지 스케치해봤습니다. 처음에는 디테일을 별로 살리지 않고 그냥 평범하게 계속 그려보면서 아이디어가 흘러나오게 둡니다. 구글이나 핀터레스트에서 참고 이미지를 찾아보면 아이디어를 얻고 더 정확하게 동물을 그릴 수 있어서 유용합니다. 스케치를 더 발전시키기 전에 한걸음 물러서서 머릿속으로 스케치를 곰곰이 생각해봅니다. 최고로 좋은 아이디어는 샤워하거나 산책하다가 떠오를 때가 많으니까요!

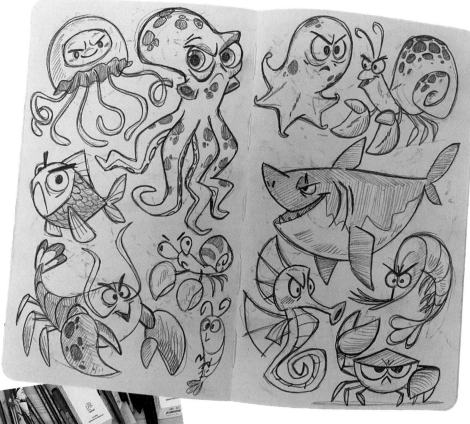

이 페이지: 이미지의 이야기를 납득시키려면 주인공 캐릭터만큼이나 동물 부하 캐릭터도 신경 쓰고 주의를 기울여야 합니다.

반대 페이지: 첫 번째 스케치 디지털화하기

작업이 영 풀리지 않을 때

작업이 생각처럼 풀리지 않을 때 즐겨 활용하는 방법이 있습니다. 스케치북을 잡고 형태를 마구잡이로 그려보다가 그 위에 형태를 덧그려보는 것입니다. 저는 이 방법이 아이디어를 끌어내는 데 정말로 효과적인 방법이라고 생각합니다. 구름이 서로 오가는 모습 속에서 온갖 캐릭터와 사물을 찾아보는 분이 많을 텐데요. 이와 마찬가지로 창의력을 다시 끌어올리는 방법입니다. 저는 이 방법으로 마녀의 머리 형태를 찾아냈습니다.

컴퓨터로 낙서하기

스케치북에 그려본 그림 덕분에 콘셉트가 대략 잡혔으니 이제 컴퓨터에서 포토샵으로 그림을 그리기 시작합니다. 저는 이때 아이디어를 가능한 한 많이 떠올려보면서 대충 낙서를 합니다. 물론 처음부터 포토샵을 써서 작업할 수도 있지만 저는 스케치북에 아이디어를 먼저 그려보고 그다음에 컴퓨터로 넘어가서 작업하기를 좋아합니다. 클라이언트가 작업을 의뢰할 때도 이와 같은 방식으로 작업을 하는데 스케치북에 그린 러프 스케치는 정말로 제가 어떤 방향으로 작업을 진행하고 싶은지 파악하기 위한 용도일 뿐이기 때문에 웬만해서는 클라이언트에게 보내지 않습니다.

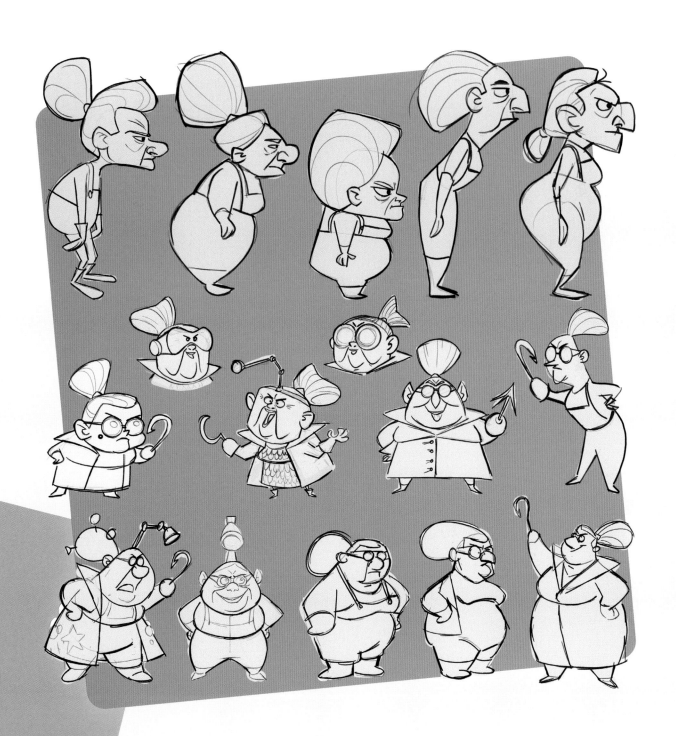

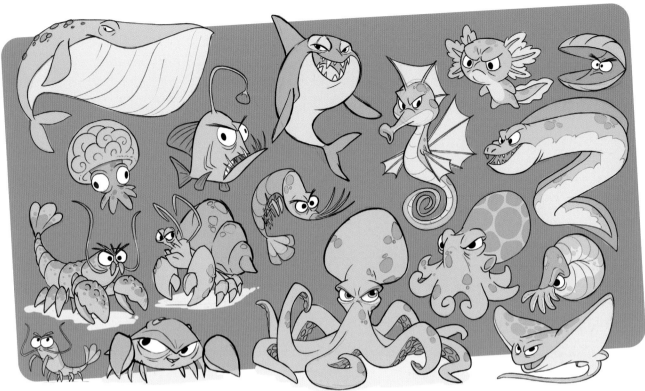

부하 캐릭터 발전시키기

부하 캐릭터 스케치도 이렇게 컴퓨터로 작업하는 과정을 반복합니다. 부하 캐릭터는 아직은 일반적인 바다 생물에 불과하지만 그림을 그릴수록 어떤 정체성을 가졌는지, 주인공과 어떤 관계인지 깊이 있게 생각해볼 수 있습니다. 그러면서 아이디어가 더욱 발전하기 시작합니다. 촉박한 마감 기한에 맞춰 작업하다 보면 이 과정을 압축해서 훨씬 빠르게 작업해야 한다는 생각이 들 수도 있습니다. 그렇지만 여기서는 단계 하나하나를 어떻게 활용할 수 있는지, 그리고 디자인에 변화를 줘서 다양하게 많이 만들어보면 최종 디자인이 얼마나 흥미로워지는지에 초점을 맞춰 보여드리고자 합니다.

바다 마녀의 탄생

이전에는 단순히 바다 마녀의 이미지를 재미있게 만들어보려고 노력했지만, 이제부터는 선택의 폭을 좁히고 방향을 잡아가야 합니다. 저는 기존 스케치 몇 가지를 골라서 바다 마녀에게서 더욱 바닷속 범죄자의 느낌이 나도록 디테일을 더해 매력을 한층 살렸습니다. 이때 스케치는 이전 스케치보다 더 명확해야 합니다. 보시다시피 저는 바다 마녀의 개성을 한결 확실히 보여주고자 의상 같은 디테일에 신경 썼습니다. 클라이언트의 의뢰를 받아 작업할 때는 이 단계의 이미지를 첫 번째 안으로 공유해보면 좋습니다.

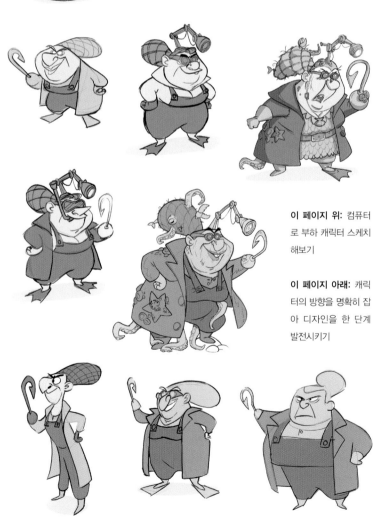

이 페이지 위: 컴퓨터로 부하 캐릭터 스케치해보기

이 페이지 아래: 캐릭터의 방향을 명확히 잡아 디자인을 한 단계 발전시키기

대비 찾기

캐릭터를 다양하게 만들 때는 캐릭터의 형태와 화면을 차지하는 방식에 주의를 기울이세요. 크기도 다양하게 만들어보고 신체 부위 간에 대비도 넣어주세요. 캐릭터의 눈 위치를 바꾸기만 해도 인상이 달라집니다. 저는 혼자 여러 질문을 하고 답하면서 다양한 액세서리를 시도해 보는 것도 좋아합니다. 지금은 바다 마녀의 액세서리로 고글을 넣을지, 말지 고민했는데요. 고글이 있는 버전과 없는 버전을 그려봐야만 답을 알 수 있습니다.

저 밑에 숨어 있는 무언가

디자인을 전반적으로 발전시키기 전에 저는 부하 캐릭터의 디자인을 다시 한번 살펴보고 싶은데요. 제가 만든 배경 이야기를 잘 헤아려보니 바다 마녀가 바다 밑바닥에서 가장 먼저 마주친 동물 중 하나가 부하 캐릭터일 수 있겠다는 생각이 들었습니다. 심해에 사는 동물은 생김새가 기이한 경우가 많아서 저는 자료 조사를 병행해 참고 이미지를 찾는 시간을 가졌습니다. 마침내 이러한 심해 동물의 생김새를 정확히 파악할 수 있었는데, 조금 더 영감을 얻기 위해 심해 다큐멘터리를 배경음악 삼아 틀어두기도 했죠. 스케치북을 들고 소파로 가서 훨씬 많은 아이디어를 떠올린 뒤에 이전에 그려둔 스케치와 합쳐봤습니다!

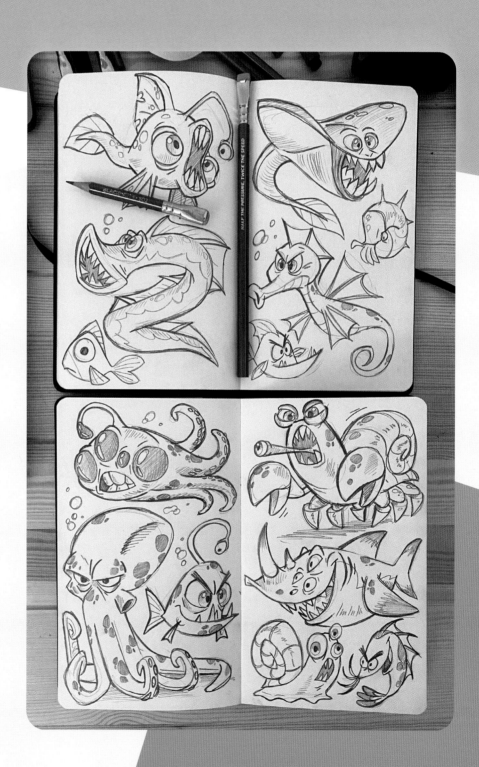

이 페이지: 스케치북을 다시 보면서 부하 캐릭터에 관한 아이디어 더 만들어보기

하나로 모으기

짐작하셨겠지만, 벌써 스케치가 많이 나왔습니다. 저는 한걸음 물러서서 스케치를 어떻게 하면 더 발전시킬 수 있을지 생각해봤습니다. 디자인을 탄탄하게 해야 하기 때문에, 이쯤에서 여러 스케치 중 가장 마음에 드는 디자인 요소를 몇 가지 뽑아 하나로 만들어봐야겠다고 마음먹었습니다. 예를 들어, 저는 한

디자인에 들어간 문어 다리가 정말 마음에 들어서 캐릭터의 몸을 줄이고 문어 다리를 넣었습니다. 작은 몸에 문어 다리는 크게 덧붙이니, 바다 마녀가 바닷속에서 수많은 세월을 보내면서 해양 생물과 한 몸이 된 것만 같은 느낌이 납니다.

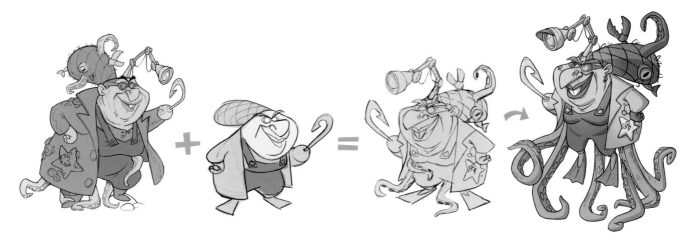

범죄자 느낌 내기

캐릭터의 전반적인 체형과 실루엣이 정해졌으니 이제 얼굴에 집중할 수 있습니다. 캐릭터로부터 다양한 감정을 불러내기 위해 표정과 코 모양, 눈 모양에 변화를 주었습니다. 저는 캐릭터를 여러 버전으로 만들어보는 일을 좋아합니다. 바다 마녀는 범죄자이기 때문에 저는 그녀를 조금은 험상궂고 위협적이면서도 나이가 엿보이게 그리고 싶었습니다. 그래서 주름과 검버섯, 눈썹을 시험 삼아 그려보면서 캐릭터의 설득력을 높이려 했습니다.

스스로를 계속해서 채찍질해야 양질의 디자인을 만들 수 있음을 명심하세요. 저는 클라이언트와 함께 작업할 때 폴더 하나를 꽉 채워서 보내기보다는 다양한 표정이 돋보이는 버전 서너 개 정도만 보내는데 이를 통해 제 작업과 결정에 자신감이 있음을 보여줄 수 있습니다.

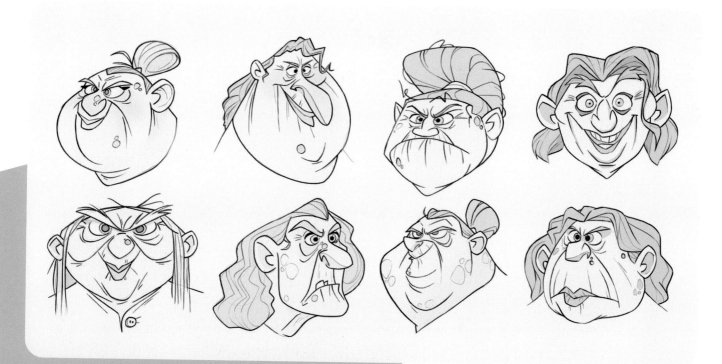

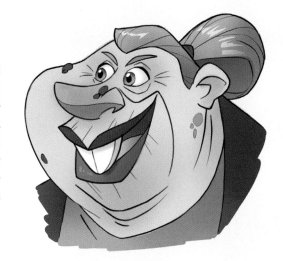

가라앉거나 헤엄치거나

이제 저는 머리 디자인을 훨씬 좋게 개선할 수 있는지 확인해보면서 한 차원 더 발전시키려 하는데요. 색을 입히고 음영도 조금 넣어보면 최종 일러스트에서 머리 디자인이 어떤 느낌일지 확인하는 데 도움이 됩니다. 혹시나 제일 마음에 드는 디자인이 이미 나왔다고 해도 언제 또 더 나은 디자인이 나올지 모르니 여러 가지를 시도해 보면 좋습니다. 여러 아이디어를 작업하다가 혼자서 아이디어 하나를 고르기 어려울 수 있는데, 이때 최종 디자인을 골라주는 클라이언트와 함께 일하고 있다면 선택 범위를 좁히기가 한결 수월합니다. 클라이언트 대신 친구나 가족, 동료에게 어떤 디자인이 마음에 드는지 물어봐도 좋습니다.

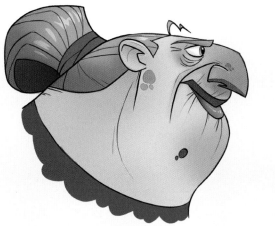

> "색을 입히고 음영도 조금 넣어보면 최종 일러스트에서 머리 디자인이 어떤 느낌일지 확인하는 데 도움이 됩니다."

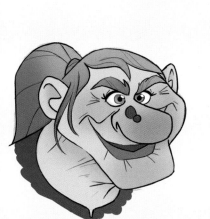

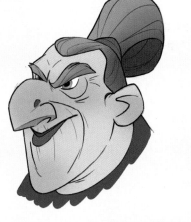

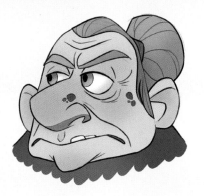

반대 페이지 위: 여러 디자인 중에서 마음에 드는 요소만 쏙쏙 골라서 조합해 보세요.

반대 페이지 아래: 바닷속 범죄자라는 바다 마녀의 역할에 어떤 머리 디자인이 적합할지 탐구해보기

이 페이지: 색상과 음영을 넣어서 디자인 발전시키기

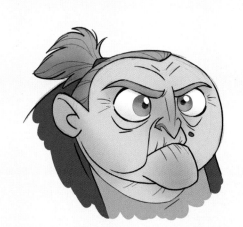

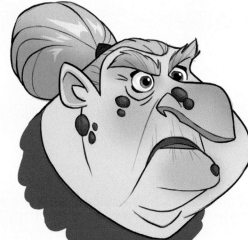

부하 캐릭터 다듬기

이제 부하 캐릭터의 스케치를 바다 마녀 디자인처럼 완성도를 끌어올려 봅니다. 저는 정말로 괴물 같은 요소에 힘을 실어줘서 디자인을 더 극단적으로 하고 싶었습니다. 그래서 심해 생물 스케치를 바탕으로 공격적인 느낌을 더 살려보려고 노력했습니다. 이빨과 뾰족한 뿔, 여분의 눈 등 디테일을 신경 써서 그려보니 무시무시해 보이는 디자인을 만드는 데 도움이 됐습니다. 저는 시간을 들여서 각 괴물에 어울리는 특징을 넣어보고 서로 뚜렷한 차이를 줬는데 이렇게 차이가 나야 최종 디자인으로 발전시킬 한 가지를 편하게 고를 수 있습니다.

> "이빨과 뾰족한 뿔,
> 여분의 눈 등
> 디테일을 신경 써서 그려보니
> 무시무시해 보이는
> 디자인을 만드는 데
> 도움이 됐습니다."

부가 요소 넣기

바다 마녀와 그 부하를 반복해서 그리면서 다른 재미난 아이디어를 넣어볼 수도 있겠다는 생각이 들기 시작했습니다. 바로 심해 로봇입니다! 바다 마녀는 배가 침몰하면서 바다 밑으로 가라앉았습니다. 이때 난파한 배의 부품으로 심해 로봇을 만들어 범죄를 저지르고 다닙니다. 저는 이 발상이 마음에 들었는데요. 변명일 수도 있지만, 그저 로봇을 넣고 싶었던 것 같기도 해요. 하지만

시도해봐서 나쁜 일은 없으니까요! 언제나 새로운 시도를 하고 고정관념에서 벗어나 여러 방향을 탐색해보는 일이 참 중요하다고 저는 생각합니다. 겁먹지 말고 원래 아이디어에서 벗어나 보세요. 그리고 새로 낸 아이디어가 더 흥미롭다면 이전에 한 작업은 언제든 뒤로할 마음의 준비도 해두셔야 합니다.

반대 페이지: 심해 생물 스케치를 바탕으로 괴물 느낌 더 살리기

이 페이지 위: 바닷속 범죄자를 위한 도주용 자동차 로봇

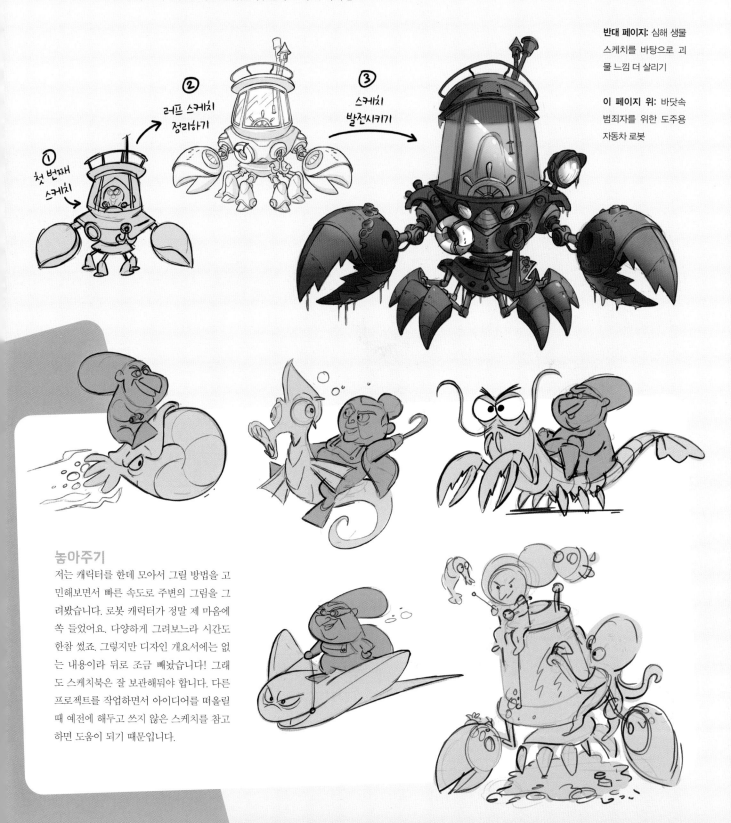

① 첫 번째 스케치

② 러프 스케치 정리하기

③ 스케치 발전시키기

놓아주기

저는 캐릭터를 한데 모아서 그릴 방법을 고민해보면서 빠른 속도로 주변의 그림을 그려봤습니다. 로봇 캐릭터가 정말 제 마음에 쏙 들었어요. 다양하게 그려보느라 시간도 한참 썼죠. 그렇지만 디자인 개요서에는 없는 내용이라 뒤로 조금 뺐습니다! 그래도 스케치북은 잘 보관해둬야 합니다. 다른 프로젝트를 작업하면서 아이디어를 떠올릴 때 예전에 해두고 쓰지 않은 스케치를 참고하면 도움이 되기 때문입니다.

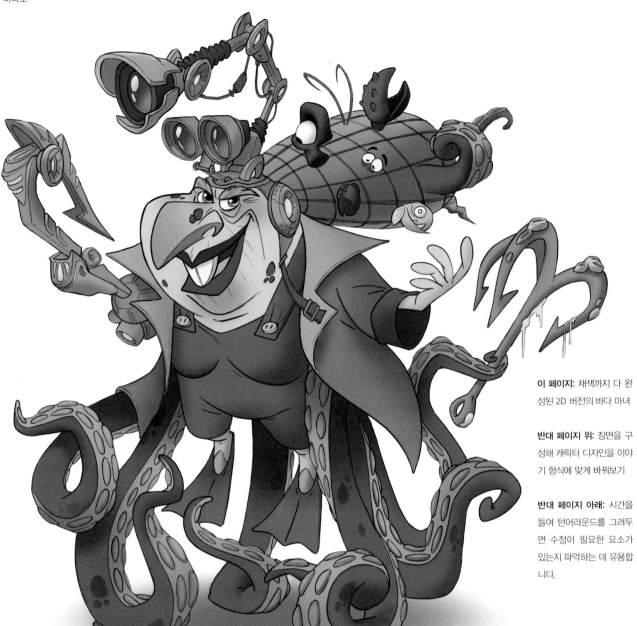

이 페이지: 채색까지 다 완성된 2D 버전의 바다 마녀

반대 페이지 위: 장면을 구성해 캐릭터 디자인을 이야기 형식에 맞게 바꿔보기

반대 페이지 아래: 시간을 들여 턴어라운드를 그려두면 수정이 필요한 요소가 있는지 파악하는 데 유용합니다.

멀리 가보기

저는 문어 촉수를 타고 다니는 바다 마녀라는 아이디어로 마음을 정했습니다. 최종 디자인이 준비됐으니 잉크 처리를 하고 채색하며 스케치를 마무리하기 시작합니다. 저는 악당에 자주 사용되는 보라색을 주요색으로 골랐는데요. 이전의 로봇 아이디어를 바탕으로 바다 마녀의 디자인에 기계도 조금 넣어봤습니다. 제가 약간 흥분해서 뭘 너무 많이 넣은 듯하지만 당황하지 않아도 됩니다. 이어지는 단계에서 빼는 일은 꽤 쉽기 때문에, 지나치게 많이 넣는다고 해도 문제가 되지 않습니다. 여러 아이디어를 시도해 보세요!

전원 갑판으로!

디자인이 다듬어졌으니 이제 캐릭터들이 한 장면
에서 서로 조화를 이루는지 살펴보고자 합니다. 저
는 어떻게 하면 캐릭터들을 다 상호작용시킬 수
있을지 다양한 아이디어를 내보고 싶어, 블렌더
(Blender)라는 실용적인 소프트웨어를 활용해 캐
릭터의 형상을 만들어봤습니다. 블렌더는 입체 모
델링을 할 수 있어서 디자인할 때 엄청나게 유용
합니다. 모델링한 캐릭터의 각도를 조정해보다가
마음에 드는 각이 나오면 스크린숏만 찍으면 됩니
다. 저는 이제 이렇게 만든 이미지 위에 포토샵으
로 그림을 그려서 마음에 드는 구도를 만들었습니
다. 이 대신에 캐릭터의 자세를 다르게 그려보거나
캐릭터의 레이어를 나눠서 포토샵에서 움직여봐
도 좋습니다. 저는 이 디자인을 제 미술 동지들에
게 보여주고 의견을 듣기로 결심했습니다. 프리랜
서로 일하다 보면 함께 둘러앉아 아이디어를
주고받을 사람을 찾기가 힘들죠. 그래서 이
런 피드백은 서로에게 큰 도움이 됩니다.

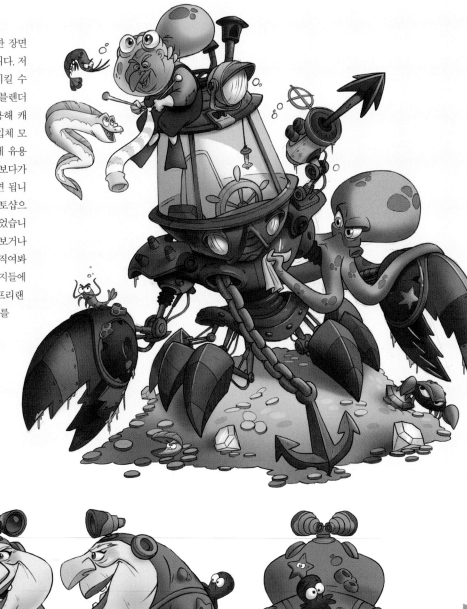

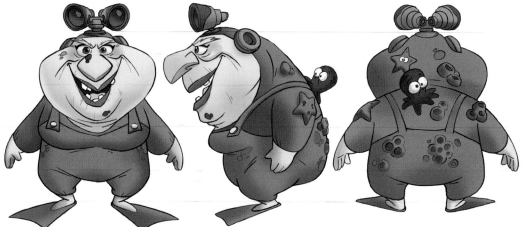

본색을 드러낸 바다 마녀

미술 동지들에게 피드백을 받은 뒤 저는 바다 마녀의 피부색을 바
꾸기로 했습니다. 바다 마녀가 바닷속에서 오랜 시간을 보냈음을
확실히 보여주고 싶어서 좀비 같은 느낌을 내는 초록색으로 가기
로 최종결정했습니다.

저는 이 단계에서 턴어라운드를 그려보는 편입니다. 캐릭터가 사
방에서 어떻게 보이는지 확인해보기 위해서입니다. 캐릭터를 모든
각도에서 확실히 볼 수 있어서 특히 애니메이션용 캐릭터를 의뢰
한 클라이언트에 유용하게 제공할 수 있습니다.

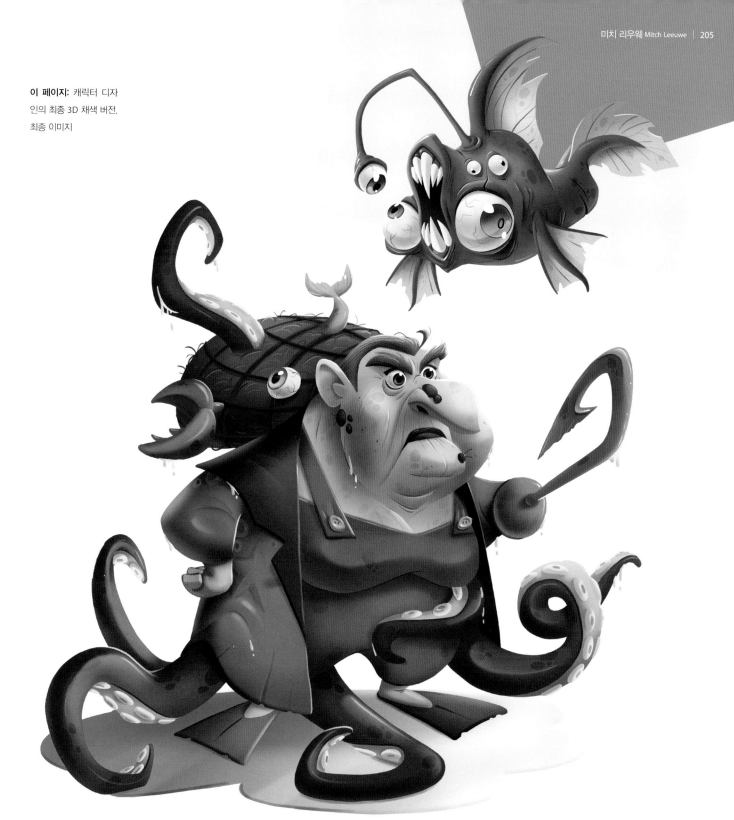

이 페이지: 캐릭터 디자
인의 최종 3D 채색 버전.
최종 이미지

범죄 소동을 일으키자!

거의 끝났습니다! 마무리로 캐릭터가 3D 영상에서는 어떻게 움직일지 감을
잡아보고자 합니다. 캐릭터를 3D 형식으로 채색해보고 디자인을 다듬으면서
최종 정리 작업을 끝낼 생각입니다. 제가 여태까지 한 디자인이 많이 있지만,
이번 디자인이야말로 디자인 개요서를 읽으며 처음에 머릿속에 그렸던 캐릭
터를 고스란히 담고 있는 듯합니다. 로봇 캐릭터도 만들어봤지만 디자인 개요

서에 없던 내용이라 최종 디자인에 넣지 않았습니다. 그 대신 부하 캐릭터에
집중해서 '좀비가 떠오르는' 새로운 주인공 캐릭터에 걸맞게 한층 괴물 같은
느낌을 살렸습니다. 우리의 주인공이자 범죄자 바다 마녀는 믿음직한 부하와
함께 해저에 널린 수많은 난파선을 습격할 채비를 마쳤습니다!

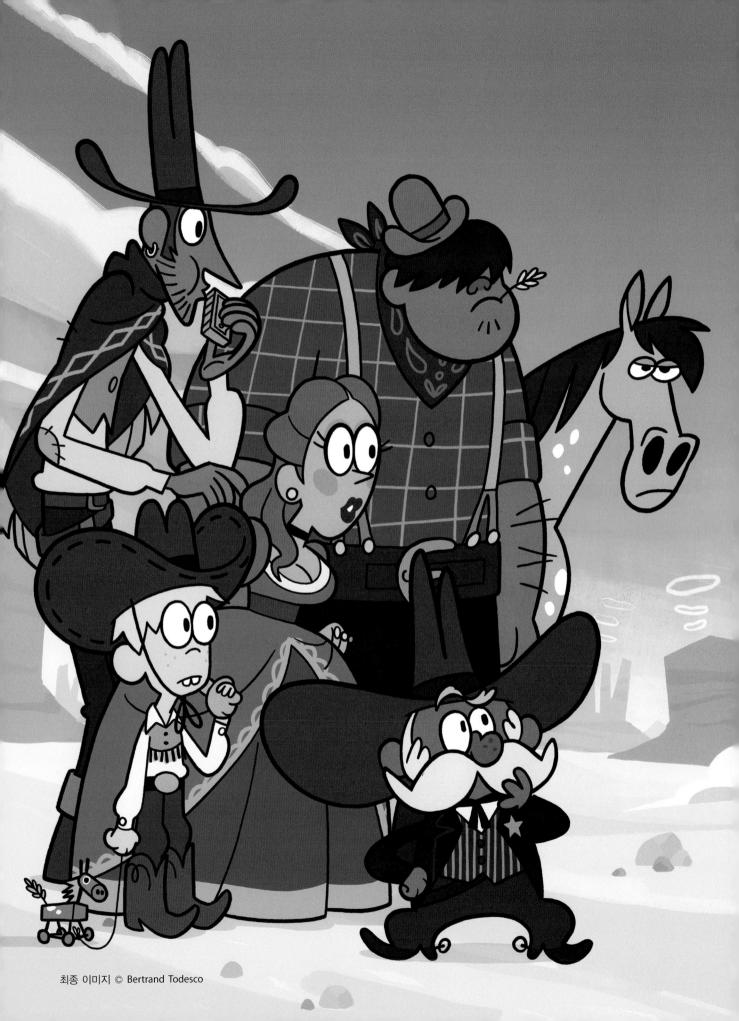

최종 이미지 © Bertrand Todesco

애니메이션 출연진 만들기

버트런드 토데스코
BERTRAND TODESCO

애니메이션 중에서도 특히 어린이용 애니메이션은 한 무리 내의 여러 캐릭터를 한눈에 보고 구분할 수 있어야 합니다. 주인공은 누구인지, 악당은 누구인지 바로 알아챌 수 있어야 하고 간단한 그림체를 써야 하죠. 특히 캐릭터와 의상에 아무런 변화가 없는 에피소드 형식인 경우 캐릭터의 머리 모양과 의상이 굉장히 중요합니다. 이번 장에서 저는 단체 캐릭터를 재미있고 다양하게 구성해보면서 의상과 디테일, 색감을 어떻게 쓰면 좋을지 보여드리려 합니다. 진부한 표현을 사용하는 것도 좋은 출발점일 수는 있으나 저는 늘 피해 가려고 노력하는 편입니다. 액세서리를 써서 특색있고 기억에 남는 캐릭터를 하나하나 만드는 방법을 보여드리겠습니다.

그림을 그려볼 차례입니다!

가장 먼저 재미있게 작업할 수 있는 테마를 골라야 합니다. 저는 '시간 여행'을 주제로, 미래를 여행하는 캐릭터나 미래에서 과거로 시간을 거슬러 올라가는 캐릭터를 만들어보면 어떨까 싶었습니다. 두 번째 캐릭터로 마음을 정했으니 역사상 어떤 시기를 활용할지 결정해보겠습니다. 가장 먼저 '석기 시대'가 떠오르기는 했지만, 의복을 더 많이 걸치는 시대여야 여러 캐릭터를 만들면서 선택의 폭이 넓어질 듯했습니다. 그래서 제가 좋아하는 카우보이 스타일의 미국 서부 개척 시대를 떠올렸습니다! 시대를 정했으니 두 무리의 캐릭터가 서로 마주하고 있는 아주 단순한 구도를 짜봅니다. 여기서 제 관심사는 다양한 캐릭터 만들기라 우선 다양한 형태를 간단하게 그려봤습니다. 이 형태가 각자 어떤 캐릭터가 될지는 전혀 모르겠습니다. 지금처럼 초반 단계에서는 이렇게 간단하게 스케치하면서 이야기 전달을 시작할 수 있어요. 저는 카우보이를 구체적으로 그리기보다는 그저 키가 작은 남자, 키가 큰 남자, 몸집이 큰 남자 등을 그려봤습니다.

이 페이지: 미래에서 온 시간 여행자가 카우보이와 그 반려동물을 맞닥뜨립니다.

반대 페이지: 테마를 보고 떠오른 단어를 나열한 다음 매우 빠르게 그림으로 그려봤습니다.

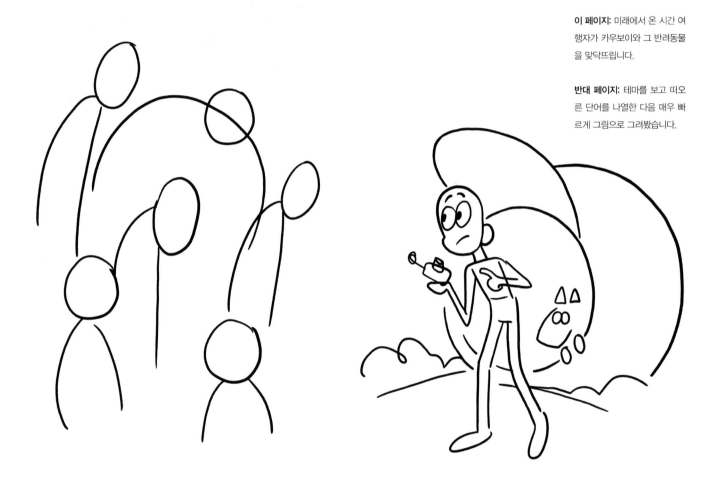

"지금처럼 초반 단계에서는 이렇게 간단하게 스케치하면서
이야기 전달을 시작할 수 있어요.
저는 카우보이를 구체적으로 그리기보다는 그저 키가 작은 남자,
키가 큰 남자, 몸집이 큰 남자 등을 그려봤습니다."

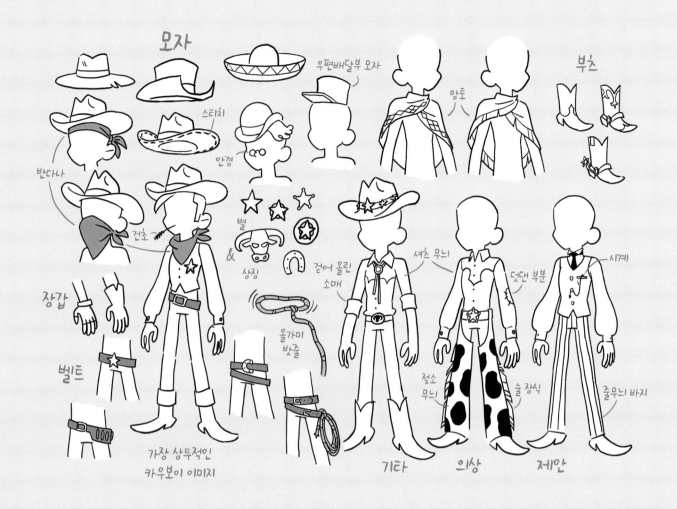

서부 개척 시대 조사하기

좋은 예술가가 되기 위한 첫 번째 단계는 관찰 능력을 기르는 것입니다. 내 주위의 사물을 관찰하면서 나중에 그려볼 형태와 몸짓, 색상을 분석하고 해체해 완전히 이해해볼 수 있습니다. 물론 제가 서부 개척 시대로 여행을 떠나지는 못하지만, 인터넷에 검색해보면 수백만 장의 이미지가 나옵니다. 참고 이미지는 늘 중요하지만 테마에 관해서 잘 모르는 경우에는 특히 더 중요합니다. 참고자료 없이는 평범한 작업물이 나오기 쉽습니다. 저는 여러 출처에서 많은 요소를 수집해놔서 캐릭터를 위한 아이템을 겹치지 않게 골라보려 합니다.

지금은 말고

어떤 주제를 조사하다 보면 마음에 들지 않는 소재를 발견하고는 합니다. 이번에는 총이나 담배, 술이 그랬는데 이는 카우보이와 깊은 관련이 있는 소재지만 지금은 어린이를 주 대상으로 하는 작업이라 사용하지 않았습니다.

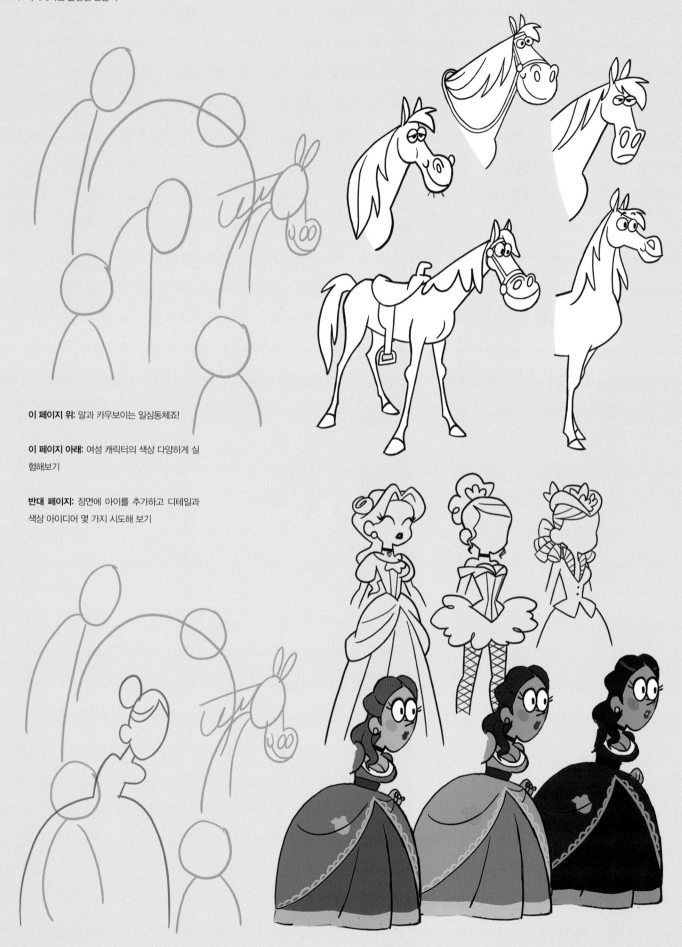

이 페이지 위: 말과 카우보이는 일심동체죠!

이 페이지 아래: 여성 캐릭터의 색상 다양하게 실험해보기

반대 페이지: 장면에 아이를 추가하고 디테일과 색상 아이디어 몇 가지 시도해 보기

"연령대를 다양하게 하는 것도
전체 출연진이 나오는 장면에
다양성을 더하는
좋은 방법입니다."

말 다양하게 그려보기

카우보이의 충직한 반려동물인 말을 깜빡하고 못 넣을 뻔했습니다! 저는 사람 형태 중 하나를 말로 바꿨습니다. 말은 실루엣이 재미있으니 전체 캐릭터의 외곽에 배치했습니다. 품종과 색깔, 털, 건강 상태를 달리해서 여러 가지로 다양하게 그려볼 수 있는데요. 털을 완벽하게 잘 땋은 모양으로 그릴 때와 갈기를 헝클어지고 지저분하게 그릴 때 서로 다른 이야기가 전달됩니다. 이미지의 요소가 다 합쳐지면서 전체 이야기가 구성된다는 점을 기억하세요.

출연진 다양하게 구성하기

물론 서부 개척 시대에 카우보이만 있지는 않았을 테니 여성 캐릭터도 출연진에 추가하기로 했습니다. 저는 얼굴을 어떻게 그릴지 고민하기 전에 캐릭터의 의상과 머리 모양을 통해 캐릭터의 직업과 사회적 지위에 관한 정보를 전할 수 있었습니다. 또한, 색상 선택은 캐릭터가 전달하는 이야기에도 영향을 줄 수 있는데요. 그 예로 저는 여성 캐릭터의 피부색을 세 가지로 다르게 해봤습니다. 오른쪽 여성 캐릭터의 어두운 머리카락과 피부색은 그녀가 대로 캘리포니아에서 살아온 히스패닉 혈통일지도 모른다는 사실을 넌지시 드러냅니다. 왼쪽 여성 캐릭터의 밝은 피부는 그녀가 골드러시 때 미국으로 이주한 네덜란드 출신의 식민지 개척자일지도 모른다고 은근히 시사합니다. 모두 디자인이 같을 때 색상 팔레트만 간단하게 바꿔도 아주 다른 두 가지 이야기가 전해집니다.

꼬마 빌리

이야기를 자세히 설명해보면서 여성 캐릭터에게 아이가 있는 설정을 넣어야겠다고 결심했습니다. 연령대를 다양하게 하는 것도 전체 출연진이 나오는 장면에 다양성을 더하는 좋은 방법입니다. 저는 처음부터 꼬마 캐릭터를 어떤 인물로 만들지 계획이 명확히 있었습니다. 꼬마 캐릭터는 이주민의 자식으로 미국에서 태어났습니다. 신대륙을 사랑하고 이 지역의 패션도 온몸으로 받아들였습니다. 꿈은 '어른이 되어 카우보이 하기'입니다. 그래서 입고 있는 옷도 자기 몸에 비해 크고 약간 유별납니다. 저는 장난감도 하나 넣어야겠다는 생각이 들었는데요. 진짜 말 대신에 장난감 말을 그리기로 했습니다. 진짜 말과 장난감 말은 서로 반대편에 위치하며 조화를 이룹니다.

보안관은 어디에?

여기 카우보이 대잔치에 빠진 사람이 한 명 있습니다. 바로 보안관입니다! 저는 키가 작고 커다란 모자를 쓴 재미나게 생긴 남자를 그리고 콧수염도 커다랗게 넣어줬습니다. 콧수염은 언제나 멋있으니까요! 출연진의 연령대를 더 다양하게 하고 싶어 이번에는 나이가 많은 캐릭터를 넣기로 했습니다. 보안관의 머리카락을 바로 흰색으로 채색하고 보안관의 상징인 별도 넣었습니다. 몸이 작고 단순하니 좁은 공간에서 개성을 살릴 수 있도록 다양한 패턴을 넣어봤습니다. 저는 캐릭터 디자인 시 형태와 전반적인 색상 작업을 마친 뒤 다음 단계로 패턴을 넣습니다. 패턴은 제가 이미 발전시킨 아이디어를 더 부각하는 역할을 해야 합니다.

덩치 큰 카우보이

여러 캐릭터를 이렇게 다닥다닥 붙여서 그릴 때는 하나하나 알아보기 쉬운지 주의를 기울여야 합니다. 실루엣은 반드시 파악하기 편하고 두 개 이상의 선이 서로 애매하게 맞닿는 지점, 즉 '탄젠트'가 없어야 합니다. 다음 페이지에 키가 큰 카우보이를 한 명 그려놨는데 꼬마 빌리와 엄마에게 가려서 일부보이지 않을 예정입니다. 이 카우보이 캐릭터의 표정을 다른 캐릭터와 차별화하려고 하는데 팔은 어떻게 할지 확신이 서지 않습니다. 카우보이 참고 이미지를 볼 때 공통적으로 또 하모니카가 나왔던 점이 기억나네요! 하모니카를 하나 그려 넣어보니 카우보이 캐릭터의 기질과 두르고 있는 다른 소품에도 딱 맞습니다. 처음에는 부츠의 뒤축에 박차를 넣을까 했으나 이미 보안관의 부츠에 넣기도 했고 그림의 왼쪽 아래 구석에 이미 꼬마 캐릭터와 장난감이 자리를 차지하고 있어서 쓸데없이 이 뒤죽박죽인 느낌이 날까 봐 넣지 않았습니다.

카우보이 일당이 모두 모였습니다

우람한 체구의 캐릭터는 하체가 대부분 다른 캐릭터에 가려질 예정이어서 상체에 특히 재미를 줄 필요가 있습니다. 이 캐릭터를 위해 참고자료에서 재미난 요소를 몇 가지 아껴놨는데 바로 반다나와 독특한 모자 모양, 입에 무는 건초 줄기입니다. 건초 줄기는 어린이용 애니메이션과 만화책에서 담배 대신 많이 사용됩니다. 다시 한번 캐릭터 출연진을 다양하게 구성하는 데 집중하면서 우람한 캐릭터의 눈을 가려 다른 캐릭터의 동그래진 눈과 대비를 줍니다. 가슴팍은 건장해서 그림 한 부분을 덩그러니 넓게 차지하니 여기에 패턴을 넣어서 '비어있는 공간'을 심심하지 않게 채웠습니다. 사람들이 이미지를 어떻게 읽을지가 중요한데 시간 여행자에게 시선이 가장 먼저 가야 하므로 카우보이 일당은 전부 너무 튀지 않게 했습니다.

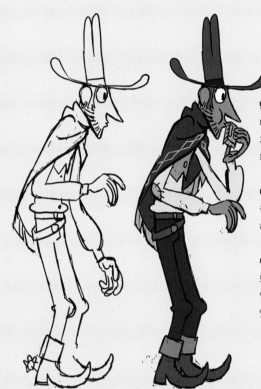

반대 페이지: 직선이나 재미있는 패턴에 따라 달라지는 캐릭터의 느낌을 살펴보세요.

이 페이지 위: 3일 정도 안 깎은 수염에 판초를 입고 하모니카를 든 카우보이

이 페이지 아래: 하체는 안 보이기 때문에 상체에 제일 좋은 아이디어를 다 넣었습니다.

"시간 여행자에게 시선이 가장 먼저 가야 하므로 카우보이 일당은 전부 너무 튀지 않게 했습니다."

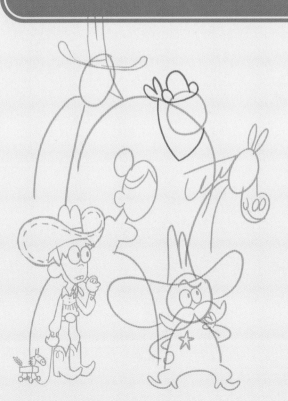

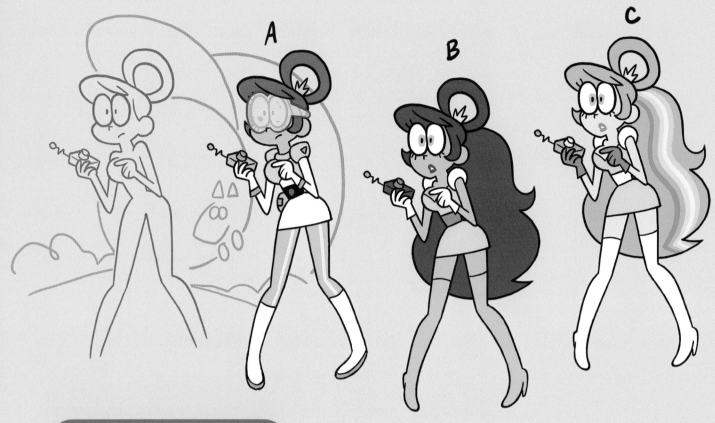

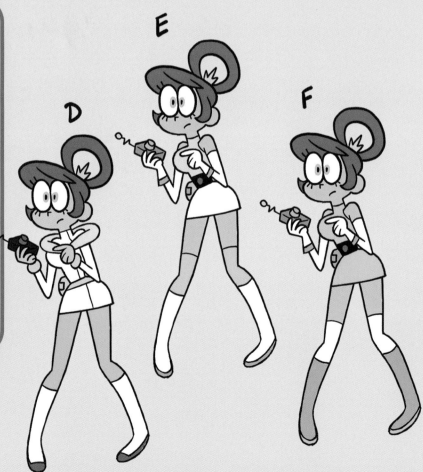

"일부러
시간 여행자의
색상 팔레트는
다른 캐릭터와
아주 차이 나게
구성해서
다른 세상과
시간 속에서
온 인물임을
강조했습니다."

시간 여행자가 도착했습니다!

지금까지 그림에 여성 캐릭터가 딱 한 명뿐이었으니 시간 여행자도 성별을 여성으로 하고 그 개성과 목적을 만들어보겠습니다. 이 캐릭터는 미래를 바꿀 유물을 찾아 과거에서 온 군인(A)일 수도 있고, 자신의 선조를 만나러 지구로 돌아가는 머나먼 우주 행성의 공주(B와 C)일 수도 있습니다. 그런데 시간 여행이라는 디자인 개요서와는 너무 동떨어진 아이디어라서 다시 고민해봐야겠네요.

간결함 유지하기

마음에 드는 아이디어가 한 가지 있습니다. 바로 시간 여행자는 타임머신을 잘못 만져서 예상치 못한 장소와 시대에 떨어진 10대 소녀라는 아이디어입니다. 플랫슈즈를 신기고 립스틱을 바르지 않은 맨 입술로 그리면 어린 느낌이 더 날듯합니다. 의상은 스타워즈의 레아 공주에서 영감을 받아 자세히 그려봤는데(D) 너무 복잡해 보였습니다. 그래서 가슴 부분의 디테일을 없애고 손이 더 잘 읽히도록 했는데 결국에는 단순한 의상(E와 F)으로 가기로 했습니다. 의상은 너무 과하지 않게 오늘날에도 입을 수 있을 정도로 은은한 색으로 칠해서 사람들이 시간 여행자를 한결 가까이 느낄 수 있도록 했습니다. 일부러 시간 여행자의 색상 팔레트는 다른 캐릭터와 아주 차이 나게 구성해서 다른 시공간에서 온 인물임을 강조했습니다.

K-9 강아지

시간 여행은 제일 좋아하는 반려동물과 함께 떠나야 제맛이죠! 저는 진짜가 아닌 로봇 강아지를 그려서 사람들에게 이 이야기가 시간 여행을 다루고 있음을 더 확실히 알렸습니다. 이제 이 캐릭터는 어떤 시각에서 보더라도 자신의 로봇 강아지와 함께 미래의 타임머신을 타고 다른 시간에서 온 인물이 됐습니다. 저는 강아지의 머리에 나사를 그려 넣어서 로봇임을 보여주고 인공적인 색상을 써서 실제 강아지로 착각하는 일을 막았습니다.

반대 페이지 위: 옷과 머리 스타일, 립스틱의 유무에 따라 달라지는 캐릭터의 연령대를 살펴보세요.

반대 페이지 아래: 색상 팔레트를 색다르게 구성해서 시간 여행자와 카우보이 일당을 차별화했습니다.

이 페이지: 로봇 강아지의 형태와 색상을 다양하게 시도해 보기

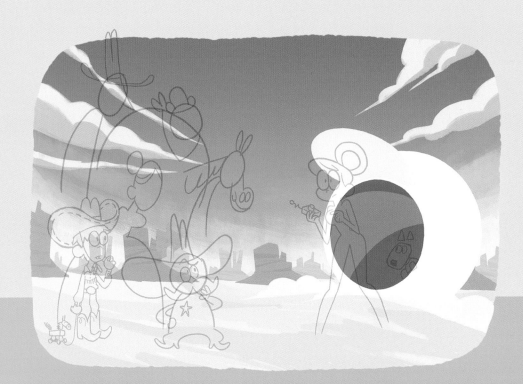

이 페이지: 배경에 부드러운 색상을 쓰면 화면에서 캐릭터가 돋보입니다.

반대 페이지 위: 모든 요소를 하나로 모아보면 비로소 문제점이 드러나기 시작합니다.

반대 페이지 아래: 개선된 이미지 – 두께를 조절할 수 있는 브러시로 정리했습니다.

> ## "구름을 넣어서
> ## 작품에 방향성과 원근감도 줬습니다."

톤 설정하기

이제 배경을 그리기 시작합니다. 이 장면은 분홍색과 주황색이 향연을 이루는 캘리포니아 사막을 배경으로 하기 때문에 저는 따뜻한 톤을 사용했습니다. 타임머신은 깨끗한 하얀색으로 채색했고 내부는 선명한 파란색으로 채색해서 서부 배경의 색상 팔레트와 대비를 줬습니다. 이처럼 또렷한 색상 덕분에 그림을 보면 제 의도대로 시선이 오른쪽으로 가장 먼저 향합니다. 구름을 넣어서 작품에 방향성과 원근감도 줬습니다. 캐릭터가 공간을 대부분 차지하기는 하지만 배경에 다른 디테일을 약간 넣어봐도 좋습니다. 사막의 평평한 돌은 서부 개척 시대의 상징인데 운 좋게도 그리기가 아주 수월하네요!

캐릭터 모으기

이제 다시 애매하게 선이나 면이 겹치는 부분이 없도록 주의하며 캐릭터를 전부 배경에 넣습니다. 출연진을 하나로 모아두니 서로 꽤 잘 어울리기는 하는데 각자의 자리에서 문제점이 한두 가지씩 보입니다. 어떤 캐릭터는 너무 밝고, 어떤 캐릭터는 너무 어둡고, 우람한 캐릭터는 다른 친구에 비해 머리가 너무 작고, 몇몇 요소는 색깔이 근처의 다른 요소와 너무 비슷해서 잘 보이지 않습니다. 전체적으로 갈색 톤이 너무 많이 들어갔고 로봇 강아지의 눈과 귀는 너무 어두워서 오히려 시선이 많이 갑니다. 마지막으로 시간 여행자는 카우보

이 일당을 바라보지 않는 느낌이 듭니다. 자, 고쳐봅시다!

마무리 작업

사소한 문제를 전부 수정하기 시작합니다. 우람한 캐릭터는 명도를 높이고 피부색을 바꿔서 벨트 및 모자와 잘 떨어져 보이게 했습니다. 또, 엄마 캐릭터의 뒤에 있던 손을 없애서 형태가 헷갈리는 일을 막았습니다. 보안관 캐릭터의 얼굴에는 두껍고 하얀 눈썹을 더해서 표정을 더욱 명확히 보여줬습니다. 파란색을 최대한 다양하게 써보려고 노력했고, 특히 엄마 캐릭터의 드레스와 꼬마 캐릭터의 청바지가 겹쳐 있으니 색을 달리해서 잘 구분이 되도록 했습니다. 말 장난감에는 디테일을 추가했고 로봇 강아지는 눈을 밝게 칠해 기계 느낌을 더하면서 몸통의 노란색을 부드럽게 조정했습니다. 선 작업을 하면서 질감 렌더링 기능이 있는 브러시를 사용했더니 꽉 찬 선을 자유롭게 그릴 수 있었습니다. 이 두 가지 기능은 선에 생동감을 줘서 컴퓨터로 완벽하게 그린 느낌을 없애줍니다. 마지막으로 저는 타임머신에 화면을 넣어서 시간 여행자의 출발 시각과 도착 시각을 표시해 이야기를 더 명확히 보여줬습니다. 시간 여행자는 2136년에서 골드 러시가 한창인 1849년의 캘리포니아로 왔네요!

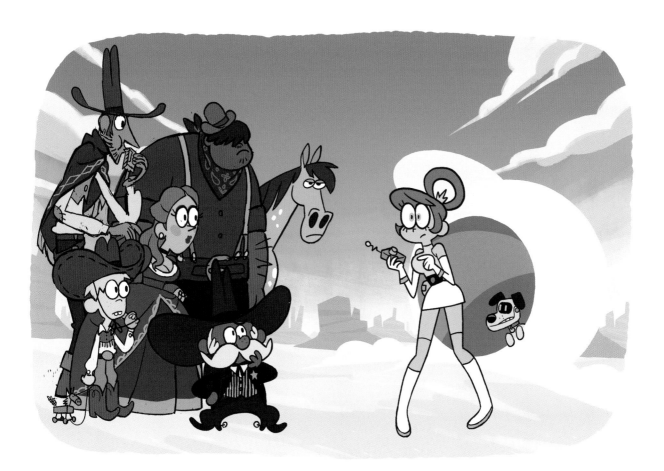

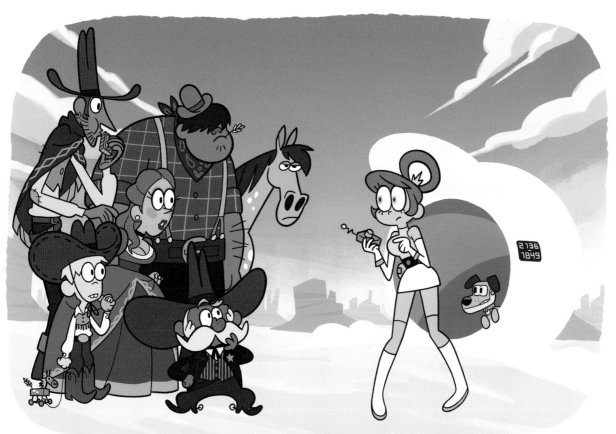

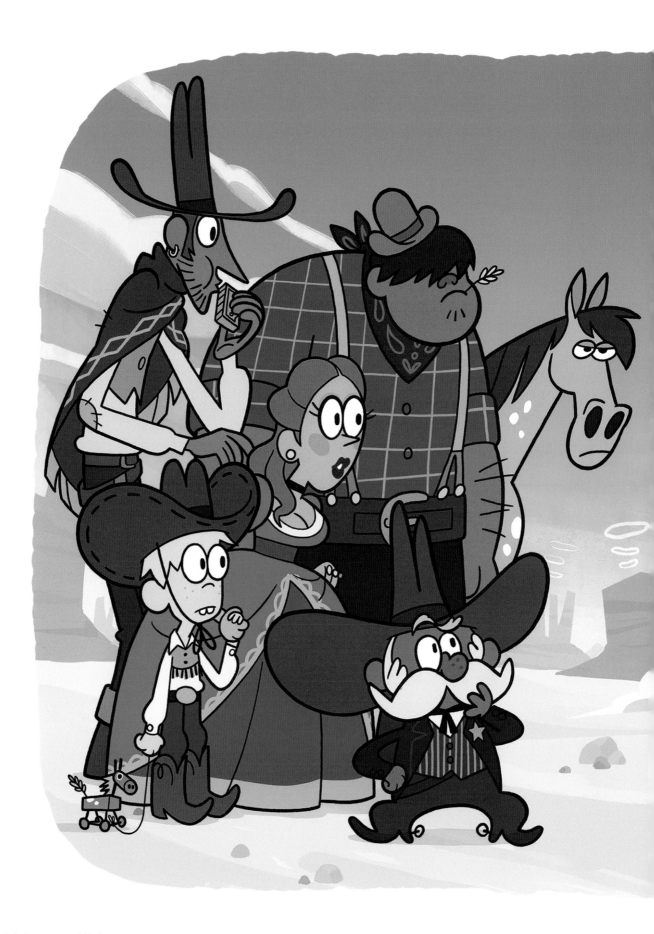

최종 이미지 ⓒ Bertrand Todesco

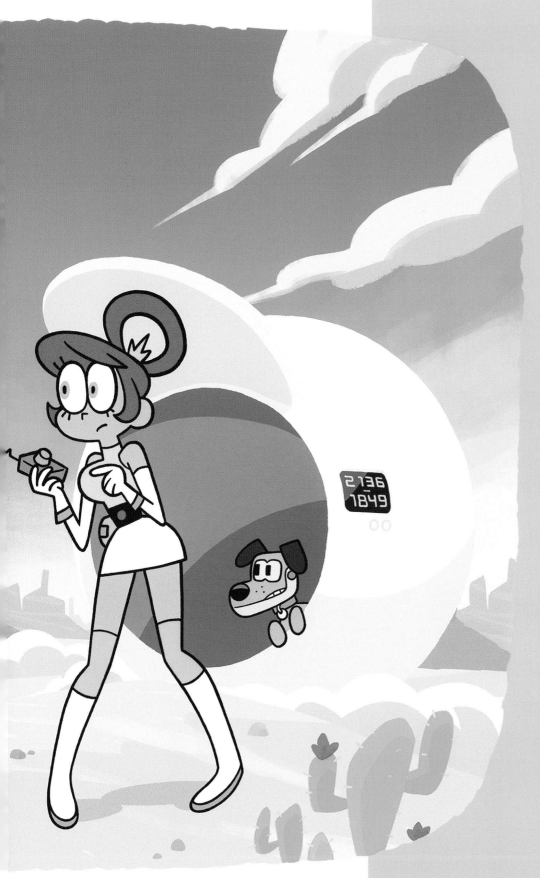

다시 미래로!

이미지에 균형이 잡혀서 만족스럽지만 그래도 여전히 빈 부분이 몇 군데 보입니다. 그래서 바닥에 돌을 좀 넣고 오른쪽 아래 모서리에 선인장도 하나 넣었습니다. 캐릭터에 그림자도 넣었는데 이는 디자인 과정상 캐릭터에 무게감을 주고 바닥에 '안착하게' 해서 배경과의 조화를 살리는 중요한 부분입니다. 또한, 그림자는 타임머신을 둘러싼 연기에서 보듯이 양감을 살리는 데 도움을 주기도 합니다. 멀리에서 피어오르는 연기 신호탄을 넣어서 풍경에 생동감을 더하고 마치 다른 캐릭터가 저곳에 있는 듯한 느낌을 줬습니다. 자, 이렇게 시간 여행자의 서부 개척 시대 여행이 완성됐습니다!

이 페이지: 그림자와 디테일을 넣어서 최종 이미지의 빈공간 채우기

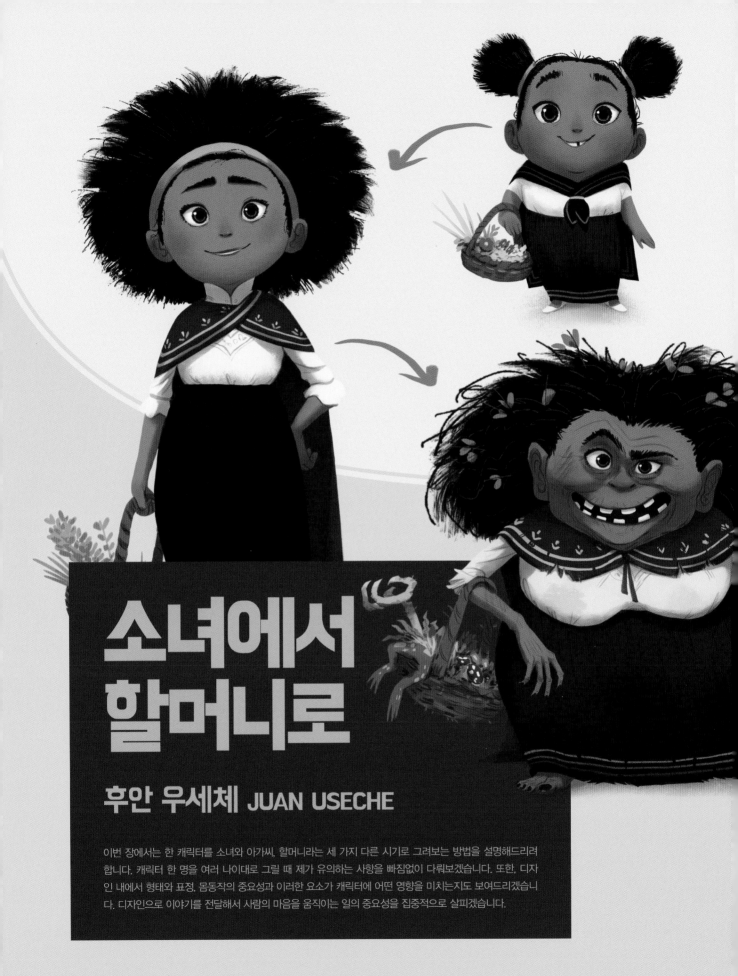

소녀에서 할머니로

후안 우세체 JUAN USECHE

이번 장에서는 한 캐릭터를 소녀와 아가씨, 할머니라는 세 가지 다른 시기로 그려보는 방법을 설명해드리려 합니다. 캐릭터 한 명을 여러 나이대로 그릴 때 제가 유의하는 사항을 빠짐없이 다뤄보겠습니다. 또한, 디자인 내에서 형태와 표정, 몸동작의 중요성과 이러한 요소가 캐릭터에 어떤 영향을 미치는지도 보여드리겠습니다. 디자인으로 이야기를 전달해서 사람의 마음을 움직이는 일의 중요성을 집중적으로 살피겠습니다.

마인드맵 만들기

가끔은 클라이언트가 매우 상세한 디자인 개요서를 제공해서 그저 그대로 따라가 캐릭터를 완성하기만 하면 될 때도 있습니다. 그러나 혼자서 나만의 캐릭터를 고안하려면 '무엇을 해볼지' 정하는 데 더 많은 노력을 기울여야 합니다. 이때 가장 첫 번째 단계는 마인드맵으로 내 생각과 아이디어를 정리해서 일의 가닥을 잡아보는 것입니다. 저는 확신이 있는 쪽부터 시작하는 편인데 지금은 한 캐릭터를 인생의 세 가지 다른 시기로 확실히 표현해야 하니 노화 과정에서 연상되는 단어와 함께 각 나이대에서 정형화된 성격 특징을 더해봤습니다.

이 페이지: 마인드맵을 만들어보면 아이디어를 빠르게 떠올리는 데 매우 좋습니다.

꽃
달바꿈
자연
진화
계절
예측 불허
시간의 흐름

기운이 넘치는
투덜대는
하나의 캐릭터
낙천적인
유아동기
노년기
호기심이 많은
성인기
차분한
고집 센
자신감 있는
자리 잡은
강인한

실생활에서 습작해보기

저는 캐릭터 디자이너로서 그림에 생동감과 개성을 불어넣어 다른 사람의 마음을 움직일 수 있기를 간절히 바라는데요. 이를 가능케 하는 가장 좋은 방법 중 하나는 실제 사람을 살펴보는 것입니다. 특히 특정 집단을 표현해야 하는 프로젝트에서는 해당 집단의 문화와 관습, 행동 양식을 가능한 많이 알아보고 탐구하려 애씁니다. 그 예로 콜롬비아 도시 주민을 연습 삼아 몇 가지 그려봤어요.

빌려온 것, 새로 만든 것

이번 장은 시간의 흐름에 초점을 맞추고 있으니 저는 캐릭터가 나이를 먹어가는 데 간단히 이야기가 있으면 좋겠다 싶었습니다. 그래서 캐릭터를 1800년대 콜롬비아 어느 지역에서 살아가는 인물로 정했습니다. 또한, 캐릭터 자체와 캐릭터의 서사에 판타지 요소를 은근히 녹여내고 싶어서 사람의 손길이 닿지 않는 곳에 사는 일종의 마녀라고 정했습니다. 목표는 제가 알고 있는 무언가와 완전히 색다른 무언가를 적당히 버무리는 것인데요. 그렇기에 정형화된 아이디어를 디자인에 넣고 나서 저만의 스타일을 섞으려 합니다. 지금처럼 초반 단계에서는 자료 조사하고 습작하는 것이 가장 중요한 부분입니다.

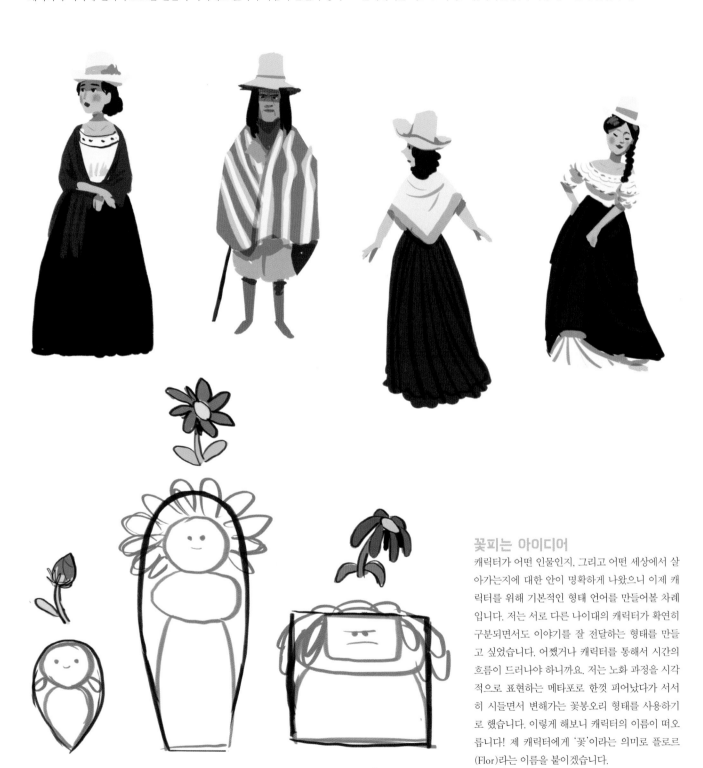

7살 **28살** **75살**

꽃피는 아이디어

캐릭터가 어떤 인물인지, 그리고 어떤 세상에서 살아가는지에 대한 안이 명확하게 나왔으니 이제 캐릭터를 위해 기본적인 형태 언어를 만들어볼 차례입니다. 저는 서로 다른 나이대의 캐릭터가 확연히 구분되면서도 이야기를 잘 전달하는 형태를 만들고 싶었습니다. 어쨌거나 캐릭터를 통해서 시간의 흐름이 드러나야 하니까요. 저는 노화 과정을 시각적으로 표현하는 메타포로 한껏 피어났다가 서서히 시들면서 변해가는 꽃봉오리 형태를 사용하기로 했습니다. 이렇게 해보니 캐릭터의 이름이 떠오릅니다! 제 캐릭터에게 '꽃'이라는 의미로 플로르(Flor)라는 이름을 붙이겠습니다.

플로르가 태어났어요!

플로르의 어린 시절에는 주요 형태로 꽃봉오리처럼 생긴 물방울 모양을 써서 꽃이라는 은유를 확장하고자 했습니다. 어린아이의 비율을 과장하면 머리가 전체 몸의 3분의 1을 차지하게 되는데 이렇게 하면 팔다리가 아주 아담해 보이는 효과가 있습니다. 거꾸로 뒤집힌 물방울 모양을 보면 위는 동그라면서 크고 아래는 작고 뾰족해서 비율의 유사성으로 인해 어린아이를 표현하기에 매우 좋습니다. 저는 플로르의 몸뿐만 아니라 머리 모양과 눈 모양에서도 물방울 모양이 잘 보이도록 썸네일 스케치를 몇 가지 해봤습니다. 의상은 앞서 했던 1800년대 의복 스케치를 참고해서 그려봤습니다.

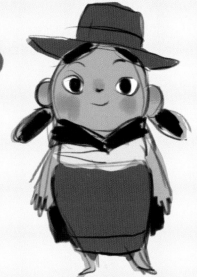

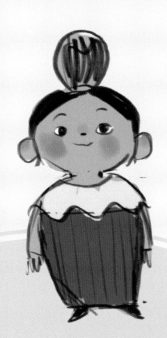

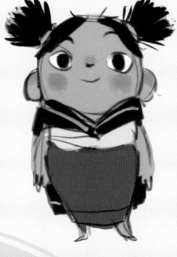

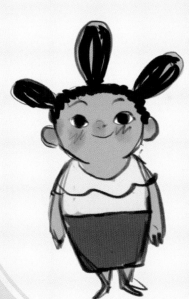

반대 페이지 위: 1800년대 초 콜롬비아의 전통 의상 습작

반대 페이지 아래: 검은색 선의 기본 형태에서 시작해서 빨간색으로 그려진 것처럼 더 자세하게 형태를 그려보세요.

이 페이지: 치유의 힘을 가진 마녀로서 수련 중인 어린 시절의 플로르

모자는 뺄까요?

1800년대 콜롬비아 의복을 조사해보니 일반적으로 드레스를 한결 돋보이게 하는 모자를 착용하고 있었습니다. 저는 옆에 그려둔 모자 유형을 아주 좋아하지만 결국 모자를 씌우지 않기로 했습니다. 왜냐하면 플로르의 머리 모양이 그보다 훨씬 독특하고 표현력 있으며 캐릭터의 개성과 이야기에서 결코 빼놓을 수 없는 부분이라는 생각이 들었기 때문입니다.

성장통

플로르는 더 자신감 있고 건실한 사람이자 박식하고
자부심 강한 치유자로 자랐습니다. 그렇지만 내면에는
소녀 플로르가 여전히 남아 있어 희미하게 빛을 발합
니다. 저는 이를 보여주고자 첫 번째 스케치의 물방울
모양을 그대로 유지하되 나이에 맞게 변형하기로 했습
니다. 물방울 모양을 길게 늘이고 아래의 폭을 넓혀서
플로르가 안정적이고 책임감 있는 사람으로 자랐음을
보여주려 했습니다. 플로르의 머리카락은 꽃잎을 형상
화했는데 최종 디자인에서 의미 있는 부분이 됐으면
했습니다. 머리 모양을 통해 플로르가 스스로 강하고
자유롭다고 느끼는 시기를 맞이했음이 드러납니다.

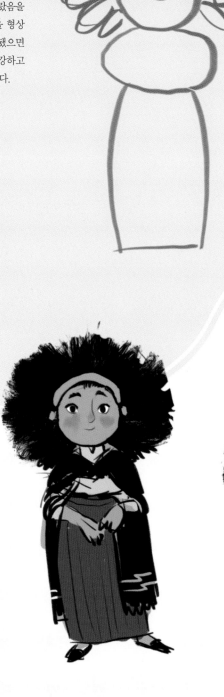

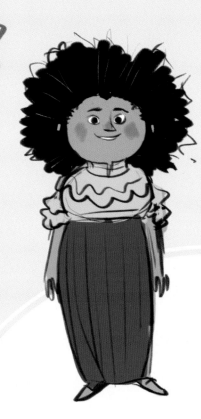

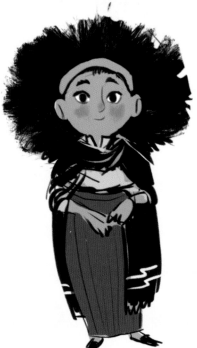

이 페이지: 썸네일 스케치를 하면서 비율과 표정
을 다양하게 시도해 보면 대단히 좋습니다.

반대 페이지: 플로르는 늙어가며 삶의 방식과 성
격이 완전히 달라졌습니다.

숲속으로

노인이 된 플로르의 디자인에는 극단적인 변화를 주고 싶었습니다. 사람들이 플로르를 보면서 대체 무슨 일이 있었는지 궁금증이 들길 바랐습니다. 세 가지 이미지만으로 이야기를 전달하려다 보니 공간이 넉넉지 않아서 작은 디테일 하나하나가 중요했습니다. 플로르의 동그랗고 민첩한 체형을 각지고 육중한 체형으로 바꿨습니다. 이 단계에서 플로르는 시들시들한 꽃과 같아서 꽃잎을 형상화한 머리카락이 이제는 아래로 축 늘어져서 손질되지 않은 상태입니다. 저는 플로르가 중년에 인생을 뒤바꿔놓는 사건을 겪어 사람의 발길이 닿지 않는 곳으로 들어가 은둔 생활을 하고 있다고 마음속으로 생각해봤습니다.

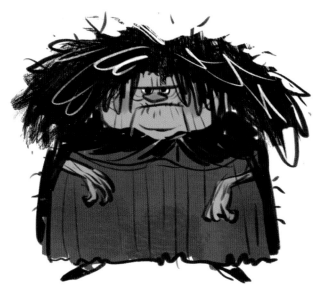

"세 가지 이미지만으로
이야기를 전달하려다 보니
공간이 넉넉지 않아서
작은 디테일 하나하나가
중요했습니다."

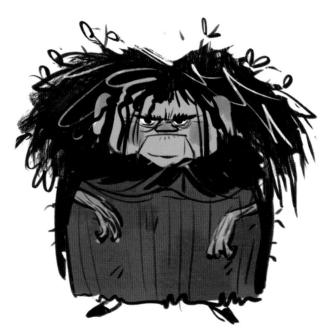

플로르의 일생

플로르가 인생을 살아가며 겪는 세 가지 시기를 썸네일로 다 그려봤는데요, 다음 단계로 가장 잘 나온 스케치를 골라서 한데 모아보겠습니다. 이때 저는 선택한 스케치가 다른 스케치보다 나은 이유가 무엇인지 늘 스스로 물어봅니다. 대개 디자인이 얼마나 제 의도를 잘 전달하는지 평가한 결과와 직감이 합쳐져서 답이 나오는데 지금은 의도보다는 이야기를 얼마나 잘 전달하는지를 살폈습니다. 제가 보기에 가장 매력 있고 효율적인 스케치를 세 가지 골랐는데요. 여기서 효율적이란 디자인이 설득력 있으면서도 단순하고 처음 의도를 가장 잘 전달한다는 의미입니다. 단순한 디자인이 언제나 사람들과 소통을 더 잘한다는 점을 기억하세요.

기분 좋을 때와 나쁠 때

이렇게 고른 썸네일 세 개가 만족스러우나 아직도 개선의 여지가 남아 있습니다. 저는 플로르를 CG 애니메이션으로 제작하면 어떨까 생각해봤습니다. 그러나 모든 디자인이 움직일 때도 괜찮으리란 법은 없습니다. 저는 이제 캐릭터가 3D 공간에서도 작동하는지, 이리저리 움직일 수 있는지, 감정 표현을 할 수 있는지 확인해야 합니다. 이를 위해 캐릭터를 이야기의 각기 다른 순간에 대입해 적당한 자세로 그려봤는데요. 이 단계에서 사람들이 디자인을 보면서 정서적 유대감을 형성할 수 있는지가 결정됩니다. 저는 어린 플로르가 기분이 좋을 때와 나쁠 때 취하는 몸동작을 몇 가지 그려보고 정면 자세도 다시 다르게 스케치해봤습니다.

> "이제 캐릭터가 3D 공간에서도 작동하는지, 이리저리 움직일 수 있는지, 감정 표현을 할 수 있는지 확인해야 합니다."

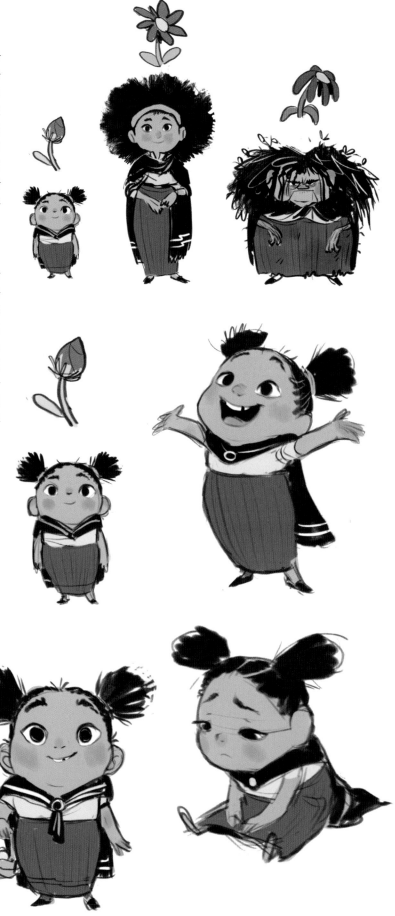

얼굴의 변화

어린 플로르의 스케치는 어른 플로르를 계속해서 발전시키는 데 매우 좋은 밑거름이 됐습니다. 저는 이제 플로르의 인생 전반에 걸쳐 그대로 유지할 이목구비와 점차 바꿀 이목구비를 정해볼 수 있는데요. 예를 들어, 머리 모양은 나이에 따라 상당한 차이를 두고 싶습니다. 반면에 눈 크기와 눈 사이의 거리는 비교적 일관적으로 가고 싶습니다. 여기에서는 캐릭터의 감정 표현력과 몸동작을 해치지 않는 선에서 캐릭터가 세 가지 나이대를 통틀어 일관성을 유지하고 있는지 확인하는 일이 가장 중요합니다. 저는 모든 나이대의 플로르가 한눈에 알아볼 수 있고 특색있으면 좋겠습니다!

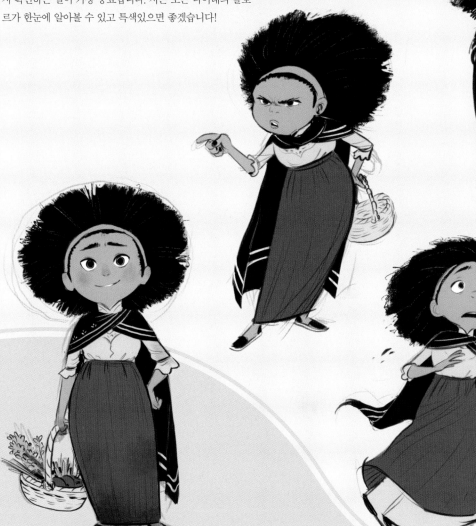

반대 페이지 위: 썸네일을 나란히 배치해서 디자인에 일관성이 있는지 확인해봤습니다.

반대 페이지 아래: 각기 다른 감정을 느끼는 플로르를 스케치해보면 최종 디자인이 더 발전됩니다.

이 페이지: 이 나이대에는 플로르가 한결 극단적인 상황에 놓이기 때문에 감정이 훨씬 격해집니다.

몸동작 그리기

몸동작 그리기는 캐릭터 디자이너의 업무에서 큰 부분을 차지합니다. 해당 디자인이 이야기의 정서적 무게감과 복잡함을 뒷받침해줄 수 있다고 다른 이들을 설득하는 데 가장 유용한 방법이기 때문입니다. 몸동작이 전달력과 표현력이 강할수록 캐릭터 디자인의 설득력도 높아집니다. 캐릭터의 몸동작을 완전히 정면으로 그리면 활력과 입체감이 떨어져 캐릭터가 살아있는 듯한 느낌이 약해질 수 있습니다. 정면 대신에 측면으로 그리면 다른 사람들이 3D 공간 속의 캐릭터를 머릿속에 그려보는 데 도움이 됩니다.

내면의 아이를 풀어주세요

초기 스케치를 해본 이후로 저는 나이별로 디자인 구조를 달리하고 싶다는 생각이 들었는데 디자인 구조가 모두 같다면 주름 등의 사소한 변화만이 나이별 유일한 차이점이 되기 때문입니다. 모든 디자인은 그 자체로 돋보이면서도 동일한 하나의 인물임을 알아볼 수 있어야 합니다. 플로르는 노년에 많은 어려움을 겪었고 저는 플로르에게 무슨 일이 있었는지 궁금증을 자아내는 디자인을 하고 싶었습니다. 그래서 플로르가 초년에 겪었던 감정과는 아예 다른 감정이 드러나는 자세를 스케치해보았습니다. 한편 화난 모습과 더불어 어릴 때처럼 앉아 있는 모습도 그려봤습니다.

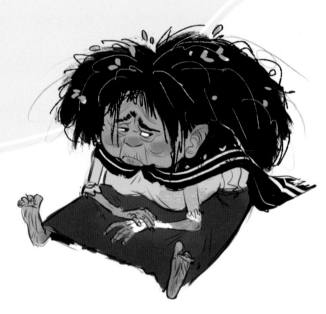

"모든 디자인은
그 자체로 돋보이면서도
동일한 하나의 인물임을
알아볼 수 있어야 합니다."

바구니에 무엇을 넣을까요?

이제 7단계와 마찬가지로 디자인을 한데 모아서 일관성과 명확성을 확인하면서 최종 채색에 사용해볼 자세를 고릅니다. 개별적으로나 시퀀스의 일부로서나 모두 괜찮은지, 실루엣이 명확하고 알아보기 쉬운지 꼭 확인해봐야 합니다. 저는 형태가 원래 아이디어와 일치하는지 확인하면서 디테일을 추가하고 표

정을 조금씩 조정했습니다. 플로르의 손에 채집용 바구니도 하나 쥐여줘서 플로르가 요리하거나 치유 묘약을 만들 때 어떤 재료를 쓰는지 사람들에게 알려줬습니다. 소품 하나를 더했을 뿐인데 훨씬 더 풍성한 이야기가 전달됩니다.

반대 페이지: 노련한 할머니 마녀가 된 플로르. 옳고 그름의 경계선은 조금 허물어졌지만, 마음속 깊은 곳에서는 변함없이 어린 플로르가 살아 숨 쉽니다.

이 페이지: 실루엣은 수정했으나 기본 형태는 그대로 유지했습니다.

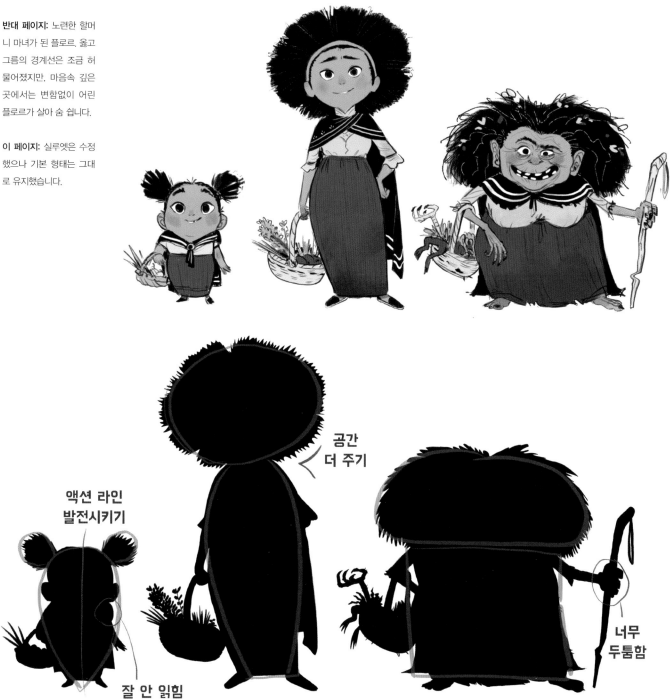

액션 라인 발전시키기

잘 안 읽힘

공간 더 주기

너무 두툼함

채색할 시간입니다

색상 고르기는 제가 디자인 과정에서 가장 좋아하는 단계 중 하나입니다. 저는 보통 직관적으로 과정에 접근해서 주로 제가 끌리는 대로 색상 팔레트를 구성합니다. 하지만 지금은 전통 콜롬비아 의복을 계속해서 참고자료로 활용하고 있으니 배색도 이와 비슷하게 하고 싶습니다. 저는 각기 다른 색상 팔레트를 몇 가지 시도해 본 뒤 제가 처음에 골라둔 색 조합으로 돌아갔습니다. 이 단계에서는 아직 색상 테스트 단계가 남아 있기 때문에 바탕색만 아주 대충 빠르게 툭툭 올려봅니다.

"지금은 전통 콜롬비아 의복을 계속해서 참고자료로 활용하고 있으니 배색도 이와 비슷하게 하고 싶습니다."

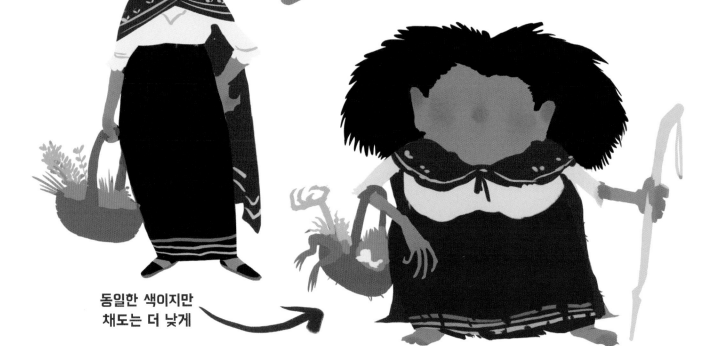

동일한 색이지만 채도는 더 낮게

반대 페이지: 바탕색 올
리기

이 페이지: 바탕색을 잘
다듬고 디테일을 위해 선
을 추가했습니다.

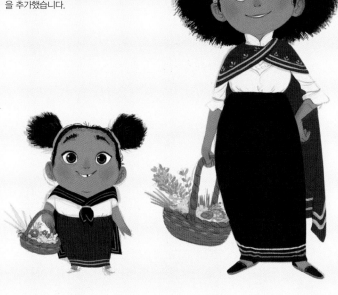

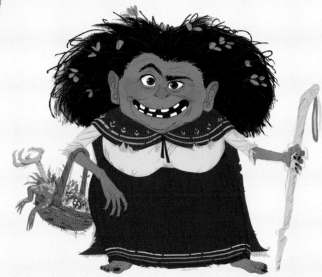

세밀한 디테일

세밀하게 디테일을 넣을 차례입니다. 이는 모든 요소의 생동감과 표현력이 확
장되기 시작하는 때이자 디자인 전반적으로 어울리지 않는 면이 있다면 짚어
내기 쉬운 때입니다. 예를 들어, 실루엣에는 그림의 명확성에 안 좋은 영향을
미치는 몇 가지 소소한 문제점이 있었습니다. 또한, 플로르의 바구니에 무엇을
넣을지와 얼굴에 어떤 디테일을 넣을지도 결정해야 했는데요. 디자인에 디테
일을 너무 많이 넣고 싶지는 않아서 꼭 이야기를 전달하는 요소만 남겨뒀습니
다. 예를 들어, 시간이 지나며 플로르의 옷에 닳고 헤진 부분이 생긴 것으로 연
출해 시간의 흐름을 은근히 보여줬습니다.

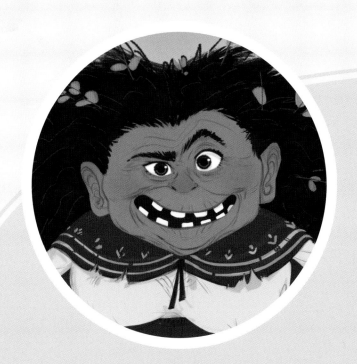

캔버스를 거울에 비춰보세요!

가끔 캐릭터의 얼굴이 무언가 이상하기는 한데 정확히 무엇이 문제인지 짚어
내지 못할 때가 있습니다. 대부분 디자인 요소의 균형이 맞지 않아 생기는 문
제입니다. 이럴 때는 캔버스를 좌우 반전시켜보거나 거울에 비춰보세요. 그러
면 문제점을 짚어내고 더 좋은 수정 방안을 떠올려보는 데 도움이 됩니다. 디
자인을 거울에 비춰보면 상당히 다르게 보여서 깜짝 놀라실 겁니다! 좌우 반
전시켰을 때 그림이 괜찮다면 제대로 볼 때도 좋을 것입니다.

반대 페이지: 저는 새로운 요소를 추가할 때마다 이야기를 전달하는 데 도움이 되는지 확인합니다.

이 페이지: 마무리 작업과 그림자 넣기, 색상 대비 보정하기

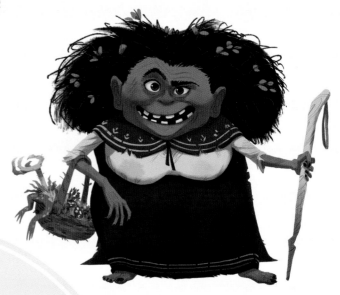

흙 파헤치기

저는 대개 렌더링을 너무 많이 하지는 않으려고 하지만 이번 캐릭터는 3D로 모델링 할 계획입니다. 필요한 만큼 양감을 더 넣어서 3D 작업 시 디자인을 입체로 해석하는 데 도움을 주고자 합니다. 제가 즐겨 음영을 넣는 방법은 아주 간단한데, 색상 레이어 하나를 곱하기 모드에 30~40%의 불투명도로 맞춰 놓고 그림자를 다 넣습니다. 이렇게 하면 계속해서 그림을 일관성 있고 관리하기 쉽게 유지하는 데 도움이 됩니다. 또한, 플로르는 노년기에 사람의 손이 닿지 않는 곳에서 살아가니까 옷에 흙먼지를 그리는 등 질감도 좀 더 은은하게 넣어서 이야기 전달을 강화했습니다.

언제든 준비된 마녀

디자인이 거의 완성됐으니 이제 마지막으로 그림을 다시 한번 살펴보고 색상 대비가 정확히 이뤄졌는지, 실루엣이 명확한지, 캐릭터의 표정에 설득력과 전달력이 있는지 확인합니다. 조금 더 튀는 색상을 쓰고 싶다는 생각이 들어서 몇몇 영역의 대비와 채도도 살짝 높였습니다. 끝으로 캐릭터 발밑에 부드럽게 그림자를 넣었는데 이렇게 하면 캐릭터에 무게감이 생겨서 현실감과 입체감이 더욱 살아납니다. 자, 끝났습니다! 플로르의 여정이 완성됐으니 저는 파일을 준비해서 소셜 미디어에 올리거나 포트폴리오에 넣거나 클라이언트에게 보내기만 하면 됩니다.

"조금 더 튀는 색상을 쓰고 싶다는 생각이 들어서 몇몇 영역의 대비와 채도도 살짝 높였습니다."

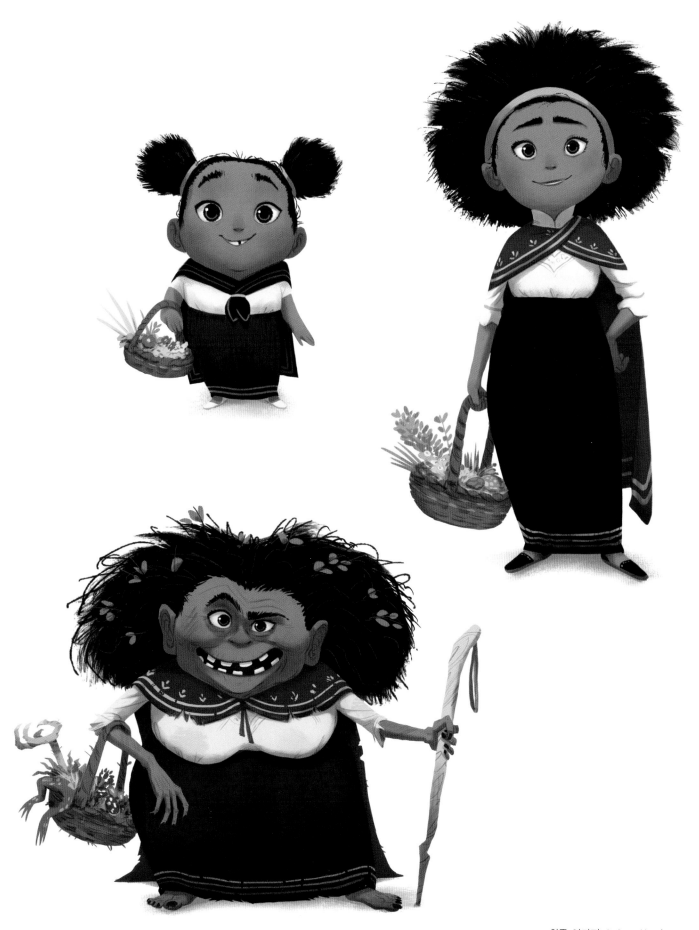

최종 이미지 © Juan Useche

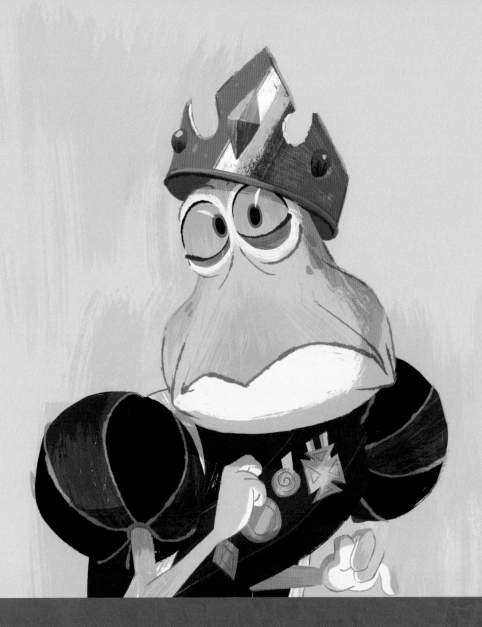

화면 밖으로 폴짝

저스틴 런폴라 JUSTIN RUNFOLA

저는 캐릭터 디자인과 도전을 사랑하는 사람입니다. 그래서 이번 디자인을 할 기회가 왔을 때도 덥석 잡았습니다. 이 장에서는 제가 '불안한, 노랗게 질린 겁쟁이, 지도자'라는 디자인 개요서를 바탕으로, 재미있고 호감이 가는 캐릭터를 디자인하는 과정을 처음부터 끝까지 보여드리려 합니다. 최종 디자인에 다다르는 방법은 여러 가지가 있지만, 저만의 사고 과정과 스케치 습관, 문제 해결을 위한 아이디어를 구체적으로 풀어보겠습니다. 그러면서 독특하고 호감이 가며 성공적인 디자인을 할 때 제가 쓰는 몇 가지 핵심 과정을 설명해드리겠습니다. 아무쪼록 여러분도 상상력을 자유롭게 발휘해보시고 과정을 거쳐나가며 발견하는 아이디어와 참고자료를 자유롭게 발전시켜보세요.

최종 이미지 © Justin Runfola

아이디어가 샘솟아요!

저는 '불안한, 노랗게 질린 겁쟁이, 지도자'라는 세 단어를 머릿속으로 되뇌며 무엇을 하고 싶은지 생각했습니다. 머릿속에 아이디어가 떠오르는데 그중 개구리 왕족 비슷한 것에 가장 눈길이 갑니다. 저는 어떤 아이디어든 일단 떠오르면 저 자신에게 '나중에 지루해하지 않을지' 물어보고 반드시 즐거울 수 있

을 만한 일을 하려고 합니다. '노란색' 줄무늬의 개구리 왕족을 떠올리면 엉뚱하고 우스꽝스러운 느낌이 들어서 구미가 당깁니다. 이 느낌에서 나아가 머릿속에 그려지는 그림부터 스케치해보려 합니다.

이 페이지: 초기 스케치가 점점 개구리 왕자를 닮아 갑니다.

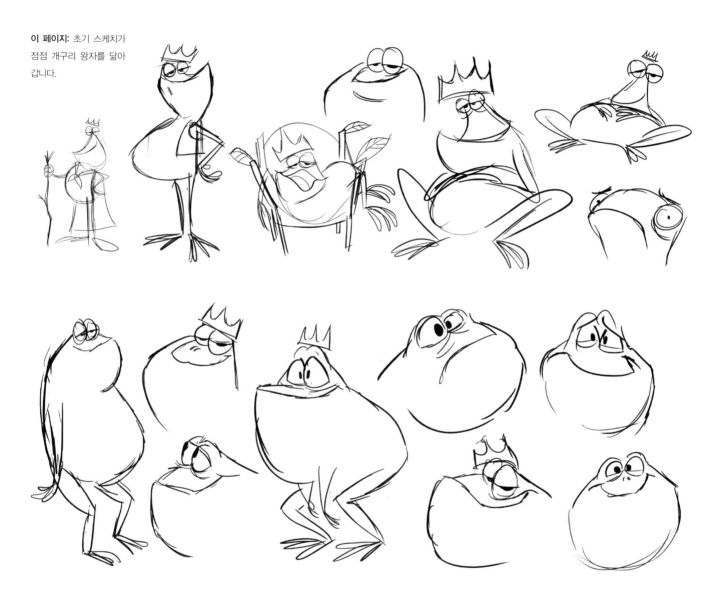

"머릿속에 아이디어가 떠오르는데
그중 개구리 왕족 비슷한 것에
가장 눈길이 갑니다."

작은 것부터 시작하기

그림의 주제를 정했으니 이제 마음껏 상상력을 발휘하면서 있는 아이디어, 없는 아이디어 모두 화면에 쏟아낼 차례입니다. 여기 있는 아이디어는 제 상상력에서 나온 것인데 아직은 지켜야 할 규칙이나 제약 사항이 따로 없습니다. 시행착오를 거치며 어떤 형태와 스타일, 선이 효과적인지, 효과적이지 않은지 자유롭게 실험하고 확인해볼 수 있겠죠. 표정과 자세를 다양하게 그려보니 캐릭터를 둘러싼 이야깃거리 한 가지가 서서히 떠오릅니다.

이 페이지: 계속해서 형태를 탐구해보며 독특하고 재미있는 형태를 찾아보기

반대 페이지 위: 디자인을 쏟아내는 단계

반대 페이지 아래: 청개구리 참고자료를 바탕으로 그린 스케치

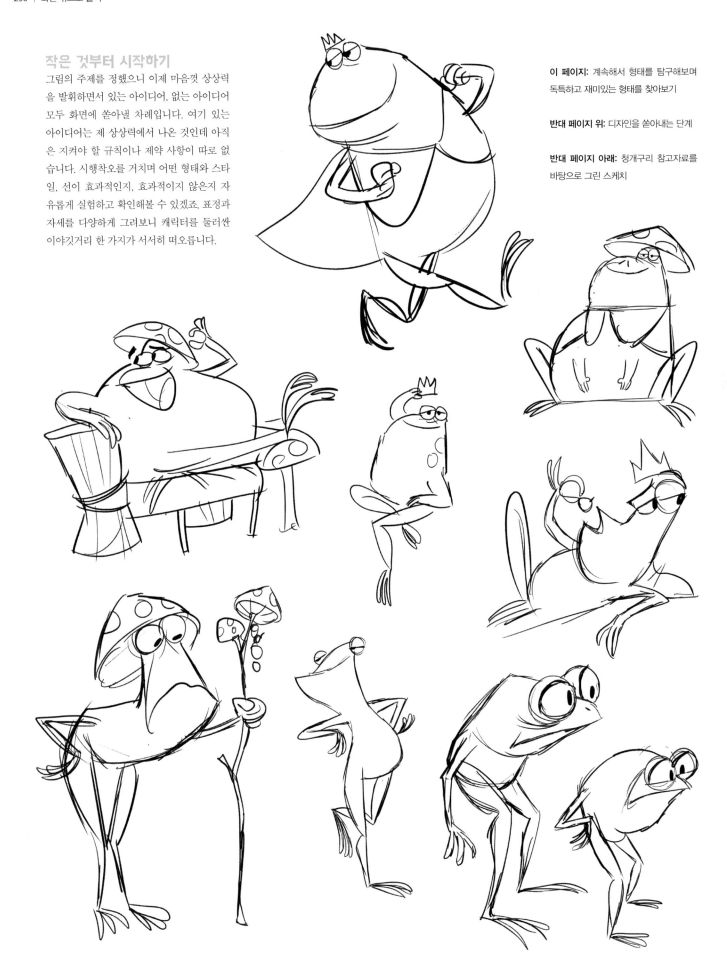

디자인 쏟아내기

방향이 정해졌으니 연필을 들고 제가 '디자인 쏟아
내기'라고 부르는 단계에 돌입합니다! 저는 먼저
캐릭터가 어떤 외모이면 좋을지 생각하면서 아주
기본적인 낙서를 대충 해봅니다. 최종 디자인은 이
러한 초기 아이디어와 크게 달라지기도 하지만 저
는 가끔 초반에 버린 디자인으로 결국 되돌아가는
때가 있어서 종이에 이렇게 스케치해두면 정말 유
용합니다.

과정 초반에는 다른 참고자료나 더 발전된 아이디
어에 영향을 받지 않은 날것의 디자인이 나오기 때
문에 이때 디자인을 쏟아내는 일이 중요합니다. 나
중에 작업이 풀리지 않을 때는 캐릭터의 생애 중
이런 날 것의 단계에서야말로 써먹을 수 있는 보
석을 발견할 수 있습니다. 저는 디자인을 쏟아내고
완성하면서 종이와 펜, 크레파스, 연필, 마커펜, 형
광펜처럼 그냥 마구잡이로 집어 들고 자유롭게 아
이디어를 구상해볼 수 있는 도구를 즐겨 씁니다!

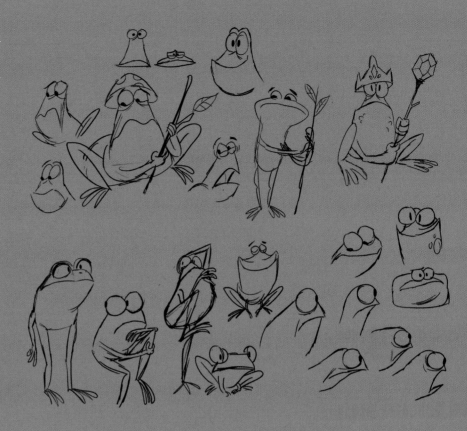

크게 폴짝 뛰기

초기 디자인 탐구를 마쳤으니 이제는 이전 단계에서 찾아낸 형태와 표정 가
운데 무엇이 디자인 개요서의 내용을 가장 잘 나타내는지 확인해보려 합니다.
저는 다양한 유형의 개구리를 참고자료로 살펴보고 청개구리를 그리기로 정
했는데 그 이유는 청개구리가 몸집이 작고 신경질적이며 연약하고 색깔이 다

양하기 때문입니다. 우선 저는 캐릭터를 스케치해보면서 캐릭터의 나이는 몇
살인지, 어떻게 왕족이 됐는지, 좋은 지도자인지, 왕관이나 왕을 상징하는 지
팡이인 왕홀을 들고 있는지, 왕관과 왕홀은 어떤 재료로 만들어졌는지 등 캐
릭터에 관한 질문을 저 자신에게 던져보기 시작합니다.

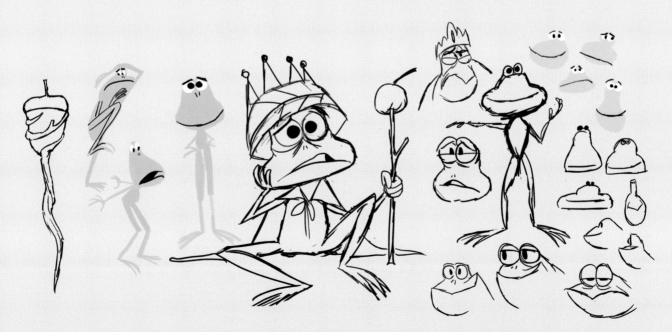

개구리 동화

이 단계에서 저에게 가장 중요한 질문은 '캐릭터가 무슨 생각을 하고 있으며 왜 그런 생각을 하는지'입니다. 지금처럼 초반에 이 질문에 답할 수 있다면 디자인의 신체 특징은 자연스럽게 따라 나오더군요. 저는 프로젝트를 진행하면 대부분 대본이 나와서 이러한 질문에 대한 답을 대본 속에서 찾고는 했습니다만 혼자서 캐릭터를 개발할 때는 배경 이야기를 만드는 편이 도움도 되고 재미있습니다.

저는 다음과 같은 배경 이야기를 구상해봤습니다. 옛날 옛적에 만인이 사랑하던 개구리 왕이 있었습니다. 왕에게는 아들이 하나 있었는데 이 아들이 우리의 캐릭터, 즉, 어린 개구리 왕자였습니다.

불행히도 왕은 악랄한 침입자의 손에 무참히 목숨을 잃었습니다. 침입자를 피해 달아나던 어린 개구리 왕자는 어쩌다 보니 적을 물리쳤으나 개구리 부족은 그가 마음먹고 해낸 일인 줄 알고 영웅이라 칭송하며 새로운 왕으로 추대했습니다. 어린 개구리 왕자는 신하들을 실망하게 할까 봐 잔뜩 겁먹어 왕의 자리를 받아들였습니다. 그러나 마음속으로는 스스로 겁쟁이라 생각하며 어느 날 왕으로서 능력을 증명해야 하는 순간이 올까 봐 두려움에 떨고 있습니다.

이 페이지: 배경 이야기가 나왔으니 그려본 어린 개구리 왕자의 초기 스케치

반대 페이지: 관심사와 자료 조사를 바탕으로 그려본 초기 의상 탐구

참고자료보다 상상력이 먼저!

캐릭터 디자이너에게 참고자료는 창작 과정의 핵심적인 부분입니다. 하지만 저는 참고자료를 보기 전에 하루 정도는 반드시 제 상상력으로만 그림을 그려보는 시간을 가집니다. 가끔은 참고자료가 창작 흐름에 영향을 주기도 하기 때문이죠. 참고자료에 나오는 해부학적 구조를 그대로 따라 그리는 일은 나중에 기본 형태와 원하는 디자인 방향이 나오고 나서도 충분히 할 수 있기에 벌써 여기에 얽매이고 싶지는 않습니다.

개구리 왕자의 새 옷

현실적인 세계와 재미있고 만화 같은 세계 중에서 어느 유형을 선택할지에 대한 결정은 저에게 달렸습니다. 저는 재미있고 만화 같은 세계를 선택해서 밀고 나가보겠습니다. 우선 준비운동으로 뻔한 의상 아이디어인 낚시복을 그려봤습니다. 저는 캐릭터가 재미있는 것을 넘어서 우스꽝스럽고 철부지 같은 인상이면 좋겠습니다. 참고를 위해 15세기부터 17세기의 유럽 왕족의 의복 자료를 모아서 어떻게 하면 퍼프소매와 깃털, 망토, 보석 장신구를 활용해 개구리 왕자가 과한 옷차림에 불편해 보이는 느낌을 낼 수 있을지 고민해봤습니다. 그러다가 어느 시점에 제가 캐릭터를 표현하고자 하는 방식과 딱 맞는 옷차림을 찾아냈습니다.

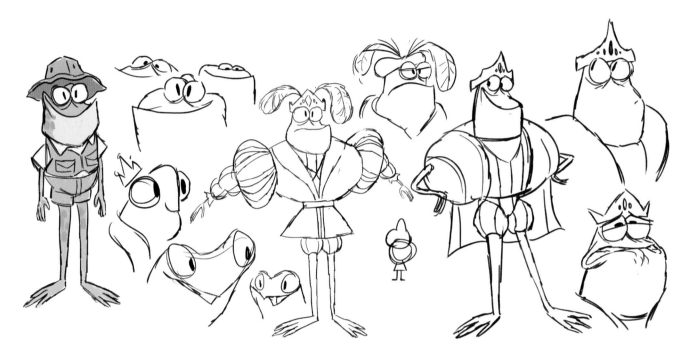

"그러다가 어느 시점에 제가 캐릭터를 표현하고자 하는 방식과
딱 맞는 옷차림을 찾아냈습니다."

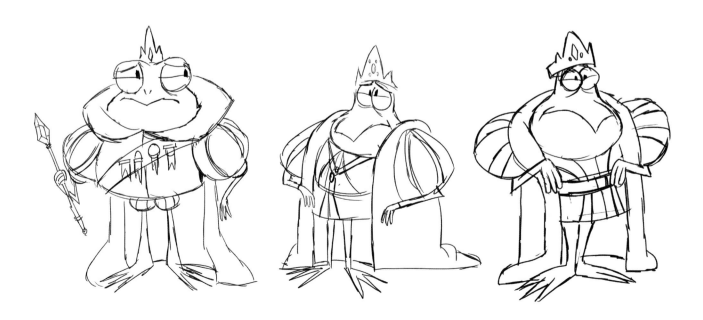

키가 너무 큰가요?

이쯤 되니 의상과 형태가 제 마음에 들게 좀 나왔으나 왕자를 그리면 그릴수록 키가 점점 커지네요! 저는 '불안한'과 '노랗게 질린 겁쟁이'라는 단어에 영감을 받아 캐릭터에 이를 충실히 반영하고 싶었습니다. 원래 개구리는 다리가 길어도 지금 같은 캐릭터를 큰 키로 표현하면 안 될 것 같은 느낌이 들었습니다. 그래서 개구리의 '정확한' 해부학적 구조보다는 성격을 우선시하기로 마음먹었습니다. 마치 영화에서 따로 놓고 보면 훌륭하나 전체 이야기 흐름에는 도움이 되지 않아 삭제된 장면이 있는 것처럼 디자인에도 보기에는 멋있으나 전체 콘셉트를 해치는 측면이 있을 수 있습니다.

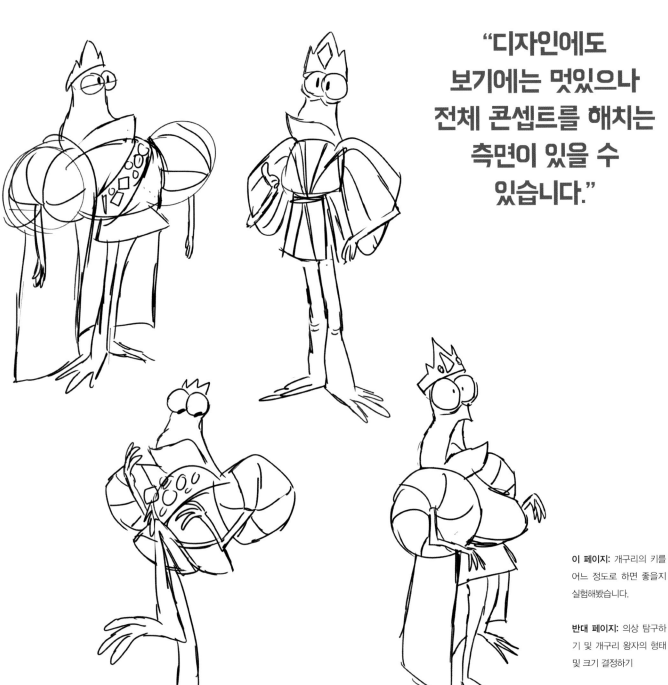

"디자인에도 보기에는 멋있으나 전체 콘셉트를 해치는 측면이 있을 수 있습니다."

이 페이지: 개구리의 키를 어느 정도로 하면 좋을지 실험해봤습니다.

반대 페이지: 의상 탐구하기 및 개구리 왕자의 형태 및 크기 결정하기

개구리 왕자의 최종 의상 가봉하기

지금까지는 제 아이디어를 전반적으로 발전시키는 작업을 했다면 이제는 세부 사항으로 들어가서 아이디어를 밀고 당겨보면서 자연스레 떠오르는 최종 질문에 답해볼 차례입니다. 저는 어떻게 하면 캐릭터가 계속해서 개구리처럼 보이면서도 과한 옷차림을 한 왕자처럼 느껴질 수 있을지 저 자신에게 질문해

봤습니다. 왕관과 의상의 디테일도 확실히 정하고 캐릭터의 몸 형태와 크기도 다듬었습니다. 이는 캐릭터의 전체 외양을 만드는 마지막 단계로, 앞으로는 특정 환경 내에서 캐릭터가 움직이고 행동하는 모습을 최종적으로 탐구해보려 합니다.

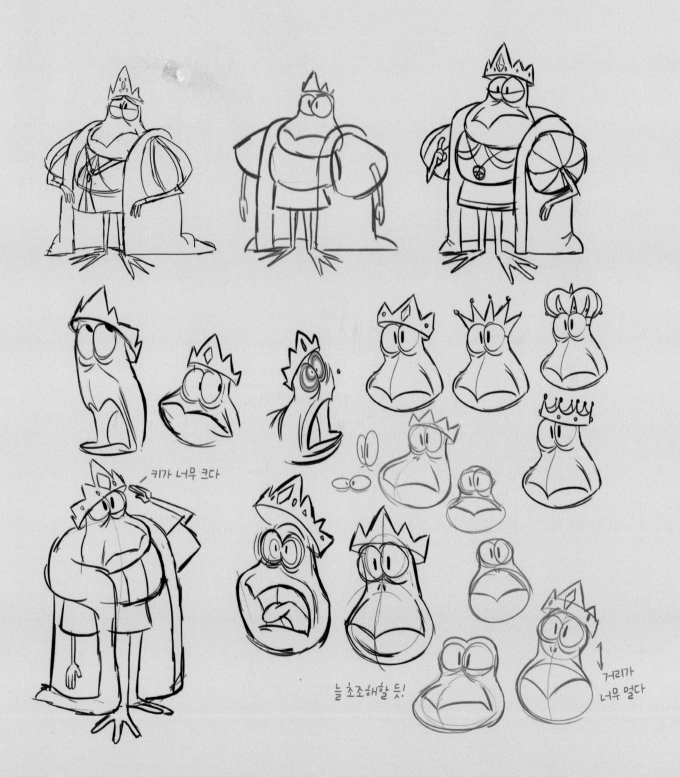

보라색 의상

저는 가끔 디자인을 줄이고 늘려보며 가장 좋은 것을 찾습니다. 그러면서 스케치를 몇 장 더 해보고 싶을 때도 있어요. 이 단계는 대개 선택 사항이기는 하나 우선 이전에 뽑아뒀던 의상과 개구리 참고자료를 바탕으로 색상을 탐구해봤습니다. 보라색은 왕족을 상징하는 동시에 제가 가장 좋아하는 색이기도 합니다! 캐릭터의 색상으로는 눈으로 보기에 개구리 왕자와도 잘 어울리고 '노랗게 질린 겁쟁이'라는 성격 특성도 전달하는 노란색을 찾아야 합니다.

"보라색은
왕족을 상징하는 동시에
제가 가장 좋아하는
색이기도 합니다!"

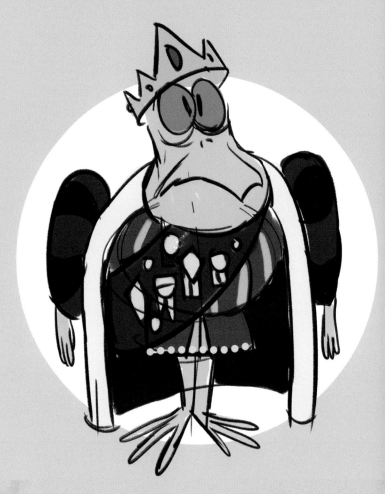

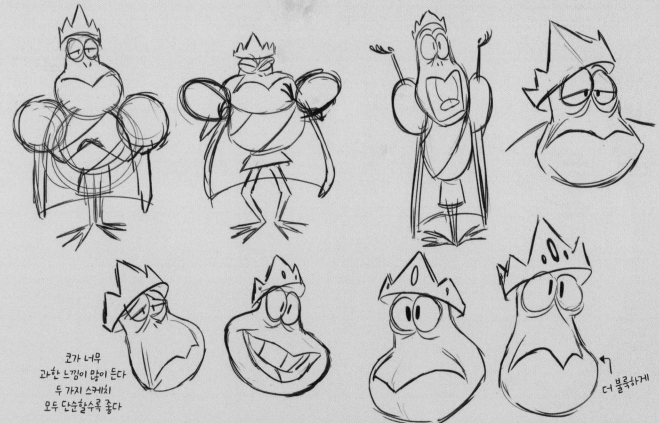

코가 너무
과한 느낌이 많이 든다
두 가지 스케치
모두 단순할수록 좋다

더 블록하게

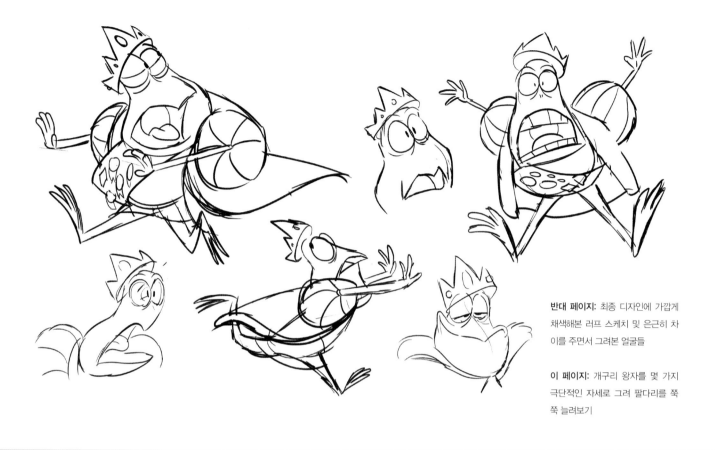

반대 페이지: 최종 디자인에 가깝게 채색해본 러프 스케치 및 은근히 차이를 주면서 그려본 얼굴들

이 페이지: 개구리 왕자를 몇 가지 극단적인 자세로 그려 팔다리를 쭉쭉 늘려보기

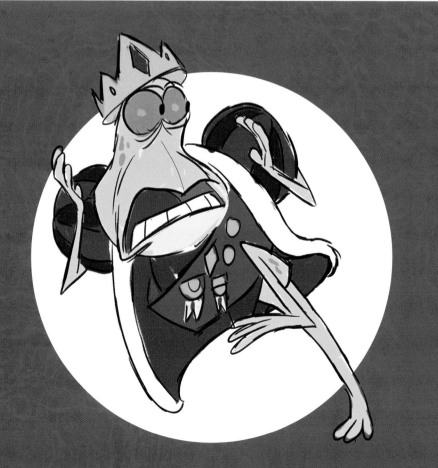

왕관이 딱 맞으면

이제 최종 디자인에 점점 가까워지고 있으니 개구리 왕자를 극단적인 자세로 그려봅시다. 개구리 왕자의 외형적 한계를 뛰어넘으며 격정적인 디자인을 그려보면 애매하게 선이나 면이 겹치는 부분은 없는지, 해부학적 구조가 정확한지, 개구리 왕자의 가동 범위가 어느 정도인지를 알 수 있습니다. 개구리 왕자를 만화 같은 캐릭터로 만들기는 했어도 활동하려면 구조가 탄탄해야 합니다. 저는 밋밋한 소매보다는 퍼프소매가 개구리 왕자의 성격과 더 잘 어울린다고 생각해서 그대로 진행했습니다. 이후 왕관의 디자인도 다양하게 만들어봤습니다. 개구리 왕자가 머리에 너무 큰 왕관을 삐뚤게 쓰고 있다면 사람들에게 개구리 왕자의 불안한 성격을 전하는 데 도움이 되겠다는 생각이 들었습니다.

바지를 입혀야 할까요?

이쯤 되면 디자인이 결정된 것 같은 느낌이 듭니다. 하지만 그래도 아직 개구리 왕자를 사람처럼 그릴지, 동물 느낌을 살려서 그릴지 정하지 못해 고민되는 부분이 있습니다. 이 고민은 한 가지 질문으로 요약할 수 있는데요. 바로 바지의 착용 여부입니다. 저는 개구리 왕자가 진짜 개구리처럼 쭈그려 앉아 있는 모습도 실험적으로 그려봤습니다. 이러한 자세에서는 동물 느낌이 더 많이 나죠. 이와 더불어 개구리 왕자가 너무 오랜 세월 왕으로 살아 지루하고 싫증 난 자세도 찾아보려고 노력했습니다. 또한, 개구리 왕자에게 안성맞춤으로 느껴지는 노란색도 계속해서 찾아 헤매고 있습니다.

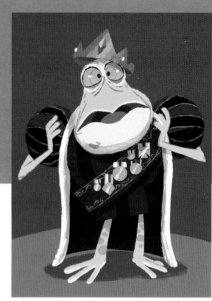

이쪽으로 오세요

마지막으로 충분히 실험하고 탐구해봤으니 디자인 초안을 만들어봅니다. 우선 저는 옷 속에서 개구리 왕자의 팔이 어떨지 대충 구조를 그려보고 기본 형태를 쌓아서 그 위에 캐릭터를 입혔습니다. 이 그림을 바탕으로 캐릭터의 바탕색을 대충 채색하기 시작하는데 먼저 노란색을 넣은 다음, 앞서 고민해본 색상 중에 가장 마음에 들었던 요소를 추려서 그림에 적용했습니다. 이렇게 초안을 그리면서 저는 왕의 어깨띠를 수놓은 금속 장식과 퍼프소매의 자수, 피부의 반점처럼 최종 디자인에서는 어쩌면 과하다고 느껴질 수 있는 디테일을 시도해봤습니다. 그림을 대충 채색해보면서 이러한 디테일 요소를 실험해보고 어느 정도 넣으면 과해 보이는지 자문자답해봅니다. 디자인을 어디까지 발전시킬 수 있는지 확인해보고 명료성을 위해 어느 시점에 물러나야 하는지 알아보면 좋습니다.

개구리의 삶

디자인이 완성됐으니 연기 수업으로 넘어갈 차례입니다! 개구리 왕자의 모습이 마음에 듭니다. 특히 퍼프소매와 비약적으로 큰 왕관이 가장 마음에 들어요. 이제 저는 '불안한, 노랗게 질린 겁쟁이, 지도자'라는 디자인 개요서를 적극적으로 표현해봐야 합니다. 캐릭터의 이야기 속 여러 순간을 사진으로 포착한 것처럼 자세를 만들어보면 모든 요소가 하나로 어우러지는지 확인이 됩니다. 저는 대개 이런 그림을 몇 장씩 그려보면서 그림 속에서 필요한 정보를 최대한 많이 얻을 수 있도록 최선을 다합니다. 감독님과 애니메이션 작화 담당자가 캐릭터에 생명을 불어넣는 데 도움이 되면 좋겠다는 마음으로요.

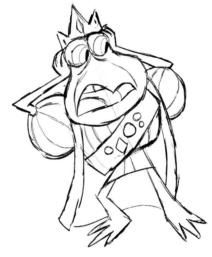

반대 페이지: 졸리고 지루해하는 자세로 개구리 왕자를 그리면 캐릭터에 관해 많은 이야기가 드러납니다.

이 페이지 위: 개구리 왕자에 세밀한 디테일 넣기

이 페이지 아래: 움직이는 개구리 왕자 순간 포착하기

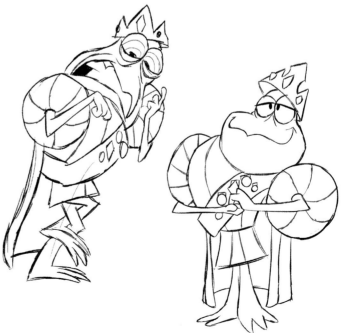

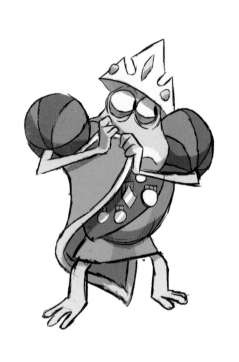

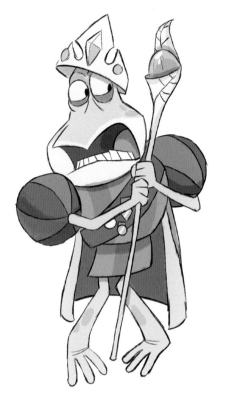

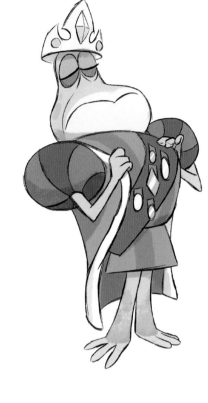

이 페이지 위: 개구리 왕자의 성격 실험해보기

이 페이지 아래: 최종 자세 고르기

반대 페이지: 최종 이미지

개구리 왕자, 왕이 되다

개구리 왕자의 이야기에 좀 더 깊이 빠져들어 자세를 몇 가지 더 만들어보겠습니다. 저는 개구리 왕자가 점차 왕이라는 역할에 맞춰 행동하려 하지만 여전히 조금은 엉터리로 느껴지게끔 하고 싶은데요! 저는 개구리 왕자의 성격 중 이처럼 구체적인 면모를 그림에 담는 일이 중요하다고 생각합니다. 이는 디자인이 이야기의 맥락에 잘 맞는지 전달하는 데 중요한 부분입니다. 지금처럼 계속 반복해서 그림을 그리는 일이 불필요하고 지나치다고 느껴질 수 있지만 저는 그림을 더 많이 그려볼수록 더 많은 것을 발견하게 된다는 점을 깨달았습니다.

움츠러든 개구리 왕자

이제 이 과정에서 탐구하고 고민해본 모든 것을 취합해서 최종 디자인을 만듭니다. 저는 왕이라는 위치를 보여주려고 왕홀을 든 개구리 왕자를 그렸는데 개구리 왕자의 움츠러든 성격이 확실히 보였으면 하는 제 바람과는 달리 이 자세는 너무 좀 열려있다고 판단했습니다. 두 번째 스케치에서는 불안하고 겁에 질려서 조금 더 긴장하고 닫힌 느낌으로 개구리 왕자를 그려봤습니다. 여기서 개구리 왕자는 코앞에 닥친 상황을 주춤주춤 피하며 적극적으로 자기 자신을 보호하고 있습니다.

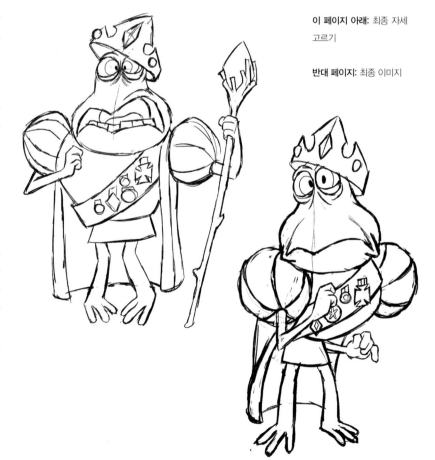

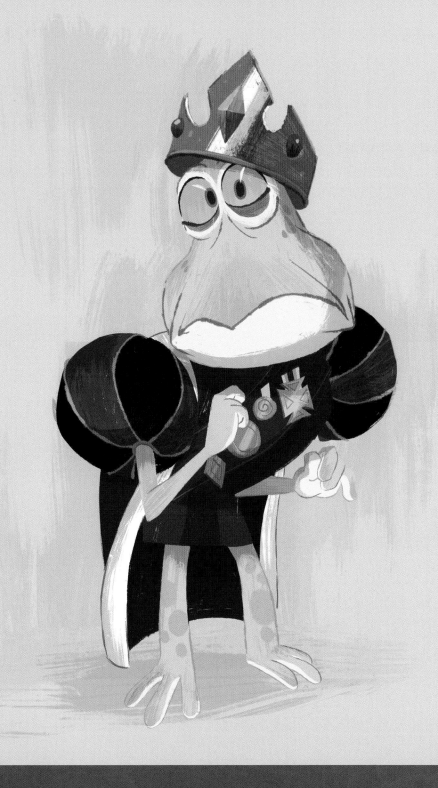

노란 배의 개구리 왕자

저는 최종 스케치 두 가지 중에 두 번째 스케치의 긴장한 표정과 웅크린 자세가 제 머릿속에 그렸던 개구리 왕자의 불안한 성격에 적합하다고 판단했습니다. 제가 사용하기로 정한 노란색은 개구리 왕자의 소심한 성격을 잘 나타내면서도 제왕의 면모와 지도자라는 지위를 보여줍니다. 개구리 왕자라는 캐릭터의 디테일을 작업하고 개요서에 맞춰 디자인을 해보며 즐거웠습니다. 마침내 노란 배의 개구리 왕자가 마주한 곤경을 폴짝 뛰어넘을 준비를 마치고 서 있습니다!

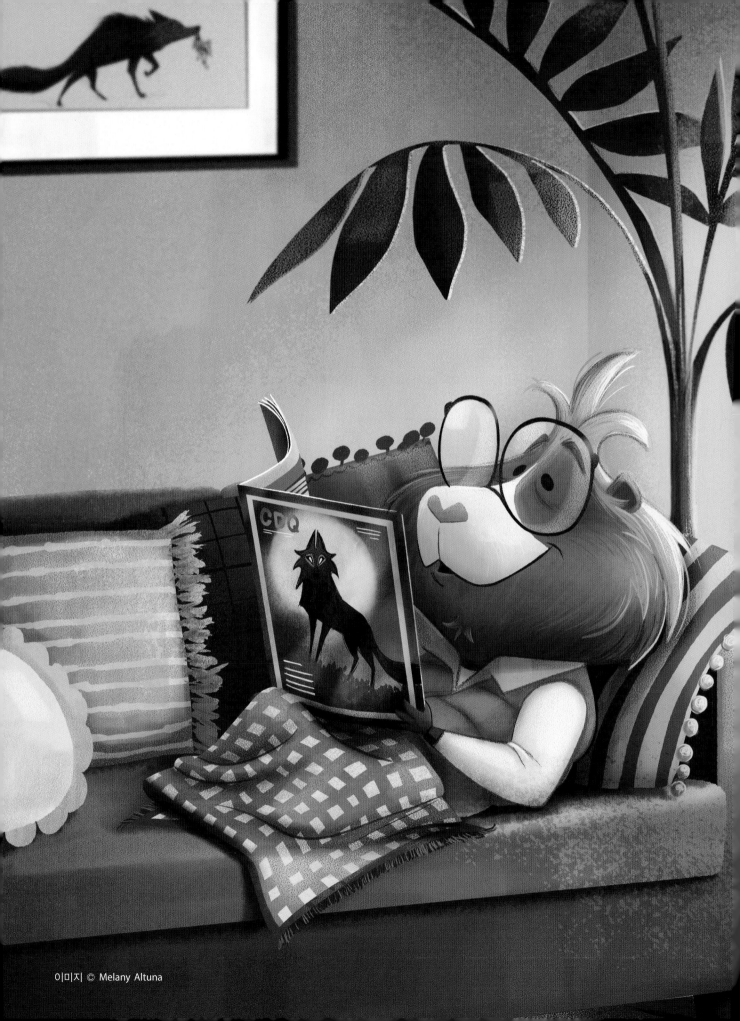

특색을 살려 동물 캐릭터 만들기 : 기니피그와 늑대

멜라니 알투나 MELANY ALTUNA

사람의 마음을 끌어당기는 특색있는 캐릭터를 만드는 과정을 여러분과 함께 해보려 합니다. 저는 언제나 캐릭터를 디자인하는 일이 수없이 많은 조각으로 이루어진 퍼즐 맞추기 같다고 생각했습니다. 프로젝트를 처음부터 끝까지 한꺼번에 하려다 보면 저는 마음이 위축돼서 창의력이 금세 막혀버립니다. 일을 나눠서 한 번에 몇 조각씩 집중하면 그제야 재미있게 진도가 나가면서 좋은 결과가 나옵니다.

좋은 캐릭터 디자인은 어떤 퍼즐 조각으로 구성돼 있을까요? 디자인은 균형과 흐름, 리듬, 매력, 형태 언어 등 많은 조각으로 구성돼 있습니다! 이와 동시에 이야기와 캐릭터의 성격에도 집중해야 하니 생각해야 할 것이 참 많죠.

저는 사전 준비 단계에서 연필과 스케치북으로 작업을 하고 그다음에 자료 조사를 합니다. 캐릭터를 개발하는 단계에서는 전문 도구인 와콤 신티크와 아이맥, 포토샵을 써서 작업하려고 합니다.

> "좋은 캐릭터 디자인은
> 어떤 퍼즐 조각으로
> 구성돼 있을까요?
> 균형과 흐름, 리듬, 매력,
> 형태 언어 등
> 많은 조각으로
> 구성돼 있습니다!"

외톨이 **늑대**

지미는 혼자 돌아다니길 좋아해요

친구? 처음 만난 사이!

위협받는 상황?

늑대, 암컷, 거대한

검은색 털?

나는 멋져

사진작가 모험을 좋아하는 용감무쌍한

위풍당당한 위협적인

장난기 넘치는 거친

①이 모든 것은 나의 것이다

고집 센

안녕하세요, 저는 지미입니다

설치류를 잡아먹는

젊은

열정적인

이 페이지: 이야기를 위한 초기 아이디어 스케치

반대 페이지 위: 기니피그 와 늑대 디자인의 초기 탐 구 단계

이야기 찾기

이 프로젝트의 디자인 개요서는 아주 느슨합니다. 기니피그와 늑대로 두 가지 캐릭터를 만들면 되는데 이외에는 딱히 정해진 내용이 없습니다. 이런 경우에 는 나머지 과정의 길잡이가 될 캐릭터의 배경 이야기를 만드는 것이 중요합 니다.

우선 인터넷에서 참고자료를 찾아보면 좋습니다. 흥미가 가고 아이디어가 저 절로 떠오르는 것들을 찾아보세요. 영감은 어디에서나 얻을 수 있습니다. 저는

이 프로젝트를 시작하기 전에 다음 캠핑 여행에서 입을 아웃도어 의류를 인터 넷으로 쇼핑하다가 아이디어 하나가 번쩍 떠올랐습니다. 주인공 캐릭터를 기 니피그로 해서 이야기의 초점을 맞추고 싶었습니다. 이 기니피그의 이름은 지 미입니다. 지미는 전문 사진작가로서 거대한 늑대와 우연히 마주칩니다. 직업 이 직업이니만큼 늑대를 최대한 멋지게 사진에 담으려 하지만 말처럼 쉽지 않 습니다!

질문하기

캐릭터가 정해졌으니 이제 다음 다섯 가지 질문을 던져보고 감을 잡아야 합니다. 캐릭터는 어떤 인물인지, 어디에 있는지, 하고자 하는 일은 무엇인지, 이야기가 벌어지는 시점은 언제고 연유는 무엇인지 스스로 답해보세요. 이러한 질문을 시작점으로 삼아 자료 조사를 해보면 대단히 좋으며 이때 자료 조사를 통해서 캐릭터의 특색을 살리는 데 필요한 시각 요소를 유용하게 다 찾아볼 수 있습니다. 이렇게 하면 시간이 많이 들겠다고 생각할 수 있지만 그래도 과정상 중요한 단계이므로 결코 건너뛰어서는 안 됩니다.

스케치를 시작합시다!

저는 동물을 그릴 때 먼저 사진을 참고해서 스케치해보는 것을 좋아합니다. 그래서 인터넷에서 온갖 형태와 크기, 색깔의 늑대와 기니피그 사진을 잔뜩 모았습니다. 이렇게 하니 늑대와 기니피그라는 동물의 특색을 살리는 형태가 무엇인지 감을 잡는 데 도움이 됐습니다. 지금은 그림이 예쁘게 나오는지 너무 걱정하지 말고 그저 실험해보면서 배우고 비례와 특징에 주의를 기울이세요. 원치 않는다면 이 단계는 그 누구에게도 보여줄 필요가 없습니다. 이 점을 염두에 둬서 부담감은 내려놓고 과정을 즐겨보세요!

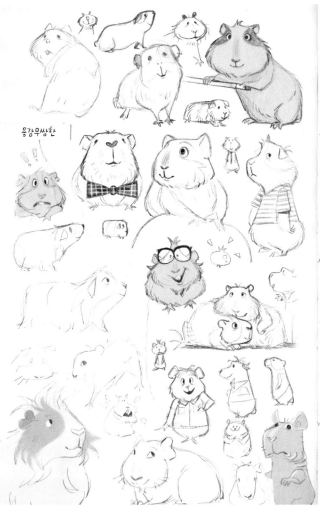

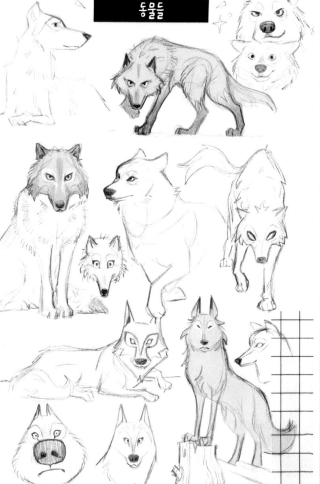

"몸과 얼굴의 균형을 고민해보고 형태의 대 · 중 · 소가 디자인에 어떤 영향을 미치는지도 고심해봅니다."

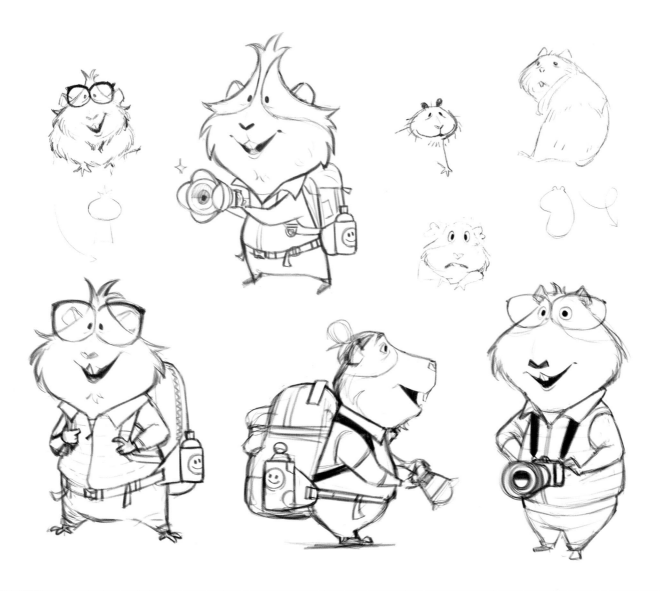

형태 바꿔보기

스케치북에서 준비운동을 하고 나면 저는 그림을 전부 살펴봅니다. 그중 정말 마음에 드는 몇 가지를 골라본 다음 비례와 형태를 다양하게 바꿔봅니다. 몸과 얼굴의 균형을 고민해보고 형태의 대중소 비례가 디자인에 어떤 영향을 미

치는지도 고심해봅니다. 매력적인 모양을 찾으려고 형태를 발전시켜서 크기를 다양하게 바꿔봅니다.

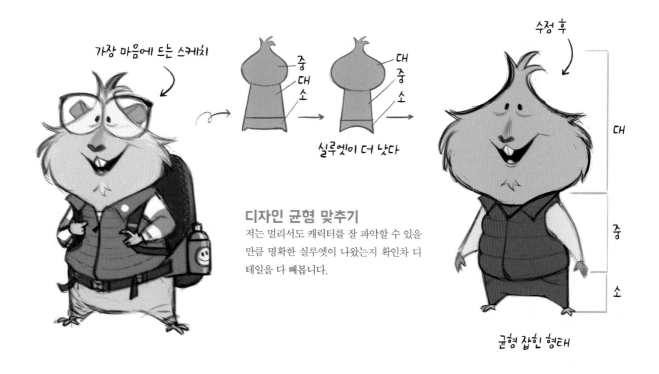

가장 마음에 드는 스케치

실루엣이 더 낫다

수정 후

디자인 균형 맞추기
저는 멀리서도 캐릭터를 잘 파악할 수 있을 만큼 명확한 실루엣이 나왔는지 확인차 디테일을 다 빼봅니다.

균형 잡힌 형태

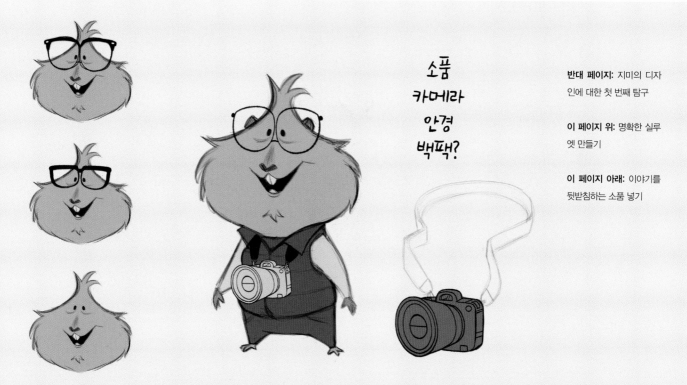

소품
카메라
안경
백팩?

반대 페이지: 지미의 디자인에 대한 첫 번째 탐구

이 페이지 위: 명확한 실루엣 만들기

이 페이지 아래: 이야기를 뒷받침하는 소품 넣기

소품을 넘어 이야기 탄탄하게 하기

캐릭터에 소품을 더해서 캐릭터의 성격을 조금 더 표현해볼 수 있습니다. 지금은 지미가 임무를 수행 중인 사진작가임을 명확히 보여줘야 하므로 카메라나 백팩을 그려볼 수 있습니다. 저는 안경을 씌워서 지미의 조그마한 눈을 보완하고 사람들이 지미가 어떤 인물인지 단숨에 알아차릴 수 있도록 했습니다.

이 단계를 작업하면서 사람들이 지미를 관광객으로 착각할 수도 있겠다는 생각이 들었는데 이는 제가 바라던 캐릭터의 모습은 아닙니다. 채색과 자세 그리기로 넘어가면 관광객이 떠오르는 요소가 최대한 들어가지 않도록 확인해야겠습니다.

퍼즐 완성하기

앞서 저는 캐릭터 디자인 과정을 퍼즐 맞추기로 생각한다고 말씀드렸는데요, 캐릭터 디자인도 연습할수록 퍼즐처럼 조각이 더 빨리 맞춰지기 시작합니다. 진도가 나가지 않을 때는 퍼즐 맞추기와 캐릭터 디자인을 잠시 쉬는 것이 최선입니다. 잠깐 산책하면서 머리를 비우고 다시 돌아와서 다르게 접근해보세요.

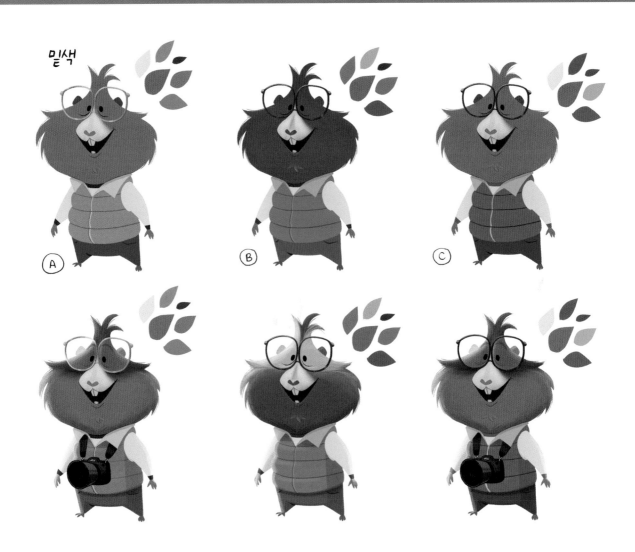

지미에게 사진작가 옷 입히기

채색할 차례입니다! 이쯤에서 저는 참고자료로 돌아가서 여러 옷에 한결같이 사용된 색상이 있는지 찾아봅니다. 인터넷 쇼핑몰을 살펴보면 현재 유행과 눈에 잘 들어오는 옷차림을 파악하는 데 도움이 됩니다. 어쩌면 애초에 생각했던 색상 조합보다 더 특색있는 조합을 발견할 수도 있습니다.

지미의 머리를 따뜻한 색으로 하고 싶었는데 중간톤의 갈색을 여러 가지로 섞어서 쓰면 정말 예쁠 것 같다는 생각도 들었습니다. 그다음에는 머리 색을 돋보이게 하는 색을 골라 옷에 넣어봤습니다. 색상을 바꿔가면서 작업해보니 지미가 어떤 색 조합에서는 제 의도보다 노숙해 보인다는 생각이 들었습니다. 시각 요소 하나하나가 사람들이 디자인을 어떻게 받아들일지에 영향을 주기 때문에, 매 단계에서 전달하고자 하는 이야기를 마음에 새겨야 합니다.

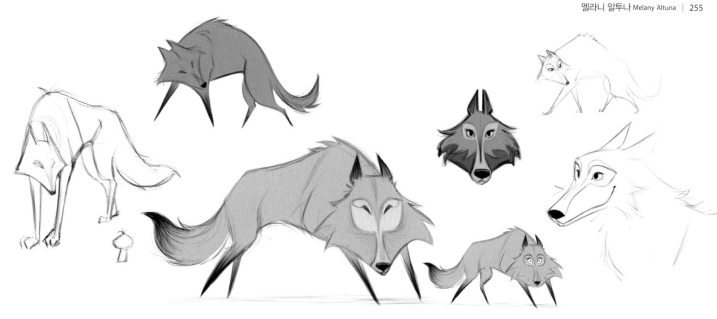

문 앞의 늑대

이제 늑대를 작업해보겠습니다. 저는 다시 가장 마음에 드는 초기 스케치를 골라서 형태를 발전시켜 균형을 잡아보았습니다. 늑대는 크고 우아한 느낌이 나길 바라서 발끝부터 마지막 꼬리털까지 흐르는 리듬을 찾아 헤맸습니다. 최종 디자인에는 초롱초롱한 눈과 질감을 많이 넣고 그 외에는 다 실루엣 처리를 해야겠다고 생각해서 쉽게 읽히는 자세에 초점을 맞췄습니다.

장면 안에 다른 캐릭터의 작은 실루엣을 가깝게 넣어두면 형태에 대비를 주고 크기를 파악하는 데 도움이 될 수 있습니다.

한 걸음 물러서기

솔직하게 말하자면 저는 늑대의 첫 번째 스케치가 모두 마음에 들지 않았습니다. 그래서 잠깐 쉬었다가 다음날 다시 작업을 시작했어요. 가끔은 프로젝트에서 한 걸음 물러나는 것이 시야를 넓히는 데 도움이 되는데, 다시 작업을 시작할 때 새로운 눈으로 그림을 바라볼 수 있기 때문입니다. 저도 새로운 눈으로 전반적인 형태와 자세를 떠올려보면서 늑대를 그리는 일이 점차 수월해졌습니다. 직선과 곡선의 대비, 액션 라인, 단순함과 복잡함의 대비를 생각해보니 늑대의 실루엣을 한결 발전시키는 데 유용했습니다. 전반적인 형태가 만족스럽게 나오면서 얼굴과 털의 디테일로 넘어가기 시작했습니다.

반대 페이지: 전달하고자 하는 이야기에 적합한 색상 팔레트 찾기

이 페이지 위: 늑대 디자인 살펴보기

이 페이지 아래: 좋은 실루엣 찾기

클로즈업

찰칵! 찰칵! 찰칵!

반대 페이지: 지미와 늑대가 함께 나오는 자세 실험해보기

이 페이지: 밑색 레이어용으로 캐릭터 정리하기

> "선을 정리할 때는 스케치의 활력과
> 전반적인 느낌이 사라지지 않도록 해야 합니다."

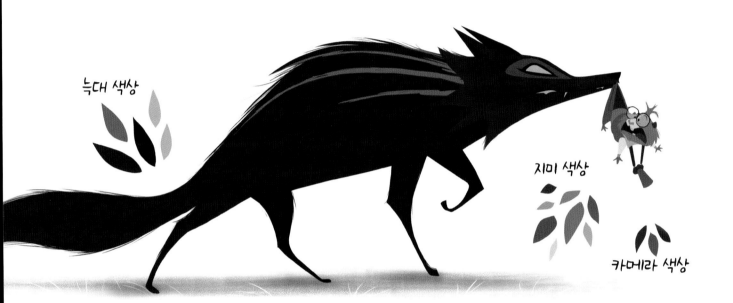

늑대 색상

지미 색상

카메라 색상

이야기 전달하기

이제 두 캐릭터의 외양이 모두 나왔으니 자세를 다양하게 만들어볼 수 있습니다. 저는 자세를 통해 캐릭터가 어떤 인물인지, 그리고 어떤 이야기가 벌어지는지 보여주고 싶었습니다. 지금 이 단계에서는 기술적인 면보다는 캐릭터의 활력과 이야기 속 순간을 더 많이 고민해봐야 합니다. 힘을 쭉 빼고 시작해보세요. 저는 캐릭터가 서로 마주하는 모습이면 좋겠다는 생각이 들어 그런 자세로 몇 가지 정해봤습니다. 캐릭터가 서로에게서 달아나는 모습도 보고 싶고 늑대가 지미를 잡은 모습도 확인해보고 싶었어요! 캐릭터가 어떤 인물인지, 주어진 상황 속에서 이들이 어떻게 행동할지 염두에 두면서 편안한 마음으로 다양한 아이디어를 풀어보세요.

이 단계에서는 자세를 마음껏 많이 만들어보고 그중 가장 마음에 드는 것을 골라보면서 원하는 만큼 그림을 그려봐도 좋습니다. 자세를 다듬어서 채색해

볼 수도 있으나 이 단계에서는 깨끗하고 완벽한 그림이 중요하지는 않으니 그저 이야기를 전달하면서 캐릭터로 다양한 자세를 시도하면 됩니다.

캐릭터 디자인은 항상 이야기를 탄탄하게 받쳐 줘야 한다는 점을 유의하세요. 이야기 없이도 보기 좋은 캐릭터를 디자인할 수는 있겠지만 생동감 있는 캐릭터는 만들 수 없습니다.

선 정리 및 채색하기

선을 정리할 때는 스케치의 활력과 전반적인 느낌이 사라지지 않도록 해야 합니다. 이는 어렵고 조금 답답한 일일 수 있지만 중요한 조각을 잘 간직하고 있으면 그림이 좋아질 수 있습니다. 기본 형태만 정리해보거나 선화를 정리해서 렌더링 준비를 해보세요.

다채로운 만남

밑색을 칠한 형태가 마음에 들면 이제 질감과 디테일한 선, 명암을 넣어볼 수 있습니다. 저는 이런 요소를 단순하게 처리하는 것을 좋아하고, 형태와 표정이 이미 잘 읽히면 렌더링에 너무 열중하지는 않으려 합니다. 지미를 클로즈업한 그림도 하나 넣어서 늑대와의 크기 대비를 해치지 않으면서도 사람들이 지미를 더 자세히 볼 수 있도록 했습니다.

자, 이제 다 끝났습니다! 저는 직접 구상해본 이 이야기와 캐릭터가 아주 마음에 들어서 계속 그림을 그려서 이야기의 결말을 보려고 합니다. 지미가 늑대에게서 벗어나 제때 사진을 전달할 수 있으면 좋겠네요!

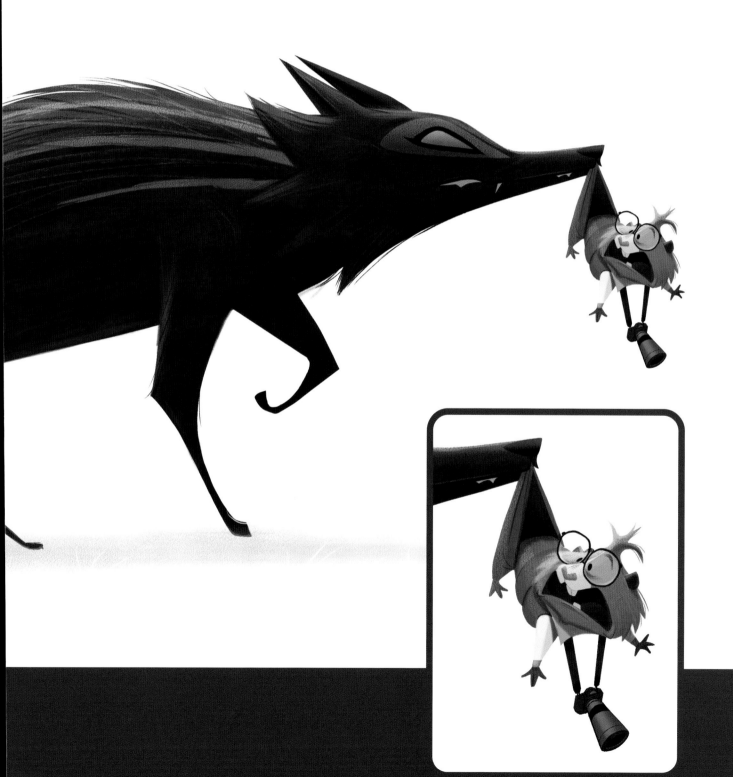

살아있는 캐릭터 표현을 위한 실전 스킬
애니메이션 캐릭터 디자인

초판 인쇄 2024년 02월 29일
초판 발행 2024년 02월 29일

지은이 3D Total Publishing
옮긴이 안지아
발행인 채종준

출판총괄 박능원
국제업무 채보라
책임편집 구현희
디자인 김예리
마케팅 전예리 · 조희진 · 안영은
전자책 정담자리

브랜드 므큐
주소 경기도 파주시 회동길 230 (문발동)
투고문의 ksibook13@kstudy.com

발행처 한국학술정보(주)
출판신고 2003년 9월 25일 제 406-2003-000012호
인쇄 북토리
저작권사 3dtotal

ISBN 979-11-6983-925-9 13650

므큐는 한국학술정보(주)의 아트 큐레이션 출판 전문브랜드입니다.
무궁무진한 일러스트의 세계에서 가치 있는 정보를 수집하고 선별해 독자에게 소개한다는 뜻을 담고 있습니다.
'예술'이 가진 아름다운 가치를 전파해 나갈 수 있도록, 세상에 단 하나뿐인 책을 만들고자 합니다.